LOCUS

LOCUS

LOCUS

LOCUS

藝敵／藝友

現代藝術史上
四對大師間的愛恨情仇

The Art of
Rivalry

賽巴斯欽·斯密
SEBASTIAN SMEE

杜文田、林潔盈——譯

mark 149

藝敵藝友：現代藝術史上四對大師間的愛恨情仇
The Art of Rivalry

作者	賽巴斯欽‧斯密 Sebastian Smee
譯者	杜文田（第一到三章）、林潔盈（前言、第四章、致謝）
特約編輯	王筱玲
主編	林怡君
編輯	賴佳筠
封面設計	廖 韡
內頁設計	林育鋒
內文排版	楊思孝
校對	呂佳眞

出版者　大塊文化出版股份有限公司
台北市 10550 南京東路四段 25 號 11 樓
www.locuspublishing.com
讀者服務專線：0800-006689
TEL：（02）87123898　FAX：（02）87123897
郵撥帳號：18955675
戶名：大塊文化出版股份有限公司

總經銷　大和書報圖書股份有限公司
地址：新北市新莊區五工五路 2 號
TEL：（02）89902588　FAX：（02）22901658
法律顧問：董安丹律師、顧慕堯律師
版權所有 翻印必究
ISBN：978-986-5406-04-2
初版一刷：2019 年 9 月
定價：新台幣 550 元
Printed in Taiwan.

獻給　喬、湯姆、蕾拉

前言

二〇一三年前往日本旅行時，我為了欣賞一幅愛德加・竇加（Edgar Degas）的畫作，專程從福岡搭乘新幹線去了一趟北九州市。當你為了欣賞一件藝術作品而長途跋涉，通常會抱有不切實際的高度期望。你帶著宛如朝聖者的虔誠和期待啟程，一旦抵達目的地、渴望已久的邂逅確實發生時，你會覺得自己應該要感到某種程度的興奮，才能證明這一切心理準備、時間和花費都是合理的。如果沒有這種感受，就會是另一種讓人崩潰的掃興結局。

然而，在我的印象中，這趟日本之行並沒有出現上述這兩種感覺。我前去欣賞的作品是一幅雙人肖像（見彩圖六），描繪的是竇加的藝術家朋友愛德華・馬內（Édouard Manet）和馬內的妻子蘇珊・馬內（Suzanne Manet）。畫中的馬內留著鬍鬚，衣冠楚楚地斜倚在沙發上，表情木然，身體或坐或臥。蘇珊則坐在他對面的鋼琴前。

這幅畫實際上相當小——你的雙手不用伸太開就可以把它拿起來，而且看起來歷久彌新——就像昨天才畫的一樣。整幅畫沒有什麼華麗或浮誇之處，反而給人一種疏離冷漠的感覺；畫中透露著一股神聖的氣息，毫無幻想和虛假之感。

出於上述這些原因（儘管我本身也懷抱著虔誠的朝聖心態），這幅畫並沒有讓人失望的餘地。然而，它也不會觸發什麼讓觀看者變得情緒滿載。站在這幅畫前面，我發現自己受到它獨特的冷漠感所吸引。

我知道竇加和馬內很親近。然而，這幅畫表現出的情感特質是克制的，而這種特質又反過來引發了一種永遠無法完全消除的矛盾心理。你看不出畫作中的馬內在聽妻子彈琴時，是否正經歷精神委靡的痛苦，一種氣力全被抽光的昏昏欲睡之感（順道一提，馬內的妻子是位職業鋼琴家）；或者是，他正享受著做白日夢的快樂，一種甜蜜且完全懶散的感覺，將他和所有可能擾亂這個奢侈的出神狀態的事物隔離開來……

馬內是在一八六六至一八六九年間的冬天當這幅畫的模特兒，距離他畫下聲名狼藉的《草地上的午餐》（Le Déjeuner sur l'Herbe）和《奧林匹亞》（Olympia）僅過了五、六年的時間。當時這兩幅畫讓評論家感到震驚，視為挑釁行為，一般大眾的反應則是尖叫和嘲笑（當然，現在已是那個時代最著名的兩幅畫作）。此後，馬內更是展現出讓人驚訝的創作熱情，持續了好幾年之久。然而，人們對其作品的熱烈反應絲毫沒有消退的趨勢，他的臭名不減反增。

他到底付出了什麼代價？竇加在一八六六年畫下這幅畫的時候，是否捕捉到一個被艱巨工作搞得精疲力竭、因大眾反感而心煩意亂的人呢？還是說，他有著什麼更微妙、更隱匿的想法？

此刻，我不得不坦承，我專程去日本欣賞的，其實並不是寶加繪製的原作，而是未完全修復的殘骸。這幅畫完成沒多久，有一部分就被刀子削掉了，下刀處恰好就穿過了蘇珊的臉和身體。

事後證明，這並不是什麼特立獨行的美術館常客——那種朝林布蘭（Rembrandt）作品潑酸或是向米開朗基羅（Michelangelo）作品扔錘子的瘋子——所做出的瘋狂行徑。這幅畫是馬內自己毀的，而這也是讓人沮喪的地方。因為每個人（認識馬內的所有人）都很愛他，他魅力十足、開朗且謙虛——是名最勇敢也最溫文爾雅的男性。在他和寶加本該是關係良好的時候（畢竟兩人關係密切到能夠合作繪製這幅親密的肖像），他為何會做出這樣的舉動，似乎讓人感到困惑。通常的解釋是，寶加所描繪的蘇珊不甚討喜，馬內並不喜歡，而這樣的解釋在某種程度上聽起來是合理的，但還是有些說不太過去的地方。一個人不會輕易地拿把刀子去損毀畫作，其中必然還有什麼不為人知之處。

我去日本並不是為了解開這個謎，而是單純想靠近它。謎是有吸引力的，就是這樣。然而，它們吸引來的並不總是證據，往往是更進一步的謎團、更深層的問題、更奇怪的假設。

不出所料，這個割畫事件讓馬內和寶加起了爭執。儘管兩人很快就重修舊好（寶加據信曾

說：「沒有人能長期和馬內敵對。」）不過，兩個人的關係再也回不到過去了，而在十多年後，馬內就先過世了。

三十年後，竇加去世時，他早已成了一個孤獨又脾氣乖戾的人。那時的竇加身邊有許多畫作，其中不但包括那幅被割壞的畫（他從友人那裡取回並試圖修復），還有另外三幅他繪製的馬內肖像，以及八十多幅馬內的作品。這些難道都不能證明，即使馬內過世已久，竇加仍然對他懷抱著一種特殊、也許是多愁善感的迷戀嗎？要是果真如此，這又意味著什麼呢？

我相信，在藝術史上，有一種親密關係是被教科書所忽略的。這本書的寫作，就是試圖要闡述這樣的親密關係。

本書想要呈現的並不是什麼仇敵、激烈的競爭對手，或是因為固執鬥氣而想爭奪藝術和世俗霸權的那種大男人主義的陳腔濫調。這是一本有關屈服、親密關係，以及開放接受影響的書。它關乎的是感受性。這種感受性極強的狀態大多集中在藝術家早期的職業生涯中，而生命週期相當有限——它們的存在永遠不會超過特定的時間點——從很多方面來說，這才是這本書的真正主題。這樣的關係在本質上就是不穩定的，其中充滿了不可靠的心理動力學，而且很難用

任何歷史證據來描述。這樣的關係往往也沒什麼好下場。換言之，若這是一本有關誘惑的書，在某種程度上也是關乎關係破裂和背叛。

關係破裂總是令人沮喪。即使後來修補好了，要為起初爭論的問題點找到解決方法，從來也不是件易事。想要維持必要的距離幾乎也是不可能的。也許，這是因為你涉入太多，而你欠另一方的情義——無論是何種形式——可能也太深了。在忠於所發生事實真相的前提下，要如何能不忽視你所受到的傷害，同時承認自己欠下的情義呢？還有你本人造成的破壞？這些問題聽來含糊不清，毫無幫助，卻在本書的四個故事底下不停地攪和著。

二十一世紀初，我曾在倫敦住過一陣子，有機會結識了畫家盧西安・佛洛伊德（Lucian Freud）。他和法蘭西斯・培根（Francis Bacon）的早期友誼，也許是二十世紀英國藝術界最具傳奇色彩的故事。同樣地，兩人也曾經鬧翻，私下造成雙方相當程度的沮喪和痛苦，以至於在培根過世十年後，一般仍認為最好不要和佛洛伊德提到培根這個人。

儘管如此，在這段時間去參觀佛洛伊德的家，人們一定會注意到他家牆上掛著一幅培根的巨型畫作。那是幅讓人難忘的畫面，描繪的是看起來相當狂暴的男性情人在床上的模糊形象，牙齒

裸露。佛洛伊德在培根最早期的畫展中以一百英鎊的價格買下這幅畫——就在他們友誼開始破裂前不久。他一直保有這幅畫，而且從來不同意出借展覽（整整五十年中只有一次破例）。這意味著什麼呢？

此外，就二十世紀最著名的兩位美國藝術家傑克森・波拉克（Jackson Pollock）和威廉・德・庫寧（Wiilem de Kooning）之間不甚穩定的友誼來說，德・庫寧在波拉克車禍去世後不到一年，就和其女友露絲・克里格曼（Ruth Kligman），也是那場致命車禍的唯一倖存者談起了戀愛，這又代表什麼？

還有，在馬諦斯（Henri Matisse）於一九五四年去世以後，畢卡索（Pablo Picasso）不但繼續繪製向馬諦斯致敬的複雜作品，而且保留了馬諦斯為女兒瑪格麗特（Marguerite Matisse）繪製的肖像——畢卡索將這幅他曾經樂於看友人把它當成靶來射箭的作品放在家中，並以此為榮，這樣的行為又如何表示出馬諦斯對畢卡索的重要性？

我很清楚，這本書講到的八位藝術家都是男性。我們一般把我所書寫的那個時期——大

約是一八六〇至一九五〇年間——視為「現代」，不過這個時期的現代文化仍然受到父權主義的深刻影響。男性和女性現代藝術家之間，存在許多經常被提及的關係，女性和女性之間也有一些；然而，大多數重要的關係如奧古斯特・羅丹（Auguste Rodin）和卡蜜兒・克勞德爾（Camille Claudel）、喬治亞・歐姬芙（Georgia O'Keeffe）和阿爾弗雷德・施蒂格利茨（Alfred Stieglitz），以及芙烈達・卡蘿（Frida Kahlo）和迪亞哥・里維拉（Diego Rivera）等，都帶有情愛成分的浪漫色彩，往往會將我試圖在這裡闡明的競爭關係模糊化和複雜化。異性戀的激情或沙文主義的傲慢會將某些層面簡單化，那些層面其實取決於廣義的「同性友愛」，包括男性的地位競爭、需要相互提防的友誼、同行之間的仰慕，甚至是愛情，以及動態的權力階層——可能看似確定下來但其實一直不停變動。

女性在每一章節都扮演了極其重要的角色。這些女性不乏一流的藝術家如貝特・莫莉索（Berthe Morisot）和李・克拉斯納（Lee Krasner），勇氣十足的藏家如莎拉・史坦（Sarah Stein）、葛楚・史坦（Gertrude Stein）和佩姬・古根漢（Peggy Guggenheim），以及出色且思想獨立的同伴如卡洛琳・布萊克伍德（Caroline Blackwood）和瑪格麗特・馬諦斯。

衆所周知，我書寫的這八位藝術家也有其他友誼、競爭對手、影響力和促成者。不過我相信，

有時候其中一段關係會比其他的來得更重要。我想，畢卡索應該明白，若不是馬諦斯帶來的誘人壓力，他就不會畫出突破性的《亞維農的少女》（Les Demoiselles d'Avignon），也不會和喬治‧布拉克（Georges Braque）一起促成立體派（Cubism）的誕生。佛洛伊德也知道，若不是因為他和培根的友誼，他也不會改變原本緊繃、過分挑剔的風格，成為一名大家，畫出那些容光煥發、帶有青紫色調的眾生相。同樣地，若不是波拉克的影響，德‧庫寧也無法開啟新的道路，在一九五〇年代畫出第一批創作力大爆發的傑作。至於寶加，若不是馬內帶來的影響，他也不會停下以過去為繪畫題材的做法，從工作室走向街頭，進入咖啡館和排練室。

這本書想傳達的是，友誼和競爭在這八位藝術家的養成過程中所扮演的角色，其中每一位都可以說是現代最偉大的藝術家。本書的四個章節透過圍繞著特定關鍵事件的某一段時間範圍（通常是特別艱辛的三到四年）來講述這四段著名的藝術關係，這些關鍵事件可能是擔任肖像模特兒、交換作品、參觀工作室，或是展覽開幕等。

在每段故事中，兩種不同的氣質（兩種魅力）彼此相互強烈吸引。兩位藝術家都處於創作力重大突破的關口，各自已經獲得巨大的進展，不過尚未發展出特定風格，也沒有任何一個關於真理或美麗的概念特別突出。一切都仍很有發展的潛力。

然後，隨著每一段關係逐漸發展──有時是暫時性的試探，有時強度猛烈──一種讓人熟悉的動態開始了。當一位藝術家一帆風順（社交和藝術層面），另一位就會陷入困境。其中一位願意冒險時，另一位就會因為過度謹慎、各種完美主義、頑固和精神障礙而落後。書中談論的藝術家在遇到比自己更流暢、更大膽的同儕時所產生的影響是具有啟發性和解放性的。契機會顯露出來，所揭露的不只是新的工作方式，也是面對世界的方式。這位藝術家的人生方向也因而轉變。

自那一刻起，事情無可避免地變得複雜起來。最開始的影響力是單向的，不過很快就會變成雙向。即使是天生就較「流暢」的藝術家，他在猛然向前邁進時，也會開始意識到自身技能如技巧、膽量和頑固形式等，在其他藝術家身上不虞匱乏的不足之處。

書裡的每一個故事都描繪了一段從對另一個人的執著愛慕慢慢走出來的過程，中間會歷經一個充滿矛盾的階段，然後逐漸走向獨立──這個重要的創作過程我們稱之為「尋找自己的聲音」。尋求獨立，尋求一種精神上的區隔，以抵抗對和諧和聯合的渴望，對任何真正有能力的創意個體而言，這都是養成過程中很自然的一部分。然而，當然也提及了現代人對於獨特、原創和無法仿效的渴望──想獲得孤獨、想超群出眾、想功成名就。

因此，我會選擇寫下這些偉大現代藝術家的故事，並非偶然，因為這種在孤獨和認同之間、獨特和歸屬之間的動態，同樣是現代主義的核心。

若說現代的競爭和早期的競爭有什麼根本上的區別，就我的看法而言，在現代，藝術家發展出一種完全不同的偉大觀。這個概念並不是建立在掌握和拓展繪畫傳統的舊有慣例之上，而是基於一種衝動，想要從根本上展現具有顛覆性的原創力。

這樣的衝動又是從哪裡來？

基本上這是對於新興生活條件的一種回應——現代工業化城市社會雖然在某些方面代表西方文明的巔峰，卻也阻斷了某些人類的可能性。許多人開始感覺到，現代性切斷了人類和自然形成更深層聯繫的可能性，也讓富有想像力的精神生活變得更貧乏。就如德國知名的社會學家馬克斯・韋伯（Max Weber）所言，這個世界變得不再有幻想。

因此，這也激發了民眾對其他可能性的興趣。這些新興的魅力替藝術領域開關了更廣闊的天地。然而，由於拒絕了原先傳承的標準，現代藝術家不可避免地發現自己陷入困境。他們不只切斷了通往成功的尋常途徑（正規的沙龍、獎項、商業代理人、藏家和贊助商），也失去了有效標準的精神慰藉。

在這種情況下，品質就成了迫切的問題。若現代藝術家拒絕了他們自身文化中普遍認同的標準，又怎麼能知道自己有多優秀？舉例來說，假使他們認為兒童藝術有巨大的價值（如馬諦斯所

想），那麼怎麼有人能確定自己的藝術比孩童的藝術更優秀，或是比那些為了超越兒童藝術而經過多年訓練的人更好？

若他們像波拉克一樣，將顏料用棍子輕彈或滴到鋪在地板的畫布上，又怎麼有人能聲稱這種藝術創作比那些遵循神聖傳統、經過多年訓練用畫筆、調色板和畫架創作的人所畫出的作品更加優秀？當然，藝術評論家確實存在。不過這些評論家通常都持有偏見，往往也比一般民眾更拘泥於慣例。當然，也有富有同理心的詩人和作家，不過還是沒有人能從藝術家的角度來理解競爭的本質。

為此，需要一位同儕藝術家。藝術家比評論家或藏家更能從新的想像潛能挖掘和新標準的制定之中獲益。若能說服其他藝術家分享你的興趣，這些新標準就會逐漸發展出可信度，最後也可能成為典範。你的觀眾——那些認同你的天才的圈子——將會變得愈來愈大。正如德拉克洛瓦（Eugène Delacroix）的浪漫主義（Romanticism）和古斯塔夫・庫爾貝（Gustave Courbet）的現實主義（Realism），都是先獲得同儕藝術家的青睞，最後才為體制所接受；印象主義也是同樣的情形。馬諦斯平坦飽和的用色、畢卡索的多面形式、波拉克潑濺顏料的畫作，以及培根筆下汙跡斑斑的臉龐等，也都是循著同樣的軌跡。

無論如何，那就是希望。因此，人們把大把精力花在各種說服模式之上。在這個競爭的大鍋

中，人格魅力非常重要。藝術家在這樣的脈絡下，彼此的關係自然也變得更親密、更緊張……畢竟，如果一位同儕藝術家，比你更能讓相關藏家如巴黎的史坦家族留下深刻印象、更吸引人的話，你該怎麼辦？如果你的對手對非洲藝術（African art）或塞尚（Paul Cézanne）的興趣，和你感興趣的面向並不同呢？如果每個人都發現，你的同伴畫得比你好太多，或是色感比你更好、也更直觀呢？假使你的朋友兼競爭對手，就是比你擁有更好的成功條件，又該怎麼辦？

這些問題並不是學術性的，而是令人痛苦地真實存在著。現代的藝術家不僅得競爭成為藝術上最優秀、最大膽和最重要的那位；這些藝術家和一般人一樣，也為了世俗、實用的金錢而競爭。當然，他們也經常為了愛情和友誼而競爭。

從這樣的意義上來說，本書想要講的競爭是親密關係本身的鬥爭：為了想接近某個人的心理交戰，而且為了保持自身的獨特性，必須藉由競爭來達到某種平衡。

第一章

佛洛伊德和培根

FREUD
and BACON

事實上，除非你用放大鏡來看邁布里奇[1]影像中的人物，不然實在很難分辨他們是在纏鬥還是在做愛。

——法蘭西斯・培根

一九五二年，盧西安・佛洛伊德為他的藝術家朋友法蘭西斯・培根繪製肖像。傳聞那是一幅如平裝口袋書大小的畫（見彩圖一），因為自從一九八八年在德國一家博物館的牆上消失不見後，世上就再也沒人見過它。

那幅畫呈現了培根的頭像正面，是從很近的角度繪製的。佛洛伊德曾說：「每個人想到他，只覺得一團模糊，就像他的畫一樣，但其實他有一張很立體的面孔。我記得當時一心只想把培根的臉從一團模糊中畫出來。」

在成品中，培根那有名的寬厚下顎擴展到填滿畫面下方，耳朵幾乎碰觸到了畫緣兩邊。他的目光下垂，但不是看著地面，而是沉思、深遠的眼神，有一點逃避畏縮的樣子。那是一種令人難以捉摸卻又忘不了的神情，結合了對自我的哀悼和內心一絲莫名憤怒的痕跡。

往後，佛洛伊德以肉體滿溢的畫面和大量厚重油彩的塗抹技法聞名於世，但是在一九五二年他畫培根肖像時，風格還是非常不同的——專注於表面的張力。由於在小範圍的面積上作畫，佛洛伊德盡可能維持油彩塗料的平滑，毫無可見的筆觸，極為講究地讓整個畫作表面都顯現出至高的控制力和等量的關注力。

即便如此，培根那引人注目的梨形頭，左右兩側間存在著一個怪異的反差，而且看得愈久愈引人注意。培根的右側臉淡淡地隱於陰影中，看得出是沉著溫和的習作；左側則此起彼伏，很有看頭。整個嘴角左側往上噘，形成一個隆起的頰囊，像是他的嘴角被針刺到產生了腫包。鼻側上閃著出汗的光澤，甚至左耳看起來也蠕動一小撮幾可細數的S形頭髮，在培根的額頭上留下了鮮明的陰影。

不安。最驚人的是培根的左眉，以強而有力的迴旋一路延伸到額頭中央的眉間。這可是跟「寫實風格」一點關係都沒有——按字面意義來解讀的話；畢竟沒有人的眉毛是長這樣的。但憑這點，便是讓整張背像畫活起來的契機，正如同這張背像畫背後所代表的，是二十世紀英國藝術界中一段最有趣、豐富又變化無常的關係中的故事關鍵。

一九八七年，此畫完成後的三十五年，就在它失蹤的幾個月前，這幅袖珍小畫被送往了美國華盛頓特區。要不是因為這畫繪製在銅片上，可能會讓人忍不住想在背面貼上郵票、寫上地址，當成明信片寄了；但事實是，它受到仔細的打包和裝箱，連同其他八十一件作品一起送往美國首都。它是佛洛伊德回顧展的一部分，展覽是由英國文化協會 (British Council) 的安卓亞・羅斯 (Andrea Rose) 所策劃的，將在位於華盛頓國家廣場的赫胥宏博物館和雕塑公園 (Hirshhorn Museum and Sculpture Garden) 展出。

儘管這幅畫的尺寸很迷你，培根的背像畫卻是這個展覽當中最有魅力的展件之一，因主角本身就是知名人物——培根當時還在世（他於一九九二年去世），是一位比佛洛伊德更知名的藝術家，這點毫無疑問地有加分。自從二十世紀的六〇年代以來，培根幾檔重要的展覽不僅在他的居住地倫敦展出，也在諸如巴黎大皇宮 (Grand Palais)、紐約的古根漢美術館 (Solomon R. Guggenheim Museum) 和大都會博物館 (Metropolitan Museum of Art) 這些地方都見得到蹤跡。二十世紀的英國藝術家當中，沒有人比他受到更長時間的評論盛讚，也不曾有藝術家以如此大膽和具有廣泛影響

力的作品，來探討通俗大眾的想像中更為黑暗的深幽之處。培根是個不折不扣的國際明星。

佛洛伊德則是一名不同類型的藝術家。如同評論家約翰‧羅素（John Russell）所描述，他是一個「令人憂慮和不安的存在」——頑固、悖逆、勤奮、不隨時尚搖擺。從二十歲出頭開始到六十多歲（當時他六十四歲），定期在英國展出作品，並且積累了夠高的知名度，使得他在一九八五年獲得名譽勳位[2]，但是在英國不列顛群島之外，幾乎沒有受到大眾的注意，在美國更是沒沒無聞。

比起培根，佛洛伊德的作品較沒那麼大膽（至少表面上看來如此），對人體外貌的忠誠度也顯得較為保守，他的畫作是具象、客觀的，致力於觀察技巧上，而這類型的繪畫至少已過時近一個世紀了。他最直接的前輩不是波拉克或德‧庫寧（出生在荷蘭的美國畫家，最常被拿來跟培根相提並論），更非二十世紀七〇和八〇年代初對藝術家有主要影響力的馬歇爾‧杜象（Marcel Duchamp）和安迪‧沃荷（Andy Warhol）這些人，和他連結的應當是十九世紀的畫家，如庫爾貝[3]、馬內，尤其是竇加。

更難堪的是，他的作品很醜。他的繪畫手法——堅決不讓步的寫實風格，長時間的打量細察，目光銳利地聚焦在潮濕、斑駁的皮膚和下垂的肉體上——實在令人倒胃口。生猛且暴躁，讓人幾乎可以聞得到那汗水。這當然不符合美國的博物館自從六〇年代以來就傾向於極簡、抽象、概念性，以及整體來說更加乾淨的前衛藝術概念。

然而，對於所有佛洛伊德的這些古怪特質，所有他呈現出的某種大倒退的感覺，在英國卻有愈來愈多的人——評論家、畫廊經紀人、同儕藝術家——已然感受到，他正接近成為藝術家的能量

巔峰。這二十年來最出色的時間裡，他一直在創作那種能震撼內心深處、擁有持久強度和信念的畫作，即使這些作品不歸屬於任何鮮明的畫派或當代藝術的敘述範疇，人們也無法輕易忽略。

為此，英國文化協會特地為佛洛伊德籌劃了能在海外展出的作品展，極欲將他的名聲拓展至英國之外。主辦單位挑選作品，並和藏家談判借展（佛洛伊德大多數的作品為私人收藏），還製作了一本精美的展覽專刊，當中請到具影響力的《時代雜誌》（Time）藝評家羅伯特・休斯（Robert Hughes）寫了一篇頗有見解的介紹文章。休斯在文中一開頭第一句話就聚焦在佛洛伊德的這幅培根肖像上。他認為，背像畫中的勻柔光線有種來自法蘭德斯畫派（Flemish School）的感覺，而大小使人聯想到哥德式手抄繪本的「微型畫」。他形容作品「緊實、精確、一絲不苟（這點最為反常，五○年代末期正時興在粗麻畫布上即刻表現的行動畫作[4]），並且畫在銅片上。」然而休斯強調，這幅畫如此令人著迷的原因在於它又有種令人無法解釋的現代感。他寫道：「佛洛伊德捕捉了某種視覺上的真實，即刻銳利地聚焦，同時又含糊地探向內心，二十世紀之前很少有繪畫能披露此項特質。」他以某種方式賦予培根的梨形臉「一種寧靜的張力，如同一顆在毫秒之後即將爆炸的手榴彈」。

英國文化協會在巴黎、倫敦和柏林等地都敲定好展覽場地，唯獨在美國遇上了困難。美國各博物館的策展人皆聲稱佛洛伊德的知名度不夠，以及那肥碩肉態又不得體的作品會讓觀者大眾不舒服。美國策展人麥可・奧平（Michael Auping）後來回顧大家的共識是，他太英式、太老派、太寫實了！

026

當時背景為美國戰後的前衛藝術，對照起來佛洛伊德的作品就像「在博物館的嶄新白牆上發現的刺鼻霉塊」。

然而英國文化協會不願放棄。他們聯繫了赫胥宏博物館的館長詹姆斯‧狄密特里昂（James Demetrion），向他解釋這項困境。身為史密森尼學會（Smithsonian Institution）的華盛頓特區博物館聯合組織成員之一，狄密特里昂對此感到訝異。他後來回想，當時紐約的博物館竟然沒有一間感興趣，他說：「顯然佛洛伊德在英國境外並沒有知名度，這點倒令我有些疑惑。」話雖如此，他仍同意接下這檔展覽，而這項決定出乎意料地造就了藝術史上一次成功的出擊，不僅對館長自己和赫胥宏博物館是如此，對佛洛伊德而言更是意義非凡。

一九八七年九月十五日，四個國際展場中的第一站，赫胥宏博物館開幕了。五年後，佛洛伊德就要七十歲了，然而當時才是他在英國以外的第一個重要個展。

結果超乎所有人預料，展覽極為風靡賣座，強而有力的評論出現在整個美國東岸上上下下各大報紙、週刊和藝術期刊上，伴隨休斯單獨刊登在《紐約書評》（The New York Review of Books）的文章、以及一篇《紐約時報雜誌》（The New York Times Magazine）中的介紹，皆推波助瀾地使該展覽成為一起重大且熱絡的事件，佛洛伊德的藝術生涯從此一飛沖天。不稍多久，他放棄了原本的英國代理，僅透過兩家紐約知名畫廊獨家銷售他的作品；十年內，不僅在英國，甚至可以說是全世界，他被譽為最有名的仍在世畫家。二〇〇八年五月，他的《睡著的救濟金管理員》（Benefits Supervisor Sleeping）以三千三百六十萬美元賣給了俄羅斯億萬富翁羅曼‧阿布拉莫維奇（Roman

Abramovich），創下當時在世藝術家作品的最高價格（另一幅以同一位人物蘇‧蒂利〔Sue Tilley〕

為模特兒的畫作，則於二○一五年以五千六百二十萬美元的價格售出）。

在赫胥宏博物館展出一段時間後，展覽離開美國前往巴黎和倫敦著名的博物館繼續展出，最後

一站在柏林，於一九八八年四月底開幕。這裡是佛洛伊德生長的城市，而展出地點正是位於該市的

新國家藝廊（Neue Nationalgalerie）。德國境內的其他博物館皆曾表示有興趣承接展覽，並願意支

付所有開銷，但是根據安卓亞‧羅斯的說法，佛洛伊德「根本聽不進去」，他堅持展覽要在柏林，

否則乾脆不要在德國展。不幸的是，新國家藝廊不太願意參與。他們拒絕承擔大部分的展覽費用，

對於展覽專刊的製作不聞不問，也沒派人去看在華盛頓特區、巴黎或倫敦的展覽。羅斯擔心展覽在

德國的狀況，執意要他們的策展人到倫敦走一趟，看看當時佛洛伊德在倫敦海沃德美術館（Hayward

Gallery）的展出狀況。她回顧說：「直到那時他們才意識到，這場展覽的規模比他們預期的要大得

多，並且不得不重新配置展間以容納展出作品。」（新國家藝廊起先為這檔展覽規劃了平面造型展

覽室為展出場地，約僅為展品所需空間的四分之一。）

這棟玻璃鋼構的新國家藝廊，委託具傳奇性的現代主義建築師密斯‧凡德羅（Mies van der

Rohe, 1886-1969）設計，是他所主導的最後一個建案（一九六五到一九六八年）。藝廊位在一處廣

闊、綠意盎然的文化徒步區內，四周圍繞著博物館、音樂廳、科學中心和圖書館。柏林的蒂爾加滕

公園（Tiergarten）位於新國家藝廊北部邊界，蘭維爾運河（Landwehr Canal）則繞著南邊；動物

園（實際上的「動物花園」）則在新國家藝廊的西邊，而藝廊東邊距離波茨坦廣場（Potsdamer

Platz）不到十分鐘的步行路程。

一直到八歲才搬到英國的佛洛伊德，曾經在這個區域連住過兩處公寓。他還是個小男孩時，就在蒂爾加滕公園玩耍，有一次在滑冰時摔倒（他後來回憶起這幕時仍覺得「相當興奮刺激」）。在波茨坦廣場附近，他曾經和小販交換香菸卡[6]，他描述：「就是可以用三張印有女明星瑪蓮・黛德麗（Marlene Dietrich）照片的卡跟人家換一張男影星強尼・維斯穆勒（Johnny Weissmuller）的卡，那類的事。」

當希特勒（Adolf Hitler）的勢力崛起，佛洛伊德全家人被迫逃離德國。佛洛伊德曾有一次機會見過這位獨裁者，就在佛洛伊德一家居住的廣場上，新國家藝廊現今所在地的正對面。「他的身旁左右各站著一名大個子，」佛洛伊德回憶道：「他很矮小。」

佛洛伊德的展覽於一九八八年四月二十九日開幕，距柏林圍牆倒下尚有一年的時間，柏林市當時仍是分裂的。展覽在西德的報紙和藝術媒體上皆獲致良好的評論，展覽專刊在最初幾星期內即售罄，縱使反應和迴響比不上在美國時那麼重大，大眾對這位久違的柏林之子的歡迎，可說是相當真誠並給予肯定的。參觀人數高於預期。

然而，在開幕一個月後，某個星期五的傍晚時分，博物館中的一位訪客發現了不對勁的地方：就在佛洛伊德展覽的開頭，展示他藝術生涯早期作品區塊中的牆上出現了一處空白，很明顯地該位置原本應該掛著一幅畫。這實在太嚇人了！但是應該跟誰報告呢？當時的博物館在安全防衛上鬆散到幾乎看不到人的地步。根據一份報導指出，上午十一時至下午四時之間，展場上沒有任何看守人

員值班。而培根肖像畫的尺寸之小巧，很容易就能滑進外套內的口袋裡，然後帶出展場，沒有人會注意到。

訪客找到博物館的其中一名工作人員報告畫作失蹤的事，消息迅速地上達館中各層人員，並且把警察找來了。他們封鎖了建物，制式地詢問和搜查仍在館內的每一位訪客。

但這一切都只是亡羊補牢。漸漸地，館內每個工作人員和警察都發現為時已晚了。小偷或竊賊早已溜出封鎖區，或是更有可能地，早在封鎖區設置之前就離開了現場。

新國家藝廊的館長迪耶特‧宏胥（Dieter Honisch）和工作人員都覺得非常難堪。儘管如此，他們仍希望展覽繼續開放直到預定的展期結束，畢竟還有三個星期。佛洛伊德和主辦單位英國文化協會則不願意。雖然有來自德國這邊的人和英國駐德大使兩方都進行繼續開放展覽的遊說，但是佛洛伊德放話要請所有借展的私人藏家撤回自己的藏品，他們才不得不放棄，將展覽關閉。

英國文化協會和警方達成協議應該要提供一點懸賞獎金，港口和機場都發布了警示，警方雖然掌握到一些線索追蹤，但是始終沒有進展。

沒有線索顯示這起竊取行動是出自組織性的專業手法：沒有強行闖入、沒有武器、沒有快速通道的跡象。基本上似乎是隨機而行，但也非笨拙的外行所為。畫作並沒有從牆上的裝置被強硬拔起，如果真是那樣，竊賊必然得使用工具，想必應該是一把螺絲起子，才能將固定畫框於牆上的掛畫器拆卸下來。這點也暗示了有相當程度的預謀。但奇怪的是，如果竊賊早就計劃好了，通常在這種情況下會要求贖金勒索，卻沒有。

不過話說回來，不要求贖金的情況也經常發生。總之，這整起事件既神祕又弔詭。

有一件事受到大眾廣泛注意，那就是當時畫作被盜時博物館裡滿是學生。不論是在德國還是在其他地方展出，畫中主角法蘭西斯‧培根都受到極高的仰慕。作為現代藝術中最具鮮明個性的人物之一，他擁有一群幾近宗教狂熱的崇拜者，尤其來自年輕人居多。他絕對是比佛洛伊德更受歡迎的人物。佛洛伊德對於當時大多數的德國人，甚至是藝術愛好者而言，仍是陌生的，除了他的姓氏會令人想起他是心理學家西格蒙德‧佛洛伊德（Sigmund Freud）的孫子。所以，「也許是其中一名學生偷的？還是幾個學生同夥一起幹的……？」羅伯特‧休斯試圖這麼安慰佛洛伊德，他認為有人把偷竊視爲一種反向的恭維，他推斷顯然有人對佛洛伊德的畫喜歡到非偷走不可。關於這個想法，佛洛伊德則反駁說：「哦，你這麼覺得？我不認爲如此，我想有人是因爲很喜歡法蘭西斯才這麼做的。」

當年擁有佛洛伊德這幅培根肖像畫並借給柏林展覽的倫敦泰德美術館（Tate Gallery），在這張畫失竊後的十三年，也開始緊鑼密鼓地籌劃佛洛伊德的回顧大展。此時，佛洛伊德七十九歲了，手上正在處理英國女王的肖像，尺寸雖大於培根肖像畫，仍然小到足以塞進鞋盒（他確實是將畫放置其中，然後夾藏在床下的畫作堆裡）。他同時也得和時間賽跑，完成當時身懷六甲、肚子一天天大起來的時裝模特兒凱特‧摩斯（Kate Moss）的肖像畫。其他進行中的肖像人物還包括他的兒子弗雷迪‧佛洛伊德（Freddy Freud），展現其身形實體大小，全裸地站在佛洛伊德位於荷蘭公園工作室

中的一角；他的情人、也是記者的艾蜜莉・伯恩（Emily Bearn）；工作室助理大衛・道森（David Dawson），以及道森那隻溫馴又體態纖細的惠比特犬依萊（Eli）。縱然不遺餘力地辛勤創作，佛洛伊德心中有感，這將可能是自己在世上最後一檔重要的個展。想當然耳，佛洛伊德和泰德美術館都希望盡可能地呈現他創作生涯中的代表作，於是培根肖像畫又變得至關重要。那是一九五二年，佛洛伊德和培根膝碰膝地近距離坐著，花了長達三個月的時間才畫成。此畫是他的早期作品之一，可說是當時最精良的一張創作；不僅傳達出一股和畫中人極為親近熟悉的情感，同時又呈現一種無情的客觀性，正是這項特質成為日後他藝術成熟的標誌。它標示著一個重要的轉折點，這是在他早期多半青澀的小品和日後極具分量的大作之間的連結。

如果說，肖像畫在多年之後還有可能失而復得呢？

於是，宣傳活動開始籌劃，而且確實有理由相信這計畫可能成功。因為他們在開始策劃後才發現，在德國的限制性法令下，這種犯罪一旦過了十二年就不能起訴。所以大家開始期待，這條法令能夠誘使小偷或竊賊將畫作歸還，而不用害怕刑罰責任。

英國文化協會的安卓亞・羅斯、她的丈夫威廉・費弗（William Feaver）是佛洛伊德的老朋友，連同即將開展的回顧展策展人，共同提出了一個主意：一張大膽且引人注意的通緝海報。佛洛伊德欣然接受，隨即當場就畫了一張設計圖。這張海報成品（見下頁圖一）在通常放通緝嫌犯照片的位置，換上被竊走的培根肖像畫複製圖，上頭有鮮紅色的「通緝」字樣，同時提供優渥的賞金：三十萬德國馬克（大約十五萬美金）。關於這個點子，佛洛伊德說：「就是要看起來完全地清楚直白，

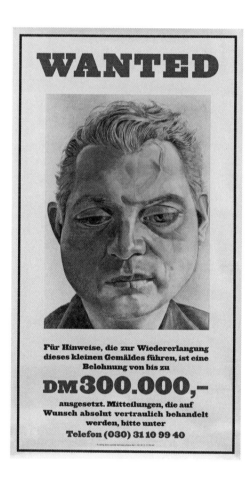

如同那些我向來非常喜愛的西部片裡的通緝海報。」

根據佛洛伊德的初始草圖，海報設計完成後添加了德語的簡要說明文字和電話號碼。這張海報上的畫是黑白的，自從它失蹤以來，佛洛伊德就再也不允許出現彩色版本。他解釋：「部分理由是因為沒有像樣的彩色版，再者，當成一種哀悼……我想這可以視為宛如弔喪用黑紗的一種嘲諷。但其實不是！」兩千五百張的海報印好了，在柏林各地四處張貼，同時也廣泛出現在報紙和雜誌上。

佛洛伊德甚至讓平面媒體加上一段不像他個性會說的恭敬表述：「持有這幅畫的人，是否能好心地讓我在明年六月的展覽中展示這幅作品？」

海報、媒體宣傳、嚴謹又禮貌的懇求……都沒有任何效果。在沒有這張肖像畫的情況下，泰德美術館所舉辦的回顧展依然開展了。懸賞宣傳也許失敗了，但有很長一段時間，佛洛伊德仍將這張海報張貼在他工作室入口的顯眼處，當他每天出入工作室時，這是他看到的最後一樣東西。

藝術品的竊盜案老是令人想不透──即使遺留了有用的證據，但真正應該留下來的事實真相，卻總是缺席。所有偉大的畫作都具有光環，部分來自於它們的唯一性。林布蘭的《加利利海上的風暴》(Storm on the Sea of Galilee)、維梅爾 (Jan Vermeer) 的《音樂會》(The Concert)、馬內的《在托托尼咖啡館》(Chez Tortoni) 都是獨一無二，而這三幅畫全部在波士頓的伊莎貝拉嘉納藝術博物館 (Isabella Stewart Gardner Museum) 中被偷走。過了四分之一世紀後，博物館牆上依然掛著空畫框，註記著畫作消失的事實，好像即使沒有了畫作本身，光環仍可以多少繼續存在著。

當我們討論的是肖像畫，而且是一幅出色的作品時，它的光環和特殊的本質就被提高了。圖像造成令人困惑的雙重損失。雖然有人努力想把它找回來，但究竟人們想找回來的是什麼？是這幅畫的唯一性和被描繪之人獨一無二的特質，不但相匹配且彼此強化了，所以被盜走的肖像畫作可能會本身？還是畫中人和畫家兩人之間的過往？關於畫中人的部分當然是肯定的，但是否也關於畫家自己？

在佛洛伊德創作的肖像畫中，他似乎總是決意將這兩種唯一性視為一體處理。他曾說：「我創作肖像畫的想法是來自於對寫實肖像畫的不滿。我希望我的肖像畫是關於人，而非僅是看起來像他們。不是只有模特兒的樣子，而是他們的本質。」就好像他一心想重現那位在希臘神話中愛上自己

培根肖像畫遺失這件事真的是太詭譎，就像評論家勞倫斯・高盈（Lawrence Gowing）曾說：「這是作品本身有著下蠱般的影像魔力吧？」

佛洛伊德是個體認現實的人。他討厭妄想，也沒有時間感傷，通常都對外聲稱不在意作品的去處，但是他其實非常在意這張肖像畫。如同所有創作，作品的質量才是重點。他很清楚這幅乒看之下顛傳統的肖像畫，小小一幅卻能量驚人。

但是這張畫的遺失，對他而言有另一個更私人的原因（雖然從任何方面來說都和畫作的品質相關）。簡言之，它代表著他職業生涯中最重要的一段關係。

雕塑作品的藝術家畢馬龍[7]的故事。

佛洛伊德年輕時是個敏捷、熱忱而不可預測的人，著迷於任何危險的事；大多數和他相識的人都覺得他非常有吸引力。知名的佛洛伊德一家，在一九三三年靠著高層的請託才得以逃離希特勒當政的德國。他第一次踏上英國國土時才十歲，會說英語，但不太有自信，多數時候把話都藏在心裡；個性狂野又神祕，有著對冒險躍躍欲試、幾近瘋狂的一面，同時強烈地厭惡他人對他的期望。他和他的兄弟一起被送到德文郡裡一所革新的寄宿學校——達汀頓學院（Dartington School）。但由於上學並非強制性的，佛洛伊德便盡可能地逃學。他喜歡和馬一起睡在馬廄裡。早上，他跑去騎最活潑好動的馬，讓馬兒疲倦之後，後面來的人比較好騎。他後來說，他第一個有感情的對象是照顧馬的馬夫。在他早期的素描本裡都是馬和男孩騎馬、親吻馬兒等，大體而言都和崇拜馬有關。

這位機靈苗條的男孩只按自己的衝動行事，對人際互動的社交細節完全不感興趣。對他來說，動物提供了比人類更貼心熱情的陪伴。一九三八年，佛洛伊德就讀英國多塞特郡的布萊恩頓中學（Bryanston School），該校約四年前成立一個英德聯合青少年營，試圖串聯童子軍和希特勒青年團，而佛洛伊德因為在伯恩茅斯的街上當街拉下褲子露臀的不當行為，被開除退團。他喜歡畫畫，十六歲時，父母幫他在位於倫敦的中央藝術和設計學校[8]註冊（他以一匹用砂岩雕刻成的三腳馬獲得入學資格），但只念了兩三個學期，就對學校的嚴謹教法感到無趣而放棄。他的畫總是擁擠、充滿幻想且孩子氣，極具力道的線條千縱百橫地畫過頁面，對他來說就像是薄冰中的裂縫。一直到一九三九年他註冊了東安格蘭繪畫學校[9]，位於艾塞克斯郡的德登，由賽德里克‧莫里斯（Cedric Morris）和亞瑟‧雷安斯（Arthur Lett-Haines）所經營。在這所氣氛融洽且非正式的藝術學校裡，

他才找到感覺終於對了的環境。莫里斯本身彆扭又激烈的繪畫方式——刻意缺乏畫技的表現，顯示出一種任性的傲慢——對佛洛伊德有很大的影響。

佛洛伊德有兩個兄弟，但他最受母親寵愛，這點他自己很清楚。年少的他，一直以來的行為舉止就是一副仗著自己天賦異稟而有恃無恐的心態，但同時具備溫柔且敏感的特質，就是個受母親寵愛的孩子。他曾經說：「我喜歡無政府主義的想法不知來自何處，我覺得這可能是因為我的童年很安穩。」

年輕的佛洛伊德對他周遭的人極具影響力。他出自精神分析學派創始人——西格蒙德‧佛洛伊德的家族關係，無疑增強了他的魅力，特別在當時是英國超現實主義（Surrealism）盛行的期間（超現實主義的興起直接源自於佛洛伊德的潛意識心理學說）。但是他給大多數人的印象卻一點也不社會化，較不知性，而是一種出自內在的感性。勞倫斯‧高盈察覺，他整個人「充滿警戒心，具有一種像毒液命中要害的敏銳度」。藝術史學家、後來成為畢卡索傳記作者的約翰‧理查森（John Richardson）見到佛洛伊德因自己喜出鋒頭而引起注意後又感到厭惡，不禁莞爾。同時，約翰‧羅素將他比作達秋（Tadzio）——托馬斯‧曼（Thomas Mann）的中篇小說《魂斷威尼斯》[10]裡令主角痴迷的年輕對象，「他是一個優秀的少年，他的存在不僅是創造力的象徵，也是拒苦難於千里之外……他是所有的期望。」

佛洛伊德還是青少年時，透過朋友東尼‧海德曼（Tony Hyndman）認識了英國詩人史蒂芬‧史班德[11]，海德曼是史班德的情人。一九三六年，史班德選擇和伊娜斯‧彭恩（Inez Pearn）結婚，海

德曼加入西班牙反法西斯國際縱隊（International Brigades）前去西班牙參加內戰，於是史班德也跟著前往西班牙，想去救海德曼免除逃兵的罪名。雖然他成功達成任務（海德曼原本可能被處決），卻毀了自己的婚姻。幾年後約一九四〇年初，在佛洛伊德的邀請下，史班德造訪英國的威爾斯北部，去探訪佛洛伊德和他藝術上的同好大衛・肯特什（David Kentish）。這兩個青少年在卡波科利格鎮上一間小而孤立的礦工小屋裡一起畫畫，度過寒冬。曾在布萊恩斯頓中學教過這兩個男孩的史班德，剛出版了一本小說《畏縮的兒子》（The Backward Son），並正跟西里爾・康諾利（Cyril Connolly）和彼得・華生（Peter Watson）籌備成立文學雜誌《地平線上》[12]。他帶了一本出版社的裝幀樣書，被佛洛伊德拿來就著油燈的光線畫畫，以「活潑、通俗」的風格畫滿古怪的圖。佛洛伊德認為，一如史班德因此風格相當受到詩人奧登[13]的喜愛，他自己也受到史班德的喜愛。史班德在一封信中寫道：「他整天都在畫畫，而我則在一旁寫作。自從在牛津大學認識奧登之後，我認為盧西安是我遇過最聰明的人。他看起來像哈珀・馬克思[14]，才華洋溢又聰慧，令人驚嘆。」

畫於出版樣書中的圖是一連串的玩笑話和狡黠的隱射，並且跟那個時期佛洛伊德和史班德兩人通信的語氣相互對照搭配。這些信件直到二〇一五年才曝光，強烈暗示佛洛伊德和這位長他兩倍歲數的詩人有著性關係。例如在信中，佛洛伊德以英語混西班牙語諧音的輕佻假名「盧西安諾斯・小果子」（Lucianos Fruititas [little fruit]）或是「梭魚・果子」（Lucio Fruit）來署名。不過，也可能只是雙方在調情。

在玩笑話的圖畫之外，那年冬天佛洛伊德還畫了幾幅肖像和自畫像。其中一幅自畫像被刊登在

隔年春天出版、較早期的《地平線上》雜誌，和藝評家克萊門特・格林伯格（Clement Greenberg）的突破性文章〈前衛和庸俗藝術〉（Avant-Garde and Kitsch）出現在同一期。

佛洛伊德在二十多歲時結過兩次婚。但他一生前前後後當了將近十三個孩子的父親，而且有多到數不清的情人，即便是最有意志力的傳記作家都要歷經一番努力才能交出完整的紀錄。不過，在他七十九歲時，佛洛伊德堅持自己只有愛過兩三回，他說：「我指的不是習慣，也不是在說某種歇斯底里的狀態。我說的是為那人付出真實、完全、絕對的關注，而對方所有的一切皆令人感興趣、擔憂，或是喜悅。」

我們不禁要問，誰是那些他愛過的兩三回？這可難定論了。但是，對於第一位認真交往的女朋友，佛洛伊德後來曾說：「我喜歡的第一個人是羅娜・威沙特（Lorna Wishart）。」一位富裕、勇於冒險、極有魅力，已有三個孩子的年輕媽媽。紐約藏家佩姬・古根漢[15]描述她是「我所見過最美麗的女人」。羅娜比佛洛伊德大十一歲，但一提及她，佛洛伊德說大家都很喜歡她：「就連我母親也是。」

羅娜和出版商恩斯特・威沙特（Ernest Wishart）結婚時只有十六歲，跟他生了兩個孩子，其中一個是一九二八年出生的麥克・威沙特（Michael Wishart），後來成為藝術家。一九三〇年代後期至四〇年代，在她遇見佛洛伊德之前，曾外遇戀戀上詩人勞瑞・李（Laurie Lee）很長一段時間，和他生下第三個孩子雅斯敏（Yasmin Wishart）。當李參與西班牙內戰和共和黨並肩作戰期間，據說羅

娜經常寄給他一張搽了香奈兒五號香水的一英鎊紙幣。麥克對母親的印象是，記憶中的她經常「穿著要去跳舞的緊身亮片衣」來跟他說晚安。雅斯敏形容她說：「真的是毫無道德觀念，但每個人都會原諒她，因為她是如此地能帶給人能量和活力。」

一九四四年，佛洛伊德取代勞瑞・李在羅娜感情世界中的位置，他剛滿二十一歲，而羅娜三十出頭，這段戀情對這位年輕的藝術家有巨大的影響。羅娜不僅較為年長且經驗更豐富，她狂野、浪漫、不可預測的個性，對任何熱情的年輕人來說都是能啟發靈感的伴侶。雅斯敏後來寫道關於她的母親：「對任何具創造力的藝術家來說是一個夢想，因為她讓他們有動力前進，她是一個天生的繆斯，靈感的起源。」

一九四五年，佛洛伊德畫了羅娜兩次，一次搭配水仙花，一次搭配鬱金香。羅娜跟倫敦皮卡迪利區一個動物標本製作商買了斑馬頭的填充標本給佛洛伊德，從此成為他的一種護身符，他稱之為「最珍貴的財產」，並且畫進一幅作品中。在佛洛伊德第一次的畫廊展覽上，羅娜立刻買下那幅畫。該作品呈現出一種古怪、超現實主義的場面：有一張破爛的沙發、一頂高帽子、一棵棕櫚樹，以及從牆上的洞突出來的斑馬頭（其黑色條紋變成了紅色）。

然而沒多久，羅娜發現佛洛伊德不時和一名年輕女演員有染，便立刻離他而去。儘管佛洛伊德竭力地想挽回，一次是威脅她──要是她不出來的話，就在她家門外對空鳴槍（後來他真的開槍了）；另一次是把一隻裝在牛皮紙袋裡的小白貓送給她，但是他的努力終究無濟於事。

一九四五年，佛洛伊德在經由較年長的畫家格拉罕・薩瑟蘭[16]的介紹下認識了法蘭西斯・培根。

那時候，佛洛伊德住在帕丁頓一處破爛到快要被拆掉的公寓裡。佛洛伊德在二○○六年時回憶：「我以前常南下去肯特郡拜訪薩瑟蘭，當時年輕，又非常不懂禮貌，我問他：『你認為英國時最好的畫家是誰？』當然了，他覺得就是自己，而且那時候他也開始受到認同。但薩瑟蘭說：『哦，有個人你應該從來沒聽說過，他是個最特立獨行的人，常到摩納哥的蒙地卡羅（Monte Carlo）去賭博，偶爾來我這裡。每當他完成一張畫，通常都隨即銷毀。』等等之類的。這個人聽起來很有意思，於是我寫信給他，又前去拜訪，我就是這麼認識他的。」

薩瑟蘭的評價沒有錯。培根當時三十出頭，在那幾年間感到生命湧動不安。如他之後所坦承的，可能是受到自我懷疑的折磨。然而，從培根當時的畫作，已足以看出他和其他畫家的不同了。那些作品既令人陷入苦惱的同時也感到不安，眼尖的觀者會看到幾乎像是爬行動物之類的東西在鼓動撥弄著生命，充滿威脅感。

事實上，根據佛洛伊德的傳記作家威廉・費弗的說法，兩人的第一次碰面可能是經過安排的──在倫敦的維多利亞車站，他們要前往肯特郡去薩瑟蘭家共度週末。光想像他們在那趟火車旅行的樣子就覺得很有趣，兩個人的個性都獨樹一格。佛洛伊德有著異於常人的警戒心，散發一種不欠任何人情的氛圍，難以捉摸的個性混合了害羞和戲劇性。培根則是頑皮又愛挖苦人，刻薄的心直口快更增添了毀滅性的魅力。當時二戰尚未結束，薩瑟蘭這個人宛如兩面刃，既鼓勵他們又令他們生畏，他的存在宛如伊底帕斯的命運般籠罩著他們。

兩個男人的外表都很出眾。培根有寬廣的下巴但很英俊，佛洛伊德的臉較窄且尖一點、鷹鉤鼻、薄脣和蓬髮。而且許多人都同意他們兩人的眼睛都充滿令人難以置信的魅力。在這個階段，佛洛伊德已是許多年紀較大的同性戀詩人、作家和藝術家感興趣的對象，包括史班德和華生、他在東安格蘭繪畫學校的老師──賽德里克‧莫里斯和亞瑟‧雷安斯兩位畫家。這三男人和其他同圈子的人，是英國新興、非傳統藝術家在戰時和戰後初期的主要支持者。佛洛伊德和他們，以及跟他同世代的許多同性或雙性戀者，包括麥克‧威沙特、約翰‧密頓 17、賽西爾‧畢頓（Cecil Beaton）和約翰‧理查森這三人往來極為密切，維持著令人好奇且頗為和諧的關係。

由此推斷，或許當時空氣中充滿了性吸引力的興奮。但是兩人溝通的過程呢？是防衛、猶豫，暗地裡較勁著？還是在旅行的背景下，那不過是形式較為單純的勾引，本質上是一場嬉戲？我們無從得知這些問題的答案，兩人也都不在世了。人們可能會想：這些問題本身就是錯誤，不要問；還是問更多，甚至反覆追問。但是，也許那些詢問的人很快就會發現，實際上問了也是錯的。畢竟從許多角度來看，正是因為「沒辦法」得知或真正知人物的個性、動機、感覺或社會地位，幾世紀以來傳統肖像畫所依據的全是這些特質，因此很快地，這些也成為兩位藝術家開始創作的前提動機。

然而事情就是這麼發生了，他們各自在對方身上發現了一些非常有吸引力的東西。三十年後，他們不再往來。但是現在，這兩個人開始幾乎天天都見面。

佛洛伊德和羅娜‧威沙特分手兩年後，羅娜寬宏大量地將他介紹給外甥女凱蒂‧加曼（Kitty

Garman）──雕塑家雅各布‧愛普斯坦（Jacob Epstein）的女兒。凱蒂和阿姨一樣有雙大眼睛，但沒有阿姨的自信和活力，她很害羞，而這也是佛洛伊德喜歡她的部分原因，他自己也有害羞、逃避的一面。兩人成為戀人，在一九四八年結婚，同年他們兩個孩子當中的第一個安妮‧佛洛伊德（Annie Freud）出生。一家住在倫敦的聖約翰伍德區，位在攝政公園的西邊，距離佛洛伊德以前在德拉梅雷街的住處約步行半小時的距離，那裡則改為他的工作室。

工作室和住家分開的安排，助長了佛洛伊德發展出複雜的情欲關係。和凱蒂的婚姻期間，他開始和畫家安妮‧鄧恩（Anne Dunn）發生斷斷續續的長期婚外情。安妮是加拿大鋼鐵大亨詹姆斯‧鄧恩爵士（Sir James Dunn）的女兒。一九五〇年她當了佛洛伊德肖像畫的模特兒，而那年她準備嫁給羅娜的兒子麥克‧威沙特，慶祝婚禮的喜宴正在籌劃中。後來連續三個晚上的婚宴派對成為豪門傳奇，記者大衛‧坦南特（David Tennant）回憶那是「自大戰以來第一個真正的派對」。威沙特身為新郎，當時沉迷於吸食鴉片。在回憶錄《高空跳水員》（High Diver）中，威沙特回想當時在倫敦的南肯辛頓區舉行婚禮的房間「如洞穴一般」、「簡單稀疏地布置」，只有「過時的印花布、絲絨沙發和長沙發」。他寫道：「有一種輝煌褪色的氛圍，在消逝的愛德華時代光輝中被遺棄之感。」

參加派對的約翰‧理查森回顧當年現場，在文中形容為「一場波希米亞新族群[18]的出櫃派對。」他說賓客中有「國會議員和牛津大學萬靈學院的研究員，也有同志男妓、初次進入社交場合的上流花痴、變裝者。」威沙特則誇耀地說：「我們給兩百個客人買了兩百瓶伯蘭爵香檳，沒多久就得派人再去買，因為不請自來的客人數量如雪球般愈滾愈大⋯⋯我租用了一百把黃金椅子和一架鋼琴，

歌舞狂歡持續了整整三天兩夜。」

對於佛洛伊德來說，這場婚禮變得極爲殘忍地複雜，不僅因爲新郎是羅娜的兒子，而且他現在和羅娜的外甥女凱蒂結婚，還同時和新娘安妮‧鄧恩外遇，再加上佛洛伊德和麥克‧威沙特也有過一段情，兩人在青少年時曾在倫敦同住一室，戰後在巴黎也同住過。因此，考量到自己不僅跟新娘、新郎和新郎的母親都有過性關係，佛洛伊德選擇遠離慶祝活動，或許一點也不令人意外。據鄧恩說，佛洛伊德很嫉妒，不只是因爲她而已。儘管如此，他有凱蒂當耳目，隨著派對的進行，其他客人看到她不時打電話向佛洛伊德報告狀況。

一九五〇年那場婚禮派對舉行的地方其實是培根的住處，又是一個不尋常的安排。他和較年長的同志愛人艾瑞克‧霍爾（Eric Hall），以及一位自童年時期便擔任他保母的老婦人潔西‧萊特富（Jessie Lightfoot）住在一起。該寓所位於南肯辛頓區克倫威爾街上一棟建築的地面樓層，曾經住過畫家約翰‧艾佛雷特‧米萊 [19]。培根將寓所後方原本爲撞球室的大空間用來當工作室，同樣的空間早先也曾經是攝影師霍普（E. O. Hoppé）的工作室。霍普接軌了兩種風格，將生動夢幻的柔焦攝影帶向清晰銳利的現代主義。他是來自慕尼黑的移民，其作品卻爲愛德華時代的倫敦留下了最佳的肖像寫真。工作室的各種道具，包括壁掛吊飾、像雨傘一樣的黑色衣料、大型的講台，全會使用於他爲社會名流所拍攝的精緻又討好的肖像作品中，如今都遺留在這棟建築物裡，成爲培根創作時風格迥異的肖像畫道具。

正是在這間工作室中，佛洛伊德第一次見到培根的作品，特別是他剛完成的一件，就稱爲《繪

044

《Painting，見彩圖二）。過了半個世紀，佛洛伊德仍然記得這件事，他提到：「撐著傘的那張畫，簡直不可思議。」

那幅畫確實是培根當時最令人驚豔炫目的成就。在一個漆成粉紅肉色的房間裡拉下紫色的窗簾，一個穿著一身黑的男人坐在一具懸掛的血肉軀殼前面，籠罩在一把傘的漆黑陰影下。傘遮蔽了他臉上所有的部分，僅露出嘴和下巴，嘴是張開的，露出下排平直的牙齒和被打成紅腫沾血的上唇。雖然顏料筆觸的處理是粗略的，但構圖裡卻有非常特殊的細節⋯黃色的花朵別在男人胸前的白領下方，腳下的東方風格地毯則用一種帶著暈染、跳躍活潑的點狀筆觸處理；半圓形的欄杆圍出一個類似競技場的空間（最後這個手法培根在接下來幾十年的作品裡屢次重複使用——如此劇場感正是他的特色）。

佛洛伊德對這幅畫難以忘懷。

培根的童年和佛洛伊德非常不同。一九〇九年生於都柏林，他在五個孩子中排行第二。跟佛洛伊德一樣，他也有一位知名的祖先——伊麗莎白女王時期的大臣暨哲學家，法蘭西斯就是以先祖的名字命名的。他的父親艾迪・培根（Eddy Bacon）則是一名退伍將領，艾迪在波耳戰爭（Boer War）的最後階段和達勒姆輕步兵[20]並肩作戰了四個月，獲授一枚有鈕扣的女王勳章。他辭退軍伍不久後，隨即和來自雪菲爾、家中靠鋼鐵企業累積了一大筆財富的薇妮・佛斯（Winnie Firth）結婚，但依舊自稱「培根上尉」。人們眼中的他是個壞脾氣、有著清教徒個性、好與人逞口舌之爭的欺善

者。艾迪以軍事方式管理家庭，家裡禁酒，卻允許自己賭賽馬，只是成功機率不怎麼高。

法蘭西斯的童年長時間和住在愛爾蘭萊依什郡的莎波（Supple）外婆一起生活，而當他和父母同住時，只要一有機會就會被抓去練習騎馬，無視他有慢性且嚴重的哮喘，總讓他騎馬後有好幾天會臥床不起，呼吸困難。培根上尉一心想把他病懨懨的兒子鍛鍊成男人，經常安排他僱用的馬夫以馬鞭鞭打培根，而自己則在旁監督──這點是根據培根的說法（培根這段時期的人生大多僅能從他自己的說詞得知，而他往往強調殘酷和戲劇化，其真實性得打些三折扣）。培根喜歡跟蹤這些馬夫，

「我就是喜歡接近他們。」培根說。在他十幾歲的時候，就和馬夫發生了第一次性關係。

在他滿十五歲之前，培根被送去切爾滕納姆鎮上的一所住宿學校讀了兩年。此時，他似乎開始出現穿女裝的癖好。一兩年後，他被父親發現在鏡子前欣賞自己穿著母親內衣的模樣，父親大怒，並將他趕出家門。培根感到羞辱、受排擠，而且相當困惑（他後來宣稱，身為一名青少年，他當時也對父親懷有情色的感覺），隻身逃到了倫敦，最後被送去給一名較為年長的堂兄照顧，並隨他一起去柏林生活。這名新的監護人和艾迪一樣也是賽馬種馬的培育員，受到要以嚴格紀律管教孩子的委託。結果他也是個雙性戀者。培根告訴約翰‧理查森：「他這個人也超級邪惡。」

柏林之後，培根仍正值青少年的年紀，到巴黎生活了一年半，就是在那裡第一次對藝術認真了起來。他看很多電影和藝術展覽，其中一次在保羅‧羅森伯格（Paul Rosenberg）的畫廊展出的，是畢卡索受安格爾[21]影響所畫的新古典主義（Neoclassicism）繪畫展，特別吸引他的想像。他很快就被

這位百變風格的西班牙人給迷住了，根據理查森的說法，「他唯一承認受其影響的當代藝術家，僅有畢卡索一人。」

一九二八年培根回到倫敦時，曾經短暫地從事室內設計師的工作，以現代主義風格製作家具和地毯。他和年老的保母潔西·萊特富一起生活，這名婦人比培根那遙遠距離的母親更為重要，萊特富保母是他情感上的支柱，在他生命中長久穩定的存在。大部分時間，她都在培根工作室後頭打毛線，似乎會一整晚都睡在廚房的桌上。她近乎失明，然而，就更深廣的意義層面來說，她卻看顧著培根，為他打理三餐。兩個人沒有固定收入來源，但如果情況所迫，要萊特富保母去商店當扒手也是不無可能（儘管絕大部分她僅限於為培根自己的竊盜癖提供掩護）。她還幫他舉辦賭輪盤派對，當然這是違法的。他們得到的錢並不總是足以支付派對奢侈的餐飲，但也不無小補。萊特富保母會守在唯一的廁所門外，從膀胱脹得快爆了的賭徒身上敲詐賺取慷慨的小費。

她也是培根的愛情守門員。培根以化名「法蘭西斯·萊特富」在《泰晤士報》（The Times）的人事專欄上刊登提供「紳士伴侶」服務的廣告（那時候的人事廣告是在首頁）。根據培根的傳記作家麥可·佩皮亞特（Michael Peppiatt）指出，回覆的來信大量湧入，而萊特富保母負責挑選，個人財務狀況就是她主要的裁定標準。

來信的人當中有一位叫艾瑞克·霍爾的紳士，佛洛伊德印象中的他，「非常嚴肅，長相俊美」。他是一個有權有勢的商人、享樂主義者，也是地方保安官、自治市議員，以及倫敦交響樂團主席，同時也是個有家室的人。但經過多年斷斷續續跟培根和他的保母在一起後，他選擇花更多時間和他

們為伍。

早在一九三三年，培根根據畢卡索於一九二五年所繪的《三個舞者》[22] 的構圖，畫了《十字架受難圖》（Crucifixion）這件作品，但當時並沒有受到好的評價，培根大失所望。在接下來十年的大部分時間，他只是斷斷續續地畫著，嘗試了超現實主義、後印象派（Post-Impressionism）和立體派畫風。二戰發生時，軍方認為培根不適合服役，但他仍自願參與防空署的救援服務，結果倫敦受到轟炸時，灰塵引起他嚴重的哮喘，遂遭遣散除役。霍爾帶他離開城市一段時間，住到南部漢普郡的一間小茅屋，讓他在那裡創作，他粗略地參考一張希特勒在納粹集會裡走下車的照片來創作。這幅畫已不存在了，但是對於培根來說，此模式可說是一個突破——以照片作為間接的靈感畫出帶著不祥意味或意義重大的圖像。

一九四三年，霍爾租了克倫威爾街上一棟建築的地面樓層公寓。就是在那裡，佛洛伊德第一次見到了《繪畫》這幅作品。

自一九四五年起，佛洛伊德經常一到下午就去拜訪培根在克倫威爾街上的工作室，也經常在蘇荷區遇見他。他們認識時，佛洛伊德二十二歲，培根三十五歲，培根當時正瘋狂埋首於創作，他工作室裡所發生的一切變化，都讓佛洛伊德感到震驚。培根將英國現代主義和其自滿、富文學性且新浪漫主義的過往決裂，而將英國現代主義的藝術帶向和受戰爭蹂躪、受徒勞掏空的新世界同陣線。

培根一定也為自己的表現感到震驚。當時他在英國境內較小規模、地方性的藝術圈內獲得一

些關注，但還不至於特別令人印象深刻。一直到一九四四年，他和佛洛伊德首次會面的前一年，畫了一幅突破性的三聯畫——他稱之爲《以受難爲題的三張習作》（Three Studies for Figures at the Base of a Crucifixion）——奇怪且令人不安。令人感到疑惑的形體十分醜陋、背部有肉瘤弓著、沒有毛髮、張著血盆大口、眼睛纏著繃帶或根本沒有眼睛、長長的脖子和漸漸尖細的腿。隔年這張作品在倫敦拉菲爾畫廊（Lefevre Gallery）的聯展中展出，正是這家畫廊在一年前爲佛洛伊德推出他的第一次個展。

培根和其他藝術家不一樣的部分原因是，他的想像力不僅受到從歐陸輸入、爲衆人所期待且堅決的現代主義所影響，也反映出當時的攝影和電影爲繪畫提供了一個嶄新的影像庫。自從他在柏林看了謝爾蓋・愛森斯坦（Sergei Eisenstein）的《波坦金戰艦》[23] 和弗里茨・朗（Fritz Lang）的《大都會》[24]兩部電影，以及見到愛德華・邁布里奇所創作的人和動物在行進中的停格動畫照片，他對這些現代媒材當中的速度感和不連續性深感著迷，特別是電影片段和攝影影像中暗示著失落、擾亂分裂和死亡的方式。培根對於大部分沒有達到目標的嘗試，包括那些似乎有些笨拙、過度設計或設計不善的畫作，皆予以銷毀。至少，他不流連於過去，專注向前。

培根對待作品的方式，以及他創構出來的畫面，都令佛洛伊德感到非常敬佩。佛洛伊德敘述：「有時候，下午我到法蘭西斯那裡，他會說：『今天我畫了一件非常了不起的東西。』而且都是他在當天完成的，非常了不起……他有時會亂割畫作，或是說他感到多麼地厭煩，覺得這些畫都不好，然後全部推毀。」

培根形容《繪畫》是「一連串的意外相繼交疊上去的。」他在別的地方也說過：「如果有什麼方法對我是有用的，那就是從該時刻起我意識不到自己在畫什麼。」

很容易想像，這種談話對佛洛伊德產生多大的震盪和火花。佛洛伊德一直在畫肖像和靜物，或是兩者的組合。他以銳利的眼光審視人類和動物、蔬菜和無機體這些三難以處理的不對稱形體。他的繪畫愈來愈嚴謹、僵化；他青少年時期的漂泊孤傲、桀驁不遜，正在受到約束。近來他發展出一種謹慎的細線交織畫法和點畫的傾向，兩者都是源自於雕刻版畫的技術。他的線條執著於營造一種古典的寧靜，加上對衣服皺褶和圖樣的強烈關注，讓人聯想到十九世紀的畫家安格爾。他也會玩耍一下，嘗試運用光線製造不尋常的效果，例如，在背光下，重現尚未成熟的橘子表皮上所有的凹凸小點。他還會畫有著水汪汪大眼睛的小男孩們，穿著訂製的西裝外套，圍著圍巾或是打領帶，頭髮則是一縷一縷地處理。他最有力的作品是一張畫著死鳥的靜物畫，一隻蒼鷺雙翅展開在平坦的表面上，每一根蓬亂的羽毛都被賦予了獨特的灰色陰影。

相對於培根這種冒險、戲劇性的做法，或是對自己付出的努力絲毫不留戀的態度，佛洛伊德怎能不著迷？後來佛洛伊德談到：「我立刻意識到，他的作品直接反映出他對生活的感覺；相反地，我的作品看起來很費力，那是因為我做任何事情都非常地費工耗力……法蘭西斯則不一樣，他一把想法畫下來，隨即就銷毀，然後又迅速地把想法畫下來。我欽佩的是他的態度，他斷然無情地處理自己作品的方式。」

還有一點也很重要——培根打從內心對油畫的喜愛。在這個階段，他處理油彩的迫切感，是在佛洛伊德的作品中完全觀察不到的——他總是在自己以線條定義的空間裡仔細填補。培根的作品有一些冒險和情色的因子，也有他的全心投入。佛洛伊德回憶說：「他有超乎尋常的紀律。」好幾天，有時候是幾個星期，他可能會混混地過日子，但是當他一開始創作，通常是有即將到來的展覽，他會把自己關在工作室裡不受打擾地工作。

但是，如同培根的作品一樣強而有力地撼動著佛洛伊德的，是培根對生活的整體態度。他豪爽、開朗、慷慨，對人或任何情況的交涉方式啓發了佛洛伊德。他說：「他的作品讓我印象深刻，但他的個性影響了我。」

當被問及他們第一次見面時培根給他什麼印象，佛洛伊德的回答既深情又有趣。「非常令人欽佩，」喉嚨後方滾動著「r」的發音說（這是他在柏林生活長大所留下的影響），「舉一個簡單的例子……我以前常常跟人打架，不是因為我喜歡跟人鬥，而是真的那些人對我說的話讓我覺得，唯一的回應就是揍他們一拳。如果法蘭西斯在場，他會說：『難道你不覺得應該嘗試運用一下你的魅力來搞定他們嗎？』然後我想，對啊！在那之前，我從來沒有真正思考過我這樣的『行為』，我想怎麼做就怎麼做，而我想的經常是揍人。法蘭西斯沒有任何教訓的意味，但是可以說，如果你是個成年人，打人真的是一個缺點，不是嗎？我的意思是，應該有其他處理方式。」

到目前爲止，這兩個人的關係算是密切，但還有其他藝術家在許多方面也同樣重要，例如法蘭

克‧奧爾巴赫（Frank Auerbach），他是佛洛伊德長久以來最親密的朋友和最信任的知己。戰後英國的社會氣氛活躍放縱，「某種程度上，這個大半受到破壞的倫敦是性感的，」奧爾巴赫回憶說：「有一種對自由好奇、探究的氣氛，因為每個在那裡生活的人都是以某種方式從死亡手中逃了出來。」（奧爾巴赫跟佛洛伊德一樣出生在柏林，但他沒有那麼幸運。在他被送到英國以求保命的三年後，他的父母於一九四二年在集中營喪命。）他們晚上都會到倫敦蘇荷區碰面，在一些熟悉的地方穿梭走跳，通常是不期而遇，非事先約好。那裡有培根最喜歡的惠勒氏餐廳（Wheeler's），還有在狄恩街樓上靠近米爾街轉角的石像怪獸俱樂部（Gargoyle Club），裡頭有舞廳、交誼廳、咖啡廳，以及一種「充滿溫柔情色的神祕氣氛」──根據該俱樂部的發展史記錄者大衛‧路克（David Luke）的描述。馬諦斯曾經設計了部分的室內空間，有些摩爾文化的風格，牆上貼著如馬賽克般的碎鏡片。俱樂部對面，同樣在狄恩街上的是「殖民地酒吧」[24]，又稱莫里爾之地，因為經營者名叫莫里爾‧貝雪（Muriel Belcher）。是一個經由搖搖欲墜的樓梯才可到達的小房間，培根的朋友丹尼爾‧法森（Daniel Farson）回憶說：「在那個地方十先令[26]買不到什麼東西，但是不用花錢就可以得到的東西倒是很多。」男人、女人在這些地方多半是趁撲克牌局或賭輪盤的空檔時喝酒、聊八卦和跳舞，繪畫並不常受到大家討論。

佛洛伊德通常傍晚時分就會離開，回去他的工作室，有預先約好的肖像畫模特兒等著他──他喜歡一整晚工作。培根則會留下來，有時甚至到隔天清晨才離開。他狂歡式的工作習慣不像佛洛伊德那樣有條理。

佛洛伊德對於培根如何運用魅力把人們聚集在自己身邊感到非常佩服，他的魅力似乎混雜了些

如火山爆發和任意而爲的能量在裡頭。無論他跟誰在一起，佛洛伊德回憶說：「培根就是有辦法以

最驚人的方式讓他們開口說話。他會去跟陌生人搭訕，例如，跟一位穿著西服套裝的商人說：『如

此安靜高傲是沒有意義的，畢竟，我們只活這麼一次，應該能夠談論任何事。告訴我，你的性傾向

是什麼？』通常這種情況下，這個男人會加入我們一起午餐，然後法蘭西斯一定會迷倒他，讓他喝

醉，不知怎麼地也讓他的人生改變了一點。當然，如果那個人沒有意思，你也沒辦法要他吐出什麼

東西來，但是我往往對於有人因此敞開自己而感到驚訝無比！」佛洛伊德的社交態度則不同，他有

一種能跟人親近、深入對話，並且讓人驚喜的本事。他沒有培根那麼外向，而是帶著些許神祕。

佛洛伊德也爲培根的嘲弄、那無所畏懼和經常以笑鬧表達輕蔑和藐視的方式所吸引。之後他稱

培根是他認識的「最有智慧和最狂放的人」，這兩個形容詞可都是佛洛伊德精心挑選，好表達他極

大的讚賞，然而這是在幾十年後了，培根早已去世他才這麼透露。在他們剛認識的這個階段，佛洛

伊德對他的欽佩並非有距離感地恭敬，而是親近、活潑且熱情的。這感覺很難說得清楚。

無可避免地，他們的情誼引起了艾瑞克‧霍爾的嫉妒。艾瑞克後來很討厭佛洛伊德。或許是這

個原因——佛洛伊德告訴我：「他誤認爲法蘭西斯跟我有某種關係。」

安妮‧鄧恩後來聲稱，佛洛伊德「對培根有一種英雄崇拜式的迷戀」，雖然我認爲這情感不如

願以償。」然而看起來不可否認的是，這種關係不僅強烈且不對等。培根對佛洛伊德產生好感，是

因爲佛洛伊德談論藝術的方式，讓他這年長男人覺得相當引人入勝並試圖效仿；由於對自己缺乏嚴

謹的繪畫能力感到不安，培根也渴望從他的年輕朋友那裡學到點什麼。根據費弗寫的傳記：「比起培根那些平庸的跟隨者，佛洛伊德更風趣且更聰明。」但是，培根對佛洛伊德的作品完全不感興趣（或者該說是佛洛伊德擅自認定的，當被問及他自己對培根作品的興趣是否受到這位年長男人相同的回應時，佛洛伊德回答說：「我以為他完全不感興趣，但我也不知道。」）。相反地，佛洛伊德很少真正受到他人的吸引和牽制，而培根卻是他生命中唯一的一位。

這個影響力是情色的，佛洛伊德很年輕，他肯定多情且容易受誘惑。然而，即使他承認培根對他的影響，他現在發現為了忠於自己的風格而陷入了掙扎不已的局面。他愈來愈意識到兩人之間的區別——在性情、才華和感情上的差異，是最不可能跨越的。你可以從他的反應中聽到一種矛盾心理，那份謹慎又緊張的激動。在多年後佛洛伊德依然記得地說：「培根談到要在單一的筆觸裡，去處理表現很多事物，我覺得很開心、很興奮。」他接著說：「但我知道這跟我能做到的任何事情相距十萬八千里。」

還有另一個複雜的因素，那就是長期以來佛洛伊德非常倚賴培根的慷慨解囊。培根經常會抽出一捆鈔票說：「這個我有很多張，我想你可能會喜歡其中一些。」

「這大大地改善了我三個月的生活。」佛洛伊德說。

經過這些年，容易想見佛洛伊德身上的壓力，大到無法衡量。他知道培根在藝術上的造詣超越

他，但是他當時的成就也不算微不足道，從許多方面看來他都是領先於培根的，像是他比培根先在倫敦辦展覽。而儘管他在一小群支持者之外不甚出名，但有很多重要的人，一直以來都密切關注他。

身為日後挖掘波拉克的重要藝術推手，佩姬・古根漢於一九三八年在她的倫敦畫廊裡舉辦一場以兒童藝術為主題的展覽，就展出了佛洛伊德一些非常早期的繪畫（根據費弗所說，是佛洛伊德的母親強推這些作品給她）。更重要的是，藝術史學家暨倫敦國家美術館（National Gallery）館長肯尼斯・克拉克（Kenneth Clark）也持續對他的作品表現出濃厚的關注。

還有彼得・華生，這位人造奶油事業的不快樂繼承人暨知名的歐洲現代藝術收藏家。一位他的熟人說，華生的臉像「要變成王子之前的青蛙」。他也對年輕英俊的男人感興趣。他是英國最富有的人之一，穿著華麗的雙排扣西裝，卻厭惡虛榮和炫耀。崇拜他的西里爾・康諾利描述華生是「最有學養、最慷慨且行事低調的贊助者，最有創意的鑑賞家」。麥克・威沙特寫道：「他排遣無聊的方法，是讓年輕人對他感興趣，而這點沒有人比他更在行。」在孤立的戰爭年代，華生為跟隨他的英國小圈子和歐美的發展現況建立起重要的連結，並且培養和提拔了年輕的佛洛伊德。

佛洛伊德還是青少年時，在華生的豪宅待過一段時間，他在那裡可以接觸到豐富的藝術收藏，包括保羅・克利（Paul Klee）、喬治歐・德・奇里訶（Giorgio de Chirico）、胡安・格里斯（Juan Gris）和尼古拉・普桑（Nicholas Poussin）的畫作。華生也提供他書籍，其中包括他一生都很珍惜的《埃及歷史古籍》（Geschichte Aegyptens），裡頭全是埃及古物的照片。佛洛伊德的傳記作家威廉・費弗將其描述為「佛洛伊德的枕頭書，他的畫家良伴、他的聖經……」華生為佛洛伊德支付藝

術學校的學費，並找了一間公寓給他住。

然而，所有這些對佛洛伊德產生的關注 —— 可能是對他的作品，也可能是他性格中不可預測的潛力 —— 他卻完全沒有創作，甚至一直到一九四〇年代末，都沒有創造出任何具革命性的作品。

培根倒是有。除了幾次他們相互為對方畫肖像，根據費弗的說法，這兩個人從未真正看過對方工作。但是佛洛伊德很清楚，培根的做法和他的真是天壤之別。佛洛伊德得花幾個星期或幾個月的時間在肖像作品上；然而，培根的作品要成功得靠點鬼鬼祟祟的投機和驚喜，透過運氣和高張的情緒 —— 發怒、沮喪、絕望的結合，直到他感覺自己打開了「情感的閘門」。但他也描述過創作時沒有希望的感覺，脫口而出：「我就直接拿起顏料，幾乎是任意而為地，擺脫能畫出任何描述性圖像的公式 —— 我的意思是，用抹布或刷子四處塗抹，或者用某些東西或任何東西擦拭，還是將松節油和顏料以及其他任何東西丟上畫布，去嘗試打破任何意圖的圖像表達，使圖像順其自然地在自己的結構中生長。」

三十年後，這兩個男人失和，培根跟一位朋友說：「你知道嗎？盧西安的作品問題在於，那根本是不寫實的寫實手法。」這樣的批評在一九八八年聽起來可能覺得有失公允，但如果是在四、五〇年代時這麼說，可能是一針見血的，甚至不需要培根大聲地說出來。因為當時佛洛伊德秉持著傳統的創作方法和他創作時對忠於真實外貌的描繪，他可能一直都感受到從他的亦師亦友所傳出來的落後、怯懦、天真和狹隘的指責，卻把它當成耳邊風。

一九四六年，佛洛伊德去了剛從二戰中獲得解放的巴黎，華生爲他引薦機會和提供資金。他受到畢卡索的外甥——版畫家哈維爾·維拉圖（Javier Vilató）的介紹，認識了畢卡索。隔年，在希臘的波羅斯島停留五個月後，他遇到凱蒂·加曼，他們結了婚，佛洛伊德開始一系列的凱蒂肖像畫創作，是現今他最著名的作品之一。這些肖像有的是粉彩，有的是油畫，並且有著樸素又俏皮的浪漫標題：《女孩和樹葉》（Girl with Leaves），《穿著黑夾克的女孩》（Girl in a Dark Jacket），《女孩和玫瑰》（Girl with Roses）和《女孩和小貓》（Girl with a Kitten）（見彩圖三）。

這些作品在佛洛伊德和培根第一次相遇後的兩年內完成，宣告了新的企圖心，以及一種突如其來、令人意想不到的情感強化效果。這些畫會激起或是以某種方式蘊含著一種心理壓力，是他的作品中前所未見的，也預示著培根肖像畫的到來。

麥克·威沙特描述作爲佛洛伊德肖像畫模特兒的經驗：「如同接受一場精細的眼科手術考驗，那個人必須維持看似永恆靜止般地文風不動。如果盧西安在畫我的拇指時我眨了眼，他就會面露苦惱。」這教人幾乎要懷疑他是否誇大其辭。但是在凱蒂的肖像畫中，她那令人難忘的杏眼似乎因不能眨眼而強力睜大到要腫起來似的。凱蒂的眼睛似乎不僅僅是如鏡子般映照著，同時也放大了藝術家自己極度強烈的檢視。每一根睫毛，每一縷零星的髮絲，下顎的每一處微小皺褶，都處理得極爲周密，結果呈現出一種表面張力，相當於將透鏡拉展到整張畫表面上的心理狀態，幾乎快要藏不住那一股潛在、不可思議的力量。「看起來不太真實，」勞倫斯·高盈評論：「她應該是在顫抖吧。」

佛洛伊德在這些肖像畫中捕捉到的是凱蒂對於被觀看的敏銳知覺。在他的極度審視裡，你會察

覺到一股威脅，特別是在這個系列當中最傑出的作品《女孩和小貓》，凱蒂一手掐著貓咪的樣子。

然而這並非是暴力的威脅，而是針對畫中人的沉著自信，當然這也是一種愛的定義。

凱蒂的背像畫是眞正的情感交流，描繪的不僅是事物表面（如死鳥、幾株金雀花、未成熟的橘子等），也在於關係和情感的處理，而這二因素當然是不穩定的。因此從這些畫中所有令人不安的緊繃，以及這些過分講究的費力處理可見，凱蒂的背像畫對佛洛伊德來說是一大進步。或許我們也可以在這些畫裡瞥見佛洛伊德自己當時的一些緊張情緒，這個緊張不僅源自於他和凱蒂之間傷腦筋的關係，而且凱蒂很快就懷了他們的第一個孩子，還有來自試圖不被培根擊倒的壓力。

一九四六年，培根離開了佛洛伊德的生活圈，搬到蒙地卡羅。這是個他原本就很熟悉的地方，接下來的四年大多居住在此。他和佛洛伊德偶爾會在倫敦和巴黎碰面，但大部分時間都分隔兩地。

培根很喜歡蒙地卡羅的氣氛。他曾說：「這城市有一種華麗氣派，甚至可以說它是虛榮的氣派。」但這種氣氛和賭博，整體來說和培根的生活哲學很對味，而這也是未來幾十年裡，佛洛伊德迫切地想自我調適出的生活哲學──更直覺的周旋方式。「因爲生存是如此平庸，」培根總說：「不妨嘗試從中創造出一番華麗宏偉，而不是被淹沒到失去感覺。」對佛洛伊德來說，直覺判斷似乎沒錯；但是宏偉、華麗和氣派終究不是他的風格。

培根在和艾瑞克・霍爾作伴的旅途上發現，蔚藍海岸的咖啡館和酒吧裡充斥著平淡無聊的庸俗。他說：「才過沒多久，一切是如此地無聊，不敢相信我們只是坐在那裡。」這描述聽起來頗像

是貝克特（Samuel Beckett）或沙特（Jean-Paul Sartre）劇本裡的舞台場景。蒙地卡羅的賭場和酒店可能只是讓人消耗精力，培根談到這城市像提供回春療方的醫生那般有股吸引力，令他驚嘆不已，

「那些令人難以置信的老婦人，一早就來排隊等著賭場開門。」

然而所有的這一切，也是他喜愛蒙地卡羅的原因。那裡的賭場有一種駭人聽聞、精心設計過、戲劇化且密不透風的氣氛，他相當樂在其中無法自拔。賭場的室內設計中有些細節，如環繞著輪盤賭桌的拋光金屬圍欄，不知不覺也成了培根畫裡的元素。他喜歡在輸的時候看著夕陽落入地中海裡那種沉淪的感覺；當然更喜歡贏。他說：「除非你曾經急需用錢時正好賭贏了一把，否則你無法理解賭博巨大的吸引力。」

佛洛伊德不需要培根的榜樣來激發自己的賭博習慣，他向來就著迷於冒險。他的一位老朋友說：「他自己發明各種應付危險和命運誘惑的方法。」例如，他在工作室裡放一張大玻璃桌，並故意讓它逐漸加重承重，好奇地想知道它何時會破掉。他老早就開始投入賭博，曾說：「我曾在戰爭期間去有賭局的酒窖，裡面全是非常粗魯的人。當我輸得精光──這還滿常發生的，因為我很沒耐心（工作時除外，不過耐心在那時並非重點），我總是想，『太好了！我可以回去工作了』。」有時候，一輪再輸，打算離開了，結果又再贏，於是就留下來再輸一些。在這些地下室我經常一待就是六、七、八個小時，而我討厭這樣。但一般來說，我輸了很快就會離開；偶爾，一下就贏了的時候，我也會趕快走人。」

對於佛洛伊德而言，賭博是一種內心的刺激，或許也是對於傳統生活觀念的鄙視表現。然而，

還不至於像佛洛伊德一樣，把賭博當成一種生活方式，更不用說生命哲理了。培根對賭博採取更為極端

且戲劇化的態度傾向，如同那些他用來解釋賭博習慣的美麗修辭，魅惑了佛洛伊德。因為關於賭博

的這一切，其實就是培根對繪畫的態度：強調冒險，願意把所有的一切都押注在無意識的碎布一抹

或是隨手一塗的造化上；試圖讓人想到噩夢和災難，以及他創造多少就毀掉多少的傾向。這些都體

現在培根的作品上，套用佛洛伊德的話：「直接反射出他對生活的感覺。」

這一切和佛洛伊德嚴謹的創作方法幾乎沒有任何共同之處。培根的做法根植於一個賭徒的心

態，如他所說的：「只有願意冒險才能知道自己走得多遠。」事實上，他誇張了自己創作方法中的

許多層面。培根多數的作品，特別是在一九四〇、五〇年代期間，實際上涉及了大量的勞力；儘管

如此，他的方法仍然和佛洛伊德耐心且專注的審視、緩慢積累起來的觀察線和形式化的影線法大相

逕庭。在那幾年，當佛洛伊德花了幾個星期甚至好幾個月的時間畫背像，培根談的則是如何使用現

成的影像——一張接一張地出現在腦海裡，如同放幻燈片一樣。

到了二十世紀中期，培根進入了他最豐盛、創新的階段，在那些旁觀者的眼中，他似乎無所不

能。當時他吸引了畫廊、評論家和同儕藝術家的關注，享受作品首度亮相成功的果實。他開始對用

模糊、灰色調的方式畫頭像感興趣，配上垂直條紋的背景，營造出一個奇怪、矛盾的空間。這些幽

靈般的條紋，讓人想起竇加（佛洛伊德和培根都很尊崇的藝術家）晚期粉彩畫中線影交織的背景空

間，以及希特勒在紐倫堡集會上使用的一排排垂直探照燈。培根的作品就是充滿了如此深沉迂迴、不一致的暗示。

不久，培根又受到迪亞哥・委拉茲奎斯 27 的啓發，畫了這位西班牙畫家著名的教皇英諾森十世 (Pope Innocent X) 肖像畫的變化版。他說他的目標是「像委拉茲奎斯那樣畫畫，但要有一種河馬皮膚的質感。」他非常著迷於張開如盆的大嘴、尖叫和咆哮──無論對象是人或動物（對他而言沒有區別）──一而再、再而三地重複這些意象。他後來告訴他的朋友暨藝評家大衛・席維斯特 (David Sylvester) 說：「我喜歡從嘴巴裡冒出來的光亮和顏色，就某方面來說，我一直希望能夠像莫內 (Claude Monet) 畫日落一樣地畫嘴巴。」

佛洛伊德也開始受到更多人的關注。在巴黎，他進入了受到人們尊崇的社交圈。他開始和迪亞哥・賈科梅蒂 (Diego Giacometti) 熟識，並且會和他的兄弟──雕塑家阿爾伯托・賈科梅蒂 (Alberto Giacometti) 花上好幾個小時聊天。阿爾伯托曾爲佛洛伊德畫了兩幅畫，現今已不在了。他也和畢卡索的朋友圈往來，跟巴爾蒂斯 28、瑪麗羅洛・德諾瓦耶 (Marie-Laure de Noailles，她是達利〔Salvador Dali〕、曼・雷 29 和尚・考克多 30 的朋友兼贊助者）、詩人、舞者兼劇作家伯利士・寇克諾 31 這些人在一起。佛洛伊德爲寇克諾的情人兼合作搭檔──克里斯蒂安・貝拉爾 32 精心創作了張一臉懶散的畫像，六個星期之後，貝拉爾在莫里哀 (Molière) 戲劇的排練中倒下死亡。

所有這些人脈，年輕的佛洛伊德得感謝彼得・華生的介紹，但不置可否的是，他顯赫的姓氏、外表，以及帶給人衝擊的態度舉止也有些助力。在倫敦，他也對人們產生了催眠似的作用──約

翰·羅素記得佛洛伊德在那幾年的生活：「完全無拘無束……佛洛伊德並非那麼無法無天，但他像是一個無法無天的人，無視一切常規，並對任何特定情況都做出猶如從未聽聞過的反應。」

在這段時間，佛洛伊德依舊描繪死亡的事物。一九五〇年，他畫了一隻死猴子；隔年，畫了一條滲出黑色墨汁的死烏賊和帶刺的海膽；再接下來一年，他畫了一顆被斬下的公雞頭，其上留有彩色華麗的雞冠。但是，要在無法控制的時間內，挑戰描繪活生生、會呼吸的主題這件事，卻愈來愈吸引他。一九五一年，由英國藝術協會提供的一張大幅長方形畫布上，佛洛伊德繪製了直至當時最有企圖心的畫作《帕丁頓室內景》（Interior in Paddington），畫的是他的老朋友哈里·戴蒙[33]的全身肖像。戴眼鏡的戴蒙站在廉價的紅地毯上，穿著不太搭配的風衣，一手夾著一根香菸，另一手則緊緊地握住──那拳頭，猶如凱蒂腫脹的眼，使整張畫都緊繃了起來。每一個觀察入微的細節：地毯上的皺摺、垂死的棕櫚葉、戴蒙鞋上露出的鞋帶，在緊握的拳頭下，凝聚成一個威脅滿溢的時刻。這個效果非常接近安格爾的某些肖像畫中一種一觸即發的緊張局勢，總是維持在憤怒即將爆發破壞室內一切的臨界點，特別是像諾文斯先生（Monsieur de Norvins）和貝爾丁先生（Monsieur Bertin）這兩張肖像畫。那一年，赫伯特·瑞德[34]稱呼佛洛伊德為「存在主義的安格爾」。

《帕丁頓室內景》是佛洛伊德第一件大型的工作室作品，也是他首次將較小幅肖像畫的強度，轉化為更大規模的嘗試。

一九五一年，培根的世界整個崩解。當他還在蒙地卡羅賭博時，他摯愛的萊特富保母過世了。

大家對於培根滿懷內疚和陷入迷惘的極端反應，無不感到驚訝。

「法蘭西斯看起來不想活了。」威沙特回憶道。他結束了和艾瑞克・霍爾長久的關係，把克倫威爾街的工作室剩下的租約賣給另一位畫家。接下來的四年，他基本上是在奔走流離中度日，有一陣子，他搬去和藝術家約翰・密頓一起住。一九五一至一九五五年間，他至少待過八個不同的地方。

就是在這個時期之初，約莫仍在一九五一年間，佛洛伊德和培根之間有了一場迷人的小交流，兩位藝術家首次試著畫對方。這項挑戰激起彼此各自做出新的嘗試；然而，當下的結果有點愚蠢，甚至令人沮喪。但是對這兩個人來說，這場交流的親密性和所激起的潛在競爭力，似乎為彼此都開闢了新的道路。

可以確定的是，沒有任何一個知名畫家會畫另一個畫家——以培根在一九五一年佛洛伊德快速繪製的三幅草圖中所擺的姿勢。圖中（見下頁圖二）顯示培根的襯衫全開，兩手奇怪地藏到身後，臀部稍微向前挺，褲襠口暗示性地拉開，並且從腰圍處摺下來，露出一丁點內褲的痕跡和不怎麼結實的腹部。

根據佛洛伊德說法，是培根自己擺出這個姿勢後說：「我認為你應該這樣畫，因為我覺得下面這兒相當重要。」佛洛伊德從不熱中於指導他的模特兒，因此大多數時候他們只是擺出感覺最自然或舒適的姿勢。對於較外向的模特兒，佛洛伊德也盡可能地讓他們沉浸於自己多樣化的幻想中。例如，九〇年代期間他畫了澳洲表演藝術家李・包爾里[35]一系列難以想像的姿勢，其中包括一張包爾

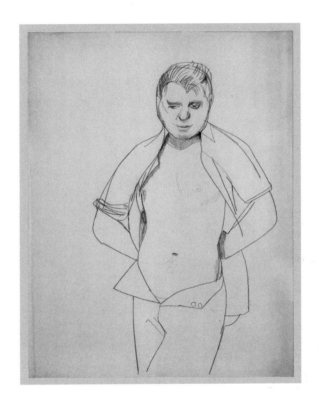

圖二 ｜ 盧西安・佛洛伊德，《法蘭西斯・培根肖像習作》，1951 年
私人收藏 © 盧西安・佛洛伊德／盧西安・佛洛伊德檔案資料館／布里奇曼藝術圖書館
FIG. 2 Lucian Freud, *Study of Francis Bacon*, 1951.
Private collection. Copyright Lucian Freud / Lucian Freud Archive / Bridgeman Art Library.

里躺在佛洛伊德工作室的木地板上，背後墊著一堆畫布，一條腿抬高掛在床緣，讓他的大陰莖橫懸在兩腿之間（包爾里外向卻溫文有禮，在大眾面前常有驚人之舉；在某種程度上，他也許在佛洛伊德的生活中扮演了培根的遞補）。

看看佛洛伊德繪製的三張培根草圖，彼此在精神上頗為接近，可以感覺到他的畫法有一些三不尋常。最明顯的是佛洛伊德試圖描繪他朋友的側腹時筆觸突然下移，結果有些三不太對勁：線條真的過於彎曲，培根的軀幹變得不太真實地纖細。在三幅圖中唯一看得見眼睛的一張，看起來也不太對，眼神無力且眼皮過重的樣子，而嘴巴則扁平沒有生氣。佛洛伊德試圖放鬆一點，導入一些培根在繪畫上陰邪的能量，看能否漫不經心地達到某種既旁觀又親密的感覺，結果佛洛伊德發現自己摸不著頭緒、笨手笨腳，畢竟這一類的事並非他的強項。但這種挑戰新事物的嘗試，就像試穿朋友的衣服一樣，要看適不適合，而這也透露出一些關於培根開始對佛洛伊德產生的影響和控制。更重要的是，這些畫作引發了一場吸引人的小型競爭——關於性、藝術和人與人之間。

根據大衛・席維斯特（就住在培根和密頓樓下的公寓）的說法，這個時期佛洛伊德「明顯地迷戀著法蘭西斯」。席維斯特對此很敏感，因為他自己也承認：「我們都仿效培根穿起了來自薩維爾街的深灰色無花紋的精紡雙排扣西裝、素色襯衫、深色無花紋領帶，以及棕色麂皮皮鞋。」

培根或許是因為佛洛伊德畫了他褲子拉開的樣子而壯膽起來，也請佛洛伊德到他的工作室來為他擺姿勢，結果這幅畫成為培根作品中第一件有名字的肖像畫。單就此原因來說便意義重大⋯肖像

畫將成爲培根藝術成熟期的核心。自一九六〇年代中期開始，培根的名聲達到巔峰，彼時他大部分作品已都是少數摯友的肖像（正如佛洛伊德一直以來所走的主題路線，並持續如此）。

如同培根對佛洛伊德有鮮明的影響力，難道這是佛洛伊德的繪畫方法也開始對培根產生了作用的跡象嗎？難以定論。要找到佛洛伊德對培根有影響力的證據，向來就比找出培根影響佛洛伊德的證據來得不易，最主要是因爲培根早了數十年比佛洛伊德先成名，佛洛伊德曾公開談及培根對他的影響。然而，培根熱中於建立自己在藝術圈的層級，他認可的模範如委拉茲奎斯、安格爾、蘇丁、梵谷（Vincent van Gogh）、畢卡索，全是歐陸系統的知名人物，沒有理由承認自己受到一位在地的年輕後進影響，而之後兩人不合，當時國際評論家或藝術史學家也幾乎不覺得佛洛伊德。[36]

但是，幾乎每個認識佛洛伊德的人都對他印象深刻且總會受其影響。他是無政府主義者、不在乎道德、基本上自私自利，但他有一種可以隨即和人親近、攫獲人心的天分。一名裱框師路易斯·利德爾（Louise Liddell）說：「跟他在一起，就像是把手指放進插座觸電一樣，會興奮個半小時之久。」

之後利德爾也成了佛洛伊德筆下的肖像畫人物之一。培根也無法不受他的影響。

培根後來說：「我比較年輕時，需要畫作尋找極端的主題。然而，隨著年紀增長，我意識到了我所需要的全部主題早已存在自己的生活中。」這很有可能是因爲佛洛伊德的關係，以他總是能嗅出親密關係中潛在的混亂反叛，而幫助培根達到這項領悟。無疑地，從那時開始，培根的焦點持續放在重複描繪一小群親密熟人的肖像上，很明顯地讓人聯想到是那位年輕人的影響力。

培根繪製的第一張有名字的肖像畫（儘管它成爲培根未來肖像畫的一種模式），令人意想不到

的是，當佛洛伊德到達工作室準備當模特兒時，他發現自己的肖像已經在畫架上，而且是「幾乎完

成了」。畫中，著灰色西裝的全身人物倚靠在一個像是牆壁的模糊東西旁站著（見下頁圖三），另

一個黑色扁平狀的人形色塊，如假日快照中會出現拍照者的身影那樣，則從下方探入畫面。這個人

物的（名義上，是佛洛伊德的）手臂和腳都被迴避掉了（清晰的關節接合從來不是培根的強項），

他有一雙像圖釘似的眼睛和一個線條柔和的多肉下巴，怎麼看都不像是佛洛伊德。

原來培根使用了一個觸發視覺印象的刺激物——照片——來取代佛洛伊德本人。照片是年輕

的法蘭茲・卡夫卡（Franz Kafka），出現在馬克斯・布羅德（Max Brod）撰寫的第一版卡夫卡傳記

的扉頁插圖上。卡夫卡和佛洛伊德幾乎談不上有什麼關係，也或許不是重點，而是這原本就是個無

意識的、幾乎隨機的選擇。

這張肖像畫沒什麼特別的，幾乎沒有培根之後作品中，爲了企圖傳達他所謂「事實的殘酷」而

讓畫作主角經歷大幅度變形和熱切傷害的跡象。真正值得注意的是，畫作顯露出培根對他的創作對

象的態度，至少在那時來看，是一種完全不同於佛洛伊德的態度。

培根對於捕捉他所謂「人的脈動」很感興趣，這個概念深刻地影響佛洛伊德。佛洛伊德後來

談到，人在空間裡會產生影響，他對畫出模特兒周圍的氛圍跟畫人本身有相同的渴望，「一個人散

發出來的氣質跟他的肉體一樣，都屬於這個人的一部分。」但是培根也公開表示，他覺得模特兒在

工作室裡會打擾他的專注力，因此比較喜歡獨自作畫。在訪談中他跟席維斯特說：「這可能只是我

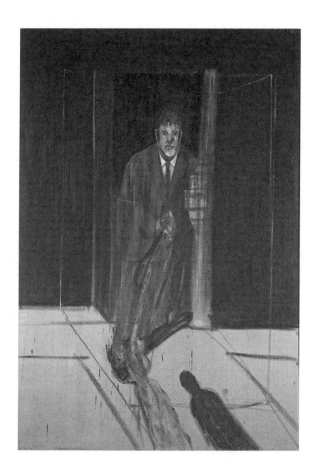

自己神經質，但是我發現，比起讓他們實際坐在我面前，經由記憶和他們的照片來工作比較不受阻礙。」

多年來，他發現各種各樣誘人的方式來解釋這種創作偏好。例如，當席維斯特詢問培根，是否他繪畫的過程「幾乎像是回憶的過程」時，培根急切地表示同意：「沒錯，而且我認為這種回憶的方法是如此刻意，以至於如果模特兒在你面前，我是指在我面前，就會阻礙這個刻意的回憶過程。」模特兒在場會造成阻礙，據培根說法是因為「如果我喜歡他們，我不想在他們面前用畫筆傷害他們。我寧願私下處理，我覺得這樣可以更清楚地記錄關於他們的真相。」

是什麼原因讓培根強烈地想對他的畫作施加「傷害」？任何明確的答案都顯得過於制式。然而，很明顯地，從作品本身可見，透過按下快門產生的影像，培根得以將傳統畫像扭曲變形，傳達深刻的矛盾。這種矛盾，並不僅僅是「錯綜複雜」（這麼說似乎淡化了），而是明顯兩極化的感覺，是培根如何看待友誼和愛的觀點核心。他曾經說過，真正的友誼是「承受得了兩個人鬧到想將對方扯爛的地步」，他以油彩堆砌起華麗的塗抹和暴力的塗擦，如席維斯特所說的「是愛撫也是攻擊」。

六○年代培根和席維斯特的談話中，培根甚至搬出了奧斯卡‧王爾德（Oscar Wilde）的名言：「你殺死你所愛的。」而這句話不過就是竇加在日記本裡寫的另一種說法：「你最愛的人可能是你最討厭的人。」

從他和佛洛伊德的這段關係看來，將肖像畫視為一種傷害行為的概念，具有其特定和持續的關聯性，因為培根在幾十年裡不斷地畫佛洛伊德。根據佩皮亞特的說法，所有這些肖像值得注意的

是，佛洛伊德有「非比尋常的恢復力和活力」。

「相較於幾位培根最喜歡的男模特兒……似乎都臣服於他猛烈抨擊的筆觸下，而佛洛伊德看起來就是能承受最慘烈的攻擊，並且從油彩的砲火中再站起來，或許感到眩暈和困惑，卻不屈不撓。」

培根用來參照作畫的照片並不總是被畫的模特兒。更重要的來源可能是動物的照片、具暗示性的影片片段、經蹂躪過的經典大師複製畫、醫學教科書中受傷的影像，或是停格動態攝影先驅邁布里奇所拍攝的一連串照片。培根不僅使用現存的照片，他還委託朋友暨酒伴約翰・迪金（John Deakin）拍攝他預設主題的照片。儘管迪金是個失敗的畫家，攝影作品卻非常令人印象深刻。他在五〇年代的倫敦蘇荷區拍攝了許多精采生動的居民肖像寫真，在過世後被人從他床底下搜括出來，其中包含許多被撕裂碎爛的照片、無法辨識的底片，皆成為經典。這些照片有某種震撼力，如同他的朋友丹尼爾・法森所記載的：「像是由真正的藝術家所拍攝的落網嫌犯照」，是「看了會讓人退後兩三步的殘酷肖像──親近的臉部特寫鏡頭，每一個瑕疵都強調得一清二楚。」

迪金有他的朋友圈，但也受到很多人憎恨。超現實主義和爵士樂愛好者喬治・梅利（George Melly）明確地描述他：「一個惡毒的小酒鬼，極有創意的壞心眼加上改不了的惡毒個性，令人訝異的是他竟沒有被自己的毒液嗆死。」

但是培根就是會受惡毒特質所吸引的人。幾年下來，迪金在培根的指示下拍攝了四十多張肖像照片，而為了製造出照片是隨機發現的假象，培根喜歡撕扯或弄破照片之後再拿來參照，並且任其

如幾片枯死的葉子，散落在滿是髒汙、油彩四濺的工作室地板上。

像許多其他現代藝術家一樣，培根認爲他看穿了「現實主義的謊言」，即使是十九世紀後半葉由馬內和竇加發明的那種優雅精緻的城市現實主義也是一樣。現實主義宣稱對眞實公正無私地陳述，如奴隸般忠實地描繪外貌——培根認爲這些在二十世紀更加極端和破碎的環境中是值得懷疑的。一張傳統的肖像面孔幾乎不能傳達動態，更別提精神感知和心理觸動的範疇、人體肉身的消亡、對徒勞無功的擔憂，以及近代歷史這場噩夢——所有這些是培根視爲現代環境中基本且重要的因素，因而比外貌來得更加「眞實」。培根執著於如何傳達以上的種種，部分受到畢卡索、馬諦斯和超現實主義者的啓發，他談到圖像的扭曲變形，是爲了努力帶出更大的眞實性。不像佛洛伊德花上幾個小時、幾天甚至數月的時間煞費苦心地觀察，他喜歡埋伏突擊的概念。評論家羅素寫道：「培根想投餌設陷，以這種方式讓人第一眼初見畫作時不覺得有傳統畫像的『像』，卻在稍後不留神之際冷不防地讓人陷入。」

培根後來問席維斯特：「告訴我，當今誰能夠如實記錄下呈現在我們眼前的任何事，而不會對圖像造成深刻傷害的呢？」

佛洛伊德可能受到這種談話的影響，但他還是深深相信人體外貌的力量。和培根大大相反，他堅信，外貌表現和眞實是有關聯的，或者至少要盡可能地忠實記錄：畫家和模特兒在同一個房間裡，手和眼、感覺和直覺，都協調一致地工作——這些努力，也承擔了眞實的一部分。而正是在這個分

界點上，使用照片或利用現場模特兒，讓佛洛伊德對來自培根巨大、潛在又難以抵擋的影響力，進行最爲強硬費勁的抵抗。

對於佛洛伊德而言，一幅成功的繪畫始終是關於記錄一段關係的過程。它是一場交易，如他後來所說的，這場交易可以持續數月甚至數年，時間過程使其益加豐富。沒錯，畫家最終是掌控局面的人，但是這個過程需要雙方在控制和退讓之間有某種程度上的消長（之後他說：「在攝影的文化中，我們失去了被畫者在繪製過程中的檢視權所構成的緊張感。」）佛洛伊德在模特兒面前作畫的價值在於，「雙方的情感涉入交易過程的程度；攝影能達到很小部分，繪畫則是無限。」

一直到後來，佛洛伊德才能清楚表達自己的這些本能，但它們早已是他創作理念的核心，是他多年來一直密切掌握的洞察力，也是他知道自己不能輕易離棄的價值。但是他仍感到自己的創作方式有所局限，而事實證明，他隱約察覺到培根較爲激進的做法可能是幫助他度過難關的關鍵。

佛洛伊德說服培根來當他那張知名小肖像畫的模特兒時，他計劃（至少這似乎是他當時讓培根接受的說詞），作品完成後要掛在蘇荷區一家培根喜歡在那裡招待客人的魚料理餐廳惠勒氏。佛洛伊德想畫他的理由，在他二〇一一年去世的前一年回憶：「不只因爲他是藝術圈的人，也因爲……我不知道……他也是我的朋友吧。我經常畫人，是因爲我想了解他們。」

培根當時接受了這個請求。整個過程花了大約三個月的時間，每天都不間斷——但佛洛伊德後來說這並非「特別久」，他認爲一張成熟的肖像畫可能需要一年以上的時間完成。他畫肖像的概念，

不過就是緩慢和耐心審視，穩定地積累傳神真實的細節，以及給予氣氛和情緒最為講究的關注。

這對培根來說根本是個考驗，他的個性並不適合當模特兒。他告訴席維斯特：「我根本坐不住，我從來就沒有辦法好好地坐在舒適的椅子上……這是我一生中受高血壓之苦的原因之一。大家都說要放輕鬆！那到底是什麼意思？我從來就不懂，人們放鬆自己的肌肉就可以放鬆一切──我不知道該怎麼做。」（相較之下，佛洛伊德曾說：「我對休閒的想法是享受在充裕的時光中放空的奢侈感。」）

當然，培根熾熱的躁動正是佛洛伊德要設法克服並在肖像中表現出來的，這是畫作驚人力量的來源。但是，要當模特兒三個月，每天坐上幾個小時這件事，對藝術家或被畫的人來說都不容易。許久之後佛洛伊德記得：「培根抱怨了很多關於當模特兒的事，雖然他沒有什麼事不抱怨的，卻對我隻字未提。但我從酒吧那裡的人聽說了。」那時候真的是坐著畫：佛洛伊德和培根坐得如此之近，膝蓋都相碰在一起了，整個期間佛洛伊德把繪製的銅版放在自己腿上，很難想像有比這更情緒飽滿的狀況了，尤其是考量到當時的培根對佛洛伊德多麼重要。

畫作完成了，但是它從來沒到過惠勒氏餐廳，因為一九五二年底前，它和佛洛伊德另一幅早期的傑作──一張凱蒂的肖像畫名為《女孩和白狗》(Girl with a White Dog)，一起被泰德美術館買走了。

同一年稍晚的時候，迪金為培根拍了張照片，表示迪金或許看過佛洛伊德進行中的培根肖像。

如同佛洛伊德的小肖像畫一樣，這張照片是培根的頭部特寫，光源來自同一邊，照片和畫作的構圖也雷同，除了佛洛伊德的肖像畫包含培根全部的頭髮，而迪金的照片恰好裁在髮際線上端。

迪金說：「我非常喜愛我為培根拍攝的照片，也許是因為我太喜歡他了，也欣賞他那奇怪、歪曲變形的畫作。他是一個奇怪的人，天生溫柔、慷慨，卻有股奇怪的殘忍，特別是對他的朋友。我認為在這張肖像中，我設法捕捉到一種恐懼，這個恐懼一定是他矛盾性格的根基。」

這些話完全不像是佛洛伊德會說的，他從來不會講述得如此直白，但這話簡直就是說出了他的想法。到底，佛洛伊德被偷的培根肖像畫代表著什麼，難道不像是「由真正的藝術家所拍攝的落網嫌犯照」嗎？

在佛洛伊德為培根畫的肖像畫送去泰德美術館之前，培根的室友約翰·密頓見到了那張畫，頗感到欽佩，於是委託佛洛伊德也畫一張他的肖像畫。密頓有一張長形臉、一頭濃密蓬亂的髮，以及一雙流露痛苦的深色眼睛。他和培根的關係時有摩擦緊張。他很有才華，年少時就以畫家身分受大眾所矚目，為伊麗莎白·大衛（Elizabeth David）前兩本烹飪書籍的封面畫了獨特優雅的插畫，頗受好評。他也是受人尊敬的老師，任教於皇家藝術學院（Royal College of Art）。然而，正當培根開始要紅起來，密頓身為藝術家的名聲卻漸漸失色，他的自信日漸磨損，為嫉妒所擾。「我相信他是以絕望的心情看著法蘭西斯的崛起。」法森說。

憑藉強韌的個性和雄心壯志，佛洛伊德在某種程度上會避免自己陷入過度的嫉妒，他對培根的

喜愛和欽佩勝過於讓這位友人的成功光芒侵蝕自己；再加上他年紀較輕也有所助益。他一定相當著迷於觀察眼前培根和密頓的互動，同時對自己在和培根的關係裡應要避免的事努力銘記在心。因此在這個時候幫密頓畫肖像也許是能更近距離地關注他們之間情況的一種方式。

培根和密頓，兩個人都愛出鋒頭，彼此爭奪著聚光燈焦點。佩皮亞特指出：「他們在殖民地酒吧裡各據一方地招待衆人，互相爭取請大家喝酒的機會，或是在大庭廣衆下做些驚世駭俗的舉動」。在這段期間，至少會有一個晚上是以培根在密頓頭上灌倒香檳爲結束，而密頓的表現就好像他爲自己在商業上的成功和繼承的財富感到羞恥，「讓我們一起花光我的信託基金！」他喜歡在蘇荷區請大家喝酒買單時這麼宣布。

佛洛伊德爲密頓畫肖像時，描繪他有一張長長的馬臉和一副呆滯沮喪的眼神。他在和培根的競賽裡總是處於劣勢，並且漸漸地被酗酒和精神崩潰給壓垮。佛洛伊德完成他的肖像畫五年後，密頓被發現在自己家中吞了一堆安眠藥身亡。

正當佛洛伊德和培根兩人的關係達到最親密和熱烈的時候，卻各自在生命中開始了另一段最重要、最不穩定，而且最具變革性的戀情，對這兩個人來說一定有些不可思議，且無疑地感到迷惑。這兩段關係分別是佛洛伊德和卡洛琳‧布萊克伍德、培根和彼得‧雷西（Peter Lacy），發生於一九五〇年代初期，將兩位藝術家推至自知之明的邊際，顛覆兩人先前的各種設想，並且點燃了後續自我毀滅性、幾乎自殺的反應。

就算傳記作家盡最大的努力，愛情生活依舊是無可探入的私領域。但情愛關係裡確實有觀察者、參與者、關心者和旁觀者。正如在佛洛伊德和布萊克伍德的關係裡，有亦正亦邪的培根老是在旁陰魂不散；而培根和退役戰鬥機飛行員彼得‧雷西的戀情，也受到佛洛伊德較為拐彎抹角的觀察。

「卡洛琳是盧西安生命中的摯愛。」在這段期間裡斷斷續續和佛洛伊德交往的安妮‧鄧恩說：「和卡洛琳在一起，他表現得很聽話，這很不尋常。他不愛我們任何一個，但他一定知道卡洛琳愛他，這可是一件了不起的事。」她補充說。然而奇怪的是，儘管維繫了五年的戀愛，其中包括四年的婚姻，佛洛伊德後來勉強承認，卡洛琳在某種程度上令他難以捉摸。他跟我說：「其實聽起來頗為可笑，但我向來就不甚了解卡洛琳。」

佛洛伊德懂得珍惜一個人不為人知以及無法追究的部分，即使他不斷地被更極致深入的親密關係所吸引。他告訴費弗：「當你發現一些非常動人的事情，你幾乎不想一窺全貌。就像當你墜入愛河，你並不想見到對方的父母。」

卡洛琳的母親是釀酒廠繼承人莫琳‧健力士 (Maureen Guinness)，父親是達費林和阿瓦侯爵 (Marquess of Dufferin and Ava) 的第四代，於一九四五年在緬甸征戰中陣亡。喪偶的侯爵夫人剛接任健力士黑啤酒廠董事時，她女兒和佛洛伊德的戀情正開始。

聰明、害羞但善於表達的布萊克伍德，後來成為知名作家。她會在豪頓出版社 (Hulton Press)

當祕書，偶爾擔任寫手。該出版社發行了《圖片郵報》（Picture Post），一本具政治色彩的八卦和時尚雜誌。她青少年時期的個性敏感、善變，在良好教養的外表下，藏有一絲機敏的街頭頑童性格。她的朋友，雜誌編輯艾倫・羅斯（Alan Ross）說：「她並不擅長和人社交，帶有一點古怪和沉默。她是那種有點古靈精怪又敏感的女孩……對別人的追求也沒什麼興趣。」

儘管佛洛伊德的個性戲劇化，也跟布萊克伍德一樣害羞、難以駕馭，但他確實打動了她。他們第一次碰面是在安・羅瑟米爾（Ann Rothermere）安排的正式舞會裡。佛洛伊德曾經於一九五〇年畫過一幅安的肖像，她是個養尊處優且飽受爭議的貴婦。安的第一任丈夫在一九四四年於戰爭中陣亡，她隨即嫁給第二代子爵羅瑟米爾埃斯蒙德・哈姆斯沃思（Viscount Rothermere-Esmond Harmsworth）亦即英國《每日郵報》（Daily Mail）的所有者，但是在這段時間裡，她同時也和伊恩・弗萊明（Ian Fleming）維繫長期的婚外情。伊恩是一名股票經紀人，在戰爭期間曾擔任海軍情報工作人員，和安交往時，正處於創作小說人物詹姆士・龐德（James Bond）之際。大約從一九四八年開始，安每年都花部分時間到牙買加，表面上是去拜訪她的朋友諾爾・寇威爾（Noël Coward），但絕大多數時間是和弗萊明同居。一九五一年東窗事發，安的丈夫發現這段地下戀情後和她離婚；隔年，安在牙買加嫁給弗萊明時已第二次懷孕（他們的第一個孩子於一九四八年流產）。

同一時間，她在倫敦市中心的綠園附近一座華威宅邸建立起自己上流社交圈女主人的名聲地位，似乎完全不受戰後物資貧乏的影響，她辦了許多場星光熠熠的派對，把貴族和波希米亞新族群的幾位代表人物，例如佛洛伊德和培根，兜在一起。

羅瑟米爾特別喜愛佛洛伊德，儘管弗萊明對他不信任（他誤以爲佛洛伊德和她之間有曖昧）。

佛洛伊德回憶說：「她邀請我參加其中一場美妙的派對，其中有很多貴族，她跟我說『希望你找到想要一起跳舞的人』之類的話，然後，突然就有這麼一個人出現，那就是卡洛琳。」

半個多世紀後，當他被問及什麼原因引起他注意到布萊克伍德時，佛洛伊德說：「她各方面都令人感到振奮，而且是一個不注重打扮的人，看起來像是沒梳洗過就出門了。當我真的聽到有人說她確實沒梳洗時，我朝她走去，邀她共舞，然後我們就一直跳舞、一直跳舞。」

不久之後，在一九五二年初，佛洛伊德開始時常到豪頓出版社辦公室找布萊克伍德。這背後有來自羅瑟米爾的鼓舞牽線，儘管佛洛伊德和凱蒂仍有婚姻關係。

處在享受特權卻又受傷的破碎童年光環中，布萊克伍德時常覺得百無聊賴又躁動不安，很容易爲佛洛伊德無法無天的性格打動。她自我中心的特質，讓她對周遭人事無動於衷，並經常故意反對別人對她的期望，這包括她那盡全力破壞這段關係的母親。

布萊克伍德在佛洛伊德身上發現和她相似的特質。她後來和英國編劇作家伊凡‧莫法特（Ivan Moffatt）所生的女兒依凡娜‧羅威爾（Ivana Lowell）寫道：「她從未遇過像盧西安一樣充滿異國情調且看似危險的人。」布萊克伍德自己則如此描述佛洛伊德：「很棒、非常聰明，相當出色英俊，但不是像電影明星那種。我記得他很有禮貌，留著長長的鬢角，那時候沒人像他這樣。還有，他特意穿著有趣的褲子，想在人群中脫穎而出，他可辦到了。」

現在佛洛伊德進入了一個對他而言全新的世界。如果說卡洛琳讓他沉醉，那她的出身背景也微

微地讓他生畏。當他陪同布萊克伍德和她母親在北愛爾蘭阿爾斯特省進行射擊之旅時，同行客人包括剛剛結束了澳洲新南威爾斯州英國總督的職務（最後一任）、現轉任爲北愛爾蘭總督的維克赫斯特勳爵（Lord Wakehurst），以及北愛爾蘭總理布魯克伯勒子爵（Viscount Brookeborough）。在那次旅行中，卡洛琳的妹妹佩蒂塔・健力士（Perdita Guinness）覺得佛洛伊德「極爲害羞，不敢看任何人，只是站在一旁頭低低的，目光四處游移。」

佛洛伊德當然不僅僅是波希米亞性格的藝術家，他還是猶太人。光是這點——在他要開始踏入的名門圈裡，即使他姓佛洛伊德也沒有優勢。他們剛在一起沒多久，有一次，布萊克伍德帶他到母親家裡參加聚會，溫斯頓・邱吉爾（Winston Churchill）的兒子藍道夫（Randolph Churchill）看到他們進來，大喊：「莫琳到底在搞什麼鬼，把她的房子變成了該死的猶太會堂？」這對年輕人選擇不回應，但之後佛洛伊德偶遇藍道夫・邱吉爾，他賞了他一記拳頭。

佛洛伊德和布萊克伍德的愛苗很快就蔓延開了。布萊克伍德的母親傾盡所能地擾亂他們，想阻止這場關係，於是他們私奔到巴黎，住到塞納街上一間名爲路易斯安那（Hôtel La Louisiane）的老舊飯店。在那裡，佛洛伊德畫了《床上的女孩》（Girl in Bed，見彩圖四），是他當年爲卡洛琳所畫的幾幅美麗肖像之一。另一幅是《閱讀中的女孩》（Girl Reading），這兩張畫，尤其是《閱讀中的女孩》，觀者會覺得藝術家和主角實在不能再更靠近了。布萊克伍德的額頭泛著紅紫色，好像被佛洛伊德熱情濃烈的親近碰傷瘀青一樣。

之後他回憶說：「我覺得我唯一能正常工作的方式，是使用最強的觀察力和最集中的注意力，我認為藉由盯著主題並仔細研究可以從中得到一些東西。由於非常近距離畫畫的壓力所致，我的眼睛有很多症狀，還有糟糕的頭痛。」

這個沉重的壓力折騰著他，迫使他尋求新的前進方向。但現在重要的是，佛洛伊德年少輕狂的行事風格，正逐漸瓦解於一個迅速見效的新解答——愛情的親密關係中，他像是著魔般地沉浸在戀愛裡。佛洛伊德後來說他記得：「痴迷的感覺大過於對當事人的愛。」卡洛琳在他的心坎間，占據了大部分的精神和情感生活，讓他難以工作，「我無法多做任何思考。」佛洛伊德說。

那是一個在祕密花園或是兩人關在飯店房間裡那樣的親密關係，但是，卻無可避免地延伸到他人的生活中。布萊克伍德家中斷絕了她的金援，佛洛伊德的口袋也空了，兩人才發現他們無法支付飯店帳單。於是當《閱讀中的女孩》這幅畫最後完成時，他們試圖讓西里爾·康諾利和他的妻子芭芭拉·史凱頓（Barbara Skelton）買下這張畫。康諾利是布萊克伍德已故父親的同輩，也是佛洛伊德最早的支持者之一。但他卻對布萊克伍德產生了忘年的迷戀，似乎想把這幅畫當成自己的寶物。

於是，不顧妻子一開始的反對，他買下了這張畫，還向妻子坦承自己對布萊克伍德的迷戀——儘管他不屈不撓卻令人困擾，而且從未得到回報。這突如其來的告白，拆散了他和芭芭拉的婚姻，使得芭芭拉離開他轉而投向出版商喬治·威登菲爾德（George Weidenfeld）的懷抱。這也加重了布萊克伍德和佛洛伊德所承受的外界壓力。

在巴黎還發生了一段令人難堪的插曲，讓這壓力又增高了一級，佛洛伊德在晚年時總是不斷提起這段往事。因為在先前的旅行中結識了畢卡索，於是這次佛洛伊德帶布萊克伍德到大師位於大奧古斯丁街上的工作室。佛洛伊德解釋當他把她介紹給畢卡索時，他描述：「卡洛琳老是咬指甲，咬到指甲短得不能再短。畢卡索看了之後對她說：『我要在你的指甲上畫一點東西。』」於是他用黑色墨水畫了一些頭和臉之類的。然後他說：『你想看看房子嗎？』他在大奧古斯丁街上至少有兩層樓，所以卡洛琳就跟去了，大概十五、二十分鐘後拖著腳步回來。我稍後問她：『告訴我發生了什麼事？』她說：『我永遠不會告訴你。』所以我沒再問過她。」

而在一九九五年邁克‧金梅爾曼（Michael Kimmelman）的採訪中，布萊克伍德記憶中的故事顯然不太一樣。她聲稱是畢卡索先聯繫，透過中介者邀請佛洛伊德去看他的畫。佛洛伊德答應了，便帶著布萊克伍德一同前往。過了一會兒，畢卡索邀請她到屋頂去看他的鴿子，那裡得從一座室外的螺旋梯上去。她回憶說：「於是我們就去了。一圈又一圈地繞到了頂端，直到我們站在這些關著鴿子的籠子前面，而四周收入眼底的是巴黎最好、最美的景致。然後在這城市上方非常、非常小的空間裡，畢卡索突然撲向我。我感到一陣恐懼，於是不停地說：『快下樓，快點。』他說：『不、不，我們正一起在巴黎的屋頂上。』這真是太荒唐了，對我來說，畢卡索是個老頭子、老色鬼，管他是不是天才。」

布萊克伍德本人的回憶版本帶著一種充滿喜感的無奈：「如果當時我接受了，我們會做些什麼？」她感到納悶。「那裡有好多鴿子，根本沒有地方做愛啊！再想想，他帶過多少人到這裡來。

也經歷了這些嗎？就技術上而言，究竟是怎麼辦到的呢？更何況還有丈夫在樓下等著。」後來，她又說起另一件事：「盧西安接到一通畢卡索的一個情婦不曉得從哪打來的電話，問他是否可以過去幫她畫肖像，她想讓畢卡索嫉妒。盧西安非常禮貌地回說，或許之後他可以畫她的肖像，但不是現在，因為他正好在畫自己妻子的肖像。」（其實當時他們還沒有結婚。）

話中所指的肖像畫就是《床上的女孩》這張作品。

佛洛伊德即將三十歲。他的情感生活一片混亂，這也影響到他身邊的人的生活。此時凱蒂懷了他們的第二個女兒安娜貝爾（Annabel Freud），在那一年稍晚出生，但是他們的婚姻早已分崩離析了。《女孩和白狗》是佛洛伊德以她為模特兒所畫的最後一張畫。

於是，像是試圖要了解那個身處如此混亂、狂熱且困惑之中的自己，他開始畫起了自畫像。以炭筆粗略構圖，再以油彩開始繪畫，從人像中心開始──眼睛、鼻子和嘴巴一路畫出來。他畫自己一隻手放嘴邊的樣子，一種刻意安排出的猶豫不決姿態，這也是愛德加·竇加在生涯中差不多相同的時機點，為許多自畫像和人物畫像中所採取的姿勢。

比起至今為止所有的畫作，此畫的塗色更加鬆散，分布較不均勻。但是很難判斷是否佛洛伊德意圖保持這樣，因為尚未完成，他就放棄了這件自我審視的畫作。

一九五二年十二月，在他三十歲生日之前，佛洛伊德接受了安·羅瑟米爾──現在是安·弗萊明（那年三月她嫁給了伊恩·弗萊明）的邀請，穿越大西洋。這是佛洛伊德的第二次遠行，第一次

是二戰期間，作爲英國海軍商船的少年志願水手，他隨行的艦隊受到德國攻擊。這一次，並非抵達戰時船艦隊終點的紐芬蘭島，而是搭船前往牙買加，在弗萊明的別墅「黃金眼」裡住了好幾個月，開始畫香蕉樹和其他戶外植物，而弗萊明則在室內創作他的第一本詹姆士・龐德小說《皇家夜總會》（Casino Royale）。

「我注意到，當我的生活遭受特別的壓力時，我會離開人群，」他後來解釋說：「不用畫人，就像深呼吸一口清淨的空氣一樣。」

當他遠在牙買加時，布萊克伍德的母親仍然處心積慮地阻擋這段戀情，並希望卡洛琳能出國避開年輕的伊麗莎白女皇二世的加冕（卡洛琳沒有獲選爲伴娘），於是送她去西班牙。她在馬德里找了英語教師的工作，並且不讓佛洛伊德知道她的地址。然而，佛洛伊德卻不爲所阻地奔向馬德里，只帶著少少的線索就出發。「我只知道她在西班牙，有門牌號碼，卻沒有街道名，但我知道我會找到她的。」

和凱蒂離婚之後，布萊克伍德隨即和佛洛伊德在他三十一歲生日隔天，一九五三年十二月九日，在雀爾喜戶政登記處正式結婚。報紙上刊登了佛洛伊德的孫子結婚的消息。

十幾年後佛洛伊德解釋說：「我們結婚是因爲卡洛琳說這樣她覺得比較不會困擾。還有一個現實因素是，她能從她父親那裡繼承到一點財產，如果她和人僅是同居關係就沒辦法得到。」

有一段時間，一切看來都是閃亮動人的美好，兩人正沉浸在愛河裡。佛洛伊德已是知名藝術家，獲得許多在倫敦和巴黎的重要人物的認可和賞識。在培根的魅力和他迷倒衆人的社交能力下，生活

是豐富、無法預期、充滿激情歡樂的，隨著社會變遷，戰爭和其長期的影響也逐漸消退中。佛洛伊德和布萊克伍德是城裡最美、如謎樣般引人矚目的夫婦，他們住在倫敦蘇荷區迪恩街的一家餐廳樓上，一棟老舊的喬治亞式公寓裡，一大早佛洛伊德就會從住家出發前往帕丁頓的工作室。卡洛琳此時再次得到她家庭的金援，買了一輛跑車給佛洛伊德作為訂婚禮物。他們還在多塞特郡的沙夫茨伯里鎮附近購得一座老舊的小修道院，根據麥克·威沙特記得的，是「一座位於大黑湖旁邊的美麗老建築」。佛洛伊德在小修道院養馬，還買了很多大理石家具。他開始創作一幅仙客來花的壁畫，以及滿懷雄心的雙肖像畫——卡洛琳和妹妹佩蒂塔，然而，宛如不祥的徵兆，這兩幅畫作在創作初期就被放棄了。

布萊克伍德的財富，加上她獨立且多變的性格，都是她的部分魅力。佛洛伊德長期在經濟上依賴培根，現在有了她的資助，非常希望能回報。「我知道我跟她要了一些錢給法蘭西斯去摩洛哥的丹吉爾，」他回憶說：「我跟她解釋，我有一位朋友，只要我需要錢，他就會幫助我，而現在我也想為他做同樣的事，因為他在那兒遇到了一個特別的人。」她不僅出了錢，接著還問說：「還有沒有其他什麼你很想要的？」

培根「遇到了一個特別的人」，指的就是彼得·雷西。

一九五二年，佛洛伊德愛上了布萊克伍德的同年，培根遇見一名前英國皇家空軍噴火戰鬥機飛行員彼得·雷西。他曾參與英倫空戰的戰鬥，之後培根聲稱他因為神經受損，所以「非常神經質，

甚至到了歇斯底里的地步」。

他們在殖民地酒吧相遇。外表瀟灑，有著陽剛的下巴，眼下帶著黑眼圈，雷西在附近一家叫音樂盒（Music Box）的酒吧，坐在一架白色鋼琴前彈奏喬治·蓋希文（George Gershwin）和科爾·波特（Cole Porter）的曲子。培根馬上就墜入愛河了。他喜歡雷西的外表（「最出眾的體格，甚至連小腿也美」）、他的鋼琴演奏、他天生一股無用頹廢的感覺（培根認為是因為他繼承財產的緣故），還有他的幽默：「他是很好的伴侶……有一種與生俱來的機智，輕而易舉地冒出一個又一個的有趣評論。」但最重要的是，雷西有種危險的特質，讓培根感到雷西有可能完全地凌駕於他，而那感覺是自他父親以後沒有人給過他的。

培根已經四十多歲了，但他聲稱這是頭一次陷入愛河。他說，雷西「非常喜歡」比他小的人，但他似乎沒有意識到，培根實際上年紀比他大。「他會跟我在一起其實是個誤會。」

這兩個男人一起酗酒，相互刺激助興，雷西可以在一天內喝光三瓶烈酒。他在巴貝多島上有一間房子，在他們相遇那年，培根依雷西的要求看照片畫了這棟房子，風格依照雷西指定的，沒時間讓培根在畫面上變形，就只是平淡傳統的描繪（實際上培根還得請教他的畫家朋友關於透視畫法的建議）。

自一九五二年開始的四年，雷西在泰晤士河畔的亨利市附近一個小村莊租了一間叫「長屋」的房子，並邀請培根來和他一起住。當培根問他如何安排居住環境時，他回答：「嗯，你可以住在我房子角落的稻草堆上，吃喝拉撒睡都可在那。」培根說：「他想把我拴銬在牆上。」雷西還收藏了

各種犀牛皮製的鞭子，這些性虐劇場中的道具經常出現在混亂的現實生活中。

雖然培根在長屋待了很長一段時間，但他並沒有完全搬進去，「這種安排」對他來說，還是太過於草率和具破壞性。他說，雷西「太神經質了，絕對沒辦法在一起生活。」當他狂怒時，他會開始對培根做出可怕的傷害。長久折騰下來，培根無法動彈，不能作畫了，被絕望給吞噬著。

在這段關係裡，培根和布萊克伍德及佛洛伊德在一起的時間，或許比他們夫妻倆記得的更多。布萊克伍德之後聲稱，她和佛洛伊德總是跟培根一起晚餐，「我們婚姻中幾乎每個晚上都在陪他。我們也一起吃午飯。」培根充滿魅力、情緒高昂，而他那不幸、脆弱的氛圍也感染了他和朋友之間的關係，即使他不在場時依然持續著。

然而，他似乎從未真正缺席過。他其中一件最出色大膽的畫作，就高調地懸掛在多塞特郡的小修道院裡。作品名稱爲《兩個人》（Two Figures），然而更普遍的稱呼是帶著挖苦語調的《同性戀者》（The Buggers）（見彩圖五）。這是培根第一幅畫伴侶的停格照片所繪製的第二年完成，直接參照邁布里奇拍攝摔角選手的停格照片所繪製——乍看之下像一團壓擠在一起的軀體，但是環境背景不再是摔角競技場，而是一張床，有著白色床單、枕頭和床頭板。

《兩個人》是雷西和培根正在進行性行爲的描繪。兩個男性，臉部模糊不清，喚起動作感，下方人物裸露出的牙齒讓心理上的緊迫感更加升高。兩張臉都標繪著垂直線，也劃開了黑暗的背景，

讓人聯想起監獄的欄杆和一排排指向天空的探照燈。當時同性戀仍是絕對不合法，在藝術表現中也幾乎從未被描繪過，這是一張讓人驚訝的生猛、誠實且震撼的圖像。許多年來，總是被認為過於挑釁而不適合公開展出。

培根說：「創作的過程有點像做愛，可以像性交一樣暴力，像高潮或射精。結果往往令人失望，但過程非常驚心動魄。」

《兩個人》首次在漢諾威畫廊（Hanover Gallery）樓上展間展出，以一百英鎊賣給佛洛伊德，直到去世，他一直擁有這幅畫，掛在他位於倫敦諾丁丘家中的樓上，和法蘭克・奧爾巴赫的畫作並列，同房間裡還有寶加展開雙腿的舞者雕塑。許多博物館前來請求借出作品去展覽，佛洛伊德曾經同意借給泰德美術館於一九六二年的回顧展，但自此以後就不會出借，再也沒有公開過。

布萊克伍德喜歡培根。基本上來說，她受同性戀所吸引，當然也因為培根代表一個極為特殊的類型。更重要的是，他們的成長背景有許多驚人的相似處：擁有一匹馬、在愛爾蘭度過童年、討厭獵狐狸。兩人都博覽群書，並且以各自的方式製造萬丈深淵——具有自毀的傾向。

布萊克伍德記得，有一回培根從醫生那裡出來後直接到惠勒氏餐廳午餐：「他踩著像海盜一般自信的步伐，身體像是在適應船上時而傾斜的甲板一樣走了進來。」她寫道。

「他說醫生剛剛告訴他，他的心臟變得破爛不堪，沒有一個心室好好地運作。他的醫生很少見到如此絕望、嚴重受損的器官。法蘭西斯被警告說，如果他再喝一口酒，或是甚至讓自己興奮起來，

087

他那無用的心臟就會失去作用，他可能喪命。

「向我們報告完這個壞消息，他隨即向服務生招手點了一瓶香檳，我們一喝完，他又繼續點，一瓶接一瓶。整個晚上他慷慨激昂，但盧西安跟我卻帶著沮喪感回家，好像他天數已盡了。我們都認為他來日無多，可能活到四十歲吧，我們對醫生的診斷深信不疑。沒有人阻止得了他喝酒，也沒有人能夠制止他變興奮，我們甚至擔心那晚過後是否還能再見到他。結果，他活到八十二歲。」

一九五四年，佛洛伊德和布萊克伍德又造訪了巴黎。他們結婚還不到一年，但兩人之間已出現問題。佛洛伊德開始感覺到，儘管布萊克伍德才華洋溢、美麗和狂野，她可能不是他所能掌控的。編輯暨詩人羅斯──後來成為布萊克伍德的情人──說：「你必須非常體貼包容，好讓她表現出最好的一面，否則我想你會發現自己處在各式各樣的混亂裡。」

安妮‧鄧恩回憶：「那是史上最冷的冬天，卡洛琳變得極冷淡，而且整個人非常鬱悶。她知道她的婚姻開始變得沒救了。」

從佛洛伊德一九五四年的畫作《飯店臥房》（Hotel Bedroom）看來，顯露的正是這對年輕夫婦所面臨的嚴重困境。布萊克伍德出現在畫中前景，躺在床上被白色床單圍繞著，只有左手露出修長白皙的手指，壓著她的嘴脣和氣色灰黃的臉頰（她整個姿態怪得異常讓人聯想到佛洛伊德在晚期的系列畫作中描繪他母親的樣子，沮喪、臥床且剛喪偶）。背景中受焦慮纏擾的人物，是佛洛伊德自己，沉浸在從大片窗戶射進來的散漫背光裡，手埋進口袋，看起來十分困擾、失落的模樣。

布萊克伍德容易沮喪，還是個初階的酒鬼。後來殘害了她整個成年人生的酒癮，正是跟佛洛伊德相處的這些三年裡迅速培養起來的，特別是在蘇荷區的殖民地酒吧、惠勒氏餐廳和石像怪獸俱樂部這些地方。羅斯說：「她一開始很沉默，一沾到酒，忽然就像啟動了開關，她的談話變得非常戲劇化且鉅細靡遺，但是很有趣。」

佛洛伊德自己從來就不是自我毀滅型的重度酒徒，保持自我掌控對他來說太重要了。這是一場培根引領的舞蹈，以培根那傳奇性的酒醉事蹟、他的魅力、難以抑制的慷慨，所有這些都吸引著布萊克伍德，讓她感到無法抵擋。

這段關係中儘管丈夫和妻子都不忠誠，而佛洛伊德的偏離一如既往，比女方更加過分。婚姻的崩壞──特別說是建立在兩個善變個性上的婚姻，絕非能直截了當地一語道盡。之後佛洛伊德以典型的狡猾假好心地說：「這麼說好了，如果這段婚姻中有錯，那完全是我的錯。」布萊克伍德則聲稱，兩人婚姻失敗主要是因為佛洛伊德的賭博問題。這持續了幾十年擺脫不了的習慣，佛洛伊德沉湎其中無可自拔，輸贏打平的結局是他不能接受且憎惡的。

就算布萊克伍德的聲明只是部分真實，但毋庸置疑的是，佛洛伊德這幾年整個人的心態，受到培根致力過著冒險般生活的態度所感染。同在倫敦蘇荷區生活圈的好友丹尼爾‧法森問布萊克伍德，為什麼她和佛洛伊德的婚姻結束了，她反問道：「你有沒有坐過他的車？」

他回答：「有，我嚇壞了，那一次當他在紅燈前一停下來，我立刻下車。」

「沒錯，那就是嫁給他的感覺。」布萊克伍德回答。

是布萊克伍德先離開佛洛伊德的，而不是佛洛伊德拋棄她。一天晚上她離開他們的家，住進一間旅館。佛洛伊德失控了，在他身上從沒有發生過這樣的事——他感到前所未有的痛苦。

這結果反映在接下來的幾年裡，佛洛伊德比以往更加熱中於賭博、打架，以及對布萊克伍德說些難聽殘酷的話。培根擔憂他的狀況，便找了一個住在帕丁頓的年輕鄰居查理・盧姆利（Charlie Lumley）幫忙看著他，培根擔心佛洛伊德會跳樓。「所以我必須照顧他一段時間。」盧姆利說。

布萊克伍德後來和波蘭籍美國作曲家伊斯雷爾・契考維茲（Israel Citkowitz）結婚，之後又和詩人羅伯特・洛維爾（Robert Lowell）維繫了一段知名的混亂關係。一九七七年，洛維爾死在紐約一輛計程車上的故事廣為流傳。在他最後一次試圖修復和布萊克伍德的關係失敗後搭車返家，當司機抵達他位於六十七街的家時，才發現他不省人事。一名門房找來洛威爾早些年前為了布萊克伍德而拋棄的女作家伊麗莎白・哈德威克（Elizabeth Hardwick），她還住在同一棟大樓內。她發現他癱倒在車裡，沒有了氣息，然而仍緊抓著佛洛伊德為布萊克伍德畫的《床上的女孩》靠在身上。

根據培根的傳記作家所寫，一九五二至一九五六年對培根而言，是「四年無間斷的驚恐和無止境的暴力爭吵」。至於培根和雷西的關係，他說：「從一開始就是個大災難。如此極端地愛上一個人——完全地、肉體上地受某人所吸引，就算是我的死敵，我也不願他發生這種事。」然而，從許多方面來說，培根的創造力受到接踵而來的挫敗刺激，儘管動盪不定，不斷換地方搬家，從工作室到另一間工作室，這三年卻造就他成為一位真正有自己風格的藝術家。

一九五二至五三年間他畫了大約四十張畫作，其實還有更多張被雷西或培根自己銷毀掉。有一半的時間，他以獅身人面像、威廉・布雷克的面部模型像和尖叫的頭像，作為圖像主題繪製幾組系列畫作，並通常將主題設定在透明的盒形範圍內，並以他知名的垂直條紋為背景。最著名的系列作品，是以委拉茲奎斯的教皇為靈感的八件一組的畫作，從四張藝評家大衛・席維斯特的棄作發展而來。他在兩週內完成此系列作品，隨著每張畫的進展，教皇的面孔變得愈來愈不穩定，從憤怒和絕望中生出愈來愈多的變形，至某種程度，很明顯地可看出其實這些都是雷西的肖像。

培根的惡名開始發酵了。一九五三年他在紐約辦了第一次個展，寫了他的第一個「藝術宣言」之類的東西，是從讚賞畫家馬修・史密斯[38]闡述了許多他自己亦深刻感受到的藝術理念而來。藝評家，如約翰・羅素和席維斯特等人開始報導他，也有收藏家開始買他的作品。

培根後來聲稱，雷西從一開始就討厭他的畫作。雷西的惡毒、毀滅性的發怒，是培根既無法預料也不能避開的暴力，但這也正是為什麼他如此受到這些特質吸引。無論什麼原因——他那虐待狂的父親、他的自我嫌惡，直接而迫切地需要轉移喪失的自我，這些都使得他渴望受屈辱，也想完全受控制，而只有雷西才能有說服力地提供這一切。

這樣的關係雖說不可能長久，但培根在這段關係撐不下去之前，亦有心理準備承受它所造成的大量傷害，包括他和佛洛伊德之間的友誼不再。

打從一開始，佛洛伊德就非常努力想理解培根和雷西的新關係。雷西變得愈瘋狂和暴力，培根似乎就愈愛他。而這是一個令佛洛伊德感到不解和不安的局面。他想了解；然而，終究他還是無法明白。

一九五二年發生了一件事。雷西在一陣獸性大發的憤怒中，把培根扔出窗外，兩人當時都喝醉了，這點可能救了培根一命：他摔落超過四公尺高的距離卻還倖存，特別是其中一隻眼睛，受到了嚴重傷害。這件事引起了培根和佛洛伊德爭吵，佛洛伊德一直為此耿耿於懷。

半個世紀後這記憶仍然餘悸猶存，他跟我說：「當我看到法蘭西斯時，他的一隻眼睛還脫垂著，臉上滿是傷疤。我真是不明白這段關係——說到底它就是一段無解的關係。但是我很生氣看到他這樣，於是我忍不住抓起雷西的衣領，扭著轉了一圈。」

佛洛伊德想要大幹一架，但是雷西並沒有出手防衛，挑釁也就失敗了。佛洛伊德說：「他絕對不會打我，因為他是一位『紳士』，他不是會打架的人。他們之間的暴力是一種性的關係。我並沒有真正了解到這一點。」之後的結局是，在佛洛伊德的記憶中，大概之後三、四年間都沒有跟培根說話。他說：「事實上，法蘭西斯真正關切在意這個人，更甚於其他人。」

在那起導致佛洛伊德進行干預的事件之後，培根仍繼續畫雷西。從某種意義上說，培根所有五〇年代後期的作品都是用來了解他的。他們的關係直至一九五六年雷西搬到了丹吉爾後還持續下去。雷西在那裡一家叫迪恩的酒吧裡演奏鋼琴，該酒吧是由「約瑟夫·迪恩」（Joseph Dean，他原

是一名易裝癖男妓、騙子和化名唐·金福的毒品藥頭）於一九三七年開業。丹吉爾是一個國際避風港，對詩人、畫家、吸毒者、罪犯、間諜和小說家來說都很方便。培根在一九五六年造訪後隔年又再訪，他認識了威廉·柏洛茲和艾倫·金斯堡[39]，田納西·威廉斯[40]和保羅·鮑爾斯[41]。培根還被黑幫大哥羅尼·科雷帶去逛市區——他是一名偏執的思覺失調症患者，和他雙胞兄弟瑞吉[42]，一起策劃了包括謀殺、勒索保護費等犯罪勾當。據傳記作家佩皮亞特描述：「瑞吉顯然非常喜歡這個阿拉伯港口自在舒適的同性戀關係。」

鮑爾斯記得培根當時像是「一個幾乎要被內在壓力擠爆的人。」同時，雷西已和邪惡的迪恩先生簽下了一份致命的契約：為了償還酒吧帳單，雷西每個晚上得彈琴演奏直到打烊。對於一個酒鬼來說，尤其是像雷西這樣擁有巨大自我毀滅能力的人，這等同是自殺。他彈琴的時間愈長，帳單就愈多，於是就放棄任何付清的希望了。根據佩皮亞特的記載，當培根於一九五六年第一次來訪時，「雷西已經和迪恩簽下賣身契了。」

到一九五八年，雷西和培根的關係基本上結束了。但即使兩個人都充分利用丹吉爾的環境有了其他的性伴侶，他們在情緒、心理層面和性關係上仍然彼此糾纏，兩人之間的暴力行為並沒有減輕。培根不只一次被人看到晚上在街上徘徊，被嚴重毆打。此事甚至驚動了當地的英國領事出手調查，向丹吉爾的警察局長表明他的關切。警方調查此事後回覆說：「報告領事官先生，很抱歉沒有什麼是我們可以做的，培根先生喜歡這樣。」

一九五四年，佛洛伊德和培根以及第三位藝術家——抽象畫家班·尼科爾森 都獲選代表英國參加威尼斯雙年展（Venice Biennale），這是彼時乃至現今世界上最負盛名、受到最密切關注的當代藝術國際展覽舞台，對兩位藝術家來說是極大的衝擊和成功。負責接洽的人是擔任展館專員的赫伯特·瑞德。當時五十幾歲的尼科爾森被認為有可能得到最大的尊敬和關注，然而他卻被降級分配到一個較小的邊間展廳。瑞德為這樣的安排解釋說，他認為培根「巨大且陰沉」的作品需要大型展廳的「殘酷打光」。而佛洛伊德即使作品較小，較不那麼戲劇性，卻出奇地和培根同在一間大展廳，雖說時當三十三歲的他，在藝術圈裡僅是位菜鳥畫家，但是他展出的畫有其獨特的奇異能量，許多方面看來是他當時生命近三年來的精華，其中有兩張凱蒂的肖像畫（《女孩和小貓》和《女孩和白狗》）、卡洛琳和他自己在巴黎的畫作（《飯店臥房》）、一張在牙買加畫的香蕉樹、《帕丁頓室內景》，以及那一小張之後失竊的培根肖像。

為了這次曝光機會，佛洛伊德創作了一則書面宣言，題為《繪畫隨想》（Some Thoughts on Painting），這是佛洛伊德整個繪畫生涯中唯一的藝術聲明。這是一個年輕人的第一步棋（在佛洛伊德成熟的年歲裡很少有時間發表認真嚴肅的公開言論），但也不可否認，這是一個必要且重要的奠基步驟。當他自己的藝術創作處於變動最大的時刻，而且在培根的陰影下信心嚴重受到影響，他選擇以文字寫下他最堅定的理念，同時也可視為企圖心的表述和創作自述。

最初佛洛伊德的這段宣言是為英國廣播公司（BBC）的採訪所做的準備，由大衛·席維斯特協助編輯，之後又刊登在史蒂芬·史班德的雜誌《相逢》（Encounter）上。文字一開始聲明，他作

為一名藝術家的目的是要製造強化版的真實；換句話說，不僅僅是「真實的」而已。在這篇精心構築、高度自我意識的聲明中，佛洛伊德所撰寫的內容沒有任何一點像培根那種電光石火般的機智或裝腔作勢，而是強調高度的情感、親密關係、他對祕密的了解，以生命的真相為首要，勝過於美學論述。

聲明中有多處觀點附和了培根的想法，例如，給予「任何感覺或知覺完全的自由發揮」，或像是相關的說法：藝術家的「感覺」若不是暢通無阻的工具，藝術將會衰退。如同培根將藝術定義為「對生命痴迷」一樣，佛洛伊德寫道：「畫家的品味必須從他對生活中痴迷的事物培養得來，而不需問自己適合在藝術中做什麼。」

然而，我們也感覺到佛洛伊德努力強調關鍵的差異。例如，他堅持要「嚴密謹慎地觀察主題──他、她或它」，若少了整體就無法選擇，而整體需經過日積月累的仔細觀察才會顯現。

他還強調要自己「和主題保持一段情感上的距離，好讓主題說話」的重要性。在巴黎和卡洛琳·布萊克伍德朝夕相處的時光之後，佛洛伊德特別感受到「在創作時對主題的熱情壓垮他」的危險。

從照片和記憶，培根創作出他的肖像畫裡一段「輕微脫離」的距離，這對他來說至關重要。相較之下，佛洛伊德長期以來一直仰賴模特兒的存在。他指出：「他們在空間裡所造成的影響，如同顏色或氣味，和他們本身有密切的關聯……因此，畫家必須如同對待主題本身一樣地關注他主題周遭的氛圍。」

但這似乎是針對潛在批評──認為他的作品只不過是個人親密關係的紀錄──為自己辯護，

因為他的畫作大多只是以感性取勝，但佛洛伊德還強調，完成作品本身的自主性，亦即作品有其自身的進化，「畫家必須考量他所看到的一切，如同其存在完全是為了自己的使用和樂趣。為自然效力的藝術家只是一位善於執行的藝術家。而且既然他如此忠實臨摹的原型不會在作品旁一起展示，這張作品將獨自懸掛在那裡，在意作品是否為精確的複製是沒有意義的。至於作品是否能打動人，則完全取決於它本身是什麼，有什麼內涵能被看見。模特兒應該僅為畫家提供非常私人的功能，亦即作為觸發興致的起始點。」

佛洛伊德在遇見培根之前是很有才華的，但表現在他的藝術裡——也許跟在他的生活中一樣，仍然容易多愁善感和訴諸一種青春期的想望。在和布萊克伍德結縭共處的這段關係，最後以痛苦失望收場；而和培根則是捲入一段如此極端的情感關係，以至於心中絲毫浪漫情感的蹤跡終究焚燒殆盡，而他終於了解到極端、痴迷和無情的魅力。

後來佛洛伊德聲稱，他早期「畫畫的方法非常費力，沒有任何影響介入的餘地」。直到培根的出現改變了這一切。

培根的影響力觸動了每件事。如果說他的陪伴引發了佛洛伊德生活中的許多變化，也在佛洛伊德的藝術中引發了一場名副其實、慢慢醞釀出的危機，不僅影響了佛洛伊德的創作方法，也影響了他對主題的感受，以及他對自己潛力的深刻認知。

從在畫凱蒂之前的時期開始，佛洛伊德的肖像畫目標就是傳達親密和依戀感，這點始終如一。

但是，他的傳達方式改變了。早些時候他一度認為，以一致且費力的忠誠態度描繪主題人物外表，應足以傳達出對主角最大的了解和迷戀，然而現在他不太確定了。受到培根的一番影響，他開始愈加關注模特兒三度空間的存在，他似乎對表現體積的手法特別感興趣：一束肌肉、脂肪袋、皮膚上的油光反射，所有這些正是他為培根肖像增添異樣生命感的特質。於是，他的畫作拓展出新的領域，來自身為觀察者的他，原有一種過度自我的浪漫，以及有些孩子氣的「風格」消失了。

藝術層面上，佛洛伊德正在進入成熟期，但他還不甚滿意，他只需要看看培根的作品，就知道他必須做更多改變。他告訴費弗：「我的眼睛完全不受控制，一旦坐了下來就無法移動，小畫筆、細緻的畫布，還有坐著工作，這些原本的習慣都讓我愈來愈躁動。我覺得我想掙脫這種工作模式。」

隨之而來的變化頗為激進。在《飯店臥房》之後，佛洛伊德站著作畫，如他所說的，「再也不坐下來畫了。」他放棄了精細的筆刷，開始讓自己使用更厚的豬毛刷和更黏稠的油彩塗繪，他努力使他的筆觸更加豐富和更具不確定性，讓筆刷和畫布之間的每一次接觸更像是一盤賭局。

當談及培根和雷西的關係時，佛洛伊德後來承認，那的確是超乎他的理解和經驗值。難道是這原因讓培根失去對佛洛伊德的耐心，把他降級歸類在天真和愚蠢的類別中嗎？

另一個類似的論斷，關於在藝術表現上過於天真的指責，是佛洛伊德早期作品的一大特色，這點可能是令培根感到厭惡的原因。佛洛伊德早期以一種顯著的幼稚處理風格獲得知名度，以勞倫斯·高盈的「不寫實的寫實手法」。事實上，故意營造出天真狀態，是佛洛伊德早期批評佛洛伊德的作品為「不

097

話來說，是一種「關於童年的遠見伊直觀」。藝壇觀察家經常評論佛洛伊德最初期作品中夢幻般的表現，以及他早期肖像畫中聚焦的一雙雙大眼睛裡所洋溢的青春浪漫主義特徵。畢竟佛洛伊德是受過教育有才智的人，他還能夠在他結識的人當中，包括一些時下最世故的詩人、買家和藝術家，如史班德、華生、貝拉爾、畢卡索、考克多和賈科梅蒂兄弟的面前展現自我。他的「幼稚」風格不是一種矯揉造作，而是有意為之。這種刻意培養童真的觀察模式，符合了波特萊爾[44]知名的主張，認為「天才不過是一種能隨心所欲地回到孩童狀態的能力」。這個想法受到許多二十世紀藝術界大人物的認真看待，其中包括保羅‧克利、胡安‧米羅（Joan Miró）、畢卡索和馬諦斯，都是直接受到兒童藝術的啟發。

然而，這和培根發展出來的藝術觀點大相逕庭，他是絕望、殘忍、存在主義的，並以非常成人的方式直述表達性傾向。培根憎惡任何形式的幻想，包括將童年或童真視為創造力無窮之理想境界的錯覺；然而佛洛伊德卻能夠開玩笑地說：「我喜歡無政府主義的想法不知來自何處……可能是因為我的童年很安穩。」培根這一生確確實實地都在逃離受創傷的童年，當然，從他身處的更廣泛的社會背景來看，納粹大屠殺、日本廣島的原子彈、史達林共產政權、佛朗哥的法西斯獨裁、希特勒，這一切都是艱困的時光，讓人無法輕易正視童年時期的夢幻遲想。正是由於這些因素，超現實主義在戰爭後幾乎無以為繼，沉浸在這種無道德感的無政府主義所生出的不著邊際的幻想，在這些人類道德的大災難之後似乎不再行得通。佛洛伊德比一些人更快抓住這個轉變，他在二十多歲時拋棄了超現實主義，但他還沒有找到最終讓他成為偉大畫家的所有成分，在這層面上，他仍然需要培根。

兩位藝術家鬧翻決裂的時間多久並不清楚；佛洛伊德說是許多年，其他人說只是幾個星期。然

而，培根和雷西消耗彼此生命的糾纏，持續了好一段時間，破壞性一年比一年增強，毫無疑問地讓

佛洛伊德成了局外人。儘管他們在社交生活和藝術圈裡維持密切聯繫，但是佛洛伊德和培根的情誼

再也回不來了。

整個一九五〇和六〇年代，他們繼續在同一個蘇荷區走動，時近時遠。但是在藝術領域裡，他

們似乎在不同軌道上。培根正達到他最好的時期（大約在一九六二至七六年間），畫出非凡的活力

和掌控，獲得大量評論的讚譽。在一幅又一幅的畫中，他把流著血、無骨、帶著被擊潰的臉和扭曲

四肢的形體，設置在明亮、乾淨的幾何形狀背景裡，填進飽滿、奢華又怪異的人工感色調。

此時，佛洛伊德追求他自己孤獨的工作室路線，以實物作畫，並堅持自己最深刻的理念，即使

在以培根爲榜樣的影響下，他慢慢擴展出自己的領域範疇。同一時間，他的賭博習慣又再度面臨失

控的威脅，性愛史也變得令人毛骨悚然地錯綜複雜。

培根創作了不少佛洛伊德的肖像畫，於一九六四至一九七一年間共累積了十四張，都是根據迪

金拍攝的照片而畫的。培根過世後，人們在他的工作室裡找到了這些照片，不是被摺疊、撕裂過，

就是皺巴巴、被潑灑了油彩（美國藝術家賈斯培・瓊斯45在二〇一三年根據其中一張照片製作成一

系列的版畫和油畫創作，稱之爲《懊悔》（Regrets），作爲對失去的摯愛，羅伯特・勞森伯格的

致敬）。在培根所畫的佛洛伊德肖像中，共有三幅是全身的三聯畫。第一幅畫創作於一九六四年

（很奇怪地，那年他也畫了一幅自己的肖像，並拿佛洛伊德的照片和自己的肖象融合在一起），第

二幅在一九六六年。第三幅始自一九六九年，這組作品創下二〇一三年藝術品拍賣的世界紀錄，以一億四千二百四十萬美元的價格售出。

一九五六年，佛洛伊德再次嘗試畫培根的肖像，以他較爲放鬆的新手法繪畫，屬於該風格初期的例子。但該件作品並未完成。

像是爲了補償因爲雷西犯下的錯誤，佛洛伊德爲了更了解培根的下一位情人喬治‧戴爾（George Dyer），他以較爲親近深入的方式，請戴爾在一九六五和六六年當了兩次模特兒。

但是到了七〇年代初期，培根和佛洛伊德的關係是確定斷絕了。原因未曾明確。當史蒂芬‧史班德問培根他們是否還是朋友時，培根讓喬治‧戴爾替他回答，戴爾說：「盧西安向法蘭西斯借了太多錢，他拿去賭博輸了後，就沒還過錢。我跟法蘭西斯說：『夠了，法蘭西斯，你知道的，就像我看待羅德里戈‧莫伊尼漢[46]和鮑比‧布勒[47]那樣。只是他一直打電話找我。』」

七〇年代期間，培根自己直言不諱地說：「我並非眞心喜歡盧西安，你知道的，就像我看待羅德里戈‧莫伊尼漢[46]和鮑比‧布勒[47]那樣。只是他一直打電話找我。」

對此佛洛伊德則聲稱是因爲這中間有許多的不平和不滿，他說：「當我的創作開始成功時，法蘭西斯變得刻薄又惡毒。他眞正介意的是，我的畫作開始售出相當高的價格。他會突然跟我說：『當然啦，你很有錢了。』這麼說很奇怪，因爲在此之前有很長一段時間，我得依靠他和其他人的錢過日子。」

他接著談論培根的性格：「他變了很多，我認爲和酒精脫不了關係。你幾乎無法反對他任何事情，他想要的是別人對他的欽慕，而且不介意是來自何人。某種程度上說來他失去了他的本質，不

過他的行為舉止還是頗具風采，他進到任何一家商店或餐館，絕對能讓眾人傾倒。」

關於佛洛伊德的藝術發展——他開始愈來愈激進地抨擊自己情感感性上的表現，以至於許多人覺得他的肖像畫「殘酷」、「無情」。從許多方面來看，這可說是一場自我搏鬥的故事，竭力牽制自己易受浪漫感染的傾向和直率；這是一場漫長的拚搏，並非去壓制，而是要保有能控制他最強烈的感受——來自於親密的痴迷和長時間的親近。而以極度不帶情感的培根為榜樣，雖然有時候對佛洛伊德來說過於刻意戲劇化，卻在他的轉變中起了很大作用。如果說培根是一個值得效仿的榜樣，那麼他同時也是一位應小心避免的人物。

「我認為法蘭西斯自由的作畫方式幫助我更加放膽地去畫。」他解釋說：「人們認為或評論我是一位優秀的畫者，卻說我的畫充滿線條，局限在我描繪的範疇裡。因此你可以從我的作品中看出，我是多麼優秀的畫者。我向來不太會受到評論的影響，但我想如果那些即便有一絲是真的，我必須停止這種繪畫方式。想到自己在繪畫時僅意識到繪圖的動作而不是油彩的運作，這念頭就讓我感到惱怒、難以接受，於是有很多、很多年的時間我停止了繪畫。」

這個轉變不僅重大且是令人驚豔的大膽。佛洛伊德早期的名聲幾乎完全建立在他描繪的實力上，評論家、藝術家和藝術史學家，從赫伯特‧瑞德、肯尼斯‧克拉克到格拉罕‧薩瑟蘭，都因這個特點讚揚他。

然而現在，受到了培根的影響，他完全停止描繪，開始放鬆筆畫。他堅持原先非常緩慢且艱巨

的工作方式；但是，像培根一樣，他將機會和冒險融入，在臉部固定的特徵上擦塗和移置，並將油彩的黏滯性和潛在能量全部發揮在筆刷的塗抹上。現在他注重肌肉更勝於眼睛和臉部，並開始將人體視為一種移動的風景，幾乎是隨意的容積，可以接連地分解和再造，而不僅是依靠光線移動下的皮膚狀況，或是血液、骨骼和肌肉及底下脂肪組織的運作。

這一切都發生得很慢。他的成熟風格，也就是我們現今所認識的盧西安・佛洛伊德，是經過了很多年的發展而來，而在這過渡時期所產生的許多結果是非常奇怪且尷尬的。看著這一切發生的人們不太能相信，連支持他的人也感到被背叛了。肯尼斯・克拉克基本上只說：「我想你瘋了，但我希望你一切都好。」就再也不跟他說話了。

因此，多年來，佛洛伊德一直是個受人尊敬但微不足道的人物，他人格特質的怪異和影響力遠比他的作品更加出名，而且在英國境外幾乎鮮少人知。直到八○年代末期，佛洛伊德六十幾歲了，人們無法再忽視從他工作室出來的東西，因為作品是如此直接、與眾不同，如此極度私密（也正是彼時，在柏林的展覽隨之而來，而展出的培根肖像畫失竊後再也找不回來）。

佛洛伊德談論到將頭部視為「不過是另一個肢體」，並且對於模特兒的面部特徵所付出的關注並不多於他們的大腿、手指或生殖器官。像是要對抗「眼睛為靈魂之窗」的老舊想法，他所描繪的主角不是睡著了就是闔上眼的，顛覆傳統概念裡將肖像視為心理狀態和社會地位指標的功能，取而代之的是，他使肖像畫有了對他者進行最深入觀察審視的作用和結果。

在這段期間，培根愈來愈成功。部分得助於大衛‧席維斯特爲他所做的知名且精采的採訪，他成了名人，受到許多機構邀請舉辦重要的回顧展：首先是一九六二年在倫敦泰德美術館和紐約古根漢美術館，之後是一九七一年在巴黎大皇宮國家美術館。不僅在英國、整個歐洲，以及最終到了美國，他皆受到相當的重視。知名的歐陸作家，如喬治‧巴代伊（Georges Bataille），米歇爾‧萊里斯（Michel Leiris），以及吉爾‧德勒茲（Gilles Deleuze）都評論過他的作品。他博得許多讚賞。

培根可說是自己作品的極佳辯護者，根據他的說辭，他堅持他的畫作應該極盡所能避免單調無趣的「說明」。他告訴梅爾文‧布拉格（Melvyn Bragg）：「我不想講故事，我沒有什麼故事好講的。」相反地，他希望他的畫能盡可能直接衝擊到觀者的「神經系統」，不必在腦中變成「長篇大論」。

培根產出優秀作品的創作期間，如同佛洛伊德強調的，「非比尋常之久」。在他最佳狀態時成爲二十世紀最轟動的畫家之一，但是從許多方面來說，培根晚期的作品卻反而成了佛洛伊德（籠罩在培根影響下）極力想避免的狀態——成了一種「形式手法」，一種集矯揉造作之大成的風格。畫布上大部分區域都是空蕩乏無生氣的，而且愈來愈依賴使用圖案的小花招，如箭頭、注射器、納粹黨徽和人造的新聞剪報，對整體重要性而言都是微不足道的配件，這些作品往往似乎只是闡述了自己的浮誇，最終甚至化成了陳腔濫調。

培根以他絕佳的畫藝筆法處理畫面，充滿了動感、色彩、質感和意想不到的速度變化，補償了原本平庸的描繪技巧。但是，在主題人物面孔和肉體的豐富激情之外，他作品中尤其是人物的軀幹

和四肢，大多令人覺得是扁平的描繪，就像他聲稱有意避免的「說明」。

佛洛伊德在接近生命終點時告訴威廉・費弗，他之所以如此沉浸於工作，是因為他注意到，「在大幅畫作中，我拿著筆刷什麼都可以畫。我很開心，因為我在畫一些比較細膩的東西，我不但拿的是大刷子，而且還蘸滿油彩。就像人們大喊大叫，使用任何一個舊語彙，但因為他們喊叫的方式，終究會被聽見；如果你知道你想要的是什麼，幾乎任何東西都可以運用，不合語法的呼喊一樣會清楚傳達，這跟呈現的緊迫感有關。」

這段話不尋常地回應了對培根作畫方法的認識——他樂於使用舊破布，突然用報紙刷塗幾下，甚或用手，去迫使一種緊迫感躍然至作品上。這是又一個培根對佛洛伊德造成影響的表現跡象，一直持續到二〇一一年佛洛伊德去世為止。

偷竊最重要的意義不過就是這樣：一起竊盜等於野蠻、大膽，一場經風險計算和實用主義的行為。在這層意義上，佛洛伊德或許能夠認同偷竊的人。因為他和培根都曾和犯罪者交手過，在某種程度上都能理解他們；兩個人在藝術生涯早期也都有過放縱自己順應於竊盜的衝動中。由此看來，柏林畫廊裡明目張膽盜走肖像畫的事件不過是一項損失，另一件發生在世上的愚蠢隨機事件。

但是我相信，對佛洛伊德而言，這幅肖像畫的消失，不得不轉化成一種象徵性，來標示他和培根之間滑溜、變化無常又未知的關係，以及他們長年但依舊深入親密的競爭氛圍。

如果那張為找回被竊走的肖像畫而設計的懸賞海報是個笑話（我認為是把培根當作「潛逃中的罪犯」的想法，也許是對迪金的「由真正的藝術家所拍攝的落網嫌犯照」的致敬），那麼無可厚非地是個非常辛辣的笑話。它是一項招供，坦承了不僅這幅饒富興味且迷人的畫，還有和畫中人這段重要的關係，對他來說意義重大，然而不知怎地，這些卻輕易地從他指間滑落而逝了。

105

1　愛德華・邁布里奇（Eadweard J. Muybridge, 1830-1904），英國攝影師，發明以多台相機連續拍攝運動中的主體，形成移動中的連續分格照片。

2　名譽勳位（Order of the Companions of Honour，獲此榮譽者在名字後加 C H 標示）是英國和英國聯邦榮譽制度裡一項平民可受領的榮譽獎項，主要頒發給在藝術、科學、醫學、政治領域上有所貢獻的人。佛洛伊德和培根兩位畫家皆拒絕受領此勳位。

3　古斯塔夫・庫爾貝（Gustave Courbet, 1819-1877），現實主義畫派領導者，拒絕學院派在繪畫上以歷史畫傳統爲皈依，也拒絕浪漫主義畫風，堅持自己的創作自由和眼所見之物的描繪，他也透過繪畫傳達自己民主自由的政治理念，在觀念和主題上影響了印象派畫家。

4　這裡指的是當時美國盛行的抽象表現主義畫派，代表人物如波拉克、德・庫寧。

5　複合字 tiergarten，德文「Tier」泛指「動物」，「Garten」是「花園」、「庭園」，因此「tiergarten」本意是「動物花園」，後來則將屬於蒂爾加滕公園一部分的柏林動物園改爲「Zoologischer Garten」。

6　附在香菸盒裡印著人物或風景及廣告的圖畫卡片。

7　畢馬龍（Pygmalion）是古希臘神話中一位擅長雕刻的國王。他打造了一座美麗的少女雕像，並深深地戀上了他創作的這個少女。他將雕像視爲眞人，立下誓言要和她長相廝守，最後感動了掌管愛和美的維納斯女神，使其心愛的雕像少女變成了眞人。

8　中央藝術和設計學校（Central School of Art and Design）是倫敦中央聖馬汀藝術和設計學院的前身。中央聖馬汀於六、七〇年代培育出許多知名的時裝設計師和前衛藝術家，贏得倫敦最佳藝術學校的名聲。

9　東安格蘭繪畫書學校（East Anglian School of Painting and Drawing）由兩位畫家，賽德里克・莫里斯和亞瑟・雷安斯於一九三七年建立經營，以法國當時風行的「自由發揮」的藝術教育方法爲準則，對英國東部的藝術家影響很大。

10　《魂斷威尼斯》（Death in Venice）爲德國小說家托馬斯・曼的中篇創作，於一九一二年發表。描寫中老年作家在威

尼斯度假時，受一名美少年的魅力所吸引，從欣賞到迷戀忘我的心理轉變，曾改編爲電影、歌劇。

11　史蒂芬·史班德 (Stephen Spender, 1909-1995) 英國詩人、小說家和文學論述家，前英國共產黨黨員。私生活上因同性戀和雙性戀者身分，多受爭議；是英國同性戀法律改革協會的創始成員。

12　《地平線上》(Horizon: A Review of Literature and Art)，一九四〇至一九四九年間發行於倫敦，是一本於二戰後期間，對英國的文學和藝術影響甚深的雜誌。由西里爾·康諾利擔任主編，史蒂芬·史班德和彼得·華生分別爲文學和藝術編輯。

13　威斯坦·休·奧登 (Wystan Hugh Auden, 1907-1973)，英國詩人。

14　哈珀·馬克思 (Harpo Marx) 是馬克思兄弟 (Marx Brothers) 當中排行第二的成員。馬克思兄弟是活躍於二十世紀中期的知名美國喜劇演員團體，五人都是親生兄弟，經常於歌舞雜耍、啞劇、電視和電影演出。

15　佩姬·古根漢 (Peggy Guggenheim, 1898-1979)，出生於紐約富裕的古根漢家族，是典藏現代藝術之陣地的紐約古根漢美術館創辦人所羅門·古根漢的姪女。她熱愛藝術，收藏了許多歐美當代的藝術品，一九四九年定居威尼斯，於當地成立佩姬·古根漢美術館 (第四章波拉克和德·庫寧當中，有關於佩姬生平更詳細的敘述，請見 p.308)。

16　格拉罕·薩瑟蘭 (Graham Sutherland, 1903-1980)，英國畫家。於二戰期間曾擔任戰地藝術家，以德軍對倫敦大轟炸期間的災難爲題，創作一系列以「毀滅」(Devastation) 爲題的畫作。

17　約翰·密頓 (John Minton, 1917-1957)，英國畫家，同時從事插畫、舞台設計和美術教學，曾任教於英國皇家藝術學院。中年期間因時當抽象主義畫風興起，而感到自己的新浪漫派畫風受到排擠，在壓力和精神疾病的折磨下結束生命。

18　波希米亞新族群指的是來自不同藝術領域或學術族群的藝術家、文人或表演者。二戰後傳統價值崩壞，更多人崇尚心靈解放和脫離社會約束的生活。波希米亞 (Bohemia) 原爲古中歐地名，十九世紀法國人用以指稱吉普賽人，以及和其群聚的低下階層藝術家。

19　約翰·艾佛雷特·米萊 (John Everett Millais, 1829-1896)，英國前拉斐爾派畫家和插畫家。

20 達勒姆輕步兵（Durham Light Infantry），一八八一至一九六八年間英國陸軍的一個輕型步兵團。

21 安格爾（Jean Auguste Dominique Ingres, 1780-1867）是法國歷史畫、人像畫和風俗畫家，以新古典主義畫派的堅持對抗浪漫主義。他的構圖嚴謹，畫風線條工整，影響後起的印象派畫家如竇加、雷諾瓦。

22 《三個舞者》（Three Dancers），畢卡索，一九二五年，現藏於英國倫敦德美術館。

23 《波坦金戰艦》（Battleship Potemkin），一部蘇聯時期拍攝的黑白默片電影，於一九二五年上映，由導演謝爾蓋·愛森斯坦執導。為紀念一九〇五年波坦金號軍艦起義而拍攝，此部影片是電影史上蒙太奇手法的經典之作，許多畫面的剪輯受到引用和模仿。

24 《大都會》（Metropolis），由德國導演弗里茨·朗執導，一九二七年首映。是首部劇情加入機器人的科幻默片，影響所及如今日的《星際大戰》其場景和創意，皆有所借鑑。

25 殖民地酒吧（The Colony Room）位於倫敦蘇荷區，是法蘭西斯·培根長期拜訪的一家私人俱樂部酒吧。經營主人貝雪去世後，酒吧仍繼續吸引年輕一代的藝術家，如達米恩·赫斯特（Damien Hirst）的光顧。酒吧於二〇〇八年結束營業。

26 英國貨幣制度舊制一磅等於二十令，現在一磅是一百便士，所以舊時十先令即現在的五十便士。

27 迪亞哥·委拉茲奎斯（Diego Velázquez, 1599-1660）是西班牙黃金時期的宮廷畫家，為國王腓力四世效力。他為國王和貴族們畫肖像，以文藝復興後期的巴洛克風格，捕捉人物生動的神情。《宮女》（Las Meninas）和《教皇英諾森十世》肖像（Portrait of Pope Innocent X）為其代表畫作。

28 巴爾蒂斯（Balthus, 1908-2001），波蘭裔法國具象派畫家。被譽為「二十世紀最後的巨匠」。

29 曼·雷（Man Ray, 1890-1976），美國現代藝術家。在繪畫、攝影、雕刻、文學、電影等方面都有傑出表現，尤以攝影作品價值甚高。為達達運動、超現實主義的代表人物。

30 尚·考克多（Jean Cocteau, 1889-1963），法國詩人、小說家、劇作家、設計師、編劇、導演。

31 伯利士・寇克諾（Boris Kochno, 1904-1990），生於莫斯科，俄裔法籍作家和編劇家，一九二三年加入俄羅斯舞團為舞團編劇，一九三二年為蒙地卡羅俄羅斯芭蕾舞團的藝術顧問，亦開始為該舞團寫劇本。一九三三年和巴蘭欽共創Les Ballets 舞團，一九四五年和羅藍・培堤共創香舍里樹芭蕾舞團（Ballets des Champs-Elysées），除了編劇和經營舞團，寇克諾也出版了幾本有關芭蕾的書。（引自 http://terms.naer.edu.tw/detail/1292099/）。

32 克里斯蒂安・貝拉爾（Christian Bérard, 1902-1949），法國藝術家。一九三〇年代早期，和考克多合作，開始從事劇院佈景和服裝設計。一九四九年於馬瑞尼劇院（Théâtre Marigny）工作中心臟病發身亡。

33 哈里・戴蒙（Harry Diamond, 1924-2009），英國攝影師。

34 赫伯特・瑞德（Herbert Read, 1893-1968），英國知名藝術史學家、詩人、文學評論和哲學論述作家，是英國境內最早研究歐洲存在主義影響的學者。

35 李・包爾里（Leigh Bowery, 1961-1994），澳洲表演藝術家，以跨性別的打扮，加上極富想像力和戲劇化的妝容，在英國倫敦夜店作聳動的行為藝術表演，實驗前衛遊走在極限邊緣，時有混入街頭平民生活中的演出，吸引了藝人喬治男孩、藝術家如盧西安・佛洛伊德的欣賞。

36 柴姆・蘇丁（Chaïm Soutine, 1893-1943），出生於白俄羅斯的猶太裔法國畫家。被譽為是二十世紀最偉大的靜物畫家之一。

37 威廉・布雷克（William Blake, 1757-1827），十八世紀英國浪漫主義詩人、畫家。他在生前五十六歲時，由一雕塑家以石膏覆蓋面為他製作了頭像。培根第一次在英國國家肖像畫廊中見到此尊頭像模型便深受吸引，因此以攝影和翻模方式取得面部影像，作為他畫作的素材。

38 馬修・史密斯（Matthew Smith, 1879-1959），英國畫家，在法國旅居期間以亨利・馬諦斯為師，畫風趨向野獸派。

39 威廉・柏洛茲（William Burroughs, 1914-1997），美國小說家，和艾倫・金斯堡（Allen Ginsberg, 1926-1997），美國詩人，同為戰後「垮掉的一代」（Beat Generation）的代表人物。此團體出現於二戰後美國，崇尚精神自由和性解放、

同性戀平權和毒品合法化。文學表現不拘結構形式，廣受爭議。

璃動物園》（The Glass Menagerie）、《欲望街車》（A Streetcar Named Desire），作品中常反映出自身成長家庭中的不安氛圍和家庭成員的角色投射。

40 田納西・威廉斯（Tennessee Williams, 1911-1983），美國二十世紀最重要的現實主義劇作家之一，知名作品包括《玻

41 保羅・鮑爾斯（Paul Bowles, 1910-1999）是長年居住在摩洛哥吉爾的美國音樂家、作家、翻譯者，北非的美國移民代表。《遮蔽的天空》（The Sheltering Sky）為代表作品，即以法國北非的沙漠為小說的時空背景。

42 羅尼・科雷（Ronnie Kray, 1933-1995）和瑞吉・科雷（Reggie Kray, 1933-2000），是一對惡名昭彰的雙胞胎兄弟幫搭檔，活躍於英國五、六〇年代的倫敦東區，因為經營夜總會和政客、名流交往密切，甚至成為電視訪問和媒體八卦中的名人。羅尼曾傳出和一名英國保守黨員有同性戀愛關係。

43 班・尼科爾森（Ben Nicholson, 1894-1982），英國抽象藝術家。

44 夏爾・波特萊爾（Charles Baudelaire, 1821-1867），象徵派詩人暨藝術評論者。代表作品：詩集《惡之華》（Les fleurs du mal）、《巴黎的憂鬱》（Le spleen de Paris）和論文集《現代生活的畫家》（Le Peintre de la vie moderne）。短暫的一生卻締造了精采燦爛的散文詩歌文學，對十九世紀現代美學影響深遠。

45 賈斯培（Jasper Johns, 1930-），美國當代藝術家，作品以油畫和版畫為媒介。在紐約期間遇見藝術家羅伯特・勞森伯格（Robert Rauschenberg），和他成為工作伴侶及戀人。知名作品為以美國國旗為主題的旗幟系列畫作。

46 羅德里戈・莫伊尼漢（Rodrigo Moynihan, 1910-1990），西班牙裔英國畫家，為英國抽象主義畫風之先行者。曾於一九四〇年間擔任戰地畫家，之後任教於皇家藝術學院。

47 鮑比（Bobby）為羅伯特（Robert）的小名，此處培根指的是羅伯特・布勒（Robert Buhler, 1916-1989），瑞士裔英國畫家，以肖像畫和風景畫聞名。為英國皇家藝術學院成員。

第二章

馬內和竇加

MANET
and DEGAS

一張畫的形成如同預謀一場犯罪，需要要手段、惡意和壞心眼。

——愛德加・竇加

一八六八年底，愛德加・竇加畫了一張他的好友愛德華・馬內的肖像。嚴格說來應該是一張雙人肖像畫，畫中（見彩圖六）馬內斜靠在沙發上，而他的妻子蘇珊坐在一架鋼琴前，背對著他。

也可以說，這是一幅他們婚姻的肖像畫。

今日，這幅作品收藏在日本最南端的九州島上，一間遺世孤立的現代美術館裡。北九州市立美術館（Kitakyushu Municipal Museum of Art）坐落在一個面向中國的中型工業港口的郊區山上，四周環繞著林地和花園，有種柔和隱密的氛圍。然而，於日本景氣繁榮時期建造的美術館本體卻呈現黯淡、無采的現代派遺跡感，外牆剝落褪色，展間寬敞但經常空蕩蕩的。那雀躍的全民理想主義氣氛尷尬地不復存在，而竇加的畫卻散發出柔軟親密的催眠作用，跟館內的整體感覺很不協調。

馬內夫人在畫中是側面的樣子。她將淺棕色的頭髮挽起，露出小而細緻的耳朵，厚實的脖子上圍著一條細細的黑色絲帶，身穿帶藍色的淺灰色裙，裙上的黑色條紋隨豐厚布料翻摺垂到地板上。她的上衣材質是一種薄紗布料，油彩不容易表現，除了衣服接縫維持不透明的色線之外，衣料透現出她粉紅色的肌膚，實是令人讚賞的出色畫法。鮮豔色彩用得很少，除了畫中心附近的紅色靠墊，以及一團可愛、夢幻般誘人的藍綠色，像熱帶氣候一樣積累起來，縈繞在蘇珊的身影周圍。

竇加為這幅婚姻肖像選擇了橫幅的畫布，並不是很大，而裝飾華麗的金色外框，使這幅畫看起來頗為氣派堂皇。但有一件事著實令人感到相當怪異。

你從一段距離遠觀就能看到：畫面右側的大部分，約莫在四分之一至三分之一之間的地方是空

白的，沒有上色。走近一點，隨即就會發現，那部分實際上曾被裁掉過，之後補上了一塊新的畫布，上面塗滿了一片淺褐色，大概是爲了準備重畫，卻沒有。離連接處約一公分的地方有一縱列的小釘子，以不均勻的間隔釘入。寶加紅色的署名出現在這空白三分之一部分的右下角處。

寶加爲這幅肖像畫選擇的地點是聖彼得堡街上的一棟三樓公寓，距離巴黎巴蒂諾爾區的克利希廣場僅幾步之遙，而馬內和蘇珊，以及他們十幾歲的兒子里昂‧馬內（Léon Manet）和馬內的寡母尤金德希蕾‧馬內（Eugénie-Desirée Manet）就棲身在此。沿著山坡上去是往後畢卡索和馬諦斯密切會面之處。

蘇珊是一位身材魁梧但相貌姣好的荷蘭女人，有著一頭金髮和紅潤的臉龐，她也是優秀的鋼琴演奏家，所以寶加選擇畫她在鋼琴前的樣子頗爲適切。寶加長期受邀參加每週四晚間固定在馬內家舉行的社交聚會，蘇珊總是會爲大家演奏。

每個認識馬內的人似乎都喜歡他，他很迷人、溫暖、有勇氣；你會希望他跟你同一陣營。寶加也不例外，在開始畫這張肖像前，寶加和他是七年意氣相投的至交。但他可能覺得一直沒能夠真正如他所願地好好了解馬內。因此，要求馬內坐下來讓他畫肖像，也許不僅是爲了繫緊他們悄然競爭的友誼，也是寶加能更接近他的一種方式，宣告他在這位最好客友善的男人的私生活中占有一席之地。

如同盧西安‧佛洛伊德，寶加天性上受到人們神祕未知層面的吸引，特別是那些和他最爲親近

114

的人。他發現，儘管馬內相當善於社交，而且有簡練俐落的魅力，但仍有一些令人難以捉摸的地方。

他確信，在某種程度上是和蘇珊有關的事。這兩人的社交生活愈有交集，看起來就是如此。竇加就像一隻聞到了氣味的獵犬，出於本能且無法自拔地（或許甚至是奮不顧身地）陷進追尋真相中。竇加

我們不知道竇加為肖像畫花了多久時間，也不知道蘇珊是否真的在竇加畫她的時候彈琴，或是（如果她有彈）她演奏了什麼曲子。但我們知道的是，在他完成這張畫作之後，竇加將畫作獻給馬

內——對自己的努力感到頗為自豪。

然而，接下來發生的事情，讓藝術史學家和傳記作家感到前所未有的困惑。

過了一段時間之後（沒人知道到底多久），竇加拜訪了馬內的工作室，正巧窺見自己完成的畫作，他立即察覺到有些不對勁：有人以刀子割過這幅畫，刀鋒正好劃穿蘇珊的臉。

竇加不久就發現，罪魁禍首正是馬內本人。沒人知道他如何解釋開脫，但我們可以想像得到，竇加可能過於震驚而無法聽進去馬內說了什麼。根據竇加之後的回憶敘述，他只是選擇離開，「沒有說再見，就把我的作品帶走。」

回到家後，竇加取下馬內畫的一張小幅靜物畫，那是竇加參與他們的晚餐聚會後馬內送他的，當時竇加打破了一只沙拉碗。他把畫包裝好，寫了張字條一起送回去給馬內，根據畫商安博思·伏拉德（Ambroise Vollard）說，字條上寫著：「閣下，我將你的李子奉還。」

愛德華·馬內是兩位受人尊敬的法國中上資產階級的任性長子。他的父親奧古斯特·馬內

（Manet, Auguste）是一名律師，後來成爲司法部部長，接著當上高階法官，最後成爲法律顧問。他的母親尤金德希蕾是法國駐瑞典外交官的女兒，教父是拿破崙的法國元帥——讓巴蒂斯特‧伯納多特（Jean-Baptiste Bernadotte），後來成爲瑞典國王查理十四世。身爲她的長子，愛德華備受期望能像父親一樣從事法律工作。但在他的求學過程，他的資質表現很差，甚至根本心不在焉，很快地，他就帶著「完全不及格」的成績報告，離開巴黎著名的羅蘭學院。他眞正喜歡的是藝術。馬內的舅舅愛德華‧傅尼葉（Édouard Fournier）鼓勵他追求自己所好，甚至替他上繪畫課。傅尼葉經常帶馬內和他的年輕朋友安東尼‧普魯斯特（Antonin Proust）到羅浮宮，而十多年後，馬內和寶加在那裡相遇。

一八四八年是歐洲大規模革命的一年，馬內請求父親的許可進入海軍學院，其父雖然同意，但馬內卻沒能夠通過入學考試。然而有一項法規上的漏洞是，如果他先在前往里約熱內盧的訓練船上見習，就有機會再考一次，於是他搭上了穿越大西洋的航程。途中他忍受著嚴重的暈船（他給母親的信中寫道：「左右擺動是如此劇烈以至於人無法待在甲板下。」）他橫渡赤道（每位水手的重要時刻）、練習擊劍，或是爲同行的水手素描寫生。最後船抵達了里約熱內盧，他參加懺悔狂歡節，見到了當地奴隸市場的情景（「對於像我們這樣的人是相當令人反感的景象」），後來又在前往里約灣一座島上的途中被蛇咬傷。

他迫不及待地想回家。一回到巴黎，他得到再次參加入學考試的機會，但他又失敗了。感到絕望的父親，終於向這無可避免的命運屈服，同意讓他接受成爲一名藝術家的訓練。於是隔年，

一八五〇年，馬內進入一名受古典藝術訓練的先進藝術家托馬斯・科楚斯[48]的工作室裡學習。科楚仍依賴傳統教學內容，卻願意放棄許多老式的做法，其中最主要的就是讓明亮的色彩和質感進到畫裡。馬內跟著他學習長達六年之久。

然而在一八五〇年，有一段更爲重要的關係在馬內生活中展開。那年他開始和一名由父母聘僱來教他鋼琴的荷蘭女教師蘇珊・林霍芙（Suzanne Leenhoff），偷偷地談起浪漫的戀情。好幾次馬內祕密拜訪蘇珊在國王噴泉街上的公寓，讓她在一八五一年的春天懷孕了，當時蘇珊二十二歲，馬內則只有十九歲。一八五二年初，蘇珊生下了一個兒子，里昂。

馬內和他父親僱用的鋼琴老師暗通款曲的事，只是他讓父母傷透腦筋的年少魯莽行爲之一，其他還有學業成績不佳、不願聽從父親的話進入法律領域、海軍學院入學考試失敗兩次，以及也許最糟糕的——他堅持要成爲畫家。所以他的父母已很清楚，他們有一個乖張頑強的兒子，也似乎得出了結論，那就是，試圖阻撓他沒有什麼好處。

可是，蘇珊懷了里昂這事著實是件災難。讓一名來自國外、還是社會低層的女人未婚生子，本身就是侮辱資產階級的道德感，況且因爲馬內父親特殊的社會地位，這在馬內家族會是格外嚴重的壞消息。奧古斯特不僅是塞納省的一審法官，在巴黎司法宮工作，他也經常審理親子鑑定，因此造成難堪局面的可能性很大。馬內應該很快就明白，要讓奧古斯特歡迎一個私生子進入家族的想法，實在太過逾矩。

這件事必須保密才行。

幸運的是，馬內可以信任他的母親並和她商量，他一告知母親，她馬上就著手處理。她通知了蘇珊的母親，蘇珊的母親很快地從荷蘭趕來巴黎。里昂出生於一八五二年一月二十九日，名字註冊為「里昂愛德華‧科耶拉（Léon-Édouard Koëlla），科耶拉和蘇珊‧林霍芙之子（未提及馬內）」，在社會上他則被當作是蘇珊的弟弟，家裡的么子，而作為他母親的實際上是他的祖母。

同時，馬內則在里昂的受洗禮上成為他的教父。於是，多年來他在自己家和巴蒂諾爾區的一間公寓之間來回奔波，里昂和蘇珊以及蘇珊的母親一起住在那裡，後來蘇珊的兩個弟弟也從荷蘭搬到巴黎同住。

換句話說，馬內過著雙重生活，並非出於自願，而是不得不的選擇。在他私人生活的中心，有一件需要守護的祕密；而這件事的確高度保密。事實上，馬內家族極為成功地掩飾了這個祕密，以至於我們仍無法真正了解里昂的出生和早期生活的情況。這一切都是經過非常刻意的隱匿，長期下來對馬內有什麼樣的影響，我們只能臆測。但似乎能確定的是，這件事造成了壓力、一點緊張感——在他那微風般漫不經心的藝術表面下。

馬內是狂熱的共和政體支持者。因此在一八五一年的同年底，路易拿破崙（Louis-Napoléon）發動政變，促成了法國第二帝政的成立，令他感到震驚。政變的暴行以及接踵而來的審查時代，大大地澆熄了共和政黨的希望，扼殺了他們自一八四八年革命起始以來蠢蠢欲動的能量。年輕藝術家和作

118

家已對政治領域的事務感到幻滅，注意力從公共主題轉向較為私人的議題，馬內也是此大眾傾向當中的一分子，但在他的冷靜外表下，心中的政治信念仍熾熱地燃燒著。一八五一年十二月二日，一年後自稱「拿破崙三世」（Napoleon III）的路易拿破崙，啟動權力的鬥爭，馬內和朋友普魯斯特一起走上街頭。一整天下來，這兩名年輕的藝術學生見證了多起混亂的流血事件，他們甚至被逮捕並扣留了幾個晚上，但其實被抓主要是為了他們自身的安全，而不是因為他們造成了什麼威脅。

政變之後，馬內和科楚老師的工作室同學去了蒙馬特公墓，那裡有拿破崙三世政變的受害者屍體，他們把屍體當模特兒來素描。在馬內晚期的作品裡，貫穿著一種安靜得令人毛骨悚然的氣質，或許可溯及先前的這項經驗。這種氛圍充斥在一八六四年的《死亡的鬥牛士》（The Dead Toreador）、一八六八至六九年間的《馬西米利諾的槍殺》（The Execution of the Emperor Maximilian）和一八七七年的《自殺》（The Suicide）這幾張畫作裡，如同法蘭西斯‧培根所景仰的西班牙畫家，也是馬內崇敬的英雄——迪亞哥‧委拉茲奎斯，其宮廷畫作中那股「生命中的陰影如影隨形」所及，甚至在馬內乍看之下較為陽光的作品裡也受到了黑暗氣氛的影響。在馬內傳奇性的魅力背後有一絲憂鬱，甚至是對死亡的著迷，往後馬內的這項特質吸引著內省的沉思者賓加。

對於有頭有臉的父母來說，馬內的存在宛如芒刺在背——優柔寡斷、低成就的長子。但是到了二十幾歲，他變得親切友善且令人欽佩。跟著科楚學習多年，科楚進步的態度啟發他新的可能性，在學術地位上也足以作為試煉精進的模範，於是馬內終於找到了自我。他以一種感性的筆觸、強烈

鮮明的輪廓，以及在光和暗之間倏忽的轉變，開創出一種輕快、新穎的繪畫方式，引起評論家的興趣。如同他的畫作《西班牙歌手》（*The Spanish Singer*）[49] 當中表現的一名吉他手，襯著黑暗、空蕩的背景，坐在藍色長凳上，此畫於一八六一年的沙龍展展出，效果迷人，替馬內贏得了來自保守派和激進派兩邊評論家的讚譽。

一個多世紀以來，沙龍展一直是西方世界最重要的年度藝術活動，也是藝術家聲譽最重要的唯一判定者。由政府出資的官方展覽會裡，廣大的畫廊從地板到天花板的牆面上，掛著橫跨各類型的最新畫作，眾多的人潮湧入前來觀賞。展場裡，折衷風格是主流，每一種想像得到的畫風都在牆上展示，爭相吸引觀者的關注，而雄心勃勃的畫家拿出英雄式的超大畫作參展，在熟悉的老主題上做一點吸睛的更新調整。絕大多數展出的作品都是官方文化的產物，強調優秀的美感根植於傳統技術，主題上則反映出資產階級的特質，以及盡可能地強調法國國家的榮耀——這類題材[50]可說是受到了高度的青睞。因此畫作中所描繪的幾乎全奠基於過去，重現在歷史、聖經和希臘羅馬神話中讚頌美德的情節。這些作品都是為了強化一種冠冕堂皇但絕大部分很空洞的傳統規範，而完全看不到直接反映當代巴黎生活的畫作。

這一切即將有所改變。但是對於一八六〇年代的畫家來說，在沙龍展上取得成功似乎仍是邁向事業有成的必要跳板。熱情洋溢又有衝勁的馬內，並沒有破壞這個既定規則。接下來的十年，一年又一年，他盡職盡責地將作品送去沙龍，有時候被接受，有時候則沒有。但令他感到厭惡的是，那個時代的藝術瀰漫著陳腔濫調的氣氛，因此他決定從內部對抗沙龍。他對於要去創造另一個版本的

「大力士海克力斯和其任務」，或是「拿破崙的盛大加冕」這類題材的畫作並不感興趣，雖然「女性之美」引起他的熱情，但是對於大眾普遍喜愛瓷器般光滑柔亮的情色品味，裹著一層淡薄的高尚道德釉衣，則是全然地不屑。而最令他憎惡的是，沙龍對於任何稍微帶有現實生活、個人喜好、時代精神樣貌的畫作，全然摒除在登記之門外。

在《西班牙歌手》這幅畫中，馬內畫出了吉他演奏者腳上穿著破爛的白鞋和黑帽下的白色頭巾，憑這幾點，就得以矇騙過一般老百姓觀眾的眼，將馬內視為「寫實派」，直接將他和古斯塔夫・庫爾貝歸為同類。庫爾貝在他冷硬的畫面中描繪勞動農民、森林覆蓋的景觀和沉重肥碩的情色裸體，自一八五〇年以來就一直撼動著畫作藝術的權威體制。傲慢且好自我宣揚的庫爾貝，對於吹毛求疵之類的事很反感，卻忠於具體、未經理想化包裝的真理，這點讓馬內本能地受到吸引（後來這也對盧西安・佛洛伊德產生巨大影響）。庫爾貝受夠了那些三官方批准許可的藝術，其主題老是強調不合時宜的神話和遙遠的歷史事件，比起同世代任何其他藝術家，他更想面對當下活著的感受。

但是庫爾貝來自鄉間，只對農村生活感興趣。在城市裡（當時世界上沒有其他城市比巴黎更加進步精緻和多樣化），庫爾貝徹底的現實主義似乎顯得土氣又愚昧，馬內想要找到一種屬於都市的寫實，或確切來說是現實主義的精緻都市版。因此，他開始發展一套新方法，更加直觀而非算計地將庫爾貝的直率結合了私密、嬉鬧的元素，同時不在乎規則，只求能完美地表達自己的個性。

馬內別具一格的「現實生活」畫面處理手法，如《街頭歌手》（The Street Singer）這類的畫作，

刻意摒棄庫爾貝的寫實概念。即使畫面表現出前所未見的野心及全然的新鮮感，其中仍帶有某種挑釁的諷刺，讓人看出馬內恣意的拼貼風格；他的作品帶著令人費解的暗示。有人指出，《西班牙歌手》畫作中表演吉他的演奏者是左撇子，但是他手中的吉他卻是給右撇子的人使用的，馬內一副不太在乎地將罪責指向他的鏡子：「我能說什麼？」他不假思索地回答：「你想想，頭部是一次畫成，畫了兩個小時後，我從我的小黑鏡[51] 裡瞧瞧，還挺不錯的，之後就沒再增加過一筆。」

也就是說，馬內所謂的現實主義，實際上並非一般大眾認知的那回事；相反地，是一種假冒的現實主義，一種他才漸漸上手、隨意又精巧的美學遊戲。重要的不是那些可以協商的遊戲規則，而是遊戲所要表達的精神。在沙龍展裡，馬內這種狡猾、耍弄小聰明的畫作可說是影響深遠。

一八六一年的沙龍展裡一道來了幾名年輕畫家，根據評論家費爾南・德斯諾耶（Fernand Desnoyers）的觀察，他們彼此驚訝互望，絞盡腦汁地想著，然後像是看了魔術表演秀的小孩似地相互問道：「這馬內是何方神聖？」馬內的畫作主題，以及他漫不經心的處理方式，似乎讓他們看到了自由解放的可能性。這是一個重要的轉折時刻。這批畫家後來組成了一個團體，連同幾位作家，包括評論家暨詩人夏爾・波特萊爾和評論小說家艾德蒙・杜蘭堤[52]，一起前去拜訪馬內的工作室，一起冀望而馬內也爽朗開心地歡迎他的崇拜者。自然而然，馬內成為年輕一代畫家真正的領導人，一起冀望改變藝術史的進程。

同一年，一八六一年，馬內在羅浮宮內的展廳閒逛時，和竇加首次相遇。馬內將近三十歲，而

竇加是二十六或二十七歲，一名看似孤僻的年輕男子，滿臉雜亂邋遢的鬍子，有著高挺的額頭和一對蓋著厚重眼瞼的眼睛，眼珠黑得深不可測。他在其中一間大展廳邊設置好畫架和蝕刻板，努力想臨摹委拉茲奎斯畫的西班牙公主——瑪格麗特公主（Infanta Margarita）——以做成蝕刻版畫。

由於馬內長期迷戀所有西班牙相關的事物到了廢寢忘食的地步，而且自從他將十七世紀腓力四世的皇室家族影像記錄者（宮廷畫家）視為勝過所有其他畫家的名人，毫無意外地，他終究會來到掛有委拉茲奎斯的金髮小公主小肖像畫的展廳（雖然那是一幅被降級為「委拉茲奎斯工作室」的畫作，但馬內不在乎）。此外，馬內那陣子一直在探索蝕刻的奧妙，所以對此有一些呼之欲出的想法。

他從容地走向竇加，隨即見到他正在反覆推敲一些事，於是馬內清清喉嚨，上前提出幾句幽默的好心建議。竇加是敏感易怒又驕傲的人，隨意打擾他可是會令他惱怒的，然而這場邂逅近有了出乎意料的結果，一切歸功於馬內和人投緣的特質。竇加後來提起，他永遠不會忘記那天馬內給他的意見，「以及他長久以來的友誼。」

來自和馬內一樣富裕的家庭，竇加是家中五個孩子裡最年長且備受寵愛的兒子。他的祖父希烈·竇加（Hilaire Degas）在法國炒作穀物和匯率，從中賺取差價，曾過著非凡的生活。他的未婚妻因為幫助敵人，在一七九二年被革命軍推上斷頭台；隔年，他接到密報得知將遭受同樣的命運，便逃往巴黎。接著希烈到埃及加入了拿破崙的軍隊，最後來到義大利南部的那不勒斯成家立業，創立了一家成功的銀行。不久之後，他成為拿破崙的妹夫——新就任的那不勒斯國王若阿尚·繆拉

（Joachim Murat）的私人銀行家。即使在拿破崙衰亡和波旁王朝復辟之後，希烈的崛起和成功仍不受動搖。他積累了一大筆財富，在那不勒斯的中心買下了一棟有上百個房間的莊園豪宅，並派任兒子奧古斯特·竇加（Auguste Degas）──竇加的父親，擔任家族銀行在巴黎分行的負責人。奧古斯特娶了一名在美國紐奧良經營棉花有成的貿易商女兒──十七歲的美籍法裔席勒絲汀·穆森（Celestine Musson），她和家人剛剛從紐奧良搬回巴黎。她在長子竇加十三歲時就過世了。

竇加在全巴黎最好的學校路易大帝中學（Louis-le-Grand school）受教育──自該校畢業的卓越校友有莫里哀、伏爾泰（Voltaire）、羅伯斯比（Robespierre）、德拉克洛瓦[53]、傑利柯（Théodore Géricault）、雨果（Victor Hugo）和波特萊爾。他很聰慧，對自己要求甚高。雖然奧古斯特·竇加喜愛藝術，他的兒子也深受這份熱愛影響，他仍希望愛德加跟他一樣選擇法律領域，而非真的成為一名藝術家。在一段不算長的時間裡，竇加確實進入了法律學校就讀，但終究徒勞無功──他中了藝術的毒。顯然地，他非常有才華，也不願再改變志向，於是他父親最終選擇支持他的願望，唯一條件是他必須鍥而不捨地努力。奧古斯特花了些心力為兒子找到一位聲譽和才能俱佳的畫家路易斯·拉蒙[54]。讓竇加拜師學藝，並且密切注意他的進展。對於竇加來說，他將父親對他的高度期望內化了，過著一種自律刻苦、完全奉獻給藝術的生活。

由於早年喪母，竇加幾乎是在壓倒性多數的男人陪伴下成長。顯然主要有他喪偶的父親，加上兩位喪偶的祖父，以及至少四位都是單身漢的叔叔。在法國第二帝政時期，大眾對抱持獨身念頭的

人有相當程度的質疑，醫學界認為和神經性的障礙有關，而最普遍的看法則是道德淪喪，認為這是同性戀、浪蕩，或者是一樣糟的——因梅毒引起性無能的跡象。到了一八七〇年代，隨著第三共和國新憲法的提出和辯論，甚至有言論企圖廢除單身漢的投票權。

儘管這些苛評廣泛地存在於社會上，但是在竇加的家族中，以及竇加開始接觸的波希米亞藝術家圈子，不結婚是很常見的；例如，幾乎所有成為印象派（Impressionism）成員的藝術家都避免早婚。如果他們終究結婚了，往往是因為情婦長年等待所迫，而且經常在有了孩子之後才願意結婚。

竇加年輕時在義大利的期間，曾經萌生要過修道院僧侶生活的念頭，但最終他選擇了藝術。不過顯然地，他脫離不了苦行僧的傾向；竇加曾說過：「藝術中最美麗的事來自於克己自律。」

一八六一年宛如命中注定般地在羅浮宮相遇後不久，馬內和竇加開始經常往來，一週內碰面好幾次。他們之間有種自然的契合感，不僅僅是社會和階級的因素使他們倆不同於其他大部分波希米亞藝術家同儕，而是馬內一定也在竇加身上看到某些極為出色、獨特的才華。

竇加還是學生時，曾孜孜不倦地練習素描繪圖，其驚人的資質遠勝過馬內。他同時也遵守訓練中的紀律，將他心目中的英雄——傑出的新古典主義大師安格爾的忠言銘記在心。他曾在一八五五年帶著敬畏的心情造訪大師，安格爾告訴他：「年輕人，畫線條，畫很多很多的線條，從生活和記憶中取材，你就能成為一個成功的藝術家。」

對於和竇加同世代的人來說，安格爾的名字代表著榮耀和無可動搖的權威。這個權威根植於安

格爾對古希臘羅馬嚴謹線性藝術的敬佩和羨慕，並傾瀉成一股熱情。其中有一些未知的神祕元素，如安格爾所言：「古人皆有所見且無所不知，皆有所感且無所不繪。」線條在安格爾的藝術理念中是至高無上的；這不僅是就技術層面而言，從他的信念原則看來，還有一種精神道義感反映在他的言論中，如「素描構圖是藝術之本」這句話，時至今日的藝術學院仍循規蹈矩地奉為圭臬。安格爾堅守這些原則，成為正規性和永續性的代言人，創造了恆常久遠的價值。

縱然安格爾的名聲如此，他在做法上是更為狂野、大膽的。只是他體現一種學術性的藝術觀念，即藝術仰賴於既定的標準和紀律性的訓練，以及萬事皆有其難處，絕非一蹴而就的想法。

安格爾所代表的藝術風格及其過往和未來所影響的一切，是馬內在本性上極力反抗的；但是對於寶加而言，則完全不是那麼一回事。安格爾嚴謹、紀律分明，是屬他們當中之一。相較下，馬內似乎愈加意圖捕捉一種即興和自由的畫面（他希望他的畫作簡潔、有天外飛來一筆的機智）；但是寶加有可能是受到了父親的影響，他似乎需要一種克服障礙的心態，好讓他認真對待手上的創作。

「我可以向你保證，」多年以後，他說道：「沒有比我的藝術更為精心刻劃的事物，因為我所做的是反思大師作為並向其學習的結果。」

對於那些卓越的大師而言，繪畫這件事著實不易，安格爾就屬他們當中之一。他的裸體畫作和社會人士背像中流露著平靜，但為了達到這平穩的境地，他經歷了真正的磨難──在完成一件作品前他有著處理不完的麻煩。他曾對一份接下委託的工作感到極為憤慨地說：「如果他們知道我在畫

他們的肖像時遭遇何等麻煩，也許會同情我一些。」他似乎總是在畫草稿練習圖，也經常在爲某件作品投入了數月甚至好幾年工夫之後，放棄了原先堅持的構想。還有，安格爾彷彿是受到要求完美的念頭所擾，在其長久的藝術生涯中，他會一而再、再而三地回到相同的主題上琢磨。

所有這些特質使寶加成了安格爾真正的繼承者，因爲他也總給自己找麻煩。每一次新的構圖，寶加會製作數十張的素描，而他精心建構出來的畫作則是經過不斷修改和重畫。不同於馬內的繪畫方式幾乎像是後來想到再匆匆添加上去的，甚至還興高采烈地漠視「完成」的常規概念（他的作品讓許多人感到震驚的是畫面跟草圖沒什麼兩樣），而寶加就連在接近所謂完成的地步，都得歷經重重困難。

寶加對安格爾的敬意從未休止。然而在一八五〇年代末，他在義大利待了兩年，那時受到來自古斯塔夫・摩洛[55]的影響。摩洛在技術上是實驗家，在品味上則是相當兼容並蓄（他後來成爲亨利・馬諦斯的老師），正是他讓寶加的興趣轉向了安格爾的強勁對手——德拉克洛瓦。德拉克洛瓦在當時雖寶刀未老，但個人在很多方面轉趨保守；然而，早先在一八二〇或三〇年代時，他可是人們心中激進的藝術新力量——浪漫主義的代表。

德拉克洛瓦沒有時間像安格爾一樣對素描訓練抱持著神經質般的痴迷。當他宣稱「自然界中無線條」時，他很清楚自己是在跟這種素描原則針鋒相對。他指出，世界上的事物是三維的，由彩色的光源補綴而成，隨著周遭的氛圍和不斷變化的條件而轉換。他認爲新古典主義在試圖捕捉永恆的事物時，往往給世界帶來了停滯。對於德拉克洛瓦而言，生命、神話和歷史都是動態的。

毫不意外地，他的理念受到年輕一代的歡迎，也包括馬內。他們擁抱德拉克洛瓦對色彩的熱愛、可見的筆觸（和安格爾光整平滑的表面相反），以及他表現動態活動的企圖。

一八五九年的沙龍展，德拉克洛瓦投票給馬內，選擇他的畫作《喝苦艾酒的人》（The Absinthe Drinker，一名在羅浮宮附近的街道遊蕩、名叫卡拉迪〔Collardet〕的酒醉拾荒者的朦朧肖像）進入展覽會。不幸的是，德拉克洛瓦是唯一的一票，因此畫作遭到拒絕。但這至少顯示德拉克洛瓦似乎對年輕馬內的進展感興趣，並且願意表示支持。

竇加對於德拉克洛瓦大部分的意見，尤其是他在色彩和動態上的想法都覺得言之有理。因此，儘管他父親存疑，竇加也開始嘗試以更爲寬鬆的筆觸、更強烈的色彩和更具動感的構圖作畫。他決意找到一種能結合安格爾的新古典和德拉克洛瓦的浪漫主義這兩種對立觀點的做法。

他在這條思考方向上的衝勁並非首創：十九世紀中許多藝術家都曾試圖在古典主義和浪漫主義這兩極之間走一條中庸之路；然而，竇加想要的是一個完全出於他自己的綜合體。因此，多年來他嘗試在大幅畫布上以結合兩者風格特色的表現法，刻意去描繪歷史和神話中的艱澀片段。這些嘗試有很大的原創性（仍未受到該有的重視），但終究不過是一場徒勞的掙扎。他變得消沉、猶豫不決且抑鬱寡歡，所有的努力只是讓他不斷感到挫敗；他始終無法如己所願地控制畫面，不同想法在他腦中相互爭鋒糾葛，以至於從美學角度來看，他的作品最終缺乏特色。一八六○年開始，他花了兩年的時間畫《年輕斯巴達人的鍛鍊》（Young Spartans Exercising），但仍不甚滿意（十八年後他重

拾此畫，做了大幅度的修改）。寶加還畫了數十張的素描（其中有些可說是十九世紀最美的人物畫），

爲另一幅畫《中世紀的戰爭之景》（Scene of War in the Middle Ages）做準備，然而這幅完成後送

去參與一八六五年沙龍展的作品，卻有一種假假的生硬之感，像一張精心設計、有點荒唐的立體模

型展示。他又畫了另一幅作品《耶弗的女兒》（The Daughter of Jephthah），這也是他最大幅且最

雄心勃勃的一張歷史類畫作，繪製兩年多的期間正是受德拉克洛瓦影響的高峰。然而他終究放棄了，

畫作未完成。

由此看來，寶加和馬內相遇的時機點再好不過了，對於在掙扎中的年輕藝術家來說，有種提振

士氣的效果。馬內的魅力自然天生，他似乎能在一種孩子氣般的有恃無恐和成熟男人的態度之間流

暢地快速轉換，在你來不及留意之前就擄獲了你的心。埃米爾‧左拉[56]發現他的面容帶有「一抹無

以名狀的瀟灑氣度」，生氣勃勃又鮮明。一位認識馬內的熟人說，他是少數幾個知道如何跟女人說

話的男人．；也就是說他懂得聆聽‥他會不時地點頭來表現關注，若是聽到值得敬佩讚賞的話語，他

的舌頭會認可似地彈一下，從略帶紅色的金色髭鬚下發出呢喃的聲響。

他有一雙修長的腿，踩著柔軟靈活的步伐，說話時用一種拉長腔調的方式模仿巴黎工人階級的

用語，身上穿的卻是精美裁製的衣裝。他穿著在腰際打褶的西裝外套、淺色的西褲，有時候是英式

馬褲，戴著一頂高大的絲綢帽子，背心裡繫著一條金鍊，戴手套的手裡拿著一根枴杖。不過，這套

制式的裝扮他穿得很隨興，不管走到哪都是這一套，在謹慎中流露著一種不講究、滿不在乎的態度。

129

在眾多愛慕者的眼中，馬內似乎完美展示了第二帝政時期巴黎文明生活的樣子；在城市裡，他扮演了中世紀的人物形象。每天在社交中心「托托尼咖啡館」（Café Tortoni）用完午餐後，他和詩人波特萊爾就前往杜樂麗花園閒逛，馬內會在那裡速寫。他吸收了委拉茲奎斯作為西班牙國王腓力四世之宮廷畫家——高貴、超然冷靜又嚴肅——的態勢，打趣地自稱「杜樂麗花園的委拉茲奎斯」。到了下午回到托托尼咖啡館，約莫五、六點時，馬內通常會受到一批愛慕者的簇擁，此起彼落地大加讚揚他當天畫的素描。

在較為私人的環境裡，他則不拘小節，喜歡盤腿坐在主人家的地板上。他會弓著身體，雙手交纏，睇著眼睛打量。

同樣的不拘小節成了他作畫的基本態度。他將筆刷蘸滿整塊鮮豔的色彩直接胡亂地塗上畫布，而非按傳統地從暗到亮，層層費時耗力的堆疊方式。他偏好選擇從正面打光的對象來畫（這使畫中人物顯得更平面）；以弗蘭斯・哈爾斯[57]或德拉克洛瓦的手法自由隨興地處理；然後以濃厚的黑色襯出原來明亮的色調，漠視中間色調的存在。讓人覺得他所畫的一切都是他愛的，而且在他那看似不經意之中，有種不僅是情欲的，甚至還有點暴力的感覺，彷彿把愛視為某種連帶受創的結果。

馬內還有一個俏皮的特質：溫和嘲諷的一面。他的對話裡鑲著如針的挑逗諷刺，小小地戳一下便能引起容易動怒或是神經質的人反感。例如幾年後，左拉為自己當時頗具爭議的小說創作《紅杏出牆》（Thérèse Raquin）寫了再版序言，寄給馬內閱讀，馬內回信祝賀他說：「太精采了，我親愛的左拉，這篇序言真是上乘佳作，你不僅為一群作家發聲，也為一大群藝術家代言。」然後，在簽

名時附上一小句帶挑釁意味的經典諷語：「我必須說，像你這樣有反擊力的人一定很享受被攻擊。」馬內似乎從不羨慕其他同儕藝術家的成功。他的朋友方丹拉圖爾[58]說：「只要是他喜愛的畫家的作品，他都支持。」

受到《西班牙歌手》此畫作大受歡迎的鼓舞，馬內繼續創作一件又一件的全新傑作。一八六一年的《男孩拿劍》（Boy with a Sword）是他兒子里昂作特殊裝扮的背像。緊接著是一連串快速產出的作品：《穿西班牙服裝的斜倚女子》（Reclining Young Woman in Spanish Costume）、《街頭歌手》、《穿鬥牛士服裝的維多莉安小姐》（Mlle Victorine in the Costume of an Espada）、《杜樂麗花園音樂會》（Music in the Tuileries）、《瓦倫西的蘿拉》（Lola de Valence），以及一整個系列的蝕刻版畫，全在一八六二年完成。這些畫作毫無保留地大膽、鮮明、洋溢著熱切欲望，充滿活力。

此階段的馬內，幾乎對任何主題都感到十足把握。他將弟弟打扮成西班牙鬥牛士，畫了一張他的全身肖像畫；然後是一位新面孔的年輕女子名叫維多莉安・繆雷德（Victorine Meurent），自從成了他的模特兒新寵，馬內也如法炮製地將她打扮成鬥牛士，甚至在她背後畫上鬥牛場的場景。他堅信自己的模特兒新寵，馬內也如法炮製地將她打扮成鬥牛士，甚至在她背後畫上鬥牛場的場景。他堅信自己的技術和能力完美搭配。這一點都不合理，但也無所謂。馬內在繪畫上的直覺本能和熱忱跟他的技術和能力完美搭配。這一點都不合理，但也無所謂。馬內在繪畫上的直覺本能和熱忱跟他的想法，無論多麼怪異荒唐，終究都能在畫面上取得勝利，就像一八六一年的《西班牙歌手》一樣。

「馬內有他的崇拜者，相當狂熱的那種，」評論家戴奧菲・高提耶（Théophile Gautier）觀察到，「在這顆新星周圍已經有一些衛星在盤旋，並傳述著以他為中心而影響所及之事。」

寶加絕不可能成為任何人的衛星。但是在他自己的奮鬥過程中，他一定也曾帶著驚訝、甚至是

一點欽羨的眼光，來看待馬內創意爆發的開端。正當馬內在繪畫上的恣意發揮到了惡名昭彰且信心

爆發的地步，寶加則辛苦地臨摹著安德烈亞·曼特涅納的《基督受難圖》59，投入數年的青春，重

新為構圖精心設想造景；以及大費周章地將亞述學家的最新發現，納入像是《賽米拉米斯創建巴比

倫》60這類畫作中。然而，儘管用盡所有的力氣，這類畫作依舊以未完成的樣貌遺留在世上。

雖然馬內以率性輕鬆且不太在乎的態度面對過去的歷史，甚至於對他的英雄榜樣如委拉茲奎斯

和德拉克洛瓦也如此看待，並因此初次嘗到成功的滋味，但是寶加卻仍然認真地對抗過去偉大的畫

家。寶加的父親察覺後感嘆地說：「我們的拉斐爾尚在努力，迄今沒有完成任何作品，然而時光匆

匆啊。」兩年後，又在一封信中寫道：「我該怎麼說寶加呢？我們等他的展覽開幕等得快沒耐心了。

我不認為他能及時完成。」

寶加在自己未完成的畫布上努力不懈的同時，也不禁為馬內的從容不迫和表面上看似衝動的隨

興，感到佩服，對於他能將腦中的畫面實踐在畫布上，寶加讚嘆道：「他的眼和手滿是自信和堅定。」

之後他也曾向英國藝術家華特·席格61訴苦，「可惡的馬內！他所做的一切總是直接正中目標，我

卻得歷盡折磨還永遠畫不好。」

或許寶加在見識到馬內社交上的表現時，也同樣感到羨慕。然而，他們之間也有很多互補。正

如同法蘭西斯·培根帶給盧西安·佛洛伊德的影響在於擴大了他的世界——新的人、新的局勢、新

形態的社交和美學上的可能性，增強他的接受度；馬內也帶領了寶加走出自我，他的例子使寶加了

解到，透過純粹的膽大妄爲所能達到的效果。這是馬內潛在的信念，也是此時的他最令人折服的特質，讓竇加意識到自己也需要培養類似的勇氣。

在他們第一次會面後的幾年時間，竇加完全放棄了以歷史情節乃至於寓言故事爲主題的繪畫類型。他將目光轉向了讓馬內同樣著迷的第二帝政時期的巴黎生活。爲了強迫自己走出原本的圈子和隱士般封閉生活的執著，他進入馬內令人陶醉的交際世界，愛上了城市的景象。他成了傳記作家羅伊・麥克穆倫（Roy McMullen）筆下的「戲劇首映的老常客、遊蕩者、泡咖啡館的人。」但更重要的是，他終於有了更強大、範圍更廣的念頭，想通了要在他的藝術中實現什麼。

當時法國畫壇除了馬內的刺激外，當然還有其他人，最顯著的是來自庫爾貝的影響，在過去十年裡，他快手的繪畫風格和易和人起摩擦的個性，曾經撼動了法國畫壇。一八六〇年代，竇加的同儕——畫家惠斯勒[62]和迪索[63]也帶給他一些影響，但唯有竇加和馬內的互動在他的職業生涯中最豐富、最有成效，也最具影響性。

竇加終生是個單身漢，他帶著一種沮喪、介於憎惡邊緣的心情看待他所認識的婚姻，包括馬內和蘇珊之間的關係。但其實某部分的他羨慕那些似乎在婚姻中找到幸福的人。年輕時的他在筆記本中透露了對未來理想伴侶的期望：「我是否找不到一個嬌巧良妻，性格樸素而安靜，能了解我所有的古怪，和我一起度過簡單的創作生活？這難道不是個美好的夢想？」但是到了三十五歲時，他的

朋友早把他視爲一位「因失望而怨懟的老單身漢」。

　不論是在婚約以內或以外的男女關係，皆足以讓他關切並視爲藝術創作中的主題。他有一種嗅出兩性之間衝突和緊張關係的天賦，並且執著於將這緊張局勢捕捉到畫布上。在早期一幅幅的歷史畫作中，最明顯的就是《年輕斯巴達人的鍛鍊》和《中世紀的戰爭之景》，單一或群體的女性被安排在畫面左側，和出現在右側的單一或群體的男性，形成相互對抗的局勢。到了一八六〇年代末，他畫馬內和蘇珊的背像，不僅對於兩性衝突，還有針對婚姻議題本身都有特別的關注，這也逐漸於他的作品中形成鮮明的趨勢。

　寶加對女人的感覺是再複雜不過了。深爲女性之美所觸動，也受聰明女性的陪伴所吸引，甚至誘惑，但是他仍然有一種經典的沙文主義者對十九世紀「柔美」女性的厭惡——對於女人有安撫人心、使人失去男子氣概變懦弱的天生能力，感到一種隱約且難以消除的恐懼。他的這種態度在藝術家和作家當中一點也不稀奇。巴爾札克（Honoré de Balzac）在他的小說《貝姨》（Cousin Bette）裡，敘述了一位有才華的雕塑家受到令人傷神的婚姻影響，而大受折磨。龔古爾兄弟（Goncourt brothers）於一八六七年的小說《瑪內特·薩洛蒙》（Manette Salomon）中所創作出的一位藝術家南茲·德·科里奧利斯（Naz de Coriolis）認爲，唯有處於獨身狀態才能夠保有藝術家的自由、能量、智慧和良知。在科里奧利斯（此角色部分根據寶加的性格）看來，正是因爲妻子的關係，許多藝術家陷入軟弱和自滿，爲謀利和商業機會折腰讓步，並且背棄了早先的抱負。而婚姻當然最終目的是爲人父母，這將使得藝術家更加遠離他們眞正的天職。畫家柯洛64和庫爾貝也迴避婚姻，認爲和女

134

人的任何承諾關係，將削弱創作能量，為此大嘆不值。庫爾貝說：「已婚男人形同僵化的保守分子。」甚至當一位年輕畫家向德拉克洛瓦報告將要結婚的計畫時，他也變得異常激動地說：「假如你愛她，而且她又貌美，這是最糟糕的事。」接著又說：「你的藝術已死！一位藝術家不該有創作以外的愛好，而是要竭盡所能地為藝術犧牲一切。」

正如麥克穆倫在傳記中所說的，寶加將所有這種想法銘記在心，持續地以高人一等的姿態看待「太太」這個角色。而關於他維持單身的選擇，他解釋說：「在我完成了一幅作品後，我很害怕聽到妻子說：『你畫得真的非常好。』」

對於馬內和蘇珊令人不解的婚姻，以外在觀察的角度來說，寶加的態度必然受到這種帶有防禦性和輕蔑性的感覺所影響。

學者曾經納悶，寶加對婚姻的存疑不安，只是因為他的職業和所處時代而產生的症狀，還是有什麼更黑暗、更令人不安的緣由所引發的效應。他曾經說過：「藝術不是正正當當的戀愛，最終目的不是結婚，而是強暴。」在寶加的文獻中，有一份非常模糊且部分被人塗銷的日記，是一八五六年寶加二十一歲時寫的，經常被認為和這個聽起來令人不舒服的隱喻相關。寶加自己似乎曾修改過那則日記，然而上面難解的文字註記確實暗示了某種見不得人的經歷。

「我無法形容我有多麼愛那個女孩，因為對我來說她有……四月七日，星期一。我沒辦法不去……真是羞恥……一個手無寸鐵的女孩。但如果可能的話我會盡量少去做。」

從這段話實在無法推敲出到底發生了什麼事，也很容易就亂下定論。但無論是什麼，這件事引發了一些讓年輕的竇加難以克服的情緒。

往後在馬諦斯和畢卡索兩位畫家的職業生涯中擔任關鍵要角的畫商伏拉德，是眾多熟識竇加的人之一，他拒絕附和竇加討厭女性的「普遍看法」；他說：「沒有人像他一樣愛女人。」的確，竇加的朋友也說，他的問題主要是害羞，害怕被拒絕或是過度的拘謹阻礙他追求吸引他的女性。有些人認為，造成如此窘境的原因可能是性無能，或者是其他原因。但無論如何，他的創作裡有一種疏離，有時甚至像是偷窺的特質，讓他畫裡的主題隱藏著戲劇張力。

有時候世界上最難的事情就是做自己。馬內從表面上來看似乎沒有這樣的問題；然而，對於竇加而言，就不是那麼容易的事，在社交場合精心設防仍無法掩飾他內心的不自在。馬內一定早已察覺到他這一點，而竇加自己當然也意識到，並且為之苦惱不已。二十多歲時，竇加極其自戀；至他三十歲時，創作了不下四十張的自畫像。所以很明顯地，他在遇到了馬內後不久就停止畫自畫像，也放棄為了贏得喝采而創作偉大的歷史或神話主題的嘗試。取而代之的是，他忙於畫肖像——畫其他人的肖像。

竇加的最後一張自畫像畫於一八六五年，實際上是一幅雙人肖像。畫面中是竇加和另一位藝術家在同一個空間背景內。在這時期，竇加還不想以畫作來紀念友誼——他和馬內或是任何其他有才華且他又熟悉的畫家；或許，他不想招來無謂的比較。反倒他選擇了艾華里斯泰德·瓦郎（Évariste

de Valernes），一位仍努力奮鬥中的畫家，沒什麼才華，終究沒無聞。

竇加喜歡瓦郎，他有當畫家的企圖心，並且相信自己終有一日會成功。這種心境，竇加幾乎再清楚不過了。但是，好幾十年後他在寫給瓦郎的一封誠摯的信中承認，他對自己的前途並不感到多麼樂觀。那時候他寫道：「我覺得自己一無是處，也很軟弱，只有對藝術的推定還算正確。我和整個世界作對，也和自己作對。」

竇加曾公開承認自己是個「怪胎」。親密的朋友屈指可數，似乎沒人知道該怎麼評斷他，或是他如何看待他人。那雙漆黑深邃的眼睛，似乎永遠都退縮到一個私己的領域，好讓他在那裡能輕易地下判斷。如果說這是竇加讓別人感到輕微恐懼的原因，事實上，他對自己也不曾輕易放過：他的日記裡充滿了自責。同時，我們看到那些早期的自畫像裡都有一種憂鬱愁苦、自我撕裂的強烈感，是在藝術中前所未見的。

他還發展出令人折服的對策來平衡社交上的不安。其一是，他那尖銳的譏諷力道非常出名，你絕對不想成為他的目標。；此外，他能很快地在別人身上察覺到和自己相似的不安全感。多年後於一八八〇年代，英國畫家華特‧席格對竇加既欽佩又戒懼，因為竇加對其他藝術家的嚴厲批評和不予理會是臭名昭著的。席格懷著不安全感和竇加往來，傾向在他面前炫耀且多話（這是盧西安‧佛洛伊德喜歡講述的一件軼聞趣事）；相較之下，竇加總是沉默以對，什麼話也沒說，直到有一天他轉向席格跟他說：「席格，你知道你不必這麼做，人們還是會把你視為有文化的紳士。」

137

若要了解馬內在藝術上的態度於一八六〇年代早期對寶加的影響，以及寶加隨即因為這些影響所產生的反應，首先我們有必要留意詩人波特萊爾對馬內的影響。

馬內是個執褲子弟。他戀上了這座城市甚過其他，舉凡城市裡的人物、偽裝、祕密和浮世幻影，都是第二帝政時期中巴黎市生活的一部分，這是一個充滿緊張和社會紛爭、極端戲劇性且不斷變化的城市。他想去表現這城市的魅力，然而作為一名現實主義者，他卻提不起興趣實踐。除了城市本身，他的靈感來自於詩人波特萊爾。

一八六〇年代初期的一段時間裡，馬內和這位詩人幾乎每日會面。波特萊爾對馬內的影響深遠，然而多半是在鑑賞力和氣質性情上，勝過於藝術理論或繪畫技術的探究。從外表上看來，波特萊爾平穩鎮靜，但內心受著酷刑般的折磨。他是一個無政治傾向的夢想家暨感性主義者，卻對被放逐和被打壓的人給予人道主義者的同情。他操縱殉道的概念如同玩弄幻覺的魔術師，如同他曾寫道：「我想讓全人類都來對付我，這將帶給我喜悅，能讓我對一切感到安慰。」正是波特萊爾這種極端的矛盾，使得他的陪伴帶給人刺激振奮的心情，而他的友誼又是如此令人受寵若驚。

波特萊爾生於一八二一年，比馬內年長十歲。他是一個重度吸毒者、資產階級的眼中釘。他在一八四二年時成為新聞記者，特別以藝術批評為重心。一八五〇年代中期，在他和馬內成為朋友之前，他已完成大多數關於十九世紀藝術最重要、最具先見之明的寫作評論。他的情婦珍妮‧杜瓦爾（Jeanne Duval）十多年來病弱殘疾，波特萊爾自己不僅梅毒日益惡化，而且不斷欠債。馬內是受他求助而幫忙的眾多友人之一，並且不抱任何獲得償還的希望。

在至今仍是他最著名的論述《現代生活的畫家》（*The Painter of Modern Life*）中，波特萊爾提出，相較於「普遍」之美是一種永恆和古典的樣子，「特殊」之美則是過渡、短暫和偶然的。他寫道：「拉斐爾（Raphael）並沒有囊括所有的祕密。」他反而認為，一件時尚的衣裳、一把流行風格的扇子、最新樣式的女帽設計，都是現代城市裡過渡性的真實表現，而此過渡性占了美之總和的一半，甚至是更有趣的一半。因此，他呼籲藝術家要畫出他所形容的「時尚生活和自由的存在形式」、「人們的態度和姿態」、「外在的精美」、「情境之美和風格的速寫」，以及「匆匆一瞥的陌生面容」。換句話說，也就是在藝術家提交給年度沙龍展的畫作中，那一切不受強調重視的要素。而所有這些想法都和馬內早已建立起來的信念如出一轍。在馬內一八六〇年代創作的畫作中，他也喜歡波特萊爾所說的「每個時代都有自己美的形式」的想法，因此他開始以嶄新的風格，去描繪城市生活中人們呈現的各個面向。

藝術家馬內和詩人藝評家波特萊爾，都不是以冷靜超然的眼光來看待城市的紀事者。相反地，兩者都將巴黎視為一個不斷引發想像力、偽裝和神祕交織的場域，患著苦痛的同時也沉淪享樂，一個令人不禁嗟嘆「唉，比人心變動更快速」[65]的地方。波特萊爾身為詩人，對現代城市的解讀是個人、短暫且情色的；他語彙中的關鍵詞是慵懶、閒置、鬼祟、祕密、私密，這些在馬內畫中所對應的標誌性圖像則是：黑貓、一束花、黑色緞帶、層疊垂墜的禮服、剝了半邊皮的橘子、摺扇和一張空虛漠然的臉。

一八六三年，在《西班牙歌手》於沙龍成功展出兩年後，馬內有三幅畫和三幅蝕刻版畫被送到官方沙龍評審所拒絕的作品展裡，也就是所謂的「落選沙龍展」（Salon des Refusés）。這是拿破崙三世在接到來自這些受到該年度官方沙龍評審嚴厲對待的畫家們所提出的請願抗議後，親自批准的附加展覽，在當時可是史上頭一遭。馬內受邀其中，對他來說其實是個恥辱的局面，鑑於他在一八六一年的成功，他一定希望能有更多進展。

在他那些落選的畫當中，有一幅作品以《沐浴》（Le Bain）為題展出，是今日廣為周知的《草地上的午餐》。這幅畫作以模仿文藝復興時期名畫構圖著稱，靈感來源包括收藏在羅浮宮內的一幅吉奧喬尼[66]的作品《田園合奏》（Fête Champêtre），畫中一位裸體的女人正和兩名著衣的男子野餐，擔任模特兒的人物有十九歲的女孩維多莉安・繆雷德，她也是更早一幅畫作《街頭歌手》裡的主角，還有馬內的弟弟尤金・馬內（Eugène Manet），以及蘇珊的弟弟費迪南德・林霍芙（Ferdinand Leenhoff）。

即使以現今的眼光來看，此畫作仍是超乎尋常地怪異，不過是以迷人又令人愉快的方式。因為顯然地，這畫原本就不打算被視為現實生活中的場景，但在當時只引來大眾的憤怒和困惑。衣不蔽體的女人坐在公園中做什麼？為什麼男人穿著衣服？為什麼她直視著畫面外的觀者而他們仍繼續野餐，彷彿這是世上再正常不過的事？背景中的沐浴者要傳達什麼？竟如此粗略地幾筆帶過！沒人知道。甚至有評論者稱這幅畫是「一場惡搞，一個丟人現眼的難堪作品，根本不值得展示。」

馬內其他的畫作也不受青睞，基於局部大膽的用色、如海報般平坦化的圖像和色調中鮮明的對

比，在沙龍展的氛圍裡顯得突兀。數千民眾前往「落選沙龍展」去看笑話，他們的嘲諷集中在馬內身上，部分原因是他的作品過於直率招搖，部分是因為他們跟隨皇帝拿破崙三世的親自帶領──據說在他正式參觀落選展的途中，曾在馬內的《草地上的午餐》畫作前稍作停留，表現出一種來自道德上反感的態度，然後不吭一聲地繼續往前走。某位評論家在文中論及馬內的品味，為「過度沉迷於標新立異而不成樣。」另外一人寫道：「我解不開這粗鄙的謎題。」

但是，馬內天生固執，曾在一八六一年嘗過成功的滋味，他知道若是放棄將走向失敗。在支持者的鼓勵下，他反而選擇在風格和主題上變得更加大膽。

儘管如此，隨著每一次新作品送交參與沙龍展，謾罵指責卻愈來愈多。馬內頂著這些打擊，但也並非全然不受批評影響，內心備受煎熬。一八六四年，他的作品《鬥牛事件》（Episode with a Bullfight）因其不甚高明的透視表現和影像平面化的處理，遭人鄙夷奚落，他憤而將畫作支解成碎片。然後是一八六五年，馬內又發表了《奧林匹亞》，這是一幅大畫，繆雷德作為模特兒擺出妓女的姿態，等待恩客來臨。而隨著此畫作一起送往沙龍展的，竟是一幅宗教畫《亡故基督和天使》（Dead Christ with Angels），這神聖和褻瀆的組合，本身就是一種挑釁。《亡故基督和天使》畫得很糟糕，即使是先前擁戴馬內的支持者現在也提出尖銳的意見。年長的庫爾貝對馬內日益升高的惡名也看不過去，他挖苦馬內說，是否看過太多的天使，所以知道他們有臀部和大翅膀。波特萊爾在幕後盡他最大努力四處為馬內解釋，可他仍不禁要指出，基督軀體上的傷口畫錯邊了。

但是，所有這些評論都無法和人們對《奧林匹亞》的反應相比──那是一場藝術史上絕無先例

的譁然喧鬧。馬內畫全身赤裸的維多莉安，她只有頸上繫著一條緞帶、兩腳穿著緞面拖鞋，以及手臂戴著一只金手鐲，躺在床上以堅定凝視的眼光投向畫作外。此幅畫作的構圖很顯然地參照提香的《烏爾比諾的維納斯》[67]，而靈感則受波特萊爾的詩集《惡之華》（Les Fleurs du Mal）當中的〈首飾〉（Les Bijoux）所啓發。這首詩是這樣開始的∵「我的最愛赤身裸體，深知我心，／她只保留了一些響亮的首飾。」詩中繼續描述這位「我的最愛」是一位妓女，「赤裸著身體」……／從沙發椅的高處她欣然微笑／應和著我的愛……／像隻溫馴的老虎兩眼盯著我，／神情迷惘……」[68]

這張畫引起了藝評家群起激烈的撻伐，實是相當殘酷。保羅・德・聖維克多（Paul de Saint-Victor）寫道：「沉淪至如此低落的藝術根本不值得挑剔。」當年早先時候還向馬內購買了一幅畫作的恩斯特・塞斯諾（Ernest Chesneau），譴責馬內「對繪畫的基本要素幾近幼稚無知」，以及他「難以置信的鄙俗傾向」。他嘲笑《奧林匹亞》，認爲馬內「大肆宣揚他創作高貴作品的意圖，自命不凡卻敗在絕對無能的技法」如此作爲是場笑話。更有藝評家形容馬內提交的作品是「向暴徒、惡作劇或滑稽模仿作品挑戰的糟糕創作」。

社會大眾的反應也不怎麼友善。根據當代評論家恩斯特・費倫諾（Ernest Fillonneau）的記述，在馬內的作品前「瘋狂的笑聲如傳染病一樣散開」。除了言語責難，許多人更威脅要前來攻擊，使得這幅畫必須重新掛到最後一間畫廊的門口上方，高到讓人無法分辨「正在看的是一批裸露的肉體，還是一捆送洗的衣物。」（馬內早些年的作品《杜樂麗花園音樂會》，兩年前在馬堤涅畫廊（Galerie Martinet）個展展出時，就曾經遭受一名男子揮舞著手杖攻擊）。

「像是墜入由公衆興論刮起的雪堆，馬内被淹沒在其中」──藝評家暨現實主義提倡者尚普夫勒里（Champfleury）在沙龍展期間給波特萊爾的一封信中寫道。外界批評聲浪轟轟作響、無所不在，幾乎是人身攻擊的話語讓馬内瀕臨崩潰邊緣。他懇切地寫了封信給波特萊爾：「侮辱像冰雹猛力襲擊而來，我從未遭遇如此困境……非常希望您能對我的作品提供良心建議，因爲所有這些撻伐令人心神不寧，而且顯然有人錯了。」

有人錯了，那麼是誰呢？

波特萊爾比任何人都更清楚馬内正在經歷的事。他自己的詩集《惡之華》於一八五七年出版時，其中六首詩被禁，而波特萊爾的名字更是成爲墮落的代名詞。

包括他自己、他的出版商和印刷廠，皆以違反公共道德罪名被起訴和罰款。

然而儘管他有如此第一手經驗，也懷著對馬内的欽佩，波特萊爾卻沒辦法，也不願意在這個節骨眼上，爲如此迫切需要支持和慰藉的馬内打氣。他惱怒地回覆了馬内的信。在閒聊的開場後，他諷刺地說：「看來你有這個榮啓發這些仇恨，」接下來似乎不耐煩地嘆了口氣般寫道：「所以我必須跟你談談你自己，讓你了解自己的價值。你想要的實在很愚蠢。他們嘲笑你、訕笑使你更加惱怒、沒人爲你主持公道等……你認爲你是遭受這種窘境的第一人嗎？你比夏多布里昂 [69] 還是華格納更有才華嗎？他們也都被人嘲笑，卻沒有因此而消失。你不要以爲我把你跟他們相提並論，認爲自己多了不起而驕傲自大，我以他們爲例，是因爲他們都是在多采多姿的社會和自己領域裡非常傑

[70]

出的代表；而你呢？你只是一個作品過時了、還遭遇這種處境的藝術家。我希望你不會因我如此無

禮的回覆而生我的氣。你知道我對你的友誼。」

一如波特萊爾自己承認的，他擁有「一種享受仇恨並在受屈辱時感到榮幸的樂觀天性」。馬內

則比較容易受到傷害，而生病的詩人了解這點。因此，他粗暴的言語是一個男人決定做出最佳幫助

的回應方式，就是在他的朋友面臨崩潰危機時，給他臉上一記重重響亮的耳光。

第二天，波特萊爾致信給他們共同的朋友尚普夫勒里，他寫道：「馬內具有過人的才華得以克

服這一切，但他的性格太脆弱。他似乎為這場驚嚇顯得憂鬱茫然。我倒是被那些認為他就此毀了的

笨蛋們給逗樂了。」

波特萊爾的回應正好讓我們注意到，馬內此時的地位並不穩固，他的成就有很多不確定性。

是否會受到大家重視？抑或他不過是個丑角、一個煽動起鬨的人，一時的流行？今日，我們視

一八六〇年代為馬內風光的年代，在這十年間他創作了絕大多數最知名、大膽的畫作；但同時也是

一段壓力持續增大和令人喪氣的挫折接踵而至的時期。每年，馬內列整資源、策劃方案，把他最好

的作品送進沙龍展；然而，他每年不是被唾棄、送件評選遭拒，就是遭到大眾鄙視的極度羞辱。事

實上，十九世紀沒有一位畫家持續承受如此無情和殘酷的批評聲浪，對於一位渴望得到公眾認可和

渴求獲得官方認證榮耀的人來說，這些回應頗具毀滅性。馬內從這一連串失敗中探頭出來，如同一

位疲憊的游泳選手從洶湧熾熱的海中破浪而出：他挺立、全身晒黑，甚至微笑著（這是他自找的，

不是嗎？），但每年都愈加地無力和迷惘。

144

至一八六七年，他已持續經歷了一段抑鬱沮喪的時期。通常創作量豐沛的他，在接下來的兩年裡卻僅僅畫了十幾張作品。在外頭，他維持自己的社會形象，但縮小了他信任的交友圈。「針對我而來的攻擊摧毀了我生命中的重要泉源，」他後來曾說：「沒人能體會不斷地受侮辱是什麼感覺。

那使人灰心喪志，讓人毀滅。」

馬內和波特萊爾的關係終究注定無法和諧圓滿。波特萊爾是詩人不是畫家，而且他比馬內年長十歲，雖然他對年輕一代畫家有所影響，但他全心在意著他的老英雄德拉克洛瓦，使他沒有真正看到新生代畫家們渴望表現的是什麼，或是去理解他們尋求表現的方式。

因此，馬內轉向他的同儕畫家，去找他在波特萊爾那裡得不到的激勵和認同。從此方面看來，

沒人比愛德加・竇加對他更有用。

馬內知道他在竇加這裡找到的，不僅是個朋友，還是個優秀的跟班。這點在馬內急切需要鼓勵的時候，多少令人感到振奮。

但是馬內也非愚人，他一定知道把竇加當成後進門生或是忠實的跟班，會招致麻煩。因為從性格上來說，竇加根本不適合這樣的角色，而且他也知道竇加在藝術上的雄心壯志。由於他們倆經常一起去賽馬場，竇加有很多機會可以思考竇加的技巧。一八六〇年代中期，這兩個男人經常一起去賽馬場，竇加繪製了數幅精巧的素描，顯示馬內頭戴高帽立身站著，重心放在其中一腳上，一隻手優雅地插在西裝口袋裡，雙眼專注地凝視遠方，好一幅休閒優雅的圖像。這些圖像連同其他繪畫，馬

內在拜訪寶加的工作室時也曾看過，簡直就是驚人的名家之作。寶加有著和安格爾一樣好的寫實工夫，但如果他決定要表現，他也可以傳達出德拉克洛瓦在畫作上的能量和隨興。

事實上，自一八六○年代初開始，寶加便一直默默地培養實力，同時在技術上（素描和構圖）和性情上（堅定的決心）努力，而這些在許多方面都是馬內所缺乏的。馬內的素描功力不太扎實，他在構圖和透視規則上的技巧也不夠，不只一次因為遠近比例不相稱或圖像失衡，他不得不拿把刀子來處理不協調的畫作，將其分割售出。

寶加那時在羅浮宮裡還不熟練的蝕刻版畫嘗試，可能讓馬內在他們相識的早期取得一種技巧上的優越感，但這樣的關係很快就轉向，寶加全然高超的畫技領先馬內太多了。看著寶加的作品，馬內隨即感到佩服又氣餒。縱使馬內記得，並且暗自竊喜自己曾帶給這位年輕朋友巨大影響，毫無疑問地他也注意到自己的不足。

馬內和寶加當時屬於一個日漸壯大的團體，包含了藝術家、作家和音樂家，大部分是二十八、九至三十出頭的年紀。一八六○年代後期，他們最喜歡群聚在蓋布瓦咖啡館（Café Guerbois）。這家咖啡館由兩個長形的室內房間連結組成。第一間面臨街道，由一名女出納掌管。裝潢是普遍的第二帝政時期風格，就像附近義大利大道上的咖啡館，牆上有鏡子，牆壁漆成白色並鑲著金邊。

就是在這裡，每週一到兩次，巴蒂諾爾團體（Batignolles group，此命名是根據他們的相識地在巴蒂諾爾區而來）的各式成員會聚首在兩張特別為他們保留的桌位區。其他成員包括方丹拉圖爾、

在當時一篇評論中，馬內的名字和名聲剛崛起的莫內，被混淆了。馬內因為這樣的狀況而受到

清醒。」

具體成形。每次離開咖啡館時，你總會變得更堅強奮戰、意志更堅定、目標更清晰，而且頭腦更為

到鼓舞去做客觀、誠實的探索，在這裡你能得到足以撐過好幾週的熱血供應。你的精神會保持警覺，受

他說：「沒有什麼比這些對話更有趣，他們永遠有爭論不完的衝突意見。你的腦中思考的計畫

歷，深表同理支持，欣然接受他們的光臨。三十年後，莫內回憶起該地的氛圍和當時談話的語調，

經營者奧古斯特・蓋布瓦（Auguste Guerbois）對這些藝術家和作家，以及他們各種艱苦的經

探進探出的。

這些大型的定期聚會有一種可信任、半組織性的感覺。但也有其他幾位成員聚集一

起，在後廳喝咖啡閒聊或打打撞球。這裡的氣氛較暗、較為私密一點，室內由幾排柱子撐起的天花

板較低矮，空間足以容納五張巨大的撞球檯桌並列排放，經常是煙霧瀰漫。在煤氣燈昏暗的氣氛下，

從遠處望去只見人影幢幢，有的在玩撲克牌，有的坐在紅色長椅上休息，或是從柱子後方的視線中

泰奧多爾・迪雷（Théodore Duret）和寶加的朋友暨合作人杜蘭堤也常來參加。

Banville）、音樂家愛德蒙・梅特爾（Edmond Maître），以及幾位藝評家和作家包括埃米爾・左拉、

非所有成員都是畫家：攝影師納達爾（Nadar）是常客，還有詩人西奧多・龐維勒（Théodore de

弗雷德里克・巴齊耶[74]、惠斯勒（當他不在倫敦時），偶爾還有莫內和塞尚這幾位藝術家。但並

阿爾方斯・勒格羅[71]、阿弗雷德・史蒂文斯[72]、朱塞佩・德尼蒂斯[73]、雷諾瓦（Pierre Renoir）、

同袍的諸多支持，獲得「熱血供應」正是他想要的。

每個像這樣的團體，無論多麼非正式，都傾向於建立一種長幼尊卑的秩序，而毫無疑問地，馬內是巴蒂諾爾團體中的非正式領導者。儘管他面對所有這些評論者和廣大公眾的批判，他的地位在志同道合的藝術家當中似乎是不容置疑的。作為一個男人，他不僅迷人且讓人感到舒適可靠，還具有藝術家身分的可信度；在革新的藝術家、詩人和作家當中，沒人比他一樣勇敢，沒人比馬內因固執而更受欽佩。當然，沒人比他受到更多討論。

寶加非常清楚馬內在巴蒂諾爾團體中的地位。但是由於他享受原先和馬內較為親近的關係，勝過團體中其他成員，他也可以在某種程度上沉浸於馬內的光芒中。在蓋布瓦咖啡館，寶加給人一種外向又沉不住氣的印象，他很少在後廳撞球檯附近坐下來，比較喜歡從旁冒出尖銳又高明的諷刺評論。他無法容忍愚蠢，也鄙視多愁善感；但他同時謙和又有趣──善於模仿人逗樂大家。儘管他有優渥的家世背景，卻仍過著斯巴達式的簡約生活，將全副精力投入於他的藝術。藝評家阿曼德・席維斯特（Armand Silvestre）描述他，如果他看起來一副「鼻孔朝天的傲慢狀」，那是因為「他嗅到了值得研究搜尋的對象」。

在咖啡館之外，馬內和寶加的家庭成員互動密切。十五歲的里昂為寶加的鰥夫父親奧古斯特所開設的銀行當跑腿的收款人。同時，每週數回，兩位畫家都會參加氣氛融洽的社交聚會──奧古斯特・寶加喜歡在自家固定舉辦音樂晚會，以回報馬內的熱情款待。後來，兩位藝術家也開始頻繁參

加貝特[75]、艾瑪（Edma）和依芙（Yves）三位迷人的莫莉索（Morisot）姊妹花的母親所主持的音樂晚會。

如果馬內的魅力使他在蓋布瓦成為舉足輕重的人物，他和寶加則在每週這些音樂晚會的宜人環境裡平分秋色。在這些資產階級的女性們所在的室內領域，寶加靈巧的機智似乎顯得特別聰明，而他憂鬱的樣子也頗具吸引力，優越的音樂感也一定受到了蘇珊和其他演奏者的注意。他或許不像馬內那樣天生陶然自得，但是他飽覽群書更有學識，經常對馬內無動於衷的主題，有簡明精闢的見解。

當人著迷於某人的魅力之下，內心經常會產生雙重傾向：即使臣服於對方強大的影響力，也會生出相反的同樣力道來鞏固、強化自己，也就是回擊。如果在某種程度上自我意識尚未成形，就像寶加在此時面臨的，你必會加速去建立。

然而你必須在受脅迫之下進行，因為對方無時無刻不在發揮他誘人的影響力，而且在過程中不由自主地提醒你原先自我的脆弱和不足之處。這種動能對創作力有相當大的刺激作用，但容易使彼此關係產生波動。

一八六〇年代期間，即使寶加的發展愈來愈接近馬內，不僅是在人際社交上，也在藝術路線上處理一些相同的主題，且風格亦趨相近，他同時也愈來愈迫切地感到需要在他們之間劃分出美學上的差異。

一八六五年左右開始產生一個主要的差異，慢慢地在他們之間形成一條清晰的界線。這在畫作

上是顯而易見的，只不過此差異和繪畫風格或主題少有關聯，倒是和哲學態度有關，最終要歸於兩位藝術家對真相有極大的不同認知。

對於馬內來說，真相是變動且花招百出的，因此，他喜歡社交上的互動、調情、機智應對的表面遊戲。他總是給畫中主角花俏的服裝打扮，欣賞每個人身分的多變性，人們在各式面具下不爲人知的可能性。

寶加現在開始要穩固和加強的傾向——很快地幾乎成爲他個人的識別和印記——則正好相反。他下定決心要揭穿粉飾的表象，去識破真相。寶加對隱藏的真相抱持著一種固執，認爲必須以某種方式使其攤在陽光下。如果馬內對此感受到威脅，這無疑是因爲在他的私人生活中，刻意隱瞞了太多事情。

於是寶加陷入沉思，並且在思考關於馬內這個人時他似乎發現，他那才華洋溢的友人並不如表面上所見的樣子。馬內以討女士歡心的男人形象著稱，但是他有一個妻子蘇珊，他們一起照顧了一個叫里昂的男孩。顯然地，馬內和蘇珊在一起很多年了，他們和馬內的母親住在一起，把里昂稱爲馬內的教子，或者說他是半個兄弟。這樣的安排很難說明清楚。馬內那令人尊敬的法官父親於一八六三年去世後不久，他們就結婚了，難道他們就是在等他去世嗎？看來顯然如此。

一八五七年，奧古斯特·馬內由於失去說話的能力而停止工作。他受輕度癱瘓之苦——由第三期梅毒所引發的致命性神經系統病變，也使他漸漸失去視力。他應該還能活五年，但他再也無法言

語。在奧古斯特去世之前，他的妻子馬內夫人寫給他一位同事：「如果你見到他，一定會難過得流下眼淚。」

馬內把他和蘇珊的戀情隱藏得很好，也相安無事地過了很長時間，因此當他提到他要去荷蘭結婚時，連最親密的朋友都驚訝不已。「馬內剛捎來了讓我最意想不到的消息，」波特萊爾在一封信中寫道：「他今晚要前往荷蘭，並將帶回一位妻子。」由於波特萊爾幾乎不知道關於這件事的任何消息，而實加在這時和馬內認識只不過一年的時間，所以他不可能對此事有什麼印象。

婚禮舉行時里昂十一歲。里昂後來聲稱，他從不知道自己真正的父親是誰。儘管如此，他成為馬內最喜歡的模特兒，多年來，他出現在十七幅畫作裡，比起馬內使用的其他任何模特兒次數都多。男孩在所有這些形象扮演中展露了不同的外貌，遂引起今日一股環繞他身世之謎的狂熱猜測。

有學者認為，事實上里昂的父親是奧古斯特・馬內；然而這項於一九八一年由米娜・柯提斯（Mina Curtiss）提出，二〇〇三年由南西・洛克（Nancy Locke）延伸推論的假設，仍然很難獲得認同。柯提斯的論點根基於謠言；多年後洛克著眼於為什麼即使馬內和蘇珊最終結婚了，里昂卻從未被承認的謎團。她認為，如果奧古斯特・馬內是里昂的父親，那麼此謎就有解了，因為這表示里昂不僅是非婚生子，同時也是因通姦而生的私生子（根據當時法國的法律，通姦而生的孩子無法合法化）。

然而，對於為什麼里昂沒有明確身分這件事，其實有另一個更簡單的解釋。以馬內的家庭社會背景，要他們承認非婚生子女，並且是在事發的十一年後，根本就辦不到。這或許在馬內的印象派同儕畫家那些較為波希米亞性格的人身上經常發生，但是馬內是系出名門。無可否認地，這因此對

里昂的未來造成嚴重影響。他對自己的父母一無所知，頂多一知半解——在母親的葬禮上，他留下自稱為她的年輕弟弟的名片。他也被剝奪了繼承馬內姓氏所該享有的優秀教育，他本可以上大學或加入軍伍，如今不得不在寶加父親的銀行裡找一份跑腿收錢的工作。

蘇珊在拒絕替里昂身分正名的過程中，一定心生罪惡感，誠如馬內早期的傳記作家阿道菲·塔巴蘭（Adolphe Tabarant）分析：「蘇珊可能因為過度遵守當時虛偽的道德，擔心『人們怎麼說』。」但是來自社會非難的言論，如海底暗流將人們捲入其中，尤其是對於像蘇珊這樣的外來者身分而言，其力量可能比法律來得強大。

顯然地，馬內同意承受這整個精心策劃的騙局，但他自己也受到了傷害。塔巴蘭認為此事「讓他的生命受到痛苦和玷汙」，而說實在的，馬內為里昂畫的許多肖像中，除了確保許多相處的時光，也的確帶有一種補償氛圍。

如果馬內的例子是促使寶加想要真正現代化、表現和跟上他自己的時代的最重要原因；同樣地，這也促成寶加發展出他自己一套何謂現代化的想法。對他而言，最重要的還包括新的心理狀態、一種生存於世，以及形成並保有自我的新方法。寶加意識到，在自己的內在生命和表象上有一道難以連接的鴻溝，甚至難以說明（他的體認在許多方面上是一種心理錯位的早期症狀，後來也發生在畢卡索和法蘭西斯·培根身上，並且更加誇張）。他發展出一種見解，認為他的畫中主角若在不經意之下被捕捉到，亦即毫無設防時，最能顯露他們的自我——像是中了埋伏，或因為過於驚訝

而交出祕密。於是，大約自一八六五年開始，竇加部分受到來自日本版畫裡任意裁切畫面和不對稱構圖的啟發，他開始實驗歪斜、擁擠或不平衡的構圖。他的畫作仍然根基於他所擅長的素描，以及傳統立體畫法中從暗面漸層到明亮的方式。但是慢慢地，只有竇加自己才能創造的某些新事物，漸漸成形。

一八六五年，他畫了一幅突破性的肖像畫——《坐在花瓶旁的女人》（A Woman Seated Beside a Vase of Flowers，藏於紐約大都博物館），畫中他所描繪的女人，可能是竇加的朋友保羅・華龐松（Paul Valpinçon）的妻子，一副毫無防範、陷入沉思的狀態。畫面上，隨即引人注目的是不對稱的構圖，主角被一大束夏末的花朵推到水平構圖的一邊。事實上，包含從這點以及關於此畫中所有其他元素，一直到女人的手猶豫地抬起至嘴角邊（一個竇加往後重複使用的姿勢），皆形成一種在過渡時期中躊躇、思考的感覺。和二十世紀肖像畫中幾乎變成公式化的扭曲或戲劇化的臉部表情相比，竇加的創新看起來非常微妙；然而，這對肖像畫來說卻是全新的概念。

此時正是竇加和艾德蒙・杜蘭堤關係形成的重要時期。不同於馬內和作家們那一連串豐富多產的關係：從波特萊爾開始，接著又結交了埃米爾・左拉和斯特凡・馬拉美[76]，竇加對大部分的作家抱持懷疑的態度。但是在一八六五年，兩人相遇，那一年竇加畫了《坐在花瓶旁的女人》，讓杜蘭堤有一種熟悉感，彷彿似曾相識。杜蘭堤是一位記者，他以爽朗、訓練良好的散文式文筆寫藝評，文章出現在《費加洛報》[77]。據傳，他是《卡門》（Carmen）（法國音樂家比才〔Bizet〕據以

改編成歌劇的小說）的作者普羅斯佩・梅里美[78]的私生子，但沒人能確定。杜蘭堤和尙普夫勒里於

一八五六年創辦了一本《現實主義》（Le Réalisme）期刊，僅僅六期就停刊了。不過杜蘭堤仍繼續

書寫關於美術的文章，著墨於當代畫家們試圖掌握現代主題的嘗試。

對於杜蘭堤——以及竇加——而言，「現代化」意味著要承諾一種講述客觀眞相的理想。他

們認爲，可以創造一種幾近科學性的客觀氛圍來扼殺多愁善感，並且排除陳腔濫調。在杜蘭堤的藝

術論述中，他認爲擁護現實主義的理想，同時欣賞反對現實主義大師的作品，兩者並沒有衝突。在

這點，以及其他多方面上，他和竇加的觀點是一致的.；例如，竇加對於安格爾超然的新古典主義

的欣賞和熱愛，也感染了杜蘭堤。他和杜蘭堤擁有一樣老派的品味，比起馬內呈現的華麗瀟灑形式，

寶加在這個時候努力確立一種更爲冷靜、從容、較不激情，也不那麼強調色彩的風格。

在竇加和杜蘭堤許多共同的興趣中，最吸引他們投入的主題是面相學，一種從面部表情的判斷

和研究作爲個性指標的概念。這兩人經常討論此話題。一八六七年，他們相識兩年後，杜蘭堤出版

了一本名爲《論面相學》（On Physiognomy）的小冊子，內容似乎直接節錄了他和竇加的對話。

面相學是十九世紀初期的文學支柱，長期以來也一直被認爲是藝術訓練的必要項目之一。

十八世紀末因爲一位瑞士詩人暨科學家約翰・卡斯帕・拉瓦特[79]，而變得普及成爲一門科學，而拉

瓦特則是從十七世紀的藝術家暨理論家，夏爾・勒布昂[80]的學說發展出他的想法。勒布昂所寫的

一千六百九十六卷的《情感特徵論》（Characteristics of the Emotions），是一本廣泛的臉部表情指南，

美術學校用來當練習的基礎範本，稱爲「頭部表現法」——一種將特定心理狀態表現在臉部表情的

練習，如憂鬱、頑固、驚嚇或無聊。書中在沒有色彩的背景上描繪各式臉部的「類型」圖，往後更改爲口袋版的形式流通，受到藝術家的歡迎。

到了十九世紀中葉，許多關於勒布昂或甚至拉瓦特的概念都顯得不合時宜且過於簡單。然而，這種從一個人的臉上可以解讀到他或她的性格和社會地位的概念，卻比以往更廣爲傳播。這點有其社會和政治上的因素。自一七八九年法國大革命以來，法國的社會階級經歷了七十年來肆無忌憚、經常性的暴力動盪。隨著一連串的政治紛擾，階層動盪洗牌，工業迅速地改變了城市的面貌，資產階級和上層社會之間也充斥著謀反和犯罪的恐懼。就連時尚和服裝也無法使情況好轉，因爲人們不能再依靠穿著來反映自己的社會地位；相反的，有愈來愈多人則以衣著來表達他們的社會抱負。那些地位曾經相對穩固的人們需要安定感，他們需要感覺到這個城市的狀況是清楚、可知的，至少是得以受控制的（偵探小說中，擁有超能力的英雄藉由解讀線索而解決了令人費解的案子，這類題材在此時發展了起來，並非偶然）。因此在這種新式、不穩定的社會環境中（大多是我們所謂的「現代性」所造成），面相學這種僞科學變得非常吸引人。正如波特萊爾的朋友阿弗雷德・德爾沃（Alfred Delvau）認爲的，這至少讓人很安心，因爲只需近距離觀察其中一名市民同胞的面孔，「就能按其不同的階層來分辨巴黎民眾，如地質學家分辨岩層一樣容易。」

由於寶加的聰明才智，以及他所受十九世紀實證主義（Positivism）的影響，令他難以全然接受這套面相學理論，但是他的確對於臉部的繪畫相當著迷。因此，臉部表情現在成爲他嘗試改造美學核心的支柱，將自己現代化以區別和馬內的不同。

畢竟，馬內畫中的經典特徵是空白、難以捉摸的凝視。他完全拒絕對臉孔和面部表情賦予任何更深入的意義，這也是他的作品某部分——特別是有維多莉安·繆雷德和兒子里昂的畫作——顯得如此神祕的原因。藝評家戴奧菲·梭雷（Théophile Thoré）指責他發展出一種「將頭部和拖鞋一視同仁的泛神論繪畫」。臉部描繪難道不是肖像畫的主要關鍵？難道它不是人們特別注意畫像的主要原因？對馬內而言並非如此。比起任何一張臉，他可能會更鍾情於畫破爛的鞋子、白色洋裝、粉紅色的飾帶或一把扇子。

寶加認為這是一個顯示和馬內之間主要區別的機會。如同其他許多藝術家一樣，他和文學有著競爭性的關係，所以他深深受到事物單純的視覺這種想法所吸引：一張臉、一個特定的場景，就可以告訴我們更多關於一個人的內在，勝過一本連篇累牘的十九世紀小說。自從畫了《坐在花瓶旁的女人》，他也開始認同，一幅絕佳、具穿透力的肖像畫不再僅是表現畫中人的容顏，或是畫出代表某種性格特徵的風度舉止。而是真切傳達出當代所謂變動的概念——內在生命是一種不穩定、善變的現象，正因為難以捉摸才更加顯而易見。

臉部仍是畫中關鍵；；這是寶加試圖藉以傳達他的美學不同之處。他的這番信念促成了在馬內和蘇珊的雙肖像畫中瀰漫的戲劇渲染。「賦予肖像畫衆所周知、具代表性的態度」，這是他開始馬內的婚姻肖像畫不久前於筆記本上寫下的一句話：「最重要的是，給他們的臉和身體一致的表情。」

受波特萊爾的影響，馬內也將現代化和城市生活視為流動、不穩定的現象。但對他來說，現代化的重點在於刻意造假，以及一種偽裝的遊戲，並帶著對未知的憂慮，如同愛·倫坡（Edgar Allan Poe）在〈莫爾格街凶殺案〉（The Murders in the Rue Morgue）短篇小說中描述的：「過於深奧的事情的確會發生。」馬內喜歡小說中愛·倫坡說的：「真相不會永遠在井裡。事實上，我相信在仔細推敲重要線索後，真相其實就在表面。」他對藝術整體採取的手段和此話的意涵極為相符，最著名的畫作中也反映了他有部分的性格喜歡「輕鬆過日子，即使對生活中最平淡無奇之事也熱情以對，並且不想要太多糾葛。」在他使用的信箋信頭上，他選擇了一句和他的泰然頗為相稱的格言：「世事難料。」

馬內對表面價值和怪念頭的堅持，造成他的畫作有種刻意的晦澀。畫中意象的意義從彼時至今，從來都不甚清楚。很少有一個偉大畫家會製造這麼多奇怪的反常事物：不恰當的衣著（或沒穿衣服）、奇怪混搭的繪畫類型、當代現實主義和幻想，對應藝術史典故的組合，其中謎團如雲。而這些謎都是表面的，如何解謎無關緊要，反之最為重要的是反映出謎本身製造出來的樂趣。

竇加可能對馬內所有這些方面都很讚賞，卻沒有因此被說服。他先天傾向於以道德看待藝術，而這項堅持需要勇氣和清醒的頭腦，而且他開始感覺到馬內的做法——他的「泛神論」——導致道德上的薄弱，降低藝術更有深度的可能性。竇加沒有時間做天馬行空的事，並且對幻想毫無耐心，他認為藝術必須為真理服務。他的創作是揭示真相——趁它不注意時伏擊捕獲。從此意義上看來，

竇加作畫的方式幾乎是場掠奪。

如他曾說過的…「一張畫的形成如同預謀一場犯罪，需要耍手段、惡意和壞心眼。」

馬內曾在一八六七年的世界博覽會 81 外頭設立一個自己的場地，只為博得藝評家的注意青睞。

整個攤位內掛了滿滿的五十幅畫作。但是這場首發交易不如預期，畫作並沒有售出，讓他欠了母親

將近一萬八千法郎。一年未盡，馬內又陷入糟糕透頂的狀況——他的摯友兼知己波特萊爾於同年八

月底逝世，為此他傷心欲絕。於是，他的創作速度放緩到幾乎停止的地步。似乎對馬內來說，不管

他如何努力像個藝術家一樣地冒險犯難，最終都支離破碎地退回原點。

於是他隱退到特魯維濱海小鎮，在那裡等待著每日的郵件，其中大部分僅帶來更為嚴重的打

擊。「泥濘的河水進來了，」他說：「浪也襲來了。」

見到馬內處於如此脆弱、窘困的境地，讓竇加變得比較清醒，也許間接地有所幫助。在過去的

兩三年，這兩位藝術家的關係發展得尤為密切，直至一八六八年，竇加意識到他的朋友有些不對勁。

他為此擔心，但也或許因而受到了刺激，隱約地有所提振，如同見到自己在乎的人面臨掙扎時，我

們通常也會振作起來。

到了夏天情況並未改善，於是馬內和家人前往濱海布洛涅城鎮去避暑。他又再度感到無聊和不

安，受到一種失敗感的壓抑，他的念頭不斷轉向竇加。在竇加身上，馬內可以見到自己的影響力，

這點至關重要。能夠在同儕身上見到對方的才華，並且在成就那份才華的力量當中見到自己的影響

力，總是令人振奮的，尤其是當這位藝術家面臨信心危機之際。畢竟，是馬內以自身爲範本說服了

寶加，讓他從歷史和神話故事中抽離，將注意力轉向了當代的主題。是他的榜樣讓寶加愛上城市的

生活，也正是因他的榜樣，使寶加在藝術和生活中看到了隨興、即興和簡練的吸引力，取代了自己

原本所有這些吃力的、苦行似的、過度計劃的創作過程。

馬內或許可從這一切當中受到鼓舞。爲了激勵自己，他產生了一個想法。他寫信給寶加：「我

打算前往倫敦旅行一陣子。你要一起來嗎？」

他裝出一副沒有預先計劃的樣子，解釋他爲受到便宜旅費的誘惑：「從巴黎到倫敦來回的頭

等船艙只要三十一塊半法郎。」但是卻邀請得相當緊迫，「我得立刻就知道你的答案，」他寫道：「因

爲我得寫信通知勒格羅（一位住在倫敦的同儕藝術家），告訴他我們哪一天會抵達，以便他能擔任

我們的口譯和嚮導。」

事實上，馬內的心情幾近狗急跳牆。「我受夠吃閉門羹了！」約莫同時他也向方丹拉圖爾訴苦

抱怨。「我現今想做的無非就是賺點錢。而我跟你一樣認爲，在我們這個既愚蠢又處處官僚的國家，

沒有什麼可施展的地方。我要到倫敦去展出。」

他進一步以同儕精神對寶加闡述了相同的說法：「我認爲我們應該前往英國，探索那裡的藝術

場域，因爲那裡可爲我們的作品提供一個曝光平台。」他附上了出發時間表，並建議最好能在八月

一日星期六的下午出發。如此一來，他們就能在同一天晚上搭上午夜出發的船。

「回信讓我知道你的答案，」他簽了名，並附上一句：「帶最少的行李就好。」

馬內前往倫敦的原因不僅爲了畫作銷售的期望。他和寶加二人可是哈英族。寶加從一八六七

年的世界博覽會回來後，對他所見到的英國繪畫讚譽有加。馬內是巴黎的倫敦咖啡館（Café de

Londres）常客，非常欣賞英國的運動版畫，他會在偶爾描繪賽馬場的畫面中模仿應用一下。這兩個

男士都喜歡英國的諷刺漫畫傳統[82]。

除此之外，倫敦也是男士丹迪風格[83]的大本營，透過重視衣著和舉止風度的態度，表現出個人

在世界中的位置，一種同時是獨立又冷漠、時尚又原創的關係，並且避免顯得刻意。馬內和寶加都

受此時髦風尚所吸引，此潮流最先在十九世紀初的倫敦，由社交名流鮑‧布魯梅爾[84]帶動，並且具

現在馬內和寶加的藝術家朋友詹姆士‧惠斯勒精心打造的形象上。馬內非常期待他們能在倫敦見到

惠斯勒。

這一切隱約互有關聯，是因爲在這段時間，寶加在他的筆記本草草記下他對馬內的觀察，正和

他後來畫馬內穿著背心和尖頭皮鞋，漫不經心地橫倚在沙發上的形象相符[85]。他在本子上寫道，「有

些二人原本不怎麼樣，後來變得挺好的·；而有些二人本來挺好的，卻變得糟糕。」可以確定馬內屬於前

一類型的人物·；在他的穿著打扮和舉止風度裡，有種毫不費力的從容態度，讓惠斯勒這種過分講究

的人徒留欽羨。關於馬內這項特殊的氣質，寶加頗能抓到精髓地在同一本筆記上補充了一句，引述

自該世紀中期崇尚丹迪風格的作家巴貝‧奧雷維利（Barbey d'Aurevilly）所言：「有時在古怪中有

某種從容，如果我說得沒錯，這比優雅本身更顯得優雅。」

隔年寶加著手進行馬內和蘇珊的雙背像畫作時，他腦海裡肯定迴盪著這兩句寫下來的觀察紀

160

錄。馬內可能會因此感到受寵若驚，但是寶加的畫筆下也包括了馬內其他面向的描繪，也就是冷漠

的紈褲子弟，直指馬內和蘇珊的關係：倦怠、無聊、漠不關心，甚至帶著一點蔑視。

最終，寶加拒絕了和馬內一道前往倫敦的請求。無人知曉原因。有可能只是時間上不方便；然

而，更為可能的原因是，寶加終於開始意識到自己需要遠離馬內，需要一個機會建立起自己在藝術

上的獨立性。在倫敦，像個小跟班一樣地跟著馬內，無疑是讓馬內留給人更歡樂、吸引人的一面，

以及更有魅力的印象，導致他的名聲更響亮，而這並不符合寶加的利益。

於是，馬內只好獨自前往倫敦。他告訴方丹，他發現這個英國首都非常「迷人」，不管他到哪

裡都受到熱烈歡迎。唯獨對惠斯勒的缺席感到失望，他正巧搭上某人的遊艇離開了城市。總而言之，

這趟旅行讓他再次對自己的前景充滿希望：「我認為那裡大有可為，那個地方的感覺、氛圍，我全

都喜歡，我打算明年試著在那裡展示我的作品。」

他感到不解的是，現在很可能正在準備馬內和蘇珊雙肖像畫的寶加，為什麼不願意加入他的倫

敦之旅。「寶加沒跟我來這一趟真的很傻。」他在信中跟方丹這麼說，兩個星期後又再寫了一封信：

「告訴寶加，他該寫信給我了。我從杜蘭堤那裡得知，他現在是『上流生活』的畫家。很好啊，但

他沒有來倫敦真是太可惜了……」顯示他還沉浸在疑惑和納悶中。

寶加的直覺是正確的，如果他想征服倫敦，最好還是以自己的方式，而後來果真如此。三年之

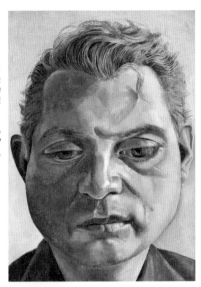

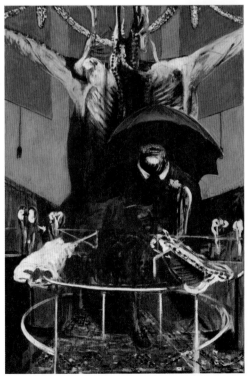

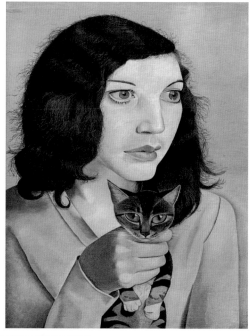

彩圖三 PLATE 3　|

盧西安·佛洛伊德，《女孩和小貓》，
1947 年（油彩畫布）。
私人收藏 / © 盧西安·佛洛伊德資料庫 / 布
里奇曼影像圖庫
Lucian Freud, *Girl with a Kitten*, 1947 (oil on
canvas) / Private Collection / © The Lucian
Freud Archive / Bridgeman Images.

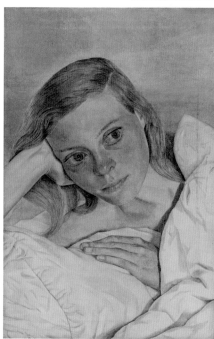

彩圖四 PLATE 4　|

盧西安·佛洛伊德，《床上的女孩》，
1952 年。私人收藏 / © 盧西安·佛洛伊德
資料庫 / 布里奇曼影像圖庫
Lucian Freud, *Girl in Bed*, 1952 / Private
Collection / © The Lucian Freud Archive /
Bridgeman Images.

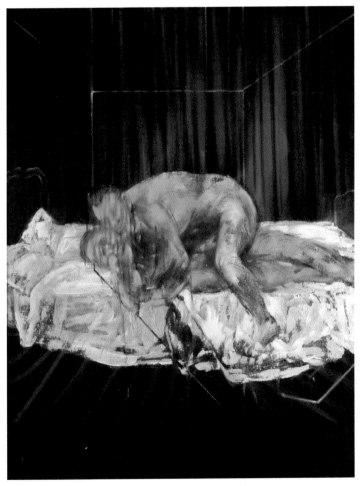

彩圖五 PLATE 5 |

法蘭西斯 · 培根,《兩個人》, 1953 年。
私人收藏 © 法蘭西斯 · 培根遺產保管處。倫敦設計和藝術家版權
協會（DACS）2016,版權所有。影像:普魯登斯 · 卡明聯合有限
公司
Francis Bacon, *Two Figures,* 1953. Private collection. © The Estate
of Francis Bacon.

彩圖六 PLATE 6

愛德加 · 竇加，《馬內夫婦》， 1868-69 年，北九州市立美術館。
Edgar Degas, *Monsieur and Madame Édouard Manet*, c. 1868–69, Kitakyushu Municipal Museum of Art.

彩圖七 PLATE 7

愛德加 · 竇加，《室內》（《強暴》）， 1868-69 年。費城藝術博物館。購藏編號 # 1986-26-10。
亨利 · P · 麥克伊爾紀念夫人法蘭斯典藏品。
Edgar Degas, *Interior (The Rape)*, c. 1868–69. Philadelphia Museum of Art. Accession #1986-26-10.
The Henry P. McIlhenny Collection in memory of Frances P. McIlhenny, 1986.

彩圖八 PLATE 8

愛德華 · 馬內,《休憩》, 1870-
71 年,油彩畫布;150.2 × 114 公
分 (59 1/8 × 44 7/8 英寸)。
艾迪絲 · 史都維山 · 凡德彼特 ·
蓋瑞夫人遺贈, 59.027。美國羅德
島普羅維登斯藝術博物館 / 布里奇
曼影像圖庫
Édouard Manet, *Le Repos (Repose)*,
c. 1870–1871, Oil on canvas; 150.2
x 114 cm (59 1/8 x 44 7/8 inches).
Bequest of Mrs. Edith Stuyvesant
Vanderbilt Gerry. 59.027.
Museum of Art, Providence, Rhode
Island, USA/Bridgeman Images.

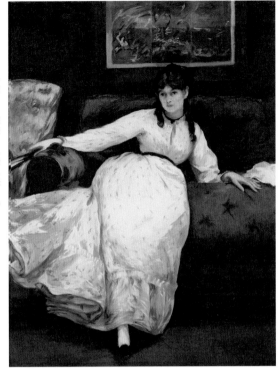

彩圖九 PLATE 9

愛德華 · 馬內,《槍決馬克西米連皇帝》, 1867-68 年。
倫敦國家美術館 NG3294 © 倫敦國家美術館 / 紐約藝術資源公司。
Édouard Manet, *The Execution of Maximilian*, 1867–68. National Gallery, London. NG3294.
© National Gallery, London / Art Resource, NY.

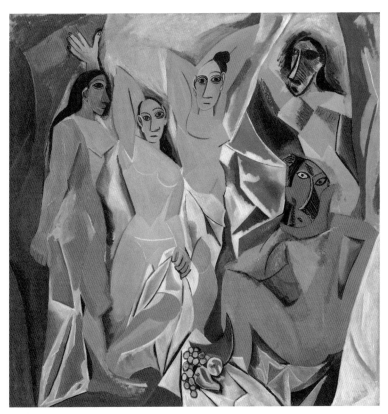

彩圖十二 PLATE 12

巴勃羅 · 畢卡索，《亞維農的少女》，1907 年，紐約現代藝術博物館。© 紐約畢卡索遺產繼承 / 紐約藝術家權利協會（ARS）。數位圖像 © 由紐約現代藝術博物館 / SCALA 數位圖像檔案公司 / 紐約藝術資源公司授權許可。
Pablo Picasso, *Les Demoiselles d'Avignon*, 1907. Museum of Modern Art, New York. © Succession Picasso / Artists Rights Society (ARS), New York. Digital Image © The Museum of Modern Art/Licensed by SCALA / Art Resource, NY.

彩圖十三 PLATE 13

傑克森 · 波拉克,《大敎堂》,1947 年。
美國德州達拉斯藝術博物館,伯納 J · 瑞斯
夫婦捐贈 / 布里奇曼影像圖庫。 © 2016 波
拉克 - 克瑞斯納基金會 / 紐約藝術家權利協
會（ARS）。
Jackson Pollock, *Cathedral*, 1947. Dallas
Museum of Art, Texas, U.S.A. Gift of Mr. and
Mrs. Bernard J. Reis/ Bridgeman Images.
© 2016 Pollock- Krasner Foundation /
Artists Rights Society (ARS), New York.

彩圖十四 PLATE 14

威廉 · 德 · 庫寧,《挖掘》,1950 年,
美國伊利諾伊州芝加哥藝術學院, De
Agostini 圖庫 / M. 卡利耶里 / 布里奇影
像圖庫。 © 2016 威廉 · 德 · 庫寧基金
會 / 紐約藝術家權利協會（ARS）。
Willem de Kooning, *Excavation*, 1950,
by Art Institute of Chicago, IL, U.S.A.
De Agostini Picture Library/M. Carrieri/
Bridgeman Images. © 2016 The Willem
de Kooning Foundation / Artists Rights
Society (ARS), New York.

後，沒有馬內同行，他自己前往那裡旅行，並且在第一次造訪的一年之內，就經由龐德街上的畫商托馬斯・阿格諾（Thomas Agnew）售出作品。一八八〇年代，竇加在英國已是家喻戶曉的人物，被譽為「印象派之首」，以其有趣、生動且鮮明的畫作而聞名。竇加眾多英國信徒中的帶頭者，畫家華特・席格形容他是「一位偉大的法國畫家，可說是世界上最偉大的藝術家之一。」而一個世代之後，席格的徒子徒孫們，如法蘭西斯・培根和盧西安・佛洛伊德，也成了竇加的崇拜者。而培根的工作室裡有竇加女性裸體畫作的複製版，並且為竇加的繪畫能力著迷，他的作品不僅反思，也「強化現實」，這正是培根在自己的藝術中所追求的目標。而佛洛伊德擁有兩座竇加的雕塑，他擺放在諾丁丘的家中，不時會心不在焉地撫摸著……

正當他的朋友馬內受到輿論界的撻伐和公眾的抨擊，竇加在靜默中力圖遠離他的陰影。他從不嚮往馬內獲取表彰認可的方式；他對沙龍和官方政府多少抱持著輕視。

「竇加，你是活在這塵囂凡世之上的人。」馬內後來說：「但是對我而言，如果我上了一輛公車卻沒有人來跟我打招呼：『馬內先生，您好，要去哪啊？』我定會感到失望，因為如此一來，我便知道自己還不夠有名。」

雖然在一八六〇年代期間，竇加曾偶爾提交作品到沙龍展出，但是他不情願的態度實在和馬內稍嫌天真的熱情有著天壤之別。馬內或許認為，竇加表面上對沙龍、藝評家，甚至包括大多數同儕畫家的蔑視，其實掩飾著一種祕密的驕傲。馬內似乎對於來自四面八方的任何讚揚欣然接受，竇加則憎惡受到他看不起的人讚賞，猶如名聲受到玷汙。「名聲受到宣揚並不是什麼光彩的事。」幾年

後他在筆記本上寫道。

他最後一次向沙龍提交作品是在一八六七年，在他開始畫馬內和蘇珊的雙背像前一年。引人好奇的是，他提出的這幅作品也是關於一場婚姻的肖像畫——現今公認爲寶加早期傑作的《貝列家庭》（The Bellelli Family）。如畫作名稱所示，寶加畫了他心愛的姑姑勞拉（Laura）站在她兩個女兒，茱莉亞（Giulia）和喬凡娜（Giovanna）的身旁，她們的父親、勞拉的丈夫甘納羅（Gennaro），坐在一張皮椅上背對觀者，但頭朝向一側望去，以至於他的側臉露出蓄鬍，以及滿頭紅髮和金黃色的睫毛。

客觀冷靜的描寫，卻奇怪地令人不安，正如保羅·賈默特（Paul Jamot）於一九二四年的評論所言，《貝列里家庭》展現了寶加對「家庭劇的喜好」，也暗示他傾向揭露「人和人的關係之間存在著看不見的苦楚。」

寶加早在十年前就完成了這幅畫。當時創作此畫花了好幾年，包括在佛羅倫斯工作期間和這家人一起住了兩年，以及回到巴黎繼續完成。這幅畫的尺寸和概念都是極有野心的，製作過程更是他不安焦慮的來源。當時他曾經計劃要以這幅畫當成初次參展沙龍的作品，但是他一直不滿意而無法完成，於是將其擱置一旁，轉而去處理各種歷史和神話故事主題的畫作，以滿足沙龍評審和他父親的期望。這幅畫成爲一個牽絆，象徵他職業生涯開始時遇到的所有困難。直至現今，相隔多年以後，他才覺得足以向廣大觀衆展示。爲了準備這幅畫是他心中的懸念。

於一八六七年的沙龍展展出，他做了一些最後的修正，沒多久便收到畫作爲評審團接受的通知。但是當他來到展覽會場時，看到畫作被掛在一個極不顯眼、幾乎很少人能看到的地方，而且沒有人、沒有任何一個人評論這幅畫作。

這激怒了寶加。他爲這幅畫付出許多，延遲了那麼久才展出，而今，在它終於亮相後卻被糟蹋了。寶加發誓他再也不讓自己的作品受到沙龍的羞辱，從今以後，他徹底拒絕以官方的管道取得名聲和財富。沙龍展結束後，他從巴黎工業宮 86 領回作品帶回工作室，把畫作捲起收置在角落，終生沒再動過它。

這是一張非常美麗的畫作，有著裝潢華麗的房間、仔細講究的構圖、搭配絕妙的色彩；然而，在心理層面上卻充滿緊張感。兩位年輕的貝列里女兒穿著寬鬆的白色圍兜裙，擺出僵硬但有些坐立不安的姿勢站在她們母親的前方，而在勞拉和甘納羅之間，可以察覺到一股近乎嫌惡的疏遠，現實的確如此。寶加在畫姑姑勞拉的時候，她正處於絕望之中，如她寫給寶加的信中所描述的，「生活在令人厭惡的鄉間」，以及一個她發現「非常惹人嫌又不正直」的丈夫，勞拉在信中寫道，他是一個「沒有任何正當工作讓自己不那麼無所事事的人。」顯示她正瀕臨絕望。彼時她剛剛失去一個尚在襁褓中的嬰孩，身體很虛弱，又正爲自己父親的過世哀悼（因此在畫中她身著黑色喪服，她身後的牆上掛著父親的肖像）。這一切打擊讓她著實擔憂自己會失去理智，她在給寶加的信中寫道：「我相信有一天你會發現我死在世界上遙遠的一角，遠離所有那些關心我的人。」年輕的寶加是她親愛的侄子，她唯一的安慰和支持。

和貝列里一家相處居住的時期，是寶加唯一親身、近距離的婚姻生活體驗，而且並不愉快。這個經驗和他自己天生的意向如出一轍，使他更加確信，認真的藝術生涯和婚姻並不相容。

除了作為婚姻的背像，寶加命運多舛的雙肖像畫作也是一幅關於音樂的作品。寶加決定描繪馬內正在聆聽蘇珊彈琴的畫面並非偶然。自從寶加成為馬內在聖彼得堡街上公寓的常客，他和蘇珊也開始熟識。由於他是音樂愛好者，自然懂得欣賞她的音樂造詣。據說，她的表現相當傑出，不僅親自為客人演奏，同時也介紹其他音樂家到他們的社交圈，包括克雷斯（Claes）四姊妹，她們組成弦樂四重奏，並經常受邀參與演出，還有像夏布里耶[87]和奧芬巴赫[88]這類知名的作曲家也不時在聚會中現身。

寶加和蘇珊碰面的時機，大部分在每週三畫家阿弗雷德·史蒂文斯主持的社交聚會上，以及每週一在寶加父親於蒙多維街公寓主辦的小型音樂會。音樂是這些聚會凝聚眾人的主要元素，法國人在那時候聽到了華格納的音樂，包括詩人波特萊爾在內的許多人都為之瘋狂。羅伯特·舒曼（Robert Schumann）則是日耳曼音樂的最新發現，在馬內的圈子裡，許多人都是從蘇珊的演奏中第一次聽到他的音樂。

據說馬內對音樂沒有太多認識，就算他喜歡音樂（聽說他喜愛海頓〔Franz Joseph Haydn〕），也只是一般興趣而已；相反地，寶加則是真的非常投入，從二十歲開始固定購買歌劇院的季票。他的品味很冷門，嘲笑大家對華格納音樂的狂熱崇拜，他偏愛威爾第[89]，還喜歡格魯克[90]、齊馬羅薩[91]

和古諾[92]。集合所有這些歌劇作曲家的風格看來，竇加的品味顯得保守。他也和許多作曲家友好，包括比才，以及許多除了蘇珊以外的音樂家，如業餘鋼琴演奏者卡繆夫人（Madame Camus）、巴松管演奏者德西耶・達豪（Désiré Dihau）和其妹妹瑪莉・達豪（Marie Dihau）──一名教人歌唱的鋼琴手；以及男高音暨吉他手羅倫佐・巴甘（Lorenzo Pagans）。所有這些音樂家，竇加都曾畫過他們正在演奏的樣子，通常還加上其他人的聆聽，如同馬內和蘇珊雙肖像畫裡的安排一樣。

事實上，這些描繪在私人環境演奏音樂的畫作，集中在一八六七至一八七三這幾年間，是竇加之所以成為「竇加」的重要過渡階段。一系列描繪擁擠的樂隊池、咖啡廳的音樂表演，以及最主要的芭蕾舞者排練的畫，使竇加真正成為了家喻戶曉的名字。傾斜的畫面、捕捉移動中的狀態、祕密的暗中觀察，這些在後來成為他將動作連結音樂的招牌構圖。然而，大批的芭蕾舞者作品的確始自一八七〇年代中期，主要是關於身體上的動作；相反地，表現室內演奏者和他們親密聽眾的繪畫，則仍是緊密地關注心靈和心理上的運作。

參加這些私人音樂晚宴，與其說竇加是為了感受社交盛宴的歡娛，或者試圖以當下的情景來描繪或渲染他對音樂的熱愛，更重要的是他在尋求一個自從繪製了《坐在花瓶旁的女人》以後，一直縈繞在腦海裡的念頭。他的想法是，人們在聆聽音樂時，習慣性的自我意識就會關閉。如此一來，意識到存在感的外顯表現和被觀看時會出現防禦性反應的傾向，都將不再是傳達真相的障礙了，他們失去了自我監督的能力。此時某些更為本質性、更加真實的內在就會顯現，稍縱即逝的變化表現在他們臉上。而這就是竇加想掌握的。

為什麼馬內和蘇珊一開始會同意當寶加的模特兒呢？至此為止，蘇珊已有足夠機會清楚地認識寶加，她或許是喜歡這樣一個想法：一位出自名門世家且才識淵博、當今最有才華的藝術家之一，既然願意畫她和馬內，反過來想，不也是對他們婚姻關係的一種認證。

對於馬內來說，或許是受到寶加為他創作的幾幅畫和蝕刻版畫的鼓舞。這些創作於一八六四至一八六八年間輕鬆、可愛、令人讚賞的畫作，展現出馬內在賽馬場或是隨意地坐在工作室的木椅上，一副神清氣爽、風度翩翩、令人仰慕的樣子。看著這些圖像，可以感覺到創作者對畫中主題深刻的情誼，而相對來說，馬內一定也好奇地想看看寶加如何以油彩詮釋他們之間的關係。但是從創作意圖上看來，這些早期的紙上作品可比擬盧西安·佛洛伊德為了畫法蘭西斯·培根而先繪製的三幅速寫，回頭看可發現其目的性似乎很明顯：寶加是為了更大的目的在做準備。這是一個更長遠、更攻於心計的畫面。

此時，巴蒂諾爾團體裡的其他藝術家開始相互畫起了肖像，以非正式的場所如客廳、書房和工作室為背景。寶加畫馬內和蘇珊的肖像算是這波即興、興致勃勃的小小競爭繪畫活動的一部分。繼此畫之後有一幅非常知名的肖像畫，由團體中一名畫家弗雷德里克·巴齊耶，他於一八七〇年普法戰爭中帶領軍隊對抗德軍不幸身亡的幾個月前創作完成。畫中的情景是，馬內在巴齊耶和雷諾瓦共用的工作室裡，以身為指導者的姿態，站在立著一幅大尺寸畫布的畫架前面。而畫架上擺放的正是巴齊耶的畫布，牆上掛著雷諾瓦和巴齊耶其他大大小小的畫作，全代表著向拒絕他們的沙龍評審團發出的無言抗議。音樂家愛德蒙·梅特爾在遠處角落裡演奏著鋼琴，其他難以辨識身分的男士也許

是札沙理・阿斯特呂克[93]，莫內或是雷諾瓦站在附近交談。這張畫顯露出這些年輕畫家之間毫不拘束的同儕情誼，但同時也強調了馬內的權威感（他是六位蓄鬍的男士當中唯一戴著高帽的人），而他也願意利用這個權威來影響或甚至調整朋友的作品。根據巴齊耶的說法，馬內親自畫了站在一旁拿著調色板的高個子。這個人物正是巴齊耶，從他們身體的姿勢可以清楚看出，他正專心聆聽著馬內的建議。

除了寶加，其他藝術家都畫過馬內，最近一位是方丹拉圖爾，寶加自己則繪製了其他幾位藝術家的背像，包括詹姆士・迪索。但是很明顯地，團體中沒有人試著去畫寶加。

當背像畫的模特兒得花時間。這件事需要耐心、自制力，以及顧意服從指令。或許在巴蒂諾爾團體的藝術家當中，沒有任何人敢想像聰明年輕的成員寶加，願意屈服這樣一個過程。又或許是，他們根本不相信他不會批評他們的努力，相較於馬內顯然已得心應手的指導工夫，寶加極有可能以不盡友善的方式批評作品成果中的缺點。

因為，不同於社交上順暢得意的馬內，寶加基本上是個獨行俠。他以自己為繪畫努力奉獻的精神來評斷別人。「生命中有愛也有創作，」他說：「但我們只有一顆心。」

無論如何，這是寶加面對公眾的態度。然而他的朋友怎麼可能知道，寶加私底下也是如此批判自己？如同他寫給好友藝術家瓦郎的信中承認自己「一無是處」。他們也不可能知道寶加毫不顧忌地坦承他渴望生兒育女的喜悅，他害怕孤獨，擔憂「心是不加以使用就會生鏽的工具」，他曾問道：

「沒有心，還是個藝術家嗎？」

在寶加著手畫馬內和蘇珊之際，他對婚姻主題的關注增長至接近痴迷的地步。一八六七年的耶誕節，在他對《貝列里家庭》感到失望不久後，他為一張新的畫作打了第一次的素描準備圖，日後他稱其為「個人風俗畫」。這件作品在一八六八至六九年間，約莫和他創作馬內和蘇珊肖像畫同時期，被稱為「大師之作」，甚至可說是寶加職業生涯中的「傑作」。

這幅畫（見彩圖七）中可見一名男子和一名女子同在一間點著燈的臥室裡。女子身上僅穿著一件白色寬鬆內衣，露出一邊肩膀地坐在畫面的最左邊，以一種羞恥或憂傷的姿態背對遠離的男子。而她的其他衣服——外套和圍巾被丟在房間另一頭的床尾；她的馬甲內衣也落在地板上。

這幅畫作今日稱為《室內》（Interior）。但在過去許多年間被稱為《強暴》（The Rape），因為幾位認識寶加本人的作家堅持認定，這才是他原本想要的標題（但是其他朋友卻聲稱，寶加對廣受大眾認定的《強暴》標題感到「憤怒」，並否認強暴是畫作的主題）。畫中高大、蓄鬍和一身整齊打扮的男子，兩手插在口袋裡直挺挺地站在最右邊，倚靠著房門，彷彿要阻擋女子的出路。光線在他身後形成升起的陰影，極具威脅的效果隨即引起一股幽閉恐懼感。在靠近畫面中心的一張圓桌上，有一個打開的針線盒，閃亮的紅色襯裡映照著燈光，紅色的飽和度使得盒子成為此畫中最吸引人目光的物件。公開且暴露著，暗示被侵犯的祕密。

寶加在畫中投注了大量的思考。「風俗」題材類型的繪畫在傳統上是表現日常生活中的情節，經常帶有暗示性的敘事，並伴隨著道德勸說。然而早在十年前，寶加雄心勃勃地專注於沙龍繪畫中歷史和神話場面的描繪之際，道德的語彙從來就不是他的風格；然而，如先前的畫作所顯示的，寶

加也關注於兩性之間的關係。在他使自己的創作與時俱進的動力中，他想找出一種現代的方式來解決他對此議題的痴迷，於是在朝此方向努力的時候，他給這張作品一個幾乎像劇院場景的畫面。

在他心中的戲劇特質是什麼呢？儘管完成的畫作並非直接的佐證，他似乎受到埃米爾・左拉當時剛出版的兩本小說《紅杏出牆》和《肉體的惡魔》（Madeleine Férat）當中，分別的特定場景所啓發。

左拉是馬內的朋友。馬內有件作品《吹笛子的少年》（The Fifer）在一八六六年的沙龍展受到評審拒絕，左拉爲馬內的畫作振筆疾書地寫了一篇辯護文章，自此他們的關係在過去兩年裡變得特別密切。不久，左拉就成爲馬內同好圈裡的一分子，竇加也因此認識了他。雖然這兩名男士後來鬧翻失和（左拉指責竇加「讓人閉塞」，並且「自我封閉」；竇加則形容左拉「幼稚」，且更出色地形容他「像個研究電話簿的巨人」），但有兩三年的時間他們相處得很融洽。

一八六七年，左拉寫了一篇關於馬內的短篇論文，試圖爲他的藝術提供充分的理由。同一年，他的早期小說《紅杏出牆》以短篇連載的形式刊出，立即因爲爭議性的內容而廣受討論。這點如同和受醜聞纏身的波特萊爾的關係一樣，可能對馬內毫無幫助。評論家們普遍不喜歡這本書，卻注意到小說裡有視覺上的生動細節。一位評論家寫道：「在《紅杏出牆》裡有現實主義所能製造出最有活力、也最令人厭惡的樣本，值得選用作爲畫作素材。」

在絕不可能有下一張的《室內》裡（據說這是他最後一幅「風俗畫」），竇加似乎已承接這暗示性的挑戰，他想要建構起一個像個現實主義小說中的場景一樣，畫面充滿著緊張和各種情結。

在《紅杏出牆》的高潮篇章第二十一章，描述黛萊斯和她的戀人勞倫的新婚之夜。他們長時間一起計劃謀殺她第一任多病的丈夫，最後終於成功將他溺死，於是等待了一年多才結婚。但是在這段時間，他們彼此受罪惡感折磨，變得漸行漸遠，因此新婚之夜格外緊張。相關內容的章節是這樣開始的：

勞倫小心地關上他身後的門，然後站著靠在門上一會兒打量房間，心情忐忑、尷尬……黛萊斯坐在壁爐右側的低矮椅子上，手托著下巴，眼盯著火焰。勞倫進來時她頭也不回。她的蕾絲襯裙和胸衣在火焰映照的光芒中顯得淡白死灰，胸衣滑落下來，露出她粉紅色的部分肩膀……

寶加的《室內》畫作缺少壁爐，但幾乎其他都相符。倒是細節之處的確有些不同，例如，畫中狹窄的床並不適合新婚之夜。寶加畫中的細節（花卉圖騰壁紙、「一張格外狹窄的雙人床」、「在圓桌下的地毯」、「血紅色」地磚）似乎很有可能是取材自左拉於一八六八年秋天發表的《肉體的惡魔》當中類似的戲劇場景。

除了圖像上的細節，寶加在心理上的設局確實取材自《紅杏出牆》。當中勞倫和黛萊斯因為難以承受共有祕密的負擔，而變得疏遠。他們或許已成功取得了丈夫和妻子的地位，卻像貝列里夫婦一樣，「注定在沒有親密關係的情況下生活在一起。」

寶加耳聞報導說，紐約某家重要博物館的信託管理人之一正考慮購藏《室內》一畫，但對這幅

畫的主題有疑慮。他以一貫冷面諷刺的方式抗議道：「不然我提供一張結婚證書好了。」

想到寶加在創作《室內》一畫的同時也進行著馬內和蘇珊的肖像，令人感到不可思議。兩作品之間有著驚人的相似安排。兩張畫作都呈現一男一女兩人分散在水平構圖的兩端；在兩種情境下，女人都是以側臉呈現（展示一邊畫得很美的耳朵）並且背對著男人；兩幅畫都在畫面中心處有一塊神祕的紅色區域。更重要的是，《室內》這幅畫如同《馬內夫婦》（Monsieur and Madame Édouard Manet）一樣，也描繪了一對看起來彼此疏遠的已婚夫婦。

從馬內為蘇珊繪製的各式肖像表現，可看出他對她深刻且長久的愛。但是，當他們初次戀愛時，馬內只有十九歲。儘管他很謹慎低調，但顯然在婚姻中，他並不完全忠誠。他愛美麗的女人，也受她們喜愛。在那些美麗的女人當中，畫家貝特·莫莉索是寶加畫中的第三者，隱形地存在於馬內和蘇珊同在的空間裡。

莫莉索在一八六七年底加入了馬內和寶加的藝術家圈子。在羅浮宮的展廳裡，馬內和寶加相遇的同一個地方，方丹拉圖爾將她介紹給馬內認識。羅浮宮是當時唯一兩性藝術家能自由交流、以各自的方式回應過往藝術的場所，不需正式教師或學院的引介。八年前馬內遇見寶加時，他們正在研習委拉茲奎斯，這次，莫莉索正好在臨摹維羅納斯[94]，而馬內則在附近研習提香。

莫莉索是一位敏銳、學識廣、造詣高深的二十八歲女子，有著讓人心動的外表、風情萬種，一頭黑髮和深邃的眼睛，凝視時眼神強烈。她和馬內之間幾乎瞬間燃起了某種顯而易見的情欲。

她是三姊妹之一，她們都希望在藝術上有所發展。很多方面比較起來，她們和馬內家的三兄弟頗相對應：皆有一位高階法官的父親，而且都沒有就業。貝特和她姊姊艾瑪曾在卡米耶‧柯洛的門下學習繪畫，她們的舅公是十八世紀偉大的畫家福拉哥納爾（Jean-Honoré Fragonard）。貝特的繪畫贏得好評和同儕畫家的欣賞，在很多方面她甚至領先多數的男性畫家。但是，像她這般社會地位和年紀、又有才華的女性，不免受到來自內在壓力的拉扯——是該精進自己成為一名藝術家——抑或進行另一個較為傳統、但同樣緊急的重要任務：戀愛，然後嫁人。不幸的是，對於身在一八六○年代裡希望結婚的女性來說，當一名有天賦、雄心勃勃且具前瞻性的畫家，並不是優勢。莫莉索對她的困境非常有自知之明。

在接下來的幾年，馬內將他對莫莉索的傾慕具體化成一系列以她為題的作品，這些畫作一共十二幅，可說是藝術史上最驚人的親密紀錄之一。外在的裝飾性下有一股隱藏的情欲混亂蠢蠢欲動（見彩圖八），在馬內特有的筆法轉換間，以及他黑色的感性品味和他賦予莫莉索特質的私人語彙中（扇子、黑絲帶、一束紫羅蘭、信束），可以感覺到馬內畫中獨一無二的淡漠感因為明顯的急迫性而複雜了起來。這些畫作當中最突出鮮明的，也許就是莫莉索聰慧、具挑戰性的目光中那股直率和馬內其他肖像畫的臉不同，她永遠神采奕奕，清楚地表現出莫莉索既非馬內想要討好也非可以玩弄的對象，而是得和其抗衡。他不再視莫莉索為一名演員，如同在許多其他畫裡諷刺地演出某個角色，而是接納她原本的樣子，視她為完整自主的個體。

173

寶加經由馬內認識了莫莉索姊妹，而他也受她們迷惑了。事實上，貝特和莫莉索姊妹艾瑪和依芙的出現，對他們整個圈子有直接的影響。不久之後，馬內兄弟和寶加就經常在莫莉索夫人於週二晚上舉辦的沙龍定期出現，而莫莉索姊妹也成為馬內夫人週四夜間音樂會的常客。

莫莉索姊妹的魅力似乎引領了寶加走出自我，他特別受到貝特的吸引，即使他早已嗅到她和馬內之間擦出的熱情火花，他仍努力對她進行追求。

他覺得自己能和馬內競爭嗎？當然，身為一名單身漢，他或許覺得自己追求她的權利遠超過這位已婚的對手。何況以莫莉索姊妹而言，她們對寶加也很感興趣，終於有機會可以好好認識這個藝術家。寶加在她們位於富蘭克林路上的住處，經常待上一整天。他把她們當成男人一樣地交談，讓她們卸下心防。他又淘氣又譏諷，坦率地說出心中的想法，逗得她們非常開心，受寵若驚又受挑逗。同時，令人覺得困惑的是，寶加演出一連串騎士風範的追求戲碼，在在充滿挑釁，甚至幾近荒謬。在一封一八六九年初寫的信中，貝特跟艾瑪說：「寶加一進來就坐到我身旁，假裝他要跟我調情，但他的調情僅是跟我說了一段對於『女人是讓正義走向荒廢的源頭』這句所羅門王箴言的長篇評論[95]。」

在和貝特認識不久後，馬內要求她為《陽台》（The Balcony）這件作品當模特兒，這是他希冀在沙龍裡留下好名聲，卻命運乖舛的最新一次嘗試。這個要求本身帶著引起聳動的社交風險：貝特和她兩位姊姊是高階公務員的女兒，也是受到尊敬的沙龍女主人。然而馬內是位以奇異想像力和馬

虎風格而惡名昭著的畫家，為了他的最新奇招當他的模特兒，對於一個年近三十的未婚女子而言，確實有些危險。但是由於貝特自己也是畫家，她有足夠的藉口接受。她好奇地想見到馬內的工作狀態；她了解他的成就，也早就認識他高超的技藝，對他的優點，或許包括弱點，都有清楚的衡量（在貝特寫給艾瑪的信中，她將馬內的畫作比喻成「野果子，甚至是那些有點不熟的果子」──這真是絕妙的洞察力，並且補充道：「但是至少不會讓我討厭。」）

貝特並非是《陽台》這張畫作的唯一模特兒，其他人尚包括：提琴演奏者范妮‧克勞斯（Fanny Claus，蘇珊最親近的朋友，她的在場最有可能是作為對馬內行為舉止的監視）、畫家安東尼‧吉列梅特（Antoine Guillemet），以及當時已十六歲的里昂，他模糊的臉在畫中灰暗的室內氛圍中尚可辨識出來（此構圖是根據馬內最欽佩的西班牙畫家哥雅〔Francisco Goya〕的繪畫）。在他們作為馬內的模特兒的工作時期，有可能跟馬內和蘇珊當寶加的模特兒同時期，兩邊的工作進行了好幾個月之久，讓貝特感到似乎永無止境。而在這整段期間，貝特的母親像是監護人一樣地坐在工作室角落，手上一邊忙著針線活兒，一邊小心翼翼地觀察著女兒不安的心情，以及馬內明顯的焦慮態度。他有時樂觀充滿活力，但下個片刻又沉浸在無力的疑慮中。

顯然地，無論以多麼靈巧的社交手腕處理此事，馬內和莫莉索之間相互的吸引力，都是帶給雙方內心私下一陣混亂的根源。貝特雖有姊姊和母親作為道德上的擋箭牌，但是，到了年底，姊姊艾瑪打破階級嫁給一名海軍軍官，貝特遂陷入沮喪。現在的她不僅失意，而且孤單。即使她試圖靠著創作向前看，但她的精力都花在對抗家人試圖幫她找丈夫的煩擾上。馬內捕捉到她一度焦慮、惱怒，

充滿私密渴望的樣子，可說是為她創作的肖像畫中最動人的一張。

對貝特來說不幸的是，馬內的興趣很快就轉移到才華洋溢的年輕西班牙畫家伊娃‧岡薩雷斯（Eva Gonzalès）身上。岡薩雷斯正值二十青春年華。西班牙愛好者馬內即刻就迷戀上她了。她說服馬內收她當學生──這正是莫莉索小心翼翼避免的事──不需多久他即開始畫她的肖像。貝特的母親莫莉索夫人以還書為藉口前往馬內的工作室時，發現岡薩雷斯正在那裡當模特兒，於是回去向貝特報告：「此時此刻，你並不在他的（馬內的）思慮中。G小姐（岡薩雷斯小姐）正享受所有的讚美、所有的寵幸。」

這對安撫貝特的心情並沒有助益。莫莉索夫人可能像其他人一樣喜歡馬內，但她知道這個情況是不健康的。她擔心女兒，寫信給貝特「躺在床上，臉緊靠著牆，試圖隱藏哭泣……我們受夠藝術家了。他們都是笨蛋，一群朝三暮四只會玩弄你們的人。」

但是艾瑪不怎麼信服。她寫信告訴貝特，她對「馬內的迷戀」早已結束（畢竟她現在結婚了），但是她依然對寶加很感興趣。他很不一樣，她說。他的聰明才智，以及他看穿矯飾和虛偽言辭的方式，都深深吸引她。「他對所羅門王箴言的評論一定相當優美又辛辣，」她告訴貝特：「你可以認為我很愚蠢，但是當我反思所有這些畫家，我發現，光跟他們談話一刻鐘的時間，就已抵得上許多有意義的事物。」

如何藉由詳讀這些信件去解讀並了解他們諷刺和機智的面紗，或者反過來說，該如何知道事情

的真相早已清楚地寫在其中，都不容易。我們也不知道寶加原本對所羅門王箴言提出小小評論的意圖是什麼，或是他對貝特的追求其認真成分有多少。和許多藝術家一樣，他以圖像進行溝通交流較爲自在，因此我們觀察到一件有趣的事，約莫在同一時間，一八六九年初，他送給貝特一把扇子做禮物。在扇子上，他畫了一個奇異的場景：浪漫主義作家阿弗瑞德‧德‧穆塞（Alfred de Musset，他因和多位女性關係熱絡而出名，包括喬治‧桑[96]）出現在一個西班牙舞團的表演當中，手上抱著吉他，向一名舞者唱著情歌。這個想像的畫面上還點綴了男舞者拜倒或單膝跪在女人面前，乞求她們的愛。

莫莉索一生都非常珍惜這個禮物。當時她繪製了一幅動人的雙肖像畫，就在艾瑪結婚後不久，她畫了自己和艾瑪穿著相同的白色連衣裙，上面有褶邊和圓點，黑絲帶圍繞在脖子上；兩人坐在自家的花布沙發上。在她們後方牆上顯著的位置，掛著寶加繪製的扇子。

馬內在畫伊娃‧岡薩雷斯時，寶加則在莫莉索家待上比以往更久的時間。他說服貝特的大姊依芙當他的模特兒，這給了他能每天出現在她們家的完美藉口。相較於馬內──除非有多位監護人在場，他可不能單獨和貝特在一起，他可能因此頗爲懊惱。他會不會以某種方式警告寶加別親近貝特？而他非常了解寶加，知道他的弱點在哪，所以他竭盡所能地從此下手。他和貝特在談話中提到（根據貝特的記述是「以一種非常滑稽的方式」）相當有破壞力的批評，說寶加缺乏「純眞感」，甚至更糟糕的是，「他沒有能力愛一

個女人，更不會向她告白或做任何事表達他的愛。」

此言論很明顯是試圖影響貝特．莫莉索對寶加的觀感，而從表面上看來果然奏效。貝特向她姊姊艾瑪報告這段談話，顯然同意馬內的說法：「我完全不認為他（寶加）有迷人的性格。」她寫道：

「他很機智，就是這樣而已。」

如果寶加聽到馬內的評論，毫無疑問地肯定會覺得受傷。不管是「滑稽」或其他，這批評太過於真實，讓他很難只是聳聳肩一笑置之。

或許寶加為馬內和蘇珊畫的肖像畫就是這種情形？畢竟，一張肖像畫是對某人的解讀。寶加於一八六八至六九年間嘗試的雙人肖像，不僅僅是對兩個人的解讀，也是對他們婚姻的看法。而這張婚姻肖像似乎會透露出什麼，身在其中又無能為力的馬內，是無法聳聳肩一笑置之的。

當然，婚姻從來就不只是兩個人之間的關係。而在此一時刻，馬內的婚姻異常擁擠。馬內喜歡人群（如果是蒙面舞會的話更好），但更愛隱私；他有自己的祕密，並且希望保密。他對寶加繪製他的婚姻肖像感到惱怒的可能原因，或許並不像是一般人對於他割毀畫作的傳統解釋那樣，歸咎於畫作顯得不夠熱情，或是寶加沒有把蘇珊畫好。比較有可能的是，對於威脅積累下來的回應。

直截了當地說，寶加太過於接近馬內的婚姻和掩飾其中的祕密了。如果我們認為，馬內和蘇珊的肖像畫傳達出寶加對大部分婚姻的感覺（他已在《貝列里家庭》和《室內》這兩幅畫作披露的感受），那麼，這感覺也是特別針對馬內的婚姻所做出的批判。在冷靜的深思熟慮下，寶加描繪出蘇

珊沉浸在她的音樂演奏中，背對那臉上有著不滿情緒的丈夫——他正迷失在自己的世界裡，想念著某人，或許是貝特·莫莉索吧。

馬內之所以破壞這幅雙人肖像畫，其部分的動機可能是氣寶加對自己和莫莉索之間的微妙情況做出不必要的侵擾。也有可能是邀請寶加一起去倫敦的建議遭到拒絕，激化了他內心潛在的懷疑——寶加不再是他的門生或朋友，而是一個真正的對手、一個威脅，某個正當馬內的發展陷入泥沼，他卻蓬勃起來的新星。更何況，寶加是一個對他了解太多、洞察甚深的人，在他的生活中占據了太大的存在感。

當然，馬內也有可能是因為自身婚姻的挫折而被點燃怒火。畢竟，他劃下割開的部分正是蘇珊的畫像。難道是因為寶加的肖像似乎在提醒他一些令人沮喪的事，一些匆忙修補的關係，暗示著他們的結合些微地令人羞愧？作為一對夫妻，他們或許可以相互包容得很好，但是他們的婚姻從起步開始，就受到欺騙和虛偽的干擾。正當馬內的創造力處於蕭條期，以及對莫莉索的戀情受阻之際，他可能抱持了愈來愈多的懷疑，或許寶加對婚姻的偏見在某種程度上是有道理的。馬內會不會曾經有過這個念頭：如果他不必和蘇珊維持表面上的婚姻，他也許能更自由地創作和發明，而且過得更隨心所欲呢？

除此之外還有一個事實，就是寶加的視角，他觀看的方式儘管愈來愈具藝術的魅力，卻是如此無情地超然和善於分析！寶加解剖了他眼前的世界。相較於直觀地看待男女關係，以及如馬內透過感覺和想像力視世界為一個整體；寶加將事物分開，以求最好能看到事物的本質是什麼。但在這個

過程中，他也扯斷了連接他們的隱形線索。馬內凝視著竇加為他畫的婚姻肖像，在一瞬間似乎看到了自己對世界的看法和竇加以往更加嚴厲刻劃的態度，這兩者之間有顯著差別，而且他發現縱使只有一瞬間，這件事都令他難以忍受。

但是這一切只是從馬內的角度來看這起事件。竇加的觀點又是如何？畢竟是他的畫作被破壞了。那麼這個問題就變成：他清楚自己在這幅畫上的意圖和作為嗎？他是否故意或謹慎地算計以造成某種效果？他是否試圖引起破壞？

可能並沒有。這種事情往往更加複雜，而且並非刻意造成的。詩人詹姆斯·芬頓（James Fenton）曾經寫過關於山繆爾·泰勒·柯立芝[97]和威廉·華茲華斯[98]之間複雜的關係。他指出柯立芝對華茲華斯擁有崇高的敬意，誠摯地認同老詩人卓越的地位。當然，柯立芝自己也是才華洋溢且雄心勃勃的，但是華茲華斯的自恃，使得所有潛在對手都無招架。在此意義上，他像是安格爾，存在感巨大又充滿妒忌心的藝術家，「無法生存在有競爭對手的前提下。」

不知是什麼原因，柯立芝不太了解華茲華斯的這一面，因此，當年長的華茲華斯各於讚賞他在創意上的努力，尤其是嘲弄他的詩作〈忽必烈汗〉（Kubla Khan）時，他感到很驚愕、沮喪。儘管如此，更令人震驚訝異的是，柯立芝在他創作的兩卷《文學傳記》（Biographia Literaria）裡，用了整整一章來列舉華茲華斯詩歌中的缺陷——光是缺陷！而芬頓仍主張，柯立芝這麼做並沒有意識到「他真正的意圖為何。」

芬頓總結：「柯立芝無法不敬愛華茲華斯，他放不下他。」

在割劃了寶加的肖像創作不久後，馬內的憤怒似乎已漸消退，他自己為蘇珊畫了一張較為感性且和善的肖像，表現她坐在同一架鋼琴前面。這彷彿是他在說：「看好，這才是肖像畫該有的樣子。」

但是或許，這彷彿也是他在道歉的一種方式。

馬內早在一八六五年時就曾畫過蘇珊，當時她穿著一身白，坐在白色布面的沙發上，背後是白色蕾絲窗簾。他從正面畫出她的藍眼睛、金亮的頭髮和精緻的五官，賦予她一種搪瓷娃娃的精緻外觀（馬內於一八七三年重新畫過，添加了里昂站在沙發後面讀書的樣子，當時他已長大了）。

但是現在，自從他把寶加畫的雙人肖像割下蘇珊的身影後，他決定再次以另一種更鮮明的形象來描繪妻子。他沒把自己畫進去，僅專注於她。在畫中，她側身（和原來寶加畫的一樣），穿著深黑色的衣服，蒼白的臉龐出神地看著樂譜，手指在琴鍵上滑動。反射在後方牆上的一面鏡子裡的是一座時鐘，是馬內母親的結婚禮物，由她的教父伯納多特——瑞典國王查理十四世——於一八三一年致贈。這張畫顯然帶給馬內一些麻煩。蘇珊側臉的鼻子輪廓看起來已經相當美了，但這可是一而再、再而三重畫的結果，仍然帶著馬內努力想把它畫好的痕跡。這點很重要，相當重要，而他做對了。

馬內和寶加的友誼依然完好，他們之間的競爭也是如此。整個一八七〇年代，以普魯士軍隊攻

占包圍巴黎為起點，兩位藝術家為保護城市站在同一陣線作戰，繼之而起的巴黎公社標誌了法國第二帝政的終止。這段期間，他們經常以一種像是競爭的精神在畫上處理同一個主題，例如：女士帽子店、女性時尚、咖啡廳音樂會、上流社會的交際花、賽馬場。他們針鋒相對之處在於誰是第一個繪製某個現代性相關主題的人。他們嘲笑對方看待被大眾認可的態度，各自偶爾會耳聞對方抱怨自己的個性。但大致上來說，他們之間的競爭愈來愈不那麼緊張了。

當他們在較量時，委婉的讚美總是伴隨著等量的批評。有次寶加說：「馬內處於絕望中，因為他無法像卡羅勒斯杜蘭[99]那樣畫出駭人的畫作，還能受到人們的愛戴和獎賞。」另外一次，在和馬內爭論關於官方榮譽的談論中，寶加突然插話，以軟化的誠摯態度表示：「我們所有人在心中頒給了你榮譽勳章，以及許多各種讚美。」

兩位畫家持續迅速地進步演變。在某種意義上，他們的風格在一八七〇年代變得更接近，因為兩人各自擁抱了一種隨興、不刻意的樣貌，以及寫生式、未完成的，讓人聯想到印象派的相關風格。

但是，寶加之後再也沒有如同《室內》那幅畫一樣，以敘事主題來發揮創作。他也逐漸放棄了對臉部表情的關注；十年之內，芭蕾舞者、馬匹和沐浴的女性，成為他的經典代表主題，臉部表情明顯缺席了，因為他發現女人的背部更有趣。

將近四十年的時間，他沒再畫過任何一張夫婦的背像。

而同一時間，馬內將那些虛構的、在工作室裡營造出來的現實主義──那些穿異性服裝、角色

扮演，以及對過去畫作的刻意仿製，全丟到一旁去了。在莫內的影響下，他開始在室外作畫，讓愈來愈多的友誼依然存在，卻失了強度，而且在某種程度上，那份一起革命奮鬥的情感已悄然消退，他和竇加的友誼依然存在，卻失了強度，而且在某種程度上，那份一起革命奮鬥的情感已悄然消退，他和寶加的友誼依然存在，卻失了強度，再也沒有人提議要去倫敦旅行，也不再互當彼此的肖像畫模特兒，他和竇加的友誼依然存在。不過，根據這兩位藝術家的朋友小說家喬治‧摩爾（George Moore）說：「馬內仍舊是（竇加）一輩子的朋友。」

無疑地，竇加對馬內的敬佩從未消退，他只是喜歡藏在心底。一位他們共同的朋友記載一次竇加前往拜訪馬內的工作室的情形：「竇加看了看素描和粉彩之後，假裝他的眼睛疲憊不堪，看得不是很清楚。當時他幾乎沒有發表任何評論。不久之後，馬內遇到了這位朋友，他跟馬內說：『前天我遇見竇加。他剛巧從你的工作室離開，他顯得很熱情，對你給他看的每樣東西都讚嘆不已。』馬內於是脫口而出：『啊，那個混蛋……』」

貝特‧莫莉索對馬內的情感也從未消退。但是他們的情況打從一開始就清楚可見，是沒有結果的。當馬內鼓勵她嫁給他的弟弟尤金時，她似乎很明智地接受了；既然無法嫁給馬內，只好退而求其次。但這也是最糟糕的事：尤金畢竟不是愛德華。當她在權衡時，她寫道：「我的情況從任何觀點來看都是無法忍受的。」她終究答應了。而當她嫁給尤金時，竇加在那裡（一如既往）畫起尤金的肖像，藉以紀念這個時刻。

貝特和尤金生了一個女兒，取名叫茱莉‧馬內（Julie Manet）。貝特一生都很珍惜這個女兒的

陪伴。

馬內在一八八三年春天去世。多年來他患有由未經治療的梅毒所引起的運動失調症，生前最後六個月在持續不斷的劇烈痛苦中度過。一八八三年早春，壞疽在他的左腳擴散開來，腿遭截肢。然而這個手術並沒有幫助，十一天後他還是去世了。

竇加是眾多深切懷念他的人之一。

馬內死後，從他的私人收藏中找不到任何一件竇加的作品。但是當竇加於一九一七年去世時，卻有驚人的馬內作品收藏公諸於世：八幅油畫、十四幅素描和六十多幅版畫。

在馬內早逝後十多年的一八九〇年代，竇加豐富的藝術收藏幾乎到位了，甚至一度讓他考慮是否成立一間美術館。當時竇加已賺取了足夠的財富以滿足他的收藏，於是很快地成為一種嗜好。除了好幾十件馬內的作品（其中一些他本來就擁有的），他還購得了一些他崇拜的英雄——安格爾、德拉克洛瓦和杜米埃[100]的油畫和繪畫。他也收購年輕一代藝術家的作品，包括塞尚和高更[101]；瑪莉·卡莎特[102]的版畫和粉彩畫；卡米耶·柯洛的油畫和來自日本藝術家的一百多張印刷圖片、書籍和畫作。

二十年後近大戰之時，這項令人驚訝的收藏似乎遙遠得像是一個謠言。竇加晚年生命結束前幾乎全盲，並且眾所周知地隱居了起來，他的收藏亦久久不見於人世。直到一九一七年竇加去世了，這些收藏才出現在市場上，首次曝光的力量震撼了藝術界。「當季大事」是《藝術日報》（Les Arts）

下的標題，描述一九一八年三月和十一月連續三場在巴黎的拍賣會。（另外又接續舉行了五場拍賣會以分散寶加自己未售出的作品）。美國藏家如路易絲娜・哈弗邁梅爾[103]；藝術機構如紐約大都會博物館，都紛紛隔著大西洋向他們在巴黎的經紀商發出喊價指示，羅浮宮也是一個重量級的競爭者，這一切都是因為寶加收藏的作品絕大多數是出自法國藝術家之手。然而，藏品的最大部分卻去了倫敦。知名經濟學家暨布魯姆茲伯里（Bloomsbury）團體成員凱因斯[104]，接受他的藝評家朋友羅傑・弗里（Roger Fry）的建言，信服這批收藏作品的品質，並感到這是一次難得的機會。於是他說服了英國財政部給現金不足的倫敦國家美術館兩萬英鎊的一次性撥款，得以出價購藏畫作。

凱因斯前往巴黎時，戰火正燃燒肆虐，城市備受攻擊。在羅蘭派蒂藝廊（Galerie Roland Petit）的拍賣室裡，沉悶的炸彈重擊聲響在耳，不安之感愈來愈近。根據凱因斯的朋友暨旅伴查爾斯・霍姆斯（Charles Holmes）回憶，在一次最接近我們的爆炸聲響後，「一大群人衝向門口，」多數競標者棄標而逃以求安全保命，而大部分這些飛奔逃命的人都沒有再回來。結果，許多拍賣中最好的畫作，就在當天下午大幅減少的觀眾面前落錘。凱因斯和霍姆斯留下來繼續競標，英國大眾得以獲益。

藝術收藏是一項能讓生命昇華的活動，即便收藏者自己就是藝術家。它是一種能將樂趣變成管理，將混亂狀態變得井然有序的方法，是驕傲又孤獨的性情中人的經典出口，也是一種藉此進行修復、復原，以及失而復得的方法。

從此觀點來看，寶加所收藏的馬內畫作，不尋常地訴說了一則私人故事。許多畫作描繪了在馬

185

內短暫卻才氣縱橫的生命中占有中心地位的人，而且他們也剛好曾經在寶加的生命中出入。例如，一幅油畫和一張版畫都畫了貝特‧莫莉索，有好幾張作品畫了里昂。還有一張馬內父親頭像的精細蝕刻版畫，以及兩張描繪波特萊爾的蝕刻版畫。總而言之，陣容龐大。寶加和這些作品生活在一起，它們提醒他，曾有一段時間，他擁有特殊的管道得以參與馬內誘人又不可思議的私密世界。

但是，這是一個他老是感到輕微被排擠在外的世界。在此意義上，他的收藏有某種補償作用：隨著幾年光陰過去，對寶加而言這是一種和不知何故在現實中閃避他或不理解他的人維持聯繫的方式，而其中最重要的就是馬內。

而說到損壞的畫作，或許還有他和馬內的友誼這件事，寶加有一種自癒的本能，他無法永遠拿馬內損壞畫作的事來跟他生氣。他跟畫商伏拉德說：「你能想像有誰會跟馬內長期處在不好的關係中嗎？」

對於當年賭氣退還馬內的靜物畫，寶加感到後悔（他猶記得「真是一件美麗的小畫！」），之後他嘗試想要回來，哎呀，可惜馬內已賣掉了。

同時，他盡己所能地想去修復他為馬內和蘇珊畫的肖像。他告訴伏拉德說，他打算修復，計劃重新畫蘇珊的部分，然後再將整張畫作交還給馬內。但這事從未發生：「一天拖過一天，於是畫作就一直維持這樣。」

儘管如此，幾年後，他倒是不遺餘力地去修復了另外一件損壞的畫作，而且不是他的，是馬內

的創作。它是一八六〇年代後期馬內繪製的四幅作品之一，大約和竇加畫馬內和蘇珊的肖像同一時期。四幅作品都在描繪墨西哥領導人馬克西米連（Maximilian）遭槍決的主題（見彩圖九）。這些畫是馬內政治立場的聲明，他對拿破崙三世拙劣又不誠實的外交政策表示抗議，也是他爲當時已毫無生氣的歷史類型繪畫，試圖以他個人漫不經心的風格重新詮釋的試探。

馬內終究是馬內，在許多方面，他最佳的本能就是新聞性，相較於塵封的過往，焦急又無能爲力的現況更能吸引他——這張「歷史」類型畫作的主題實際上是一件發生在當代的事。馬克西米連是哈布斯堡貴族，受到法國拿破崙三世政府指派當墨西哥皇帝，然而這是一個完全仰賴歐洲，特別是法國，才得以維持生存的傀儡政權，結果當墨西哥反叛軍占上風時，法國政府卻撤下馬克西米連不管，他於一八六七年被擄獲並處決。法國報紙封鎖了這個消息，但是其他地方報導了，很快地公眾就了解到這不光彩的眞相，全歐洲人都感到震驚不已。

馬內爲這個主題前後努力了超過三年的時間（此三年也是他和竇加最親近的時期：一八六七至六九年）。在墨西哥實際上發生的事情細節不斷在變化，因爲先前受到壓制的訊息現在漸漸浮現，但是關於如何繪製這張畫的想法也同時在轉變。從許多方面來看，他面臨的問題和竇加在畫《室內》和馬內夫婦肖像畫時所面臨的問題很類似：如何在一幅畫中講故事？或者，反過來說，如何避免敘述？應該表現得多詳盡？應該描繪哪一個確切的時刻？是該試著捕捉槍殺時忠於原貌的一瞬間？還是該更靈活、廣泛地揭露整個事件，包含背景、始末，以及對事件的批判？

當然，還有臉部表情的問題：在行刑者臉上應該放多少表情？以及馬克西米連和他的兩位將領

在面對槍決小隊時，他們的臉上應該有多少情緒呢？

最後，馬內在這個主題上創作了四大版本。今日這四幅畫作皆被視為傑作，觀點在於：畫家對一個如此熱烈的主題卻以一種極為冷酷、看似不感興趣的方式處理。但是在當時，他全部的勞心苦力，就像馬內其他許多的嘗試一樣，皆以失望收場。墨西哥事件仍過於火熱敏感且太可恥，法國政府審查了這幅畫，禁止他展出。

「愛德華如此執著地花心力在那作品上真是不幸！」蘇珊後來感嘆道：「他在那段時間可能不知道已創作了多少件美麗的畫！」

馬內在去世前某個時刻，不知道原因為何，拿了一把刀將他工作室裡保留的那一版《槍決馬克西米連皇帝》（The Execution of the Emperor Maximilian）切掉一部分。他移除了大部分馬克西米連和他的同胞受害者梅賈（Mejia）將軍整個人的圖像。他去世後，繼承人里昂任由畫作在儲存室中變質，又再將畫作多分割出幾塊。里昂說：「我認為軍官少了這如碎布一般懸掛著的雙腿比較好看。」

然後，他將畫布上以描繪槍決軍隊為主的中間畫面賣給了伏拉德。

此時，寶加也向里昂購得同幅畫作的另一部分，畫面為一名士兵正在裝載步槍，準備給予致命一擊。在偶然又巧合的情況下，伏拉德和寶加都將他們各自的那部分作品交給同一位修復師，而修復師向伏拉德展示了寶加擁有的片段。於是伏拉德告訴寶加，他們購得的作品是裁切自同一幅畫作，寶加火冒三丈。他請伏拉德去找里昂取回剩下的部分，然後盡他最大努力將這些片段統整在同一張

畫布上。

此畫的結果就是，部分復原的畫作現今展示在倫敦，由凱因斯於一九一八年的竇加拍賣會上購得，成爲倫敦國家美術館的收藏。

每當其他人在他家裡看到那張修補畫作時，竇加總是嘀咕：「又是這家人！要提防家人！」

馬內才去世十八個月時，竇加在寫給一位朋友的信中說：「基本上，我這個人沒有太多的愛可言。家庭或其他麻煩並沒有爲我增加什麼情感和愛；在我身上剩下的是誰也不能從我這兒奪走的東西，沒有多少就是了……這話出自一位想要在生命終結時，獨自離開人世，毫無幸福可言的人。」

然而在生命終點前，他又孑然一身地度過了三十三個年頭。

189

48 托馬斯・科楚（Thomas Couture, 1815-1879），畫家、藝術指導者。畢業於法國美術學院，贏得羅馬大獎後，經常於巴黎沙龍展展出歷史類型畫作。開設獨立工作室訓練學生進入美術學院，門下學生有馬內、方丹拉圖爾。

49 沙龍展（Salon），又稱巴黎沙龍展（Salon de Paris），源自十七世紀法國美術學院的官方藝術展覽。一七四八年引進評審制，法國大革命之後也對外國藝術家開放。沙龍展成爲西方世界最大的年度或兩年一度的藝術活動。一七四八至一八九〇年間發展成西方世界最大的年度或兩年一度的藝術活動。沙龍展成爲諷刺畫報、藝術評論發展起來的話題場域。

50 此處所指的繪畫類型爲「歷史繪畫」（History Painting），自文藝復興以降是所有繪畫類型中地位最高的，爲西方繪畫之正典，涵蓋古歷史、神話、寓言和宗教故事。至十八世紀法國，歷史繪畫的定義也包括對近代歷史事件的描繪，以及彰顯國家或帝王榮耀的主題。

51 作畫用的輔助鏡。

52 艾德蒙・杜蘭堤（Edmond Duranty, 1833-1880），法國小說家、記者暨藝評家。支持現實主義，認爲真相存在於現代生活中。他是竇加在藝術觀點和文學上的好友，竇加爲他畫了一幅知名的肖像畫（一八七九）。

53 德拉克洛瓦（Eugène Delacroix, 1798-1863），浪漫主義畫派翹楚，知名畫作《引導民衆的自由女神》（La Liberté guidant le peuple, 1830）爲歌頌紀念法國七月革命，影響作家雨果《悲慘世界》的誕生，顯示浪漫主義的社會參與。畫風以奔放自由的筆觸和強烈色彩爲特色。

54 路易斯・拉蒙（Louis Lamothe, 1822-1869），法國學院派歷史畫畫家。他是安格爾的門生，指導過不少知名的藝術家，包括竇加和詹姆士・迪索。

55 古斯塔夫・摩洛（Gustave Moreau, 1826-1898），法國象徵主義畫家，其作品內容主要從基督教或神話故事中取材，風格受到義大利文藝復興和情色主義的影響。作品曾於沙龍展展出，晚年成爲法國美術學院教授。

56 埃米爾・左拉（Émile Zola, 1840-1902），以其代表巨作《盧貢—馬卡爾家族》（Les Rougon-Macquart）廣泛地傳達出法國第二帝政時期社會各階層的人生面向，當中著名篇章有小說《娜娜》（Nana）、《小酒店》（L'Assommoir），

成為當時印象派畫家們的靈感素材。

57　弗蘭斯・哈爾斯 (Frans Hals, 1582-1666)，荷蘭十七世紀黃金時代畫家，以肖像畫聞名。繪畫筆觸較為鬆散自由，使人物顯得生動活潑，在荷蘭藝術中提供不同於維梅爾生活風俗畫裡細緻的面向，並發展和奠定了十七世紀群體人物肖像畫的樣貌。

58　亨利・方丹拉圖爾 (Henri Fantin-Latour, 1836-1904)，知名靜物和肖像畫家，曾擔任庫爾貝工作室助理。和馬內、德拉克洛瓦、惠斯勒結為好友。知名畫作《巴蒂諾爾的工作室》 (A Studio at Les Batignolles, 1870) 記錄下馬內工作室中，以馬內為首的巴黎當代藝文人物。

59　安德烈亞・曼特涅納 (Andrea Mantegna, 1431-1506) 是十五世紀最重要的義大利北部畫家之一，擅長用透視法和前縮距透視法技巧，為文藝復興時期繪畫的構圖帶來重大啟發。《基督受難圖》 (Crucifixion, 1457-59) 此幅位於祭壇下方的畫作，是大師運用透視法引人入畫，結構性地帶出景深的示範佳作。

60　《賽米拉米斯創建巴比倫》 (Semiramis Building Babylon, 1861)，大尺寸畫作：高一五一 × 寬二五八公分，收藏於巴黎奧塞美術館。此畫一直以未完成的狀態遺留在竇加的工作室直至他去世。

61　華特・席格 (Walter Sickert, 1860-1942)，英國畫家。偏好以城市場景和平民生活為創作主題，是從印象派時期轉向現代、前衛主義的重要人物。曾於美國畫家惠斯勒門下學習並擔任蝕刻版畫助理，在法國認識了竇加，深受竇加的色彩處理所影響。

62　惠斯勒 (James Abbott McNeill Whistler, 1834-1903)，美國畫家，藝術生涯多在英法兩國發展。在藝術上尋找繪畫和音樂的關聯性，以「和聲」、「夜曲」為繪畫作品命名，首要強調色階之間的和諧變化。在法國認識了方丹拉圖爾，從而進入巴蒂諾爾團體，受波特萊爾的現代性影響。

63　詹姆士・迪索 (James Tissot, 1836-1902)，法國風俗畫和肖像畫家，和竇加同門。他以描繪當代女性時尚服裝的畫作而聞名，十九世紀後半，畫作深受英國有錢的企業家青睞，替他贏得不少名聲和財富。

64 卡米耶·柯洛（Camille Corot, 1796-1875），法國畫壇重要的風景畫畫家。畫風結合了新古典主義傳統和現實主義，他以旅行中的風景爲主題作畫，引領出印象派藝術家戶外寫生的方式。畫風細緻自然，爲莫莉索姊妹的繪畫指導老師。

65 此句出自波特萊爾詩集《惡之華》當中的〈天鵝〉詩篇。

66 吉奧喬尼（Giorgione Barbarelli da Castelfranco, 1477-1510），義大利文藝復興時期的威尼斯畫派代表畫家。英才早逝，僅留下六幅傑作，知名作品：《暴風雨》（The Tempest, 1508）和《沉睡的維納斯》（Sleeping Venus, 1510），爲西方繪畫中的典範，其構圖常爲後代藝術家引用。

67 提香（Titian, Tiziano Vecellio, 1490-1576）的《烏爾比諾的維納斯》（Venus of Urbino, 1534）現藏於義大利烏菲茲美術館。神話故事中的維納斯出現在臥室的場景裡，以挑逗的眼神望向畫外觀衆，其性感的裸體姿態參考了吉奧喬尼《沉睡的維納斯》，學者也認爲提香參與了此畫的完成。

68 詩句譯文取自波特萊爾《惡之華》，杜國清譯，國立台灣大學出版中心，二〇一六。

69 夏多布里昂（François-René de Chateaubriand, 1768-1848），年少投入軍旅，流放異國後回到法國當上外交官，一生遊歷豐富，同時身兼作家、翻譯和歷史學家。著作探討宗教、哲學並融合自身經歷，文筆特色堪稱法國浪漫主義文學鼻祖。自傳《墓中回憶錄》（Mémoires d'Outre-Tombe）爲代表作。

70 華格納（Richard Wagner, 1813-1883），德國作曲家，建立德國歌劇風格的先鋒，承接莫札特、貝多芬的歌劇傳統，開啓了浪漫主義歌劇作曲潮流，於流亡法國期間受到廣大歡迎和藝評評論。

71 阿爾方斯·勒格羅（Alphonse Legros, 1837-1911），法國藝術家，一八六三年後移居倫敦，擔任斯萊德學院大學的美術教授。

72 阿弗雷德·史蒂文斯（Alfred Stevens, 1823-1906），比利時畫家。

73 朱塞佩·德尼蒂斯（Giuseppe De Nittis, 1846-1884），出生於義大利，於一八六八年在巴黎定居。

74 弗雷德里克·巴齊耶（Frédéric Bazille, 1841-1870），法國印象派畫家。

192

75 貝特・莫莉索（Berthe Morisot, 1841-1895），法國女畫家，巴黎印象派團體中的一員。後來嫁給了馬內的弟弟尤金。

76 斯特凡・馬拉美（Stephane Mallarmé, 1842-1898），法國象徵派詩人、評論家，早期受波特萊爾文風影響。他主持的沙龍聚會享有名氣，形成當時的知識分子文藝圈。他的詩作也啟發了二十世紀早期立體派、未來主義和超現實主義的藝術。

77 《費加洛報》（Le Figaro）於一八二六年以諷刺週刊的形式於巴黎發行，隔幾年後轉型為日報。是法國歷史最久的全國日報。早期除了藝術評論作者杜蘭堤，作家埃米爾・左拉也曾在此發表文章。

78 普羅斯佩・梅里美（Prosper Merimee, 1803-1870），法國現實主義作家。梅里美在一八四五年發表《卡門》，因此名聲大噪，《卡門》於一八四七年出版。

79 約翰・卡斯帕・拉瓦特（Johann Kaspar Lavater, 1741-1801），瑞士詩人、作家、神學和哲學家，以研究「面相學」最為知名。他匯集常見的臉部形態圖像，並和人的性情、內心活動以及人格特徵加以配對參照，編訂成一套《面相學斷片》，用以分析人格的外在表達形式。

80 夏爾・勒布昂（Charles Le Brun, 1619-1690），法國十七世紀具領導地位的宮廷畫家、藝術理論學者。師承古典巴洛克風格名家畫家普桑，受到君王路易十四的賞識重用。他倡導的情感特徵表現法是一種類型化的臉部畫法，影響了後兩世紀的藝術家。

81 一八六七年的世界博覽會由法國主辦，巴黎當時在都市計畫師奧斯曼的整頓下，完成了階段性的都市更新，展場規模比前三屆都要大許多，於主展館外設立多個不同主題展館。此屆是日本首次到歐洲參展，為印象派畫家帶來異國視覺衝擊。

82 英國諷刺漫畫傳統（Caricature），尤以畫家暨版畫家威廉・霍加斯（William Hogarth, 1697-1764）為代表，具有鮮明的現世道德警示意味，受到波特萊爾的評論，收錄於論文集《現代生活的畫家》中。

83 丹迪風格（dandyism），又譯作浮華風格，一種十八世紀晚期至十九世紀初興起的男士時髦美學，重視穿著外表和優

雅的言談舉止，然而在精神內涵和態度上，卻隨地域和時代發展而略有不同。波特萊爾可說是法國丹迪風格的擁護者和代表。

84　鮑·布魯梅爾 (Beau Brummell, 1778-1840)，英國丹迪風格的始祖和代表人物。因和英國攝政王喬治四世的交誼，得以進入上流社會，並以自身獨特穿著品味帶動起一股風尚。法國作家巴貝·奧雷維利以他為例著作《論丹迪風尚和喬治·布魯梅爾》(On Dandyism and George Brummell)。

85　此處描述的是寶加在《馬內夫婦》雙背像畫中的馬內的姿態。

86　巴黎工業宮 (Palais de l'Industrie)，建於一八五五年，在一八九七年為了一九〇〇年的世博會，重新改建成為現今的巴黎大皇宮。

87　夏布里耶 (Alexis-Emmanuel Chabrier, 1841-1894)，法國浪漫主義作曲家，深受華格納的歌劇影響。他和當時重要的作家、畫家交好，尤其是馬內和莫內，在印象派成名前就非常支持印象派畫家並收藏他們的作品。寶加將他畫入了《歌劇院中的管弦樂團》(L'orchestre de l'Opéra, 1870) 當中。

88　奧芬巴赫 (Jacques Offenbach, 1819-1880)，德裔法國作曲家、大提琴家。創作多部節奏輕快幽默、曲風優美的「輕歌劇」，作品通俗易懂，對後世輕歌劇的作曲家影響深遠，例如小約翰·史特勞斯。

89　威爾第 (Giuseppe Verdi, 1813-1901)，義大利作曲家，和同時代德國作曲家華格納齊名，浪漫派歌劇創作大師。代表作如：《馬克白》、《茶花女》、《阿依達》。

90　格魯克 (Gluck, 1714-1787)，德國作曲家，作品多為古典主義時期的義式和法式歌劇，曾在巴黎大受歡迎。

91　齊馬羅薩 (Cimarosa, 1749-1801)，義大利歌劇作曲家，以喜劇歌劇尤為著名。

92　古諾 (Charles-François Gounod, 1818-1893)，法國作曲家，浪漫主義樂派。代表歌劇《浮士德》、《羅密歐與朱麗葉》。

93　札沙理·阿斯特呂克 (Zacharie Astruc, 1833-1907)，法國雕塑家、畫家和藝評家。身為畫家，他選擇加入了印象派的行列，並參與印象派第一次的聯合展出。作為藝評家，他支持庫爾貝、馬內、莫內、卡羅勒斯杜蘭。

194

94 保羅・維羅納斯（Paolo Veronese, 1528－1588），義大利文藝復興時期的畫家。

95 此句話並非全然出自聖經所羅門王箴言。而是竇加欣賞的一位作家皮耶約瑟・普魯東（Pierre-Joseph Proudhon, 1809-1865）所言，他是經濟思想家，首位自稱無政府主義者。然而根據所羅門王晚期寵愛外邦妃嬪而陷入偶像崇拜，做出背棄上帝導致王國衰敗之事，此言可推斷其來有自。

96 喬治・桑（George Sand, 1804-1876）是法國女小說家阿曼蒂娜露西奧蘿爾・杜班（Amantine-Lucile-Aurore Dupin）的筆名。在此男性化的筆名下，她得以投稿報紙做政治評論，並出版豐沛的著作，包括愛情小說和戲劇。

97 山繆爾・泰勒・柯立芝（Samuel Taylor Coleridge, 1772-1834），英國浪漫主義詩人、文評家，晚期研究哲學。和詩人華茲華斯，共同推動英國的浪漫主義文學。和華茲華斯合著有《抒情歌謠集》（Lyrical Ballads）。

98 威廉・華茲華斯（William Wordsworth, 1770-1850），英國浪漫主義詩人。有桂冠詩人、湖畔詩人之別號，是繼莎士比亞、米爾頓之後，名聲卓絕的英國詩人，對英國現代詩有深遠的影響。

99 卡羅勒斯杜蘭（Carolus-Duran, 1837-1917），法國畫家暨藝術指導者，和馬內、方丹拉圖爾、庫爾貝這幾位畫家友好。一八六六年以《被暗殺的人》（The Murdered Man）一畫贏得沙龍大獎，此後轉為肖像畫家，一九〇四年榮獲法蘭西藝術學院院士，晚年受任為駐羅馬法國學術院院長。

100 杜米埃（Honoré Daumier, 1808-1879），法國版畫家、諷刺漫畫家、畫家暨雕塑家。創作量多產豐沛，尤以大量的版畫和諷刺漫畫記錄下十九世紀法國政治和社會的面貌。詩人波特萊爾和畫家竇加、塞尚都對他相當敬佩。

101 保羅・高更（Paul Gauguin, 1848-1903），法國後印象派畫家，同時在繪畫、陶藝、雕刻、版畫和寫作上也表現出象徵主義風格。遠赴太平洋法屬玻里尼西亞追尋自我的藝術理想，畫作記錄了當地的風土民情。他的繪畫風格和內涵影響了許多藝術家。

102 瑪莉・卡莎特（Mary Cassatt, 1844-1926），美國畫家、版畫家。藝術生涯多在法國發展，和竇加的友誼引領她加入印象派團體和展覽。竇加曾以她為模特兒畫了多張女人在帽飾店裡的畫作，也給予她版畫創作上的技術協助；而她則

幫助引薦竇加的畫作到美國。

103 路易絲娜・哈弗邁梅爾（Louisine Havemeyer, 1855-1929），美國慈善家、藝術藏家、女性投票權支持者。她是畫家卡莎特的好友和支持者，間接地也收藏了許多法國印象派畫家的作品，尤其喜愛竇加的畫作。

104 約翰・梅納德・凱因斯（John Maynard Keynes, 1883-1946），英國知名經濟學家，重視生活品味並投資藝術收藏。

第三章

馬諦斯和畢卡索

MATISSE
and PICASSO

從朋友作品中看到的一點大膽創意，卻成了人人共享。

——亨利・馬諦斯

一九〇六年初，亨利・馬諦斯第一次去拜訪畢卡索的工作室，心裡抱著反正不會有什麼損失的打算。伴隨他一同前往的人還有他的女兒瑪格麗特，以及美國猶太裔的藝術品藏家兄妹檔李奧・史坦（Leo Stein）和葛楚・史坦，他們才剛搬來巴黎定居不久。

畢卡索的工作室在塞納河對面山丘上的蒙馬特區。時值春日，一行四人步行前往。李奧身形高瘦結實，留著一小撮鬍子。兄妹倆各自有一套怪異的打扮方式，兩人都穿著皮編涼鞋，葛楚向來喜歡穿棕色燈芯絨的寬鬆長袍。瑪格麗特則是在意別人眼光的十二歲女孩，對於被人看到跟他們一起漫步在時尚的劇院大道上感到彆扭。但是史坦兄妹可完全不管別人怎麼想。

畢卡索當時二十四歲，馬諦斯三十六歲。這是一個重要的階段——從許多方面來看——正是兩位藝術家的職業生涯關鍵時期。他們的地位尚不太穩定，但經過多年的奮鬥和疑慮，兩位藝術家剛開始享受到一點暫時的成功喜悅。而對於近來的這些進展，李奧・史坦是局外人士中為首的推手。在過去幾個月，他和葛楚跟這兩位藝術家分別建立了合作關係，所以現在他們希望畢卡索和馬諦斯能相互認識，似乎是很自然的事。史坦兄妹想要見證這段關係的最初階段——他們確信之後會開花結果。

畢卡索在工作室裡等待他們到來。他的心中一定忐忑不安。要向跟他同為藝術家的對手展示作品，可是一件相當冒險的事。十六世紀的一位法蘭德斯雕塑家喬波隆那[105]曾經說過一則後來廣為人知的故事（詩人詹姆斯・芬頓在一九九五年講的版本也很精采）：年輕的喬波隆那剛來到羅馬（正

如巴黎對畢卡索也是很新鮮），他帶了一件自己的小雕塑去拜訪偉大的米開朗基羅。這件雕塑先以蠟塑型得精確完整，其表面顯得非常光滑，彷彿開始有生命一般地顫抖著。正值藝術事業巔峰的米開朗基羅，把小雕塑放在手上仔細端詳了一會兒，然後放到面前的桌上，舉起拳頭，朝喬波隆那的小蠟像揮拳。就這樣重複多次，直到他面前剩下一團無以名狀的蠟塊。喬波隆那震驚地看著眼前發生的一切。隨後，米開朗基羅拿起蠟塊開始重新塑造，讓喬波隆那繼續在一旁看著，完成了之後把雕像交回到他手上，並且說：「現在，在你學到完成的技法前，先去學好如何塑型。」

馬諦斯的個性不會這麼做。首先，雖然比畢卡索年長，他身為藝術家的地位尚無法和文藝復興全盛時期的米開朗基羅相媲美。重點是（畢竟，米開朗基羅的行為難道不是出自一個男人感受到嚴重威脅時的反應？），馬諦斯對於自己不僅能夠容忍競爭對手，也能在他們面前苗壯的信念感到自豪。他說：「我相信藝術家的人格確立來自於他所克服的困境。」他曾說：「我雖然接受了影響，但我始終知道如何主導。」

不高但體魄強健的畢卡索，剛從巴塞隆納搬到了巴黎還不到兩年。他的法文仍不夠流利，但他有一種獨特的魅力，可以讓即使是個性強勢的人都能流露原本的自我。他和情婦費爾南德．奧莉維亞（Fernande Olivier）住在一起，還有一隻德國狼犬和布列塔尼獵犬混種的大狗，名叫福力卡（Frika）。他們的住處是個幾乎沒什麼裝潢的房間，位在一棟被稱為「洗滌舫」（Bateau-Lavoir）的破舊公寓裡。住處同時也作為工作室使用，四處散落著刷子、畫布、油彩和畫架。夏天熱得令人

窒息，冬天則靠一座大型的燃煤暖爐取暖。

馬諦斯蓄著短髮，留著厚厚的鬍子，戴著眼鏡，臉上還有一條永久劃分眉毛的垂直皺紋，住在巴黎的另一邊。從表面上看來，他的境況顯得非常不同。其一是他結婚了，儘管如此，他和妻子艾蜜莉（Amélie Parayre Matisse）過得並不輕鬆。多年來他們一直處於困苦的環境，由於馬諦斯的性情頑固，試圖打造一條可行的畫家之路，但起步又較晚。他們的情況一度非常緊迫，有時候馬諦斯甚至買不起新的畫布，不得不拿起刮刀把舊油彩刮除再重新使用。

就在三年前，一九○三年，馬諦斯家族遭受了一場嚴重的社會磨難：艾蜜莉的父母凱瑟琳（Catherine）和阿曼德・帕拉雷（Armand Parayre），在不知情的狀況下，無辜捲入了一場大規模的金融詐欺犯罪，全法國有無數的債權人和投資者蒙受其害。該案震撼了法國政府，讓銀行陷入危機，並導致全國各地多人走投無路而自殺。如同希拉里・斯珀林（Hilary Spurling）在《了不起的泰瑞莎：世紀大騙局》（La Grande Thérèse: The Greatest Scandal of the Century）一書中所描述的，這場精心編造的騙局由法國議員的妻子泰瑞莎・修伯特（Thérèse Humbert）所犯下，帕拉雷不僅為她工作，還是受信任重用的人暨支持者，由於這項關係的牽連，帕拉雷一家成為嫌疑犯。於是艾蜜莉的父親被捕，馬諦斯自己的工作室受到搜查，艾蜜莉全家受到許多受騙被害者的恐嚇，她的父母也成了身無分文還被社會大眾唾棄的人。

這場社會噩夢加劇了馬諦斯原本就已面臨將成為失敗畫家的局面。他看似笨拙的努力使他在法

國北部的家鄉裡成為笑柄。；在那裡，年輕人光是想著要成為藝術家就會招致嘲笑。馬諦斯對這些外

在壓力感到極為沮喪以至於精神崩潰，兩年來幾乎停止了繪畫。

他終究恢復了。然而修伯特騙局一事所帶來的影響之一，就是對馬諦斯一家而言，要維持一個

有秩序且受尊重的家庭變得非常重要——相較於年輕且無憂無慮的畢卡索和女友奧莉維亞來說。

再加上他們有三個孩子，因此謹慎且得體地生活，比任何事都要緊。最小的皮埃爾·馬諦斯（Pierre

Matisse）快六歲了，他哥哥尚恩·馬諦斯（Jean Matisse）則是七歲，瑪格麗特是最年長的。她的下

巴上有一個小酒窩，一頭鬈髮時而鬆綁散開，時而隨便綁成一個馬尾或盤成髮髻，脖子上戴著一條

黑緞帶，讓她那雙深邃的大眼睛看起來更有神。但是這緞帶不僅僅是一件裝飾，它還遮蓋了一條難

看的疤痕。

早在和馬諦斯會面之前，畢卡索就聽聞過很多關於他的消息。畢卡索極有可能注意到，畫商安

博思·伏拉德在經過多年的周旋，於一九〇三年為馬諦斯舉辦他的第一場個展。當時他才十九歲，尚未在巴黎定居，他期望以特別的風

年時，伏拉德也替畢卡索辦了第一次個展。當時他才十九歲，尚未在巴黎定居，他期望以特別的風

格呈現，得到了伏拉德的支持和大力宣傳。展覽開幕後果然收到令人鼓舞的評論：藝評家菲力斯·

安·法格斯（Félicien Fagus）讚揚這位年輕的西班牙人有「天才般的技巧」。

畢卡索對於這種讚揚向來很習慣。在西班牙一個中產階級的家庭長大，從他有記憶以來，人們

便把他當成神童一般地歌頌。但是，伏拉德舉辦的個展並沒有帶來進展，迅速的竄起看似有希望邁

向成功，卻受到一場悲劇影響而脫軌，破壞了畢卡索未來三年的生活。

一九〇〇年十月，他第一次來到巴黎。當時他的一幅作品《臨終時刻》（*Last Moments*），是戲劇性的大幅畫布，宣示了他對巴塞隆納區域興起的現代主義運動（modernista movement）的擁戴，獲選爲世界博覽會 106 西班牙區裡的展品。此事對於當時只有十八歲的畢卡索來說，可是一件非凡的成就。爲了享受這一刻的榮耀，他和西班牙摯友卡洛斯·卡薩吉瑪斯（Carles Casagemas）一起來到了巴黎。卡薩吉瑪斯是一名外交官的兒子，比畢卡索大一歲。他的教育程度高於畢卡索，但是在心靈上卻完全相反：他有條脆弱的靈魂，受懷疑捆縛。他嗜喝咖成癮，也爲畢卡索著迷，仰賴畢卡索的精力和勇氣來拯救他走出精神混亂的沼澤。兩位藝術家都拒絕正式的藝術訓練，轉向擁抱現代主義中反骨的波希米亞精神。他們在巴塞隆納共租一間工作室，隨後兩人一起前往巴黎，打入了蒙馬特區裡西班牙裔僑居人士的生活圈。他們一起去看展覽，喜歡流連於丘陵區裡的舞廳和咖啡館；他們共同分享住所、模特兒和愛人。

其中一位愛人是一名二十歲的洗衣女工兼模特兒蘿拉·弗洛倫汀（Laure Florentin），她自稱吉曼（Germaine）。卡薩吉瑪斯爲她痴迷瘋狂，但最終她還是拒絕了他，傳聞說是他性無能的關係。畢卡索和卡薩吉瑪斯的友誼始終充斥著戲弄和揶揄，其中大部分是單方面的：例如，畢卡索喜歡以卡薩吉瑪斯爲對象畫諷刺漫畫，誇大他陰沉的外表、長長的鼻子和厚重眼皮的眼睛。還有，爲了回應關於他朋友無能的傳言，他畫了一張赤裸的卡薩吉瑪斯以手遮掩著生殖器部位。

兩人於一九〇〇年十二月回到西班牙，在馬拉加（Málaga）一起慶祝新年。之後畢卡索暫時搬

到馬德里，而卡薩吉瑪斯則回到巴黎，希望能贏回吉曼的心。

一九〇一年二月十七日，卡薩吉瑪斯抱著絕望的心情在蒙馬特的一家咖啡館裡舉辦一場晚餐聚會。到了晚上九點，他站了起來，把一大疊信件交給吉曼，然後開口說了一段狂亂、沒有邏輯的話。那疊信件中的第一封是寫給警察局長的。吉曼注意到了這一點，開始懷疑有些不對勁的地方，就在彼時，卡薩吉瑪斯正從口袋裡掏出一把手槍向她開槍，而她剛剛好有足夠的時間滑到桌子底下。尚未意識到自己打偏了，卡薩吉瑪斯隨即把槍指向自己的太陽穴，大喊：「這一槍是給我的！」就開槍自殺了。午夜前，他在醫院裡去世。

整起令人震驚的意外讓畢卡索陷入了一陣混亂。他為這一切所發生的事感到困擾——尤其是他和吉曼隨即成了一對戀人。他回到巴黎，在卡薩吉瑪斯的床上和吉曼發生關係，在卡薩吉瑪斯空出來的工作室裡畫畫。

隨之而來的是所謂畢卡索的藍色時期。陷入貧窮和長期的蕭條中，他以一種故意笨拙和憂鬱的方式表現畫作，並沒有得到很大的認同和支持。他的調色板上都是藍色調，反映著他的心情，畫中的主角則有乞丐和瞎子、馬戲團表演者和巡迴演出的音樂家，全部是消瘦憔悴的身影和帶著陰影的眼睛。

周圍的人都覺得他在浪費自己的才華。他已喪失了從伏拉德為他辦的個展上所獲得的任何優勢。

沒有成績且令人失望的五年過去了，而今，隨處可聽到馬諦斯的名字——而不是畢卡索的。

去年，馬諦斯和安德烈・德蘭，在地中海岸的科里烏爾（Collioure）辦了一場突破性的夏日繪畫展，到了秋天，馬諦斯參加一九〇五年的秋季沙龍（Salon d'Automne），展出一系列畫風大膽強烈的小幅風景畫和肖像畫，用色明亮炫目，完全不自然。秋季沙龍是由羅丹和雷諾瓦爲首的藝術家團體於一九〇三年成立，爲當時許多展出當代藝術的年度公開展覽提供一個活潑、更具朝氣的另類選擇。[107]

公眾對於馬諦斯畫作的反應是惡毒的，大部分評論都毫不留情。人們指謫馬諦斯展出的是塗鴉，不是畫作。社會主義政治家馬塞爾・辛巴特（Marcel Sembat）認爲：「良善的大眾在他身上見到了混亂的化身，某種與傳統完全背離的野蠻……他是戴著可笑帽子的騙徒。」掀起如此嚴重的軒然大波，讓馬諦斯僅到過展場一次，甚至禁止妻子艾蜜莉去參訪，唯恐她被認出來，受眾人指指點點。

所有這一切只會加劇馬諦斯的大家族裡早已存在的緊張局勢，他的父母對於他的努力非常不以爲然。他帶著一幅畫作回到在博安的老家向母親安娜（Anna）展示，她感到困惑的說：「這不是畫！」於是，馬諦斯拿了把刀子就把作品毀掉。他和艾蜜莉經歷了修伯特騙局事件，他們最不想要發生的便是再添一件醜聞。

但是一回到工作室，他心意已定——再也無法走回頭路，因爲同儕藝術家們能從他的作爲中察覺到他大膽無畏和背後不妥協的智慧；這是對未來藝術發展方向感興趣的人不可忽視的勇猛。

六個月後，藝術市場裡的幾位關鍵人物開始出現。馬諦斯在《吉爾・布拉斯》期刊[108]裡被吹捧爲新畫派的領導者。他的第二場個展特別選出了五十五幅畫作，連同雕塑和素描，將於那年春天在杜埃特畫廊（Galerie Druet）展開（於馬諦斯訪問畢卡索工作室後不久）。該展覽中，馬諦斯的一幅

大膽新作《生命的愉悅》（*Le Bonheur de Vivre*），在開展隔日就送到獨立沙龍 [109] 展出。獨立沙龍是十九世紀八〇年代成立的公共展覽沙龍，專為狹隘、受官方限制的主流藝術之外的藝術家服務。

所以當馬諦斯一行人走在蒙馬特區的大道上時，他不僅可以感受到，在經過多年的掙扎努力和實驗，他已闖出了一些真正具革命性的名堂，而且經歷了多年的貧困屈辱之後，他也漸漸從自己的社會困境走出，看起來愈見光明了。

上述的生命轉折點，他要感謝史坦兄妹。由於他們在馬諦斯的作品裡看到了一些新穎又令人感到興奮的元素，葛楚和李奧買下了沙龍展中最令人振奮的作品──《戴帽子的女人》（*Woman with a Hat*，見彩圖十）。這幅以馬諦斯的妻子艾蜜莉為主角的背像，是住在弗勒魯斯街上的史坦兄妹家中的畫作收藏之一，其收藏品味從尺寸大小和大膽程度上看來，可說是逐月增長。

如同伏拉德在將他的注意力轉向馬諦斯之前，就先購藏了兩件畢卡索的作品。儘管如此，西班牙人的優勢地位很快就被推翻了。

李奧買下的第一件畢卡索作品是大幅的不透明水彩畫──《特技員家庭》（*The Acrobat Family*）。畫中呈現一對在馬戲團工作的夫婦，溫柔地俯視著他們的孩子，旁邊則坐著一隻狒狒看著他們。第二件是更大幅、更野心勃勃的油畫，描繪了一位青少女的全身像。她以側身站著，頭轉向面對畫家，脖子上掛著一條項鍊，深色濃密的髮上繫著絲帶。除此之外，她的身體全裸。她的手

不自然地放在腹部的位置上，捧著一籃亮緋紅的花——神來之筆，似乎強化了女孩身體尚未十分成熟的尷尬外表。

這位模特兒是來自當地市場的一位賣花少女，人稱賣花女琳達（Linda la Bouquetière）。夜間，她在紅磨坊區外工作，不僅賣花，也賣身。畢卡索最初計劃畫這位女孩（很有可能他自己先跟她睡了），將她打扮成第一次受洗禮的樣子。這是一個典型的淘氣玩笑，靈感來自於他的好友馬克斯·雅各布[110]試圖帶她去註冊一個名爲瑪利亞兒童的天主教青年組織，「使琳達悔改從良」。但他終究改變主意，畫了她裸體的樣子。

當李奧向他妹妹展示這幅畫時，他後來說明，畫中不透明水彩的處理讓女孩的腿和腳看起來很僵硬，葛楚顯然爲此感到「反感」和「震驚」，但也可能是因爲她一臉成熟且心照不宣、搭配著孩童的身體，散發令人不安的不協調感。儘管如此，不顧妹妹的反對，李奧買下這幅畫。他回想：「那天晚上我回家吃晚餐，葛楚已經在吃了。我告訴她我買了這張畫，她扔下手中的刀叉說：『這下你可把我的胃口弄壞了。』」

葛楚令人玩味的反應，讓這個故事潛在的反諷更加令人難忘，因爲畢卡索沒多久就成爲葛楚的最愛。但當時重要的是，畢卡索此時已經踏入熱門藝術家之列。他的作品，剛被一個正在迅速成爲新世紀最有影響力和獨特品味領導者的人（李奧）買了。即使畢卡索對李奧沒太多話說（他缺少美國人對知識辯論的熱情），但也機警地感受到李奧的個人魅力和熱情，並且了解他的支持有多麼重要。於是，他向李奧獻了個殷勤，用不透明水彩在紙板上隨興素描，爲他畫了一幅肖像，當作禮物

送給他的新贊助者。

李奧‧史坦戴著金邊眼鏡，留著一把長長的紅鬍子。像馬諦斯一樣，他經常被誤認爲是一名教授。二十八歲那年，他和妹妹葛楚一道從舊金山來到巴黎參觀一九〇〇年的世界博覽會，而同一年，畢卡索首次獨自造訪了這個法國首都。

當時的李奧正在尋找生命中的目標——他在美國沒有什麼牽絆和義務，因此決定留在歐洲。他去了佛羅倫斯，在那裡結交了藝術史學家暨鑑賞家伯納德‧貝倫森[111]，兩人都曾就讀哈佛大學，受威廉‧詹姆斯（William James）的指導。最終，他決定成爲一名藝術家，回到巴黎生活。他在左岸的弗勒魯斯街上找到了一間公寓，讓自己沉浸在這個城市的大量藝術珍寶中。

李奧並非一開始就打算成爲收藏家，但他對藝術知識非常熱中，在買了一件由古斯塔夫‧摩洛的學生（摩洛也教導馬諦斯）創作的圖畫之後，他發現自己停不下來。身爲一名在巴黎生活的美國猶太人，他有種局外人的心情，傾向喜愛被低估的、具野性、無可分類的作品，而他小小的成功之舉似乎提高了他對那種具挑戰性、晦澀難解或令人驚訝的藝術的渴望。他不像當時在巴黎的其他美國收藏家那樣有充沛自由的資金可運用。但是他觀察仔細、充滿好奇，很快就又添購了波納爾（Bonnard）[112]、梵谷、竇加和馬內的作品。

他的妹妹葛楚（貝倫森的妻子瑪麗〔Mary Berenson〕形容她是「肥胖不靈活、有著桃花心木的顏色……但有顆優秀的偉大頭腦，非常聰慧且無比善良，實在是一位了不起的女人」）於一九〇三

年來到巴黎和他同住。自從她的醫學考試失敗後，她就開始在歐洲和北非旅行，而現在準備征服巴黎。她甫抵達，就剛好趕上了第一屆的秋季沙龍展開幕。展覽在巴黎小皇宮（Petit Palais）潮濕悶熱的地下室舉行，展品雜亂羅列。她和李奧來回看了此展覽數次，李奧總是充滿熱情地前往，渴望挖到寶；葛楚則不那麼熱切（她對藝術所知甚少），隨意地看看任何引起她注意的東西。

他們是一對古怪又令人印象深刻的兄妹檔，但是並非巴黎唯一的史坦家族，也不是在畢卡索和馬諦斯的藝術生涯中繼續幫助他們轉型的唯一史坦人。一九〇四年初，李奧和葛楚的哥哥邁可·史坦（Michael Stein），帶著妻子莎拉、年幼的兒子艾倫（Allan Stein）和他們的保母，也從舊金山的家搬到了巴黎。他們曾短時間跟葛楚和李奧住在同一條街上，但不久就搬到附近的夫人街上一棟寬敞的三樓公寓。

莎拉是個具有敏銳洞察力和說服力的女人，她對於藝術知識的熱切和李奧一樣，不需多日，她和小姑葛楚之間的競爭就開始了。

李奧將畢卡索介紹給葛楚的時候，縱使她不喜歡畢卡索畫的「賣花女琳達」，他們之間卻產生一拍即合的默契。畢卡索身上有種小丑性格，總能讓葛楚開懷大笑。她充滿個人魅力、善感多變、強勢又乖張任性，根據史坦家的朋友馬貝爾·維克（Mabel Weeks）的說法，她笑起來「像塊牛排一樣豪邁」。畢卡索立刻就感受到她能和他有所共鳴的熱情。他了解到，自己的首要目標就是贏得她的認同。於是畢卡索這麼做：在他們第一次見面時，他提議要葛楚當他的肖像模特兒。她馬上就

答應了。

畢卡索向來習慣在一兩天內就能完成肖像畫，模特兒只需來一次或者他通常只憑記憶來畫。這是他自青少年時期以來就擁有的能力，沒意外的話，他這一生也會持續這種方式。但是這次為葛楚畫肖像卻是出了名的例外。葛楚之後透露，她去畢卡索的工作室多達九十幾次。這意味著，葛楚每週得花好幾天去搭橫跨巴黎的巴士，再登上蒙馬特山丘。史坦兄妹當時擁有最具價值的一件作品，是塞尚畫他妻子手拿一把扇子的巨大肖像畫，而畢卡索彷彿是為了展示他認真以對的意圖，選擇了和此畫布一樣的尺寸。究竟是畢卡索比較渴望和葛楚共度時光，還是反過來，並不清楚。但是在這兩個魅力十足的人之間，無疑存在著雙向的吸引力。當葛楚和李奧陪著馬諦斯和瑪格麗特前去探訪畢卡索的工作室時，他們仍持續碰面進行肖像畫的繪製。馬諦斯一定知道，並且好奇地想看看。

畢卡索花了這麼多時間在葛楚的肖像上，這件作品果然成為他展現高超技巧的代表作之一。葛楚也成了他最忠實堅定的支持者。由於葛楚後來在文學上的名氣，她在《愛麗絲‧B‧托克拉斯的自傳》（The Autobiography of Alice B. Toklas）一書和其他地方所揭露的這些早年記事，必然勝過李奧和莎拉‧史坦所透露（或沒有透露）的版本。然而在當時，一旦談及購買藝術品的決定，葛楚並沒有發揮影響力的餘地（根據喬治‧布拉克[113]的說法，葛楚在藝術上「從未超越觀光客的層級」），不如她的兄長和嫂子。李奧和莎拉不僅對藝術更有見解，而且更加是熱中且無所畏懼的藏家。

難道畢卡索──考量他對葛楚的付出──押錯了籌碼？正當他努力不懈地投入她的肖像畫繪

製，如今卻得看著史坦兄妹共同的注意力從自己殷勤的努力中退去，反轉向年紀更大、更加前衛的馬諦斯身上。

這一切發生得很快──李奧在將畢卡索介紹給葛楚認識後不久，他就帶著莎拉和邁可‧史坦到一九〇五年的秋季沙龍展──那場讓馬諦斯成名的展覽去參觀。這場辦在巴黎大皇宮的第三回年度展，早已迅速成為新繪畫在城市裡最重要的發表機會。內容包括知名的藝術家和一整隊的年輕藝術家，並且特別在兩個相鄰的房間裡展出一對十九世紀偉大藝術家的回顧紀念展：安格爾（一八六七年逝世）和馬內（一八八三年逝世）。馬諦斯、畢卡索，以及史坦家族兩邊都造訪了。

那年李奧渴望能購藏一幅馬內的作品，非常專注地看展，其中包括貝特‧莫莉索的肖像，這是馬內畫出她最美麗的作品之一。畫中，莫莉索呈現四分之三的側身模樣，一身黑色系打扮，襯著棕色背景。她的眼睛深邃漆黑，鼻子纖細俏麗，脖子上繞著一條寬的黑絲帶。

當時已是此畫完成的三十年之後，馬內大膽的風格當然不再具爭議性。如果有值得挑剔的地方，應該是莫莉索肖像畫的棕黑色調，相較於巴黎最新的前衛藝術發展，看起來很沉悶──尤其是在經過後印象派的開展和馬諦斯的創新推動下，色彩受到了全面性的解放。不過，人們卻比以往更懂得欣賞馬內自信簡潔的筆觸和明顯的現代性。李奧就像當時所有人一樣，清楚了解馬內的作品在一八六〇年代的官方沙龍引發了什麼樣的爭議和羞辱，因此對於當時在一片撻伐聲中少數幾位的馬內早期支持者，更加能感同身受他們的勇氣。所以很容易想像，史坦家族會將馬內的莫莉索肖像畫，拿來跟馬諦斯為妻子艾蜜莉畫的肖像做比較──正在附近的七號展間展出。

該展間被戲稱為「危險瘋子畫廊」，而馬諦斯則是瘋子之首。於是，該不該認眞看待這些作品，成了觀者（不需多時，口耳相傳開來，成千上萬的人湧入觀展）看展時思考的最主要問題。風景畫夠狂野；肖像畫也完全讓人摸不著頭緒。馬諦斯把艾蜜莉畫得像莫莉索一樣，坐著，一手握著像是扇子的東西，但她轉而直接面向觀者——讓那些構成她相貌特徵的瘋狂色彩、完全沒有造型的展示，以及明顯未完成的狀態，毫不在意地躍然於畫布上。她的凝視被放在由黃、綠、粉紅和紅色塗疊而成的臉上，脖子則是由黃綠色和橘色構成，一切顯得理所當然，而這讓馬諦斯爲自己設下挑戰的意圖更加鮮明。

當時有一件文藝復興風格時期的雕塑也在同一間展廳，法國藝評家路易‧沃克塞爾（Louis Vauxcelles）形容該作品爲「野獸群（Fauves）中的多納鐵羅[114]」，因此在第七展間展出的藝術家就被貼上了野獸派（Fauvism）的稱號。另一位評論家卡米爾‧莫克萊爾（Camille Mauclair）則描述他們的作品像是「潑在大眾面前的一盆油彩」。一般大眾也同樣憤慨，而最初李奧也爲《戴帽子的女人》這幅畫感到震驚，稱其爲他所見過「最令人不悅的油彩塗抹」。但史坦家族——李奧、葛楚，尤其是莎拉，是第一位看見此畫優點的人，他們多次返回第七展間觀看。如馬諦斯傳記作家斯珀林在書中記述的，他們發現自己一而再、再而三地受到《戴帽子的女人》的吸引。「年輕的畫家只是在畫前笑到不行，」一名在邁可和莎拉‧史坦身旁的年輕美國女人記得當時的情景說：「然而史坦家的李奧、邁可和莎拉站在畫的面前，卻一副深受感動且嚴肅以對的樣子。」

這是一項讓史坦家族感到興奮的挑戰。在莎拉熱情激昂的慫恿下，李奧以五百法郎買下《戴帽

子的女人》，並長期展示在弗勒魯斯街的住處裡。畢卡索每星期六晚上到他家都見得到，他聽著李奧和莎拉，甚至是葛楚，不停地談論著關於這幅畫的購藏過程，因為他們試圖（並非總是成功）說服每一位賓客，他們並非精神錯亂，馬諦斯也沒瘋。

對於馬諦斯家族的財務和心理狀態來說，這筆交易來得正是時候，而且同時也影響了史坦家族的收藏。從那一刻起，弗勒魯斯街和夫人街兩處全部的收藏品特色已全然改觀；實際上可說是，史坦家族跟十九世紀告別了，在他們投向二十世紀藝術的懷抱時，他們視馬諦斯為最重要的嚮導。

在這項重大的採購後不久，史坦家便見到了這位藝術家。很明顯地，他們受到馬諦斯的影響，為他的聰明才智、在壓力下仍保持優雅的身段，以及他個人得體的氣質和幾近草莽野心的驚人組合所牽動。馬諦斯很有魅力，根據他的助手麗迪亞・德萊特斯卡亞（Lydia Delectorskaya）多年後曾談到，他知道「如何占有人們的注意力，讓人們相信自己是唯一重要的。」而且他喜愛冒險。史坦家的人就喜歡他這點。

他們也喜歡馬諦斯的家人。葛楚剛認識艾蜜莉時，立刻就對她有好感。艾蜜莉個性強悍，多年後曾說：「就算房子燒了，我依然故我。」一開始史坦家對《戴帽子的女人》這幅畫出價時，他們試圖以較低的價格進行談判。馬諦斯願意讓步──畢竟其他買家似乎也沒有什麼興趣──但是，艾蜜莉卻強硬地堅持要五百法郎。

史坦家也喜愛瑪格麗特。很快地，她跟莎拉和邁可的兒子艾倫也成為玩伴。兩邊的史坦家族都

在那年購買了她的肖像畫：莎拉和邁可擁有馬諦斯在一九〇一年和〇六年爲瑪格麗特畫的肖像，而李奧和葛楚則購得一張瑪格麗特戴著帽子的肖像，風格混亂熱烈。他們將這張畫像掛在畢卡索那張未成年妓女的肖像《拿著花籃的女孩》(Girl with a Basket of Flowers) 的正下方，瞬間讓畢卡索的畫作顯得平淡許多。

瑪格麗特還是個小女孩時曾感染白喉，一種上呼吸道疾病。有次她呼吸嚴重受阻，不得不在廚房桌上進行緊急氣管切開術，馬諦斯得壓住她，以防她亂動。喉嚨上的切口使她能夠吸進空氣，但是有好一段時間她的生命危在旦夕。在醫院康復時，她又感染上傷寒，那次幾乎奪走她的性命。最終她的健康狀況好轉，但是喉頭和氣管受到損害，從此身體變得孱弱而無法上學，只得在家自學。

和她兩個弟弟不同的是，瑪格麗特並非艾蜜莉的親生女兒。她是馬諦斯的舊情人，一位名叫卡蜜爾・喬布勞 (Camille Joblaud) 的店員暨藝術家模特兒的孩子。馬諦斯和喬布勞的關係維持了五年，也有過一段好日子，但從馬諦斯在看似無止境的藝術家掙扎之路上開始，挑戰波希米亞式生活的艱難現實，直到最後瑪格麗特的誕生帶來了無法承受的壓力。這對情侶於一八九七年分手，瑪格麗特和母親一起度過幾年不快樂的歲月後，搬來和父親同住。當時馬諦斯已和艾蜜莉在一起，艾蜜莉歡迎瑪格麗特的到來，兩人建立了密切的關係，但瑪格麗特還是和父親最爲緊密。他曾經歷過她的生命幾乎要消逝的時刻，他也知道他和她母親的分開如何造成她身心的拉扯和沮喪。同時，瑪格麗特也見證了馬諦斯摸索前進成爲藝術家的曲折過程。多年來，他的工作室已漸漸成爲她的避難所，隨

著她的成長，馬諦斯也愈來愈依賴她。瑪格麗特會幫忙整理準備他的油彩、畫筆和畫布，同時擔任模特兒。她以不言而喻的細微方式，賜予了馬諦斯沉著鎮定的力量。

和來自安達魯西亞的神童畢卡索不同，馬諦斯的藝術生涯起步較晚。第一次拿起油彩做實驗是在二十歲左右，當時他在家鄉博安昂韋爾芒多瓦（Bohain-en-Vermandois）養病，正從重病和脆弱易感染的狀態中恢復。不知何故，單純使用刷子和油彩創作的經驗引發了某種頓悟。所以當七歲的瑪格麗特幾乎和死亡擦身而過，讓馬諦斯回想起自己過往的心情，在她逐漸恢復健康的夏天畫了她。

而今五年後，她處於青春期的開端，前一年又一次從重病中恢復過來。如同他先前對付恐懼的經驗，馬諦斯請瑪格麗特當模特兒。白天他畫她低頭埋在書中閱讀的樣子。到了晚上，她僵直地裸身站著，頭上梳一個小圓髮髻，成了雕塑《裸身少女》（Young Girl Nude）的原型。

瑪格麗特對馬諦斯而言絕不僅僅是個便利的模特兒，她和弟弟們也是父親的繆斯。馬諦斯近來特別留意到孩子們自己用鉛筆、畫筆和各種顏料作畫的嘗試，並且在直接受他們的啟發下，著手雄心勃勃的繪畫創作。其中一幅特意以扁平和如孩童畫畫般的方式執行，畫出瑪格麗特紅潤的臉頰、和上衣相襯的深綠色頭髮，以及她脖子上一條寬厚的黑絲帶（見彩圖十一）。

一八九四年，瑪格麗特出生那年，畢卡索親愛的妹妹康奇塔（Conchita）也罹患白喉病。三年前畢卡索一家人不情願地從馬拉加遷到伊比利半島西北端的一個城鎮科魯納（Corunna），遇上了白

喉病的爆發。當時康奇塔七歲，畢卡索十三歲，正處於青春期的衝突和叛逆中。他的家庭並非在宗

教上特別虔誠，但是當他們看著康奇塔的身體日漸衰弱，除了祈禱之外也束手無策，只能在女孩面

前假裝表現出一切都會沒事的態度。

病情並不會好轉——畢卡索心裡有數。他悲痛欲絕，受無奈的感覺折磨。直至現今，他生命中

唯一能掌握以創造開拓的動力、他所擁有的唯一力量，都和他的藝術息息相關。人們時常對他的繪

畫感到驚嘆，他天賦異稟，而且明顯地連畫家身兼美術老師的父親也開始覺得他青出於藍。畢卡索

接下來做的事——據他的傳記作者約翰·理查森在書中透露——實是有跡可循的。

對於他可能會失去心愛的康奇塔，畢卡索向上帝發誓，如果上天能饒她一命，他就永遠不再提

筆畫畫。

新年過後第十天的傍晚時分，康奇塔在自家床上過世。隔日，她的醫生在幾個星期前訂購的新

型抗白喉血清，才自巴黎姍姍來遲。

終其一生，畢卡索都無法走出康奇塔死亡的陰影。當逐漸意識到他青春期的生命正隨著自身的

創作能量撼動而活躍的此時，她的死亡無疑揭示了他其實無能為力的恥辱。但是，反過來說，他的

藝術天命獲得證實：他可以告訴自己，上帝選擇了他的藝術，而不是妹妹的生命。

畢卡索和上帝打的交易，幾乎沒人知道（他只在晚年時跟情人說起），但在他心中留下一種頗

具困惑的罪惡感。那是任何失去兄弟姊妹的倖存者所感到的內疚，但也可能是某個擁有極大天賦或

天命的人——即使在他尚不知該如何掌握之前——受放棄所誘惑而感到焦慮。畢卡索在妹妹臨終

時期立下的誓言完全是很自然的事，但這幾乎肯定是一場誠信不足的交易——一場他從未真正準備好信守的交易。

這件事在畢卡索的生命中至關重要，因為這解釋了理查森形容畢卡索「對他所愛的一切充滿矛盾的心理」。這還可以說明畢卡索在接下來的生命中，以各種不同的方式，如理查森所寫的，「年輕女性、年輕女孩在某種程度上必須在畢卡索的藝術祭壇上犧牲。」

兩年後畢卡索十五歲，彷彿是演練或驅除他的內疚感，他開始一系列以病房和臨終場景為題的畫作。畫中都表現出生病的女孩或年輕女性，作品名稱像是《小提琴家的臨終場景》（Deathbed Scene with Violinist）、《在孩兒床邊祈禱的女人》（Woman Praying at a Child's Bedside）和《死亡之吻》（Kiss of Death）。這些嘗試匯集成一件重要畫作，同樣的主題——年輕女孩和病房場景，稱為《臨終時刻》。這件是於一九〇〇年巴黎世界博覽會獲選為西班牙展區的作品，也促使了畢卡索首次前往巴黎。這幅畫鮮少受人注意，沒多久就又退回到畢卡索的工作室。但是他隔年搬回巴黎希望能掙點名聲時，身邊就帶著這幅畫一起過去。

一行人步行穿過巴黎，馬諦斯、瑪格麗特和史坦兄妹開始跋涉上山到洗滌舫公寓區。這棟建築曾是製造鋼琴的老工廠，如今改建成藝術家工作室，有面向街道的單層樓房，後方則往下延伸在陡峭的山坡上。

洗滌舫——或「洗衣船」（因其外觀和塞納河上一艘老舊的洗衣船艇相似而得名），自身就

是一個棲息地，處於曼妙的無政府狀態，充斥著古怪的狂歡作樂、派對、詩歌和小型犯罪。畢卡索住在那裡的五年當中，和其為鄰的其他居民有⋯作曲家艾瑞克‧薩蒂（Erik Satie）、藝術家阿梅迪奧‧莫迪里亞尼（Amedeo Modigliani）、安德烈‧德蘭、莫里斯‧德‧烏拉曼克（Maurice de Vlaminck）、胡安‧格里斯、喬治‧布拉克和數學家莫里斯‧普林斯特（Maurice Princet）。

然而，對畢卡索而言，最重要的居民是費爾南德‧奧莉維亞。奧莉維亞的身形比畢卡索高得多。她有著完美的身材、一雙杏眼，並且散發一種引人好奇、慵懶性感的氣質。她由一位單親阿姨撫養長大，十八歲時被迫和一位名叫保羅埃米爾‧佩謝龍（Paul-Emile Percheron）的店員結婚。佩謝龍強暴她，出門時都把她鎖在房子裡。直到奧莉維亞經歷了流產才藉以脫逃。她喜歡上一位以嘉斯東‧德‧拉波美（Gaston de la Baume）為藝名的雕塑家勞倫特‧德比恩（Laurent Debienne），並以藝術家的模特兒維生。年輕女孩如她，在回憶錄中寫道⋯「我曾經夢想能認識藝術家。在我眼中，他們生活在一個迷人的世界裡，那裡的生活是如此美好，教人不敢希冀有那麼一天，我或許也能分享那個個世界。」

她和拉波美一起住進洗滌舫公寓區，奧莉維亞在日記裡描述那是「一個奇怪、骯髒的地方，建物周遭的一切事物同樣怪異且骯髒，而住在這裡的人似乎百無禁忌。」拉波美也是會暴力相向的人，但直到一九〇一年的夏天，她才離開他。某日她結束一場模特兒工作回到家時，發現他和為他擔任模特兒的十二、三歲裸身女孩抱在床上。她寫道⋯「真是一個偽君子！還高談闊論孩子的美麗和脆弱！」

三年後，她遇見了剛剛要在巴黎永久定居的畢卡索。當時她寫道：「有好一段時間，無論我走到哪裡都會碰到他，他瞪大深邃的眼睛看著我，目光銳利卻深沉，滿是壓抑的火苗。」她無法衡量他的社會地位，也無法辨識他的年齡，所有關於他的點點滴滴讓她好奇。但可以理解的是，她不願再把自己交給另一個男人（尤其是個幾乎不會說法語的人）。

而從畢卡索的角度來看，他像是受了重擊般昏頭。在早期對奧莉維亞的追求中，有種令人感動的執著。他毫不掩飾地為她著迷，是一種他再也不曾如此對待其他女人的方式。「他為我放棄了一切。」她寫道：「他的眼神懇求我，將我留下來的一切事物視為聖物般對待。如果我睡著了，醒來時會發現他在床邊，以熱切的眼神注視著我。」然而，無視他所有的傾慕關切，奧莉維亞仍然不願意搬去和他同居，而畢卡索則不斷懇求。她討厭他住的髒亂窩，也對他的醋勁感到擔憂。當他懇求她別再去當藝術模特兒，她決心做個了斷。她來到他的工作室，表明他們不可能成為戀人，但她願意當他的朋友。畢卡索聽了，「傷心欲絕」，她寫道：「但是他寧可當朋友，也不願在這段關係中一無所有。」

畢卡索接下來的生活是一段綜合了混亂和熱中探索的時期。他持續固執地迷戀費爾南德（他在工作室裡為她設置了一處像祭壇的地方），但仍不避諱地流連於青樓妓院間，同時新結交了兩位詩人馬克斯・雅各布和紀堯姆・阿波里奈爾[115]，並建立起堅定的友誼。雅各布為畢卡索介紹了波特萊爾、蘭波（Arthur Rimbaud）和馬拉美的詩，兩人情同兄弟。他們共用畢卡索的床，說些三只有他倆才懂

的笑話，還有隨興的親密互動，爲兩人的友誼增色。雅各布稱畢卡索是「通向我生命的大門」。

然而，對畢卡索影響尤其深刻的是阿波里奈爾。在他身爲詩人的職業生涯剛起步時，阿波里奈爾也曾私下進行極端情色的寫作（儘管是以今天的標準來看）。他尚未嘗試藝術批評，不過後來證明他的影響極大。阿波里奈爾的遠見裡有一種極端、無庸置疑的現代感，摒除了不必要的顧慮和陳腐的傳統，讓畢卡索深深佩服。在阿波里奈爾的魅力影響之下，畢卡索歷經好幾年飽受苦難、迷信和自憐的創作，如今擺脫受二手文學影響的傾向，開始和感覺真正創新和新穎的形式跟感受搏鬥。

和此同時，奧莉維亞遇見了一位外貌英俊的加泰隆尼亞藝術家，名叫金‧遜尼爾（Joaquim Sunyer）。他來自巴塞隆納，和畢卡索一樣同屬於一群藝術家暨無政府主義者團體──四隻貓[116]，以寶加的風格繪製夜生活主題的畫作。奧莉維亞沒多久就搬進了遜尼爾的工作室──對畢卡索來說真是一大挫折。但她仍不盡滿意。遜尼爾在肉體上激起她的情欲，但是她並沒有感受到他真的愛她。

「如果我無法相信自己被這個男人愛著，我沒辦法和他在一起。」於是她持續跟畢卡索見面並向他吐露心事，毫無疑問地，奧莉維亞會傾訴她的困擾。畢卡索熱切地想燃他們之間任何可能的親密機會。有一天他告訴她，他最近和一些朋友一起嘗試了鴉片。他答應她，要買一盞燈、一根針和一柄菸管來給她試試。

她在日記中寫道：「終於有了一些新玩意，想當然地我入迷了。」很快地他們開始嘗試。第一晚，兩人嗨到凌晨，接下來三天，奧莉維亞都待在畢卡索的工作室裡。

畢卡索終於擁有了他想要的。奧莉維亞寫道：「大概是鴉片的緣故，我發現了『愛』這個字的真正含義，一般來說的愛。」在鴉片的魔咒下，她對畢卡索油然生起了一種出自本性的同情。「我幾乎立刻決定將自己的生命和他結合在一起。」她寫道：「我再也不想在半夜起床去找遜尼爾，我最近還如此，只是因爲他的性愛帶給我的歡娛。」

畢卡索向來就不是虔誠的人，卻非常迷信。在這般的轉變中，他一定感受到一種類似魔法的力量。他只需要在空氣裡撒上一種仙粉——這叫鴉片的毒品——他的願望就會被允許實現。

此時，在畢卡索身邊形成由一群古怪、身無分文、過著狂放生活的朋友組成的親密圈子——所謂的畢卡索幫（bande à Picasso）。奧莉維亞很快便成爲其中一員。成員還有雅各布和阿波里奈爾、詩人安德烈・薩蒙（André Salmon）、多位洗滌紡公寓的居民和訪客，以及來去不同的藝術家、模特兒和馬戲表演者。鴉片在他們這個未經世故的團體裡扮演重要角色，無可厚非地牽引出許多悲慘黯淡的低潮和令人振奮的高潮。畢卡索仍然容易吃醋，隔年他和奧莉維亞的關係依舊脆弱，因爲他持續試圖擺脫藍色時期的多愁善感，追求更強壯、更簡約的意象。

從藝術方面看來，他正進入了一個新的成熟階段。他的情感拉扯超出了自己認知的界限。他變得比較不容易落淚傷感，興趣似乎也更加廣泛。他和雅各布跟阿波里奈爾之間的友誼，在很多方面都和他對費爾南德的感情一樣濃烈，而她最終在一九〇五年後期搬來和他同居。在愛情、鴉片和詩歌的影響下，他的藝術也同時隨之成長，變得更廣、更具自我意識。

在一開始和史坦兄妹建立關係時，奧莉維亞跟畢卡索一樣，立即感受到這兩人將來帶來巨大的可能性。「我們在工作室中有一些驚喜的訪客。」她在日記上寫道：「來了兩個美國人，李奧和葛楚·史坦兄妹……他們真的很喜愛前衛藝術家，似乎有出於直覺的理解、一種敏銳的鑑別力。他們確切地知道自己在做什麼，並且在第一次來訪時購買了價值八百法郎的畫作，遠遠超過我們兩個夢寐以求的。」

這時葛楚已經同意當畢卡索的肖像模特兒。史坦兄妹邀請畢卡索和奧莉維亞共進晚餐，這對戀人很快地成了他們週六晚上聚會的常客。

然而從許多方面來說，在史坦家度過的這些晚上對畢卡索來說是項考驗。他的法語說得不好；很快地，他開始不得不和史坦家的新寵兒馬諦斯競爭，而這尤其困難。一臉大鬍子又戴著眼鏡，馬諦斯用道地的法文，揮灑著清新的魅力和令人印象深刻的舉止，整個人極具說服力。他的風采令人折服，成熟穩重的風度跟畢卡索在洗滌舫公寓和流連於蒙馬特夜店的朋友們所沉迷的行為相去甚遠。在馬諦斯面前，畢卡索一定深刻地意識到，自己幾乎在每一方面都落後於他——無論是成就還是成熟度，以及特別是創造力所需的勇氣和大膽。

就馬諦斯而言，他肯定能夠察覺畢卡索想成名的企圖心，而且不管是直接或間接從別人耳語得知，他都了解自己的才華。但是，如果他因此感受到威脅，他也不願意承認，更不打算跟別人說。相反地，他似乎傾向於將這位西班牙人視爲兄弟。毫無疑問地，畢卡索有些不一樣的特質，也具有吸引力，它帶給馬諦斯一種刺激，以寬宏大量取代敵意。

即使應付這些晚宴對畢卡索而言是困難的，他知道參與其中有多麼重要。而他和馬諦斯一樣，受到史坦家族展示在牆上的豐富收藏作品所激勵。「如果你覺得談話無聊，」奧莉維亞寫道：「工作室裡隨處總是有一些藝術作品可欣賞，而且他們還收藏了很多中國和日本的版畫，所以你可以讓自己消失在某個角落裡，坐進一張舒適的扶手椅，放鬆地沉浸在這些美麗的傑作中。」

像畢卡索一樣，奧莉維亞不禁注意到，許多馬諦斯的畫作開始占據史坦家族的牆壁，無論是在弗勒魯斯街，還是在莎拉和邁可於夫人街的住所。她曾近距離觀察馬諦斯，「他有著典型的五官，濃密的金色鬍鬚，使他看起來像一位古典派大師。」她回憶道。馬諦斯對人熱情友善，但她注意到，當話題談及藝術，「他會滔滔不絕，和人爭辯、解釋，試圖說服聽眾同意他的觀點。他擁有驚人的清晰頭腦，並且清楚而明確地進行辯論。」

當畢卡索在畫葛楚的時候，奧莉維亞通常也在那裡，朗讀著拉封丹（La Fontaine）的寓言故事給大家聽。而這兩個女人單獨在一起時——無論是在史坦家還是蒙馬特，奧莉維亞都會跟葛楚聊心事，講述她多情情感世界裡的起伏，抱怨畢卡索的嫉妒心，但欣賞他對創作的熱誠奉獻，以及沉浸於享受他對她的愛慕。她也可能跟葛楚說長論短關於馬諦斯的事。奧莉維亞很敏銳。她意識到，儘管馬諦斯的言談舉止是一回事，但「他並不如自己喜歡顯露於外的那樣直率。」

關於這點畢卡索一定也察覺到一些端倪，他對於他人的弱點幾乎是異乎尋常地警覺。儘管馬諦斯展現出來的是一副全然得體的社交表現，然而他們一碰面，畢卡索就感受到馬諦斯內心其實承受

巨大壓力。他受恐慌症、流鼻血、失眠之苦，並且經常缺乏安全感。他在工作室裡大膽的風格，放手隨情感所致的創作，是有其代價的。然而他在色彩上的運用的確是西方藝術史上前所未見，馬諦斯為自己傾瀉而出的創作表現嚇到了，無法確定其從何而來。正如斯珀林寫道：「馬諦斯氾濫的自我懷疑使他不顧一切地想知道，欣賞他的觀察者對他的創作的看法。」

馬諦斯心中某部分也許希望畢卡索能夠是這樣一位觀察者，甚至他或許能以某種方式使這個年輕的西班牙人成為他的追隨者。他一直在尋找助手，尋求任何能夠支撐他地位的人或事。在他的陣營裡已經有德蘭、布拉克和其他一些人。何不也找畢卡索呢？

然而和其他人一樣，馬諦斯也知道畢卡索多麼具吸引力，他從很早開始就注意到，這位西班牙人擁有如傳統畫師般的流利和繪畫技巧，令他羨慕不已。所以馬諦斯心中的另一部分肯定已經意識到，畢卡索儘管還很年輕，卻不可能會是任何人的追隨者。

無論是在和史坦家族的關係，還是和馬諦斯剛展開的競爭情結裡，畢卡索歡迎馬諦斯來工作室參觀，是想藉此掙回一些他最近放棄的控制權的方式。儘管洗滌舫公寓既瘋狂又搖搖欲墜，對畢卡索而言那裡可是他的主權領域，是他能自豪地向所有來訪者炫耀的地方。正如費爾南德所寫的，在夏天，畢卡索的工作室「像火爐一樣熱」，所以他經常會脫光衣服，光明正大、滿不在乎地以半裸或全裸──「只有一條圍巾繫在腰間」的樣子接待訪客。「有一次，葛楚和一位來自加州的年輕女子安妮特‧羅森珊（Annette Rosenshine）沒有事先告知就來訪。羅森珊記得，葛楚「轉動門把推開門」

之後，眼前出現了和馬內那幅《草地上的午餐》有異曲同工之妙的三人組場景：「一間完全沒有家具的房間，在光禿禿的地板上，有個迷人的波希米亞式的女人躺在兩個男人之間，一邊是畢卡索……他們全衣著完整……顯然因爲前一個晚上的波希米亞式狂歡派對而躺在那裡休息……畢卡索和他的同伴……並沒有顯露出起身的意願，或者他們是無力起身，既然他們無意留我們，我們便離開了。」

換句話說，洗滌舫公寓的熱鬧活力，並非因爲像個工作室空間一樣充滿畫家們的爭議、無休止的自我表述，而是作爲一個年輕、熱情和隨興發展的地方。畢卡索知道，無論一位像他這樣二十多歲的人——沒有婚姻、孩子，甚或免於經濟責任，依舊主導著自己的人生——喜歡在長輩面前炫耀他的自由。也許在史坦家的時候，畢卡索不禁會感到自卑，但是在這兒，在洗滌舫公寓裡，他的權力是無可爭議的。

當馬諦斯、瑪格麗特，以及葛楚和李奧走近洗滌舫公寓的入口，馬諦斯肯定能感受到自己的生活和畢卡索之間的差別。然而，如同斯珀林在傳記中所描寫的，這當然也是他曾熟悉的一種生活方式。他也曾窮困多年，有一位熱情活潑、波希米亞風情的女朋友，和其他藝術家一起生活著。他曾經四處討錢、典當手錶、做乏味的工作、隨意地穿著，不注重外表。他或許尚未準備好美化那些過往的日子——畢竟那些記憶還太新、太赤裸，導致內心太多衝突；而這衝突的結束還禁不起考驗。

那位女友——瑪格麗特的母親已不在了，取而代之的是一位妻子。如今一家人在一起，他們團結茁

壯，但是仍身陷貧困，依然未被大眾所接受。

大家都進入畢卡索的工作室時，總是直率爽朗的葛楚，可能會在這個突然變擁擠的房間裡釋放她牛排式的豪邁笑聲（我們在這一點上只能推測）。李奧則當然是熱切地四處張望，希望能看到一些新的圖像、一些能讓人感到興奮的新風格。兄妹倆可能都在觀望兩位畫家之間任何關係緊張的跡象（競爭的氣氛在史坦家的兄弟姊妹間是真實存在的——因此也刺激了他們想觀察的念頭）。我們想像得到，奧莉維亞一定會熱情且恭敬地迎接馬諦斯，但也許因畢卡索的關係而懷著些許不安。

後來寫道：「馬諦斯通常在這種場合裡揮灑自如、大出鋒頭，一切總是完全在他的掌控中，相較之下，畢卡索則害羞、怯懦，顯得相當乖戾沉悶。」為了打破僵局，她可能會向瑪格麗特示好——更大的原因也許是她和佩謝龍在一起的噩夢時期因流產而無法生育（這件事最卡索最近才知情，因此這件事尚未完全浮上檯面。畢卡索總是時不時地透過藝術窺落生活中的人，而最近他剛剛開始一系列母親哺餵孩童的圖像，可能已多少形成了殘酷的責難）。

根據推測，馬諦斯會在向畢卡索解釋他對自己孩子的藝術創作感到興趣（這在彼時極爲不尋常），其過程中談及瑪格麗特。這引起了畢卡索的注意，沒想到馬諦斯這個興趣和最近開始出現在他自己畫作中那股天真純潔的感覺不謀而合。但是，畢卡索從不會就這麼直接採納某一項令他感興趣的事物或某個影響，他總是加以複雜化，而這個過程幾乎總是和性有關（如果馬諦斯尚未了解這一點，他很快就會知道了）。性和類似視覺占有的欲望是畢卡索整體觀看方式的一部分。李奧·史坦曾說：「令人驚訝的是，當他看一張畫或是印刷圖像時，不管紙上有什麼，最吸引人的是他對圖

像的凝視。」從奧莉維亞開始，已有一大堆女人和女孩證明了畢卡索的目光對她們有類似的影響。

所以馬諦斯可能已經注意到，畢卡索現在是如何看待瑪格麗特，而為此在心裡帶著些許不安。

我們無從得知，那天掛在畢卡索工作室牆上或堆在牆邊的畫作有哪些；馬諦斯在眼鏡下猛烈檢視時，可能會見到未完成的葛楚畫像。也可能有一些畢卡索在粉紅色時期初期的實驗作品，像是年輕男孩、母親和嬰兒、馬戲團的場景。在馬諦斯眼中，這些畫作一定令他感到欽佩，某種程度上甚至相當激勵人心，但是並沒有什麼畫作讓他覺得特殊不凡，像馬諦斯自己當時所展現的大膽無畏的畫作幾乎微乎其微。所以對於馬諦斯來說，給予一些支持性的評論並沒有什麼損失，甚或可能問一些相關的問題。根據李奧・史坦所言，馬諦斯「喜歡發表自己的觀點」，但他也「喜歡聽別人的意見」，他有「寬宏的成熟度量，學生般謙遜的個性；無論如何，不管在任何地方或從任何人身上，他總是願意學習。」

但當然，向某人發表關於他們創作成果的評論總是非常敏感微妙的。很容易說錯話，也很容易不小心流露出高人一等的態度，或是意外刺傷人——也許僅是帶有一點點的指責意味，不論是事實或是自己對號入座……無論馬諦斯怎麼說——不管是一般的討論還是特別的評論，可以合理推論這種冗長的叨念讓畢卡索反感。「馬諦斯一直講、一直講，」他向李奧・史坦抱怨：「我無法回應，只好一直以法文回應：是、是、是。但全是廢話。」

一行人拜訪結束後，畢卡索和奧莉維亞向馬諦斯、瑪格麗特和史坦兄妹道別，在他們四人打道

回府時表達謝意、講了些笑話，然後祝福彼此。此時不難想像，畢卡索的太陽穴正在抽痛。歷經這短暫的插曲，我們或可推測，他會重返工作室並要求獨處。他的眼睛再次盯住牆上的畫作，眨了眨眼，看向他處後再回過頭來看一眼，再眨了眨眼，試圖比較眼前的作品和先前在史坦家看到的馬諦斯作品。隨著每一分鐘過去，他將會生出更多的信心去證實，馬諦斯事實上的確有害怕失敗之處。

馬諦斯在第一次拜訪洗滌舫公寓的幾天後，於獨立沙龍展出了他的最新作品《生命的愉悅》。

李奧・史坦看了，但當下感到遲疑。馬諦斯的最新作品是一幅燦爛的阿卡迪亞[117]烏托邦的景象——慵懶的裸體、相擁的情侶、一位吹著排笛的男孩、一群舞者手牽手繞成一圈，所有人物都在蜿蜒曲折的樹枝和色彩繽紛的樹冠包圍的戶外場景裡尋歡作樂。這幅畫讓人想起世間天堂，但是畫中的一切都不甚協調地怪異。人物在畫面中失衡，比例也不對勁；有些外型以濃厚的彩色陰影勾勒出來，看不太出來彼此如何互動，或是否相關。用色是狂喜般的生動——極為豐富耀眼的景象似乎和現實世界毫無關聯，甚或一點也不接近真實。如作為一種明亮、飽和色彩的練習，這當然是史無先例。但是在大多數人眼中，該畫作帶來了極大的困惑。

但是，就如同《戴帽子的女人》，史坦很快地就從他最初的震驚中恢復過來，過沒幾天他即稱該畫作為「我們時代中最重要的作品」。他購得該畫作後展示在弗勒魯斯街的家中牆上，由於其驚人的色彩搭配，很快地成為展示作品中最受討論關注的一件。

畢卡索感到冷不防地受了一擊。阿卡迪亞式烏托邦的概念是一趟想像力的回歸，回溯至一種

以寧靜和幸福爲標地的微妙的原始夢境狀態——亦是當時的社會氛圍。此概念的視覺源自於古羅馬詩人維吉爾（Virgil）的《牧歌集》[118]，新翻譯的版本在過去半個世紀於法國掀起熱潮，而當時這個國家適逢政治動盪不安，此一夢想愈加吸引藝術家和一般大眾。壁畫家皮維·德·夏凡納多次著眼於這個主題，賦予此夢想一種莊嚴、古典的色彩。同時，保羅·高更也運用了這個概念——特別是直接取用了來自波特萊爾的阿卡迪亞式詩歌〈邀遊〉[120] 中的意象，親自前往南方海域去尋找這樣一處烏托邦之地。他的阿卡迪亞式烏托邦傑作《我們從何處來？我們是誰？我們向何處去？》從大溪地送回巴黎，於一八九八年和一八九九年在伏拉德的畫廊展出，而馬諦斯一定曾經在那裡看過這幅畫。

(Where Do We Come From? What Are We? Where Are We Going?)

受到過往古典的阿卡迪亞式烏托邦此一相同的理想所感染，畢卡索也花了幾個月的時間計劃一幅類似主題的畫作《水源之地》（The Watering Place）。這是一幅大尺寸的畫，描繪裸體的年輕男孩和馬匹站在一處水源地。畫中投射的是回歸本質，回到一種古老的簡樸，遠離大都市的喧囂，不受其侵擾、影響的狀態。他想以這幅畫來傳達邁向新領域的企圖心。

但是在看了馬諦斯的作品後，畢卡索立即意識到自己輸了。他放棄《水源之地》，畢竟若展示在《生命的愉悅》旁，相較之下會顯得如此平凡，毫無意義。馬諦斯的創作並非出於對希臘、也不是對高更或皮維·德·夏凡納做不同彩度、具流動感的模仿。不管你怎麼看，他的畫作都是新穎的，而且絕對原創。

在接下來十八個月中所發生的事，絕對是一齣在其他現代藝術故事中找不到的劇碼。這是一場兩個創作天才爭取真正原創性的激進鬥爭——他們在許多方面具有同等的天賦，但在感知性和氣質上截然不同。最終，能讓人指認出偉大之處才是致勝關鍵。然而，更為直接地，糾結之處在於他們各自準備好看到多少——真正地看到且認識對方，以及各自會如何選擇來防禦自己和對方抗衡——是要視而不見，還是以執意的偏見看待。

值得注意的是，在一段長得令人驚訝的時間裡，馬諦斯似乎不認為自己參與了這場鬥爭。考量到畢卡索後來居上的優勢行情，此時期的記述傾向於認為馬諦斯從一開始就視畢卡索為對手，但他表現出來的行為舉止卻是相反。馬諦斯不僅表明自己對這位年輕人的看重，也很高興能和他交朋友，而且並沒有在他的作品中看到太多足以視為嚴重挑戰的表現。

這兩人經常往來。畢卡索不僅定期出席史坦家族的聚會，也是馬諦斯工作室的常客。他們經常一起漫步穿過盧森堡公園。兩人以不同的方式展現自我特色，都充滿魅力，儘管畢卡索的法文不好，馬諦斯又較年長，仍不難想像兩人都喜歡彼此的陪伴。他們互相分享對當代或前輩藝術家的不同看法（也許是那些上世紀的典型藝術對手，如德拉克洛瓦和安格爾，或者是更密切相關的馬內和竇加，當然還有高更和塞尚），或是笑談他倆都熟悉的人物，如史坦家族，或是伏拉德。

馬諦斯處於職業生涯這個微妙的階段，他非常在意外界觀感。當大家都在看，他渴望被人見到自己向這位年輕的西班牙人伸出友誼之手，鼓勵他、讚美他，對他噓寒問暖，歡迎他來自己的工作室，將他介紹給家人熟識——艾蜜莉和總是在工作室為父親擔任模特兒、幫忙打理事務的瑪格麗特

……這些都是正確該做的事，對馬諦斯來說是舉手之勞。

當然，部分原因是他把眼光放遠：他和畢卡索以及周圍的其他藝術家都參加了一場更大的競爭。他們是尋求公眾掌聲的現代藝術家，而這是一場充滿風險和不確定報酬的探索。他們從最近的前輩故事就可得知：印象派藝術家在貧困中奮鬥掙扎了很長一段時間；馬內，受到如此無情的撻伐；梵谷，連生命都犧牲了；而塞尚，一生沒沒無聞的努力。在這些榜樣當中，很少人的命運鼓舞人心，凡事都得付出代價，而對馬諦斯和他那些前衛的同儕藝術家而言，沒有理由會更容易。所以必須相互支持、共體時艱，而且每一位肯定都能從別人的成功中受益。

馬諦斯就是這麼想的。但是當然了，既然他已經是位有知名度的現代藝術先行者，他認為他能做到的是將某種在上位者理應伸出援手的義行掩飾成同袍之誼。但是對畢卡索來說，他的算計並不同。一直以來，圍繞在他身邊的人都認可他的卓越表現，他無法容忍僅當一名後起之輩的想法。

許多年以後，馬諦斯跟畢卡索說，畢卡索知道「像隻貓一樣，不管怎麼翻筋斗，總是能夠站穩腳步。」畢卡索回答：「是的，那真是一點也沒錯，因為我很早就被灌輸了一種該死的平衡感和構圖能力。無論我企圖做什麼冒險，似乎都無法以畫家的身分失敗。」

一九〇六年，馬諦斯以畫家的身分極盡所能地創新。觀望著這一切的畢卡索，感覺被擊垮而失衡——真的是他生平頭一遭。這並不是那種具破壞性的單一打擊，讓畢卡索可以按自己的最佳本能迅速恢復，而是一個每週重複經歷的過程。那些奇異、引人注目的新作品——前所未見的更加大

膽、明亮、不羈、耀眼，不斷地出現在馬諦斯的工作室和史坦家族的牆上。整個一九〇六直至一九〇七年，畢卡索不斷被迫重新調整自己的判斷以符合他所看到的。而在如此的壓力下（馬諦斯總是有條不紊地談論他的各種理論，向來令人印象深刻；史坦家族成員向與日俱增的客人滔滔不絕地大力推廣馬諦斯；畢卡索沉悶地目睹這一切，不耐煩地回答關於自己作品的問題──那些問題他其實沒有真正的答案），得付出很大的努力。

回到蒙馬特區真是令人鬆一口氣。每個週日，從史坦家的晚間聚會回來，畢卡索和奧莉維亞會睡晚一點。大約十一點鐘左右，他們會前往當地的露天市場，就位於尚未完工的聖心堂下的聖皮埃爾廣場（Square Saint-Pierre）。畢卡索會穿著他的工人連身工作服，奧莉維亞則以西班牙頭紗打扮自己。市場充滿了生命力──在受了史坦家的折磨和一整個星期在工作室煎熬之後，畢卡索需要恢復精力。奧莉維亞寫道，畢卡索「熱愛這一切工人階級的喧囂，好讓自己抽離，從創作生活的全神貫注中解放出來。」

馬諦斯則持續有著推動力。《生命的愉悅》不僅引起史坦家族的注意，還有一位來自俄羅斯的五十六歲紡織巨頭沙蓋·徐祖金[121]。徐祖金的妻子和小兒子前年去世了，當他看到馬諦斯饒富意象的畫作，這位富有卻情感受創的男人深受撼動。他請伏拉德將這位藝術家介紹給他，在接下來的十年裡，他成為馬諦斯最具膽識、最重要，而且是繼莎拉·史坦之後（如今深為馬諦斯的作品著迷，很快地，她和邁可從此非他的作品不收藏）最可靠的買主。

有著大片平坦飽和的顏色、喧囂狂放的氛圍和奢華的感性，《生命的愉悅》吸引了大量訪客前往弗勒魯斯街二十七號和夫人街五十八號。在巴黎，史坦家族的兩處收藏，成了任何對現代藝術感興趣的人最重要的去處。而且，顯然有很多人感興趣。當時進入新世紀已六年，社會瀰漫一種站在前所未有的嶄新浪頭上的氛圍。巴黎曾是十九世紀的世界之都，挾帶著高聳入雲的鐵塔、繁忙廣闊的大道、世界博覽會、氣送系統的地下鐵網絡，以及宏偉的火車站──是否能夠繼續走在二十世紀尖端中的熱門的地方就是盧森堡博物館（Musée du Luxembourg）。然而最新的發展是，那些令史坦家族如新藝術的地方就是盧森堡博物館？人們來到這座城市尋找答案。當時，除了年度沙龍的喧囂熱鬧，唯一能看到官方評選出最尖端呢？人們來到這座城市尋找答案。當時，除了年度沙龍的喧囂熱鬧，唯一能看到官方評選出最新的發展是，那些令史坦家族如此熱中的作品，甚至讓這家博物館看起來充滿了如上個世紀的傳統風景、肖像和歷史繪畫的看畫氛圍。而在弗勒魯斯街附近的狀況則令人興奮得多，在那裡你可以看到馬諦斯和畢卡索的最新作品，伴隨著馬內、塞尚、波納爾、莫里斯·丹尼斯[122]、德拉克洛瓦、圖盧茲羅特列克[123]和雷諾瓦的繪畫作品。兩邊的史坦家族在那年春天都從馬諦斯的第二次回顧展中大量購藏作品。到了年底，莎拉和邁可在夫人街上的公寓可說是擁有馬諦斯最新的作品全集。

起初，訪客到史坦家看畫都是臨時起意的。但由於前來看畫的請求持續不斷增加，造成太太的負擔，尤其是對葛楚來說，她已經開始將弗勒魯斯街公寓的空間當成寫作工作室使用。為了解決這個問題，他們限定了來訪時間，兩邊公寓在星期六晚上對所有帶著介紹信前來的人開放。但如何好好清楚地看畫往往是個問題，因為兩邊的史坦家都沒有電力供應。對於有著強烈色彩的馬諦斯作品而言，燭光並不理想（相反地，畢卡索則全然享受燭光投射在他作品上的神奇效果）。因此，許多

客人要求在白天回訪，而史坦成員則不願拒絕他們。正如伏拉德描述的，他們是「世界上最好客的人」，因此來訪客人不斷增加。

許多訪客來來去去，前往史坦家就好像是要去看秀一樣，像是某種戲碼——對藝術家和藏家來說極爲嚴肅愼重，但是對持疑的大多數觀眾而言並非如此，他們經常爲牆上的作品和其周圍那股誠摯嚴肅的氛圍感到困惑不解而離去。總是稍感不安的畢卡索，則可能很想和困惑的持疑者站在同一邊——畢竟讓他們搞不懂的主要是馬諦斯的作品，而畢卡索也搞不懂。

伏拉德是參訪史坦家的衆多人士之一。四月底，他突然造訪馬諦斯工作室，買了價值將近兩千兩百法郎的作品。對馬諦斯來說，這筆錢（相當於今日的一萬美金）簡直是天上掉下來的禮物。但可以的話他希望自己能拒絕——他不信任伏拉德——但現實是這筆錢來得正是時候。儘管馬諦斯的作品獲得賞識和關注，他的財務狀況仍接近破產。史坦兄妹曾要求馬諦斯讓他們能在購藏《生命的愉悅》這幅畫作上延遲付款，因爲一九〇六年四月十八日的一場地震重創了舊金山，讓他們的財務狀況陷入不確定。

一兩個星期以後，馬諦斯從李奧・史坦的信中得知一則驚人的消息：「我相信你很樂意知道畢卡索和伏拉德做了筆交易。他沒有賣掉所有作品，但是賣得了足夠的錢，讓他能安穩地度過夏天或者更長的時間。伏拉德買了二十七張作品，其中大部分是舊作，有一些是比較近期的，但沒有什麼重要的畫作。畢卡索對價格非常滿意。」

畢卡索能夠出售作品給伏拉德的確是一大好消息。他在工作室裡不斷遭遇強烈的挫敗。經過

九十次的坐姿臨摹，他的葛楚肖像卡住了。一開始他希望將她畫得像安格爾畫筆下的媒體經營者男

爵路易弗朗索瓦‧貝爾坦（Louis-François Bertin）的肖像畫——魁梧而渾然天成的權威感，但是這

個簡單的想法卻變成了極其痛苦的折磨。他無法畫出自己想要的樣子。他不斷地看見新問題、新的

不足。每次當他從馬諦斯的工作室或者史坦家回來，困難都變得愈加複雜化。他所醞釀的肖像畫觀

點並不夠大膽。

為葛楚畫肖像這件事本身已經成為一場考驗。現在不再只是他和葛楚，偶爾費爾南德會在工作

室裡了，還有李奧也經常來探視。而且因為所有的史坦家族成員，尤其是李奧，腦袋裡總是想著馬

諦斯，並且不時將他掛在嘴邊；這意味著，馬諦斯也如同在現場，就在他的背後注視觀望著。

最後，畢卡索的沮喪爆發了。他刮去葛楚的臉，告訴她不得不停下來。他說：「當我望著你時，

我再也看不見你了。」

接下來是一段很長時間的中斷。夏天即將到來，由於他們從伏拉德那裡得到了意外的財務收入，

馬諦斯和畢卡索都離開了巴黎。特別是畢卡索，他需要遠離洗滌舫公寓；遠離葛楚；遠離星期六在

史坦家的聚會，；最重要的是，遠離馬諦斯。

馬諦斯去了北非。他在阿爾及利亞待上了兩個星期，然後從地中海返回科里烏爾，在那裡待到

十月。同時間，畢卡索回到西班牙，帶著費爾南德一道，他先去巴塞隆納，然後去了庇里牛斯山脈

中一座叫戈索爾（Gósol）的偏遠山頂村莊。

巴塞隆納對畢卡索來說是趟榮歸故里之旅。在那裡，受老朋友環繞的畢卡索重回了知名神童的地位。當年的年輕藝術家是如此才華洋溢，使得鄉親都確信藝術世界的中心——巴黎，才是他當去之處。過去這五年來並不容易。但是現在，由於史坦家族在初期就關注他，還有伏拉德的回鍋支持加強了信心，他終於有了得以自豪的成績。他很高興再次見到家人和老朋友，並且驕傲地炫耀自己的新歡奧莉維亞。這次回鄉令人感到安心，讓他跨越了自我的躊躇變得更加堅定。

然而在戈索爾——這對情侶遠離城市之後落腳的地方，有著更令人羨慕的事情發生了。在這座純樸、遺世獨立的村莊裡，兩個戀人經歷了一段蜜月期，同時對畢卡索而言，也是一段創造力的轉變期。這兩者——愛情生活和創造力的刺激——對畢卡索來說是不可分割且永遠同在的。但是從來沒有像這年夏天在戈索爾旅居的這段期間，兩者如此強而有力地連結在一起，引發了如此大的影響力。

他們和當地旅店老闆，一名叫約瑟·豐德維拉（Josep Fontdevila）的前走私販子住在一起，九十歲的他多次擔任畢卡索的模特兒。他們為村民的日常生活著迷，興致勃勃地觀察並參加了幾個節慶，包括戈索爾守護神的聖瑪格麗特節（Santa Margarida）。少了來自城市中金錢和墮落的煩憂；遠離詩人、色情文學、毒品和洗滌舫公寓裡的喧囂劇碼；遠離來自畫家經紀人、藏家和同儕藝術家的壓力，他們終於開始茁壯成長。畢卡索不再視費爾南德為崇拜的對象，或是沮喪的來源，而是將她視為情人。她後來回憶記述：「我在西班牙看到的畢卡索完全不同於巴黎的畢卡索；他很快樂、

不那麼狂野，更加聰明、生氣勃勃，能夠以一種較為平靜、平衡的方式讓自己對事物產生興趣；事實上，他整個人更為自在寬心。他散發著快樂，性格和態度也大有轉變。

奧莉維亞也從未如此滿足於現況：「山上的空氣無比清新，」她寫道：「像在雲端上，四周都是非常和藹可親、熱情好客且心地良善的人們……我們發現幸福原來就是如此。」

所有這一切點燃了畢卡索的藝術潛力。戈索爾村莊之於畢卡索的想像力，就如同科里烏爾漁村對馬諦斯的影響。他的創作能量豐沛，記錄下當地人的舞蹈，如同馬諦斯一直以來為科里烏爾的農民舞蹈著迷一樣。在愛人身體的魅力牽引下，畢卡索的線條愈加厚實、堅決，以更少筆畫卻更有力道的方式將輪廓和量感勾畫出來。過去幾年他所擅長的消瘦馬戲表演者和虛弱的年輕男子，如今置換為寬腰身、胸部飽滿的身軀，有著擁腫凸出的肚子和肌肉發達的手臂。看著他發展出來的嶄新圖像，感覺畢卡索的眼睛飽被沖洗過，洗去了困惑和虛假的感覺。少了馬諦斯這面總是在他眼前的扭曲稜鏡，突然間他再次能夠清楚看見。

修整掉藍色時期和早期粉紅時期的傷感和自憐，新作品有種永恆、完整無瑕的特性，一種幾乎傲慢的疏離感。以希臘青年雕像 124、古老的伊比利雕塑為藍本，加上古典夢想中的安格爾，畢卡索摸索著線條的本質、鮮明的裸體形象（圖像中看不見任何體毛），以及那種來自古拙、純樸青春的遠古氣息。如此全面地向舊時借鏡的結果別具意義，試圖達到一種早於文明之前的簡樸視界，並刻意地遠離了平日的社會生活範疇。

不幸的是，社會文明襲擊而來，讓這對戀人愜意的田園生活戛然而止。豐德維拉的十歲孫女和

畢卡索感情很好，患了傷寒（和瑪格麗特・馬諦斯所感染的同樣是具有高度傳染性、經常致命的細

菌性疾病）。由於討厭疾病且受到妹妹康奇塔的死亡陰影困擾，畢卡索一得知此事，就帶著奧莉維

亞逃離了。回巴黎的旅程漫長且艱辛。他們首先騎騾子朝北穿越庇里牛斯山脈（第一段的旅程在遇

上一群野馬後差點以災難收場。當時一些騾子因為突然逃跑而掉了背負的行李，導致畢卡索捲起的

油畫布、繪畫和雕塑散落於塵土中），接著乘坐運巴士，再搭火車。

他們抵達巴黎的時候正值七月底盛夏，洗滌舫公寓工作室裡像是一座火爐。老鼠啃光了所有看

得見的東西，他們的床和沙發上滿是臭蟲。

畢卡索打電話給葛楚，要求她再來當一次肖像模特兒。早先刮掉五官特徵的地方，他再重新畫

回來，這一次大大地簡化線條，以一個有塊狀刻面的型塊標示出來。他賦予葛楚的眼睛一種如

催眠般令人無法不看的不對稱感，召喚出內化的視覺強度，如預言者的失明。看著這幅完成的肖像，

你會想起先前那段戲劇性的情節──「當我望著你時，我再也看不見你了。」如今以一種全新的觀

察──著重內在而非外貌的方式，出色地解決了這個問題。

葛楚也曾想要馬諦斯為她畫肖像畫，但他婉拒了。兩人的關係因為馬諦斯的拒絕而變得緊張，

更隨著馬諦斯和莎拉・史坦的親近日益惡化。但葛楚現在很開心。她擁有一件完整具代表性的畢卡

索作品：精湛的原創肖像，有許多值得注意的地方，包括明顯拒絕馬諦斯的用色（相反地，畢卡索

的畫作是一幅棕色交響樂）。還有其他特徵也顯示，畢卡索似乎試圖把自己定位為反馬諦斯。馬諦

斯和他的野獸派同夥所展現的突破性性繪畫，不僅打著著鮮明色彩的旗幟，還標榜著未完成的外觀和缺乏基礎的繪畫技巧——這些特質引來詆毀，稱他們的作品是無政府主義和病態，而畢卡索的新作則帶著著理性的色彩、古典風格的對稱，以及正確的人體比例。

然而，畢卡索只以對立面來當成自己的立足點是不夠的；因為馬諦斯並不會停下腳步。從《生命的愉悅》一畫的表現來看，他已邁步離開野獸派。畢卡索施加的迫切壓力，可能在某部分上促成了這個轉變，馬諦斯試圖重新掌控自己對色彩的感性反應所造成的混亂——不是經由讓色調變黯淡（相反地，他不斷增強色彩），而是透過尋找不同方法來達到平衡和理清構圖。於是，提起畫筆作畫成了關鍵。馬諦斯畫出大面積平坦、未經調和的色彩，線條飽滿又模糊，幫助他得到自己所尋求的平靜。

在追求清晰構圖的過程中，馬諦斯並未選擇畢卡索那較為傳統、學術的線條，而是往更原始或素人的方向尋求答案。他曾多次受到藝評家的指責，認為他讚頌扭曲變形的形體。彷彿是為了刺激他們，他現在積極地擁抱變形的想法。

當畢卡索正在解決葛楚的肖像問題，馬諦斯仍在科里烏爾，創作兩幅以當地一位漁夫為模特兒的肖像畫。科里烏爾是馬諦斯的樂園，他的避難所。這是一座位於弧形小海灣的繁忙漁村，四周環繞著畢卡索和奧莉維亞才剛翻越而過的乾燥山丘——庇里牛斯山脈。這座村子靠近西班牙邊界，隨處可見棕櫚樹、一叢叢尖尖的龍舌蘭、無花果樹、棗樹和香蕉樹，還有石榴和桃樹。這個城鎮專門

生產用鹽水醃製的鯷魚和沙丁魚，魚被剖開、鹽漬，魚頭任其腐爛，因此漁港總四處瀰漫著一股刺鼻的氣味。從地理位置來說，這是法國和非洲最爲接近的地區，幾個世紀的貿易和交流賦予了這個漁港強烈的北非摩爾風情。科里烏爾是馬諦斯於一九〇五年和德蘭一起作畫的地方，在漁港強烈陽光的魅力四射下，他們創作了第一批的野獸派畫作。一年之後他回到這個帶給他不可言喻的強大潛力之處。

他的漁夫肖像模特兒是一位叫卡米爾・考門（Camille Calmon）的少年。馬諦斯請這位住隔壁房的鄰居，隨意地坐在椅子上縮成一團，不正的坐姿，和畢卡索的葛楚・史坦肖像有些類似，但又不太一樣。第一個版本的畫法潦草但傳統，然而基本上還是野獸派的筆觸，也就是一種看起來鬆散、未完成的樣子。第二個版本則是畫在大小相同的畫布上，一開始針對第一個版本隨興自由的複製，但在考慮如何替肖像抓出重點且加強表現力的馬諦斯，很快地開始調整輪廓，將男孩的臉龐扁平化和簡化，加強誇大人物的輪廓和衣服褶皺中的韻律和節奏。他把第一個版本的彩色背景改成一致的泡泡糖粉紅色調，並且將褲子和襯衫上的顏色填滿，讓它們看起來同樣均勻、平坦和飽和，而不要多孔狀且不完整的感覺。

按照傳統肖像畫的標準來看，第一幅畫作夠奇怪了，但是第二幅則冒著看起來像是拙劣模仿的風險。這並非馬諦斯第一次因爲自己的作爲亂了方寸。期待著外界反應的他比平時更加焦慮。回到巴黎後，他向李奧・史坦（一位他預期最能給予支持的觀眾）展示畫作時，一開始還佯稱是由科里烏爾當地的郵差畫的。

不承認畫作也許只是個玩笑——他很快就承認「這是他自己的一個實驗」——但卻是一個發人深省的玩笑，透露出馬諦斯自己的大膽和內心的信念再次超越了社會認可的範圍。

儘管指責他敗壞藝術的辱罵言論仍持續縈繞耳際，馬諦斯卻愈來愈相信，「變形」——扭曲主角的輪廓和比例以達到更加集中和有力的效果——或許能指引出前進的方向。這個想法已成為他的創作圭臬多時，同時也和他一位朋友所明確表達的意見一致，這位朋友是詩人暨藝評家梅西拉斯‧高博（Mécislas Golberg）。高博在臨終前仍幫馬諦斯撰寫一篇他希望發表的短文。「在藝術上，」高博寫道：「變形是一切表現的基礎。個性愈強烈，變形愈顯清楚。」

這項聲明讓馬諦斯深受吸引，最主要是因為闡釋的概念正是他藝術信仰的核心。他也很喜歡這項頗能讓人信服的悖論——變形能產生更好的「清晰度」。

後來，李奧形容這第二版的《年輕水手》（Young Sailor）為「馬諦斯所創作的第一件『強制變形』作品」。他沒有買。莎拉和邁可‧史坦也沒有，不過他們倒是購藏了第一個版本的畫作。第二版的作品，似乎比所有馬諦斯做過的嘗試都更加令人難以接受。而這點，當然只會讓畢卡索感到更值得玩味，更加錯亂困擾。

對畢卡索來說，強化人物個性的表現不僅是種理想，還是種難以抗拒的念頭；因此，他也一定贊同高博的說法。但是如果他想在自己的作品中追求變形，就得採用自己的方式。加強色彩的強度，以及馬諦斯為了達到此一效果而開始強調的平面感，這兩者皆非他所關注的。畢卡索感興趣的變形是雕塑性的，攸關三度空間的感知。現在潛意識有馬諦斯的他，開始製作扭曲的雕塑，某部分直接

出自費爾南德性感身體的感官刺激，同時也受到他最近關注的古伊比利人像雕塑的啓發。這些石雕原始且充滿了駑鈍、未開發的潛力，製作時間介於青銅時代和羅馬帝國征服伊比利半島之間的漫長歲月，可見到來自亞述人、腓尼基人和埃及人影響的遺跡。畢卡索曾在羅浮宮見過一組最新挖掘出來、介於公元前六世紀和五世紀之間製作的人像石雕。它們的面目表情、簡化的特色非常吸引他。最重要的是，它們來自西班牙的安達魯西亞；他幾乎想在它們身上聲明專利。

很快地，在這些石雕的影響下有了新的突破：一幅畫裡有兩位身軀像是被吹氣膨脹般的裸體女人，側身面對觀眾，並相互看著對方。她們的雙腿矮短，胸部似木頭，臉部則像最近完成的葛楚肖像畫，具有簡化的塊狀刻面。成品比所有畢卡索至今所創作出來的東西都更加奇怪，也更令人注目。

論及影響的接收，畢卡索可說像是一隻喜鵲[125]。任何東西都會被他狂熱的眼神消耗、消化，然後轉化成新的東西。但是在這個時候他似乎漸漸意識到，至目前為止他沒有什麼創新稱得上有自我風格，也不像馬諦斯的作品那麼明顯地現代化。畢卡索經歷了他仿效圖盧茲羅特列克的階段、艾爾‧葛雷柯[126]的階段、梵谷和高更的階段。他曾受到皮維‧德‧夏凡納、安格爾和希臘雕塑，以及最新的加泰隆尼亞羅馬風格和伊比利文化的影響。這一切都相當精采耀眼。但是（並不令人意外，畢竟他才二十五歲），他的努力還沒有扎實的成果，都尚不足以稱爲自己的東西。畢卡索顯然是在前往某個領域的路上，但同樣顯而易見的是，他尚未抵達目的地。《兩個裸體》（Two Nudes）畫作有著怪異的變形，暗示他快接近了。或許可以指出他受到哪些影響，也可以追溯出他演變至此的過

程；然而，這其中還有著些什麼：某種新鮮又大膽的東西，除了他以外無人可以辦得到。

大約是這個時候——將近一九〇六年底，畢卡索開始策劃一幅他希望能立刻贏過馬諦斯地位的畫作。

最初的構想是一幅關於性病和罪的惡果的性寓言，因此畫面為五名妓女聚集在一家妓院，炫耀著自己的身體，同時以帶有挑釁意味的眼神盯向畫外的觀者。在最終完成的版本中，五個女人盤據在一個壓縮且分割過、以輕薄的粉紅、冰冷的藍和略帶灰的棕色色調所定義的空間中。不過，這件稱為《亞維農的少女》（見彩圖十二）的作品，可是花了很長時間才達到最後完成的樣子。

這幅畫的部分構想想受到詩人阿波里奈爾的情色小說《萬鞭狂愛》（Les Onze Milles Verges）的啓發，詩人將手稿贈閱給畢卡索。內容是一場極端的薩德式嬉戲，涉及妓院裡的戀屍癖、戀童癖和縱欲狂歡。畢卡索讀了之後非常珍藏這部作品。當然，還有許多其他的靈感來源——包括畢卡索自己在妓院的經歷，以及他自從好友卡薩吉瑪斯自殺後隨即和吉曼發生戀情、心中揮之不去的想法，亦即性、死亡不可避免地和豐沛的創造力相互牽引。

他打定了主意要讓這幅畫無人能及。他似乎直覺地認為，唯一能保證成功的方法，就是明確地表現出自己對性心理的關注——亦即他所渴望看見和選擇不看見的深層內心戲碼。但是，既然這也和他以妓院為想像的窺淫癖畫作，此欲望最直接地顯然和他對女孩和女人的感受有關。但是，這也和他沉迷於跟當代最有影響力的同儕畫家馬諦斯的競爭有關。這種沉迷本身就帶有窺視的特性：畢卡索需要看看馬諦斯在做什麼，同時也得將這個需求轉化成無法辨識出來的樣子，不讓馬諦斯發現。

創造這幅畫的過程就是體現這齣幽隱藏的戲碼。它折磨了畢卡索九個月，並且用上了他所有儲備的能量。他隱居起來創作。從史坦兄妹那裡獲得的錢，讓他能在主要的工作室樓下再租第二間較小的工作室。在那裡，他可以把自己關起來，孤獨地創作──大部分是在夜晚。他的朋友薩蒙形容他「變得不安。一下把畫布轉放到牆上，一下把畫筆扔到地上。經過許多漫長的白日黑夜，他畫了又畫……但付出的努力從未得到令人欣喜的成果……」

在寒冷破敗、老鼠肆虐的洗滌舫公寓，畢卡索和奧莉維亞經歷了去年夏天在戈索爾度過的甜美悠閒時光後，兩人的關係開始惡化。他們在西班牙建立起來的親密關係延續了一陣子，但畢卡索執著於打敗馬諦斯的競爭，開始讓奧莉維亞受到冷落。他似乎並沒有和她討論過自己心中的盤算，只是把她拿來和他正在創作的妓女圖像做比較。兩人在性關係上的猜忌心又重新升起，畢卡索見到她和別的男人打情罵俏，便將她禁足在工作室裡，只有在他的陪同下才能出門。奧莉維亞一開始還能泰然自若，「就算畢卡索愛猜忌或禁止我出門，必須自己做家裡所有的差事。這也表示畢卡索又有什麼關係？」她寫道：「還有哪裡能比待在他身邊好呢？」然而，他們的關係終究變得糟糕。即使她依然是他創作上的繆斯，她恆常的存在卻變得煩人。傳記作家理查森寫道：「在戈索爾的山間天堂，畢卡索將費爾南德視為且畫得像個女神；回到洗滌舫公寓，她被當成私人財物，被描繪成一名妓女。」

不知是為了報復還是出於絕望，約在一九〇七年初，奧莉維亞設法和詩人讓・佩萊林（Jean

Pellerin) 有場短暫的戀情。結果畢卡索在畫布上加倍懲罰她。

當畢卡索大部分時間花在創作《亞維農的少女》上，馬諦斯則待在科里烏爾。三月時，他帶著一幅畫作回到巴黎，再次讓他的年輕對手感受到震撼威脅。

正如《生命的愉悅》使得畢卡索上一部精心策劃的作品《水源之地》顯得平淡無奇，馬諦斯的最新力作——當年獨立沙龍他唯一參展的作品——則迫使畢卡索從根本上重新思考自己在做的事。《藍色裸體：比斯克拉的記憶》（Blue Nude: Memory of Biskra）是馬諦斯受到最近一趟北非之旅所啓發。畫中是一副裸露的女性軀體，牽強地扭曲著，一隻手臂像鐮刀似彎折舉在頭上，襯著一個粗略繪製、有著散葉棕櫚的裝飾背景。馬諦斯個人最珍貴的收藏是一小幅畫著三位沐者的塞尚作品，於是他採用了塞尚的藍綠色調，以及他自己對韻律感的著迷，像竊窣的葉子或蕩漾的波浪一般，將感覺鋪散在整個畫面上。但是和塞尚的作品相比，馬諦斯的畫作駭人地粗糙。沒錯，這的確是一張裸體圖像，但拒絕呈現柔軟肉體或熟悉的人體曲線的誘惑，而有種殘酷和破壞力的味道。馬諦斯已從第二版《年輕水手》的變形更向前推進了一步。整幅畫四處散落著藝術家修改畫面的痕跡，毫不掩飾自己笨拙且艱辛的繪製過程。儘管畫作的色彩濃厚、形式大膽，卻有一種驟然被中止的模樣。

這幅畫的緣起也是粗暴的，由馬諦斯工作室裡的一件意外所引發。當時馬諦斯十分著迷於一件相同主題——具表現力、扭曲變形的斜倚裸體——的泥塑（早期他大部分在畫作上的突破都是經由雕塑的發現而來）。他花了很長時間雕塑，卻不小心被撞倒在地而粉碎。馬諦斯氣炸了，情緒非

常失控，以至於艾蜜莉得帶他出去散步好鎮定下來。這件事引發的沮喪和懊惱便直接成了《藍色裸體》的創作養分。

當畫作掛上沙龍的展牆，隨之而來的是如前兩年般連續第三年的騷動。許多藝評家幾乎無法說服自己將之稱為一件藝術作品，或者是失敗的作品。大眾認為這是一個企圖向全世界證明他瘋了的人所編織出來的另一場騙局。即便是同儕藝術家也感到失望：特別是德蘭，他似乎已經無奈地放棄了，決心不再追隨馬諦斯。

不過史坦家卻買下了《藍色裸體》，並且隨即就掛到弗勒魯斯街住宅的牆上。某個週六晚上的一場沙龍，一位剛從紐約的藝術學校畢業的美國年輕人沃爾特‧帕奇（Walter Pach）瞧見畢卡索正盯著這幅畫作看，一副陷入激烈目光和意志反抗之戰的痛苦狀。畢卡索轉向他問道：「你對這幅畫感興趣嗎？」

「從某方面來說，是的。」帕奇回答。不過在他感覺到眼前這位西班牙人的激動後，帕奇懷疑自己是否給了錯誤的答案，隨即改變了態度說：「它讓我感到好像一拳打在雙眼之間。我不明白他在想什麼。」

「我也不明白。」畢卡索回答：「如果他想畫的是一個女人，讓他畫一個女人。如果他想畫的是一種設計圖案，就讓他設計圖案。這幅畫則介於兩者之間。」

可能是因為在戈索爾的時光，也可能是一時為愛昏頭，總之畢卡索和費爾南德有了收養孩子的

念頭。一九○七年四月六日，他們終於來到一處距洗滌舫公寓僅五分鐘路程的孤兒院。「你們想要一個孩子，」女修道院院院長說：「就挑一位吧。」

他們選擇了一位名叫雷孟德（Raymonde）的女孩。她年約十二、三歲，生母是在突尼西亞妓院工作的法國妓女。雷孟德受到一名荷蘭記者和其妻的援救，並帶到法國，但後來他們放棄收養，於是她終究進了蒙馬特的孤兒院。

如果這個決定是奧莉維亞的想法，當中一定也少不了畢卡索的認同。況且考量到他們之間的權力關係，我們可以想像，若畢卡索缺乏一定程度的熱情，他也不會同意如此重大的計畫。但是，如果這個決定的主要目的，是為了讓奧莉維亞擁有養育子女的經驗，他們卻沒有選擇一個嬰幼兒，而是令人不解地選了一個年紀較大、和瑪格麗特同齡的女孩。也許畢卡索認為只要是個孩子就能滿足奧莉維亞對親密和親情的需求；也許他認為這樣可以防止她外遇，讓他能自由地沉浸在自己的創作中，不受她干擾。又或者是其他理由讓他喜歡這個領養較大孩童的想法。但極有可能的是，畢卡索還在惦念著那病懨懨卻有靈氣的瑪格麗特。瑪格麗特也是十三歲。自一九○六年初和她首度見面以來，畢卡索經常在拜訪馬諦斯的工作室時見到她。他一定是熱切地看著她，也許暗自羨慕著她在馬諦斯工作室的生活中所扮演的角色。就像馬諦斯擁有的那樣，他是否也能在洗滌舫公寓裡享有一個幫手、一名夥伴、一位繆斯的存在？

被選中帶回洗滌舫公寓的雷孟德，似乎對這個地方產生了刺激作用。春天開始綻放（距離馬諦

斯和瑪格麗特的第一次來訪已經過了一年），但是畢卡索卻愈加將自己深鎖起來，讓一群關係密切的朋友感到鬱悶。雷孟德的到來則鼓舞了大家。奧莉維亞十分寵愛雷孟德，更大的原因是她自己也是私生女，曾受到一位殘酷的養母折磨。她爲雷孟德穿上漂亮的衣服，經常替她梳理頭髮，然後綁上緞帶去上學。鄰居們也因她的到來感到高興。馬克斯·雅各布和安德烈·薩蒙送她禮物和糖果，畢卡索則畫這些素描討她歡心。但是某種程度上看來，他爲她的存在感到不安。如同理查森說的：

「年輕女孩讓畢卡索動心。她們讓他心神不寧，還會讓他想到已逝的妹妹康奇塔。」

在沙龍於四月底結束之前，馬諦斯再次回到科里烏爾。同時，畢卡索則忙著重新思考和修改他的大幅畫作。一個月後，他覺得自己進展不錯，開始將畫展示給一些特定嘉賓看。然而在付出這麼多的祕密努力後，大家的回應卻教人洩氣——滿是困惑。這是什麼畫？它並不屬於任何現存的類別。爲什麼如草圖般的臉上有著凝視、不對稱的眼睛？爲什麼專注於三角形？爲什麼笨拙的線條顯得不協調，像是沒有完成的樣子？看起來醜陋又可笑。

除此之外，大家都看得出來，畢卡索正處於一個脆弱的狀態，焦急、士氣低落、沉迷，似乎不了解自己做了什麼。就算是以他自己創造的標準衡量，他也無法得知自己是否成功。即便他尚在半途中但幾乎快達成了（正如他所希望和懷疑的那樣），也不知道接下來該如何尋找到目的地。沒人可以告訴他。

然而，有人在去年秋天不經意地向他提供了一個可能解決辦法的關鍵。

六個月前，畢卡索在一個星期六晚上來到弗勒魯斯街的史坦家。當時馬諦斯已經在那裡了。他正向葛楚‧史坦展示一件最近從雷恩街上一家叫索瓦奇神父（Le Père Sauvage）的小型古玩店買來的物品。馬諦斯經常到那家店逛逛，那裡離史坦家公寓只有幾分鐘的步行路程。後來他回想：「來自非洲黑人的小木雕擺滿整個角落。」馬諦斯對這些雕塑非常著迷，看起來像從一般正常人體構造中解脫了出來。他後來說：「他們是用屬於自己的材料，按自己發明的水平和比例做出來的。」

某天他走進那家店，付了五十法郎，帶走這尊小雕像，直接拿去弗勒魯斯街給葛楚看。這是剛果維利族（Vili）製作的一尊木製小雕像──一個坐著的人物，有著一顆面具般不成比例的大頭，嘴和雙眼是挖空的，並且神祕地舉著兩隻手托住下巴。

在他自己的藝術中，馬諦斯此時正努力縮小描繪對象和其情感影響這兩者間的差距。他在尋找可以讓他的情感和激情持續下去的形式。對他來說，這些來自非洲的雕塑啟發了新的自由──它們完全不受雕塑人物應該長什麼樣子的概念所束縛；而這感覺和他最近嘗試通過變形來加強繪畫表現力相吻合，甚至和他對自己孩子的藝術感興趣相連結──並不是因為他認為非洲的木雕簡單，而是因為他欣賞它們的創造力──展現了一種強而有力、無拘無束、而非西方陳腐傳統的方式。

正當馬諦斯向葛楚展示維利族的小型木雕像，為了解釋他所謂的「按自己發明的水平和比例」，馬諦斯滿腔熱情而葛楚卻顯得興趣缺缺時，畢卡索走了進來。於是馬諦斯轉而朝向畢卡索展示了小雕像，根據馬諦斯記得的，他們「聊了一下」。我們可以想像畢卡索把雕塑捧在手中翻轉端詳，一邊聽著馬諦斯說話，一邊又不想聽進去的樣子。

此時馬諦斯的影響力十分廣泛，於是他的新發現引起巴黎前衛畫家對原始部落物件的狂熱。許多尋找新刺激的野獸派同儕和年輕藝術家開始朝巴黎的古玩店下手，去尋找任何他們找得到的非洲面具和木製小雕像。如果畢卡索在這些物件裡尋到寶，他們認為其中一定是有什麼值得關注的東西。

如果畢卡索一開始的反應是抗拒的，這很容易想得到原因。這些物件一定對他有吸引力，但是，它們同時在馬諦斯內心引起觸動的這個事實，讓他想打消念頭。除此之外，他在自己的新發現之中有所領悟——從戈索爾回來之後，那意外地為馬諦斯的追隨者。因為在任何情況下，他都不想被視為馬諦斯的追隨者。除此之外，他在自己的新發現之中有所領悟——從戈索爾回來之後，那意外地在腦中盤旋許久的伊比利亞雕刻，其風格早已融入他的作品之中。

儘管如此，畢卡索仍無法忽視非洲的雕刻作品。他可以看出它們有著解放性的影響——尤其是《藍色裸體》，他也看到其他同儕藝術家在談論這些以前未曾想過的物件時有多興奮。因此，在馬諦斯向他展示維利族雕像的六個月後，當時他還緩慢進行著《亞維農的少女》，畢卡索出現在巴黎的托卡德羅民族誌博物館 (Ethnographic Museum of the Trocadéro) 絕非意外。

在那個時代，托卡德羅博物館是個被忽略的髒亂地方，堆滿雜亂的東西。三十年後，畢卡索在接受安德烈·馬爾羅 (André Malraux) 的採訪時回憶，那是一個「噁心的地方，那氣味……」，他繼續說：「那裡只有我一個人。我想離開，但我沒有走。我待了下來，一直待在那裡，我意識到這是非常重要的…好像有什麼事發生在我身上了……」

畢卡索對他在托卡德羅看到的物件產生了某種直覺，特別是關於面具的作品。他說（流露出他畢生熱愛的戲劇化風格）這些雕塑…

完全不像任何一件其他的雕塑。一點也不。它們有魔法⋯⋯（它們）是 intercesseur（從此我認識了「中介者」這個法文字）、媒介。它們能抵禦一切——防患未知、威嚇鬼怪⋯⋯我了解到，我也對抗著所有的事，我也相信一切都是未知的，一切都是敵人！一切！我因此了解到黑人使用他們的雕塑作為武器⋯⋯他們偶像崇拜的對象是⋯⋯武器。幫助人們免於再次受到邪靈的困擾，幫助人們變得獨立。

畢卡索總結說：「《亞維農的少女》一定在那天對我現形了，但完全不是指形式，而是指這是我的第一張驅魔畫作。是的，一點也沒錯。」

到托卡德羅一遊，加上畢卡索遲來的記述，在他這件傑作的相關論述中變得非常重要，而這很容易理解。如果我們相信他說的，那麼就是在博物館時，他的整個創作理念是藉由將渴望觀看的焦慮——面對他人，特別是女性時所感到性和死亡的焦慮，連結於一種他認為原本即存在於藝術中的魔法和轉化的力量，從對於這兩者的領會淬鍊之後具現出來。畢卡索從這領會的核心——經過戲劇化、強化、不斷地重複——他將繼續打造前所未有的多樣性和輝煌的藝術生涯。

但是，當然了，這次的參觀放在和馬諦斯的競爭關係中來看也是同等重要。對一位深陷於努力脫穎而出、想擺脫對手影響且在生涯早期表現出色的人來說，畢卡索對原始部落面具的直覺再重要不過了。是武器，如他說的幫助你「變得獨立」。

畢卡索最終接納了非洲藝術，而且是以一種急遽的強度——正如同他的為人作風。經歷整個一九〇七年的春夏，他交出了一系列狂暴的「非洲化」裸體。就像他的伊比利風格頭像一樣，這些人物畫像被大大簡化了，但現在有了具稜角的軀體、鐮刀般的彎鼻子，臉頰上有著平行條紋和交叉影線——是直接取自他在非洲面具上見到的疤痕紋面。

同時間，他重新檢視《亞維農的少女》。在他以墨水於紙上做的一系列習作中，條紋和影線開始出現在畫中的背景和邊界附近，讓人聯想到馬諦斯的《藍色裸體》中裝飾性的棕櫚葉狀。與其說像馬諦斯，不如說更像塞尚（畢卡索現在已經開始像馬諦斯一樣敬仰他）的風格，畢卡索正努力建立起視覺上的韻律感，以加強他畫面的統一性，使背景和前景接合在一起。但畢卡索的韻律感不是馬諦斯所鍾愛的那種流暢蛇紋，而是建構在尖銳的角度上，帶著支離破碎的特色，適切地反映了他的心靈狀態。

畢卡索一定曾告訴自己，他在非洲藝術中發現到的東西和馬諦斯非常不同，他的是更極端、更有力量的。我們從他自己的記述中得知，他的發現不僅比馬諦斯的古玩店鋪尋寶更具戲劇性，還受到了迷信和魔法的煽動。

至於馬諦斯，他絕不會如此戲劇化自己的藝術理念，這麼做不符合他的利益：畢竟人們已經認為他夠瘋了。他最好還是強調「水平和比例」就好，而不是魔法或驅魔。

無論如何，昇華過的和諧理念對馬諦斯來說非常重要，對畢卡索來說卻非如此。馬諦斯總是提

升自己對抗混亂；而畢卡索則在不協調之下蓬勃發展，他歡迎碰撞和衝突。

畢卡索即刻面臨的勝敗關頭在於，他能否成功完成他偉大的畫作——賦予它強大的震撼價值，足以超越馬諦斯《生命的愉悅》中的不協調和《藍色裸體》的變形。他想挑戰這兩幅畫，並且捨棄（他所認為的）馬諦斯模稜兩可的致命傷（畫的究竟是「設計圖案」還是「女人」？）。畫布上那五個妓女的面孔，最初都是他在完成葛楚背像後所形成的塊狀、張大眼的伊比利風格，但是到了六、七月時，伊比利風格的頭像似乎不再令人滿意。於是，一九〇七年的盛夏，當馬諦斯仍遠在南方，畢卡索做出了重大決定。畫面右側的兩個女人——一位蹲著、另一位站在她身後，他在她們臉上畫了非洲風格的面具。兩張臉都有著長而彎曲的鼻子、粗糙、拉長的五官和張開的小嘴，站在背後的這位有一隻全黑的眼睛，像空洞的眼窩；而蹲著的這位，一雙不對稱的藍色眼睛裡有小小的瞳孔。畢卡索讓其他三個女人維持伊比利風格的面孔，她們的目光更直接，同時也較為親切；另一方面，右邊「非洲化」的臉孔則像是嚇人的面具，她們似乎根本看不見我們，表現出一些極為不親切、陌生的，而且絕非性感誘人的特質。她們似乎在叫人不要接近。

今天，我們已經習慣了《亞維農的少女》這幅畢卡索最受好評的畫作裡所標榜的不協調感。畫面上的不和諧不再令我們感到驚訝，很大的一部分原因是，畢卡索延續這點使其成為他作品的標誌，鼓舞了無數的現代藝術家效仿。但在那時，他跟其他人一樣，似乎還不太確定自己做了什麼。是否太超過了？難不成破壞了畫面？這畫完成了嗎？他所能確定的是自己嘗試了一些前所未見的樣子。

無論是否奏效，又或者整體的組合構成——那些不和諧的面孔、出自非洲和古伊比利雕塑的借用、取自馬諦斯珍愛的塞尚小畫《三位沐者》（Three Bathers）裡頭人物蹲跨的姿勢其實更像宛如中毒般混亂的徵兆；他無從得知。

同一時間，畢卡索的家庭生活又受到另一種混亂的影響——同樣具有毒性。對領養來的孤兒雷孟德來說，結果頗為悲慘。畢卡索似乎開始對這個女孩表現出不太正常的新興趣。在雷孟德於洗滌舫公寓所度過的四個月當中，奧莉維亞注意到他對女孩不健康的迷戀。因此，如果女孩在洗澡、穿衣打扮或試穿新衣服，她不再放心讓畢卡索和雷孟德同在一個房間裡。

她的擔心可能是由畢卡索的一張畫所引起，或者該說是證實。他畫雷孟德坐在椅子上檢查她的腳，在她前面的地板上可以看到一只水盆。這個姿勢本身無傷大雅，而且藝術典故的借用淵源大有來頭，無可挑剔：源自一座著名的羅馬雕塑《挑刺的少年》[127]，一個男孩正將他腳上的刺拔除；同時也與馬諦斯於前一年創作的一座印象派雕塑《去除刺的人》（Thorn Extractor，可能以瑪格麗特作為他的模特兒）相似。同樣的姿勢在夏天重新出現在「非洲風格」的女人，並且在畢卡索的想像中和塞尚的《三位沐者》裡右手邊的人物相結合，最終轉化成為《亞維農的少女》裡頭蹲跨姿勢的妓女。然而，就畢卡索這張關於雷孟德的畫作來說，本身就是令人不安、不正常的偷窺，雖然這不過是一張簡單的草圖，卻明顯地暴露了女孩的生殖器官。

沒多久，奧莉維亞感到別無選擇，只好把雷孟德送回孤兒院。洗滌舫公寓的居民在阿波里奈爾的公寓辦了送別派對。想當然耳，雷孟德感到既孤單又困惑。雅各布將她的娃娃和一顆球放進盒子

裡打包好，然後牽起她的手，「帶著一個深深悲傷的微笑」，把她帶走。

馬諦斯在南方度過了漫長的夏天，於九月初回到巴黎之前，畢卡索感到筋疲力盡、心灰意冷。雷孟德離開一陣子後，奧莉維亞也離開了，他們長久的戀情似乎結束了。畢卡索的作品在這段時間裡突然一下子處於領先地位，但他也為這創意上的進展付出了代價。由於對《亞維農的少女》的執著——一幅使奧莉維亞困惑甚至感到羞辱的作品，彷彿體現了他自己對她的情感，讓她為此蒙上一層陰影。而今她走了。

這張畫作的未來評價尚不明確。而見過此畫在「非洲風格」之前的狀態的朋友、藏家、畫商等人的負面反應，如同他參觀了托卡德羅博物館的經驗，可能都激發了畢卡索做出修改。但是那兩張非洲化面具讓這幅畫更加令人難以接受，而且畢卡索對此似乎仍處於猶豫不決的痛苦中。這張畫作在他的工作室裡待了將近十年的時間，而在那段期間的大部分日子裡，他好像都無法決定此畫是否完成。

馬諦斯或許能夠明白他的自我懷疑。事實上，他也許是畢卡索認為唯一有能力只需以同理心就能緩和其疑慮的人。自從兩年前野獸派取得突破以來，馬諦斯也曾無法以任何客觀的方式來衡量自己所達到的成就，這點一直困擾著他，是他所有焦慮的來源。

馬諦斯回到巴黎之前已聽說關於畢卡索的心理狀態和他的奇異新作。他在七月下旬至八月初從科里烏爾休假前往義大利。在那裡，特別是在他和葛楚·史坦和李奧·史坦碰面的佛羅倫斯，他深

深為義大利的原始藝術、哥德式晚期和文藝復興初期的藝術家，如喬托 [128] 和杜奇歐 [129] 的魅力所吸引。在他們創作的溼壁畫裡，人物風格飽滿、穩定、不可或缺，為他樹立了一個足以駕馭非洲藝術所釋放的狂野衝動並且和其互補的典範。這些特質也和自己對兒童藝術裡不受汙染、平直單一的色彩和簡化輪廓的興趣並一致。最重要的是，這些圖像裡豐實的性靈滿溢著一種純潔和寧靜，使得他後來在威尼斯看到的那些豐富多彩的油畫，相形之下顯得頹廢墮落。

但在這趟旅行中，馬諦斯和李奧·史坦之間的關係緊張了起來。隨著馬諦斯的聲望攀至高峰（多虧史坦兄妹的大力支持），李奧自己受挫的藝術野心可能是導致這種不愉快之感的原因。但是在佛羅倫斯這個藝術溫床，他們之間那股受迫的親近感促成了更為直接的麻煩。馬諦斯以一個藝術家的深入和迫切眼光回應他在佛羅倫斯所看到的一切，幾乎是以一種偷竊般的衝勁想把握這些經歷，並且充分應用在自己的創作裡。他對藝術的熱忱無庸置疑，但是帶著一種令馬諦斯感到格格不入的無私公正、理性的特質。於是，這兩個驕傲的人——都如此聰明、善於表達、急於想讓對方接受自己的見解——費力地和對方溝通，卻愈加讓彼此神經緊張起來。

回到巴黎，這些摩擦仍難以平息。葛楚和李奧，跟莎拉和邁可·史坦之間的競爭也愈加劇烈，因為後者和馬諦斯的關係愈來愈好。此關鍵時刻的結局是，李奧和葛楚開始棄馬諦斯而去，轉而將愈來愈多的注意力放在畢卡索身上。《藍色的裸體》便成了他們購買的最後一幅馬諦斯作品。而且過沒多久，他們幾乎將所有的馬諦斯作品都給了莎拉和邁可。

馬諦斯回到巴黎不久後終於見到了《亞維農的少女》，那次他帶了藝評家出身的畫商費利克斯‧

費內昂（Félix Fénéon）一道前往洗滌舫公寓。毫不誇張地說，他顯得極為驚訝，而且一如過往，他

可能犯下講太多話的錯誤，還是說錯話了，或者只是根本沒有說到重點。據說馬諦斯和費內昂看了

這幅畫之後，兩人相視放聲大笑起來。二十五年後奧莉維亞則宣稱，馬諦斯看到畫時非常憤怒，並

發誓要報仇，讓畢卡索「求饒」。這些聽起來都非事實。最可信的說法是，他以小聲但明顯挖苦的

口吻說：「從朋友作品中看到的一點大膽創意，卻成了人人共享。」這句話暗諷著，馬諦斯花了多

年時間試驗、誠摯地追尋，以求得更高層次的美感突破，然而現在，眼前的畢卡索，為了創作一幅

刻意且毫無意義的醜陋畫作，偷用了馬諦斯自己都尚未完全掌握的觀念，只為了讓畫面看起來相當

大膽。

事實上，畢卡索為了《亞維農的少女》傾盡所有一切努力。而他的付出卻令普遍多數人感到驚

愕失望，連他最需要的支持者都在這個過程中失蹤了。在畢卡索往後的藝術生涯中扮演幕後重要推

手的畫商丹尼爾亨利‧卡恩維勒130（曾經嘗試和馬諦斯建立關係但沒有成功），他認為《亞維農的

少女》是幅「敗筆」。俄國藏家徐祖金則形容是「法國繪畫的損失」。根據他的朋友詩人安德烈‧

薩蒙的說法，許多同儕畫家開始「對他敬而遠之」。德蘭知道畢卡索為這張畫孤注一擲地付出不少

心力，相當擔心這位朋友的神智，並且預言「某個晴朗的早晨」，畢卡索可能會被人發現「在他的

大畫布旁上吊自盡」，甚至連詩人阿波里奈爾都選擇緘默。

而今，在這些人之上又加了一位巴黎前衛藝術的領袖藝術家。畢卡索曾在史坦家親身領教過他

的聰明才智，也在畫廊和多次拜訪馬諦斯的工作室時見識過他的大膽狂放。這位藝術家知道真正孤立無援的感覺，他不僅視這件作品為失敗之作，甚至當成一幅差勁的模仿作品——惡作劇的仿作。

當然，《亞維農的少女》這幅畫裡一定有很多令馬諦斯感到惱怒的地方，以至於他覺得這畫似乎是直接針對他而來。馬諦斯即使以粗略的方式執行繪畫，也總是關注著整體性、穩定性和沉靜感，但是《亞維農的少女》卻顯得分裂、具侵略性且充滿鋸齒狀。從各方面看來，畫面結構全然背離了他剛在義大利見過的壁畫風貌。畫中右下角蹲踞著的人物，直接模仿了他自己最珍愛的塞尚收藏《三個沐者》中的人物姿勢，教他怎麼能不被激怒呢？至於蹲著的那位和其身後的兩個女人，她們臉上的非洲面具又怎能不讓馬諦斯注意到呢？畢竟，將非洲藝術介紹給畢卡索認識的人是他，但他從未料到自己的發現會被以如此露骨直白的方式運用出來。

不過這幅畫裡還有一些其他東西，一些更為根本的元素——和借用、盜用或是破壞的特質都無關，而是一道純然的反對力量。畢卡索想要以厚顏無恥的性欲表現讓觀者（和他自己）感到坐立難安。其得到的結果就如同馬內的《奧林匹亞》，只是少了令人會意的暗示，而顯得被強化、壓縮，全然一副好鬥的樣子。

不管是出於什麼原因，馬諦斯都無法看出《亞維農的少女》的傑出之處。如同其他許多人一樣，他無法面對那些三睨視挑逗的裸體，以及畫面所表現出來的強大性吸引力。更重要的是，馬諦斯認為畫作想傳達的訊息對他而言——似乎是畢卡索在告訴他的事——太過複雜也太過矛盾，導致他無

法清楚地去理解。馬諦斯或許早就認定這幅畫是一種隱含諷刺的致敬；但是他也猜測，《亞維農的少女》真正要告訴他的訊息是，畢卡索並非他能號召的人，既不是他的門徒也不是追隨者。如今畢卡索用這幅畫向世人昭告，他是獨立的個體，一個同樣有著雄心壯志的人——想要成為一位偉大的現代畫家，但和馬諦斯的現代藝術理念卻是截然不同。

在這個關鍵時刻，馬諦斯在前衛藝術上的影響力比以往任何時候都強，他的引領地位無可非議。

在十月初開幕的一九〇七年秋季沙龍展上（同時舉辦了貝特・莫莉索和保羅・塞尚的重要回顧展），似乎每個年輕畫家都試圖畫得像「野獸派中的野獸」（阿波里奈爾如此稱呼馬諦斯）。看到他的風格受到許多後輩粗魯的模仿，讓馬諦斯感到非常困擾，大部分這些著迷於他的人完全不明白他的理念。這點原本並不甚重要，不過他們魯鈍的努力卻給了詆毀他的人更多抨擊的依據（畢卡索在《亞維農的少女》中的「借用」儘管是屬於不同類型，但也可能到頭來以相同的方式打擊他，帶來同樣的危機）。

正當馬諦斯擔心著這些差勁的模仿者，他也開始面臨強烈的反彈。在他的追隨者當中較有才華和想法的，包括和他親近的同行德蘭和較為獨立的布拉克，都開始和他分道揚鑣。在簡短的野獸派時期，他們都會和他一起工作過，但之後馬諦斯一直在追求一條愈來愈個人化的道路。在《生命的愉悅》和《藍色裸體》出現後，儘管他們感到相當佩服，卻再也無法或不願意跟隨他了。

最終，馬諦斯畢竟在氣質上過於孤僻，導致他無法成為一名運動的領袖。但此時——他的作品

讓許多人感到不合情理的醜陋和怪奇（某位藝評家曾問及他的最新畫作《奢華》（Le Luxe），「為什麼對形體如此厭惡蔑視？」那是一幅關於奇怪夢境的畫，有三個女人在海灘上舉行著神祕儀式，以笨拙的筆法繪成）。此刻的馬諦斯對於認可和信心強化的需求，就和畢卡索一樣深刻。

葛楚・史坦現在可說是全心全意支持畢卡索陣營，很快地就開始將她的世界分成「馬諦斯派」和「畢卡索派」。畢卡索的其他支持者也在旁敲邊鼓，加劇緊繃的局勢。他們隨時準備好利用任何可以在馬諦斯身上挖掘到的優勢。他們注意到畢卡索對《亞維農的少女》的失望，並且將他的沮喪歸咎於在藝術圈扮演了次要角色。的確，對畢卡索來說這是最無法容忍的一點。李奧・史坦記得一次畢卡索站在一個公車站牌下排隊，變得忿忿不平起來。「不該如此，」他說：「強者應該要能到前面去取得他們想要的。」

儘管如此，兩位藝術家彼此仍然維持客氣有禮、甚至是友好的關係。至少，他們友好到兩人約好要在秋季末交換作品。

這場作品交換經過精心策劃，在洗滌舫公寓裡的畢卡索工作室舉行，是個特別的晚餐聚會。薩蒙、雅各布和阿波里奈爾都在場，還有布拉克、莫里斯・烏拉曼克和莫里斯・普林斯特也在。他們或許親自參與計劃了整個晚上，畢竟根據文獻紀錄，畢卡索並不是一個好客的主人。

顯然他正處於低潮。《亞維農的少女》被堆放在他工作室的角落，上頭還扔了一張紙。費爾南德和雷孟德也不在了。畢卡索的狀況在朋友間引起大量同情，但並沒有簡單可行的解決辦法。卡恩

維勒在半個世紀之後寫道：「我希望我能夠讓你們了解畢卡索這個人所展現的英雄氣概。在那個時代，精神上的孤獨真的非常可怕，沒有任何一位他的畫家朋友願意跟隨他。他畫的作品似乎對每個人來說都是瘋狂或可怕的。」

我們並不清楚雙方交換作品的協議有什麼條件，但似乎畢卡索早先在拜訪馬諦斯的工作室時已有機會挑選了一件，現在輪到馬諦斯來選他的作品了。

畢卡索選擇的作品是一幅瑪格麗特的肖像畫。該畫作以一種故意天真的風格繪製而成，畫的上方橫印著粗體大寫的瑪格麗特名字。畫作尺寸很大，一定不好攜帶，而馬諦斯就將畫作夾在手臂下，一路架著到蒙馬特區，途中他或許感到忐忑。十八個月前，瑪格麗特曾親自陪他走在這條路上。這一次則是他為她畫的肖像。

就畢卡索而言，這實在是一項驚人的選擇——不僅是因為他最近才剛放棄了自己收養的十三歲女兒。難道是出於難過或想念嗎？還是因為受到某種嫉妒或回憶的觸動，像是因為他失去了妹妹康奇塔，而試圖把瑪格麗特視為彌補？又或者僅是出自他對她的喜愛？

我們只知道他一輩子都保留著這張畫作。

馬諦斯則選擇了畢卡索最近畫的一幅靜物畫。畫中以鋸齒狀的稜角鋪陳出豐足的韻律，以及異常生動的色彩——對此時期的畢卡索來說。葛楚·史坦在這場作品交換的經典敘述中聲稱，兩位藝術家分別假裝選擇了一件令自己感到欽佩的作品，實際上他們選擇了「對方的作品中，無疑是最不有趣的一件」。

她繼續說：「之後，兩人都將他們選擇的畫作視爲對方弱點的例證。」這個陳述比較像是史坦個人的私心，傾向將兩位畫家的關係視爲敵對。事實上，這兩張畫作都有著滿滿的信心和意念。如果說，畢卡索很高興見到馬諦斯回應他對於稜角構圖和模糊空間關係的新興趣；同樣地，馬諦斯也很欣喜能證實畢卡索認眞看待他對兒童藝術的興趣。畢卡索生前在晚年時曾提及：「當時我認爲我選擇的那張作品極具關鍵性，而至今仍是如此認定。」

這頓晚餐勉強進行著。畢卡索一直悶著不說話，參加聚會的其他成員也感到不安。這種怪異、生硬的氣氛和蒙馬特平日的夜生活格格不入，爲此畢卡索的朋友都怪罪到馬諦斯頭上。對薩蒙來說，馬諦斯顯得驕傲又冷漠，薩蒙認爲他對輕鬆愉快、胡鬧和戲弄──所有這些經常發生在洗滌舫公寓社交生活中的事都毫無感覺。再加上馬諦斯近來的得勢只會造成他們的輕蔑。於是，在畢卡索擁擠的工作室裡引發一陣幽閉恐懼症，爲了維持和較爲年長的馬諦斯相匹配的禮儀水平，似乎給大夥兒帶來了難以忍受的壓力，他們迫不及待希望晚餐趕快結束。馬諦斯一離開，敵意便爆發了。

根據薩蒙的說法：「我們直接前往阿貝賽斯街的商店街（約步行兩分鐘的距離），在那裡爲了好玩也不在乎沒錢，買了一套玩具箭，箭頭是吸盤。回到工作室後大夥兒拿來對著畫作射，但不會造成破壞，眞是有意思。『一發！擊中瑪格麗特的眼睛！』『另一發擊中臉頰！』我們玩得不亦樂乎。」

這顯然是爲了讓畢卡索開心一點而想出來的。出於相同的動機，他的朋友們還在蒙馬特街頭亂

塗鴉，仿效政府在牆壁和圍牆上的健康警告：「馬諦斯引發瘋狂！」「馬諦斯比酒精更危險。」「馬諦斯造成比戰爭更多的傷害。」

這些行為暴露了當時馬諦斯對畢卡索而言顯得極為重要——他的存在帶給畢卡索極大的緊張和憤怒，以及他認定對方的優越是如此瘋狂（無論馬諦斯表現得多麼溫和），以及他是如何拚命地想要扭轉他們的地位。

一九〇七年底，馬諦斯第一次見到《亞維農的少女》這幅畫，加上畫作交換的印象記憶猶新，他接受了一篇將由阿波里奈爾來撰寫的採訪，而這篇文章是由馬諦斯即將過世的朋友梅西拉斯·高博所委託。馬諦斯的名聲，再加上他之前從未受訪，對於阿波里奈爾來說是一個絕佳的好機會（事實上，他因此展開了藝評家的職業生涯）。但是詩人擔心此舉是背叛畢卡索而不太願意好好完成工作。他一再推遲、延遲，錯過了最後截稿期限。直到高博的生命只剩幾天，文章才終於出現在媒體上——但不是刊在高博想要的地方，而是競爭對手的刊物上。

這篇短文只引用了馬諦斯四句話（他不相信阿波里奈爾，並且很快地就對他感到厭惡）。其中最後一句話似乎經過了最仔細的思慮——考量到他和畢卡索之間緊張的關係狀態。「我從來不避諱來自別人的影響。」馬諦斯說：

我認為那是一種懦弱的表現和對自己欠缺真誠。我相信藝術家的個性是透過和他人的個性做比

較和必要的競爭而發展彰顯出來的。如果相互鬥爭具殺傷力，導致自我個性的讓步，就意味著這一定是他的命運。

馬諦斯從未讓步。但是在接下來的十年裡，局勢明顯改變了。馬諦斯再也享受不到他於一九○六和一九○七年的那種鮮明的優越感。從此，畢卡索總是在前頭施展宛如煙火的表演，獲得了更多掌聲。

一九○八年期間，馬諦斯在莫斯科、巴黎、柏林和紐約相繼獲得展出的機會，到了年底則在秋季沙龍舉行回顧展。然而即使處在這些讚揚和賞識之中，人們開始見到他孤伶伶的身影。

他試著阻止局勢如此發展下去。為了提升自己的地位，他回到教師的角色。在莎拉・史坦的鼓勵下，馬諦斯於一九○八年初成立了一所學校，作為對他作品猖獗的誤解一個短暫的解決之道。然而此舉卻產生了難以駕馭的孩子。根據美國詩人兼記者格萊特・柏吉斯（Gelett Burgess）的觀察，

「馬諦斯本人，」

對於那些不受他歡迎的學生們放肆的行為，拒絕承擔負責。可憐又有耐心的馬諦斯，穿越層層的藝術叢林後，只看見他的追隨者在流浪的道路上摔得東倒西歪；聽見自己的推論被扭曲、誤解⋯⋯他也許會說：「在我的想法裡，等邊三角形是絕對的象徵和體現。如果能夠把這種絕對的質感變成一幅畫，那將是一件藝術品。」相較此言之下，魯莽的小畢卡索，卻如同狂鞭一樣躁動，著魔

似地奔向工作室，開始畫著完全由三角形組成的巨大女人裸體，並將其視為勝利的表現。難怪馬諦斯只得搖搖頭，笑不出來！

德蘭和布拉克曾是馬諦斯在野獸畫派中的同伴，如今已離他而去，轉而投奔畢卡索。他們大部分時間都待在洗滌舫公寓裡，開始以柔和的色彩繪畫，完全抑制了馬諦斯繽紛的用色。這真是個嚴重的打擊：他們曾是法國最有才華的兩位畫家。

同一時間，畢卡索的朋友基本上向馬諦斯宣戰了：他們嘲笑他的學校、他超然淡定的社交手腕，以及他最新的作品——貶低為微不足道、裝飾性，基本上不甚重要的畫作。有一次，馬諦斯走進一家咖啡館見到了畢卡索和他的朋友，便走向前去跟他們打招呼，卻被他們刻意忽視。

就在前兩年，馬諦斯還經常拜訪畢卡索的工作室，畢卡索也歡迎他的到來，甚至將自己畫瑪格麗特的肖像給他看。對馬諦斯來說，這些新的局面一定令他感到驚愕失望。

初次見到《亞維農的少女》這幅畫的驚嚇消退了些，馬諦斯讓自己和這位大膽的新畢卡索重新和好。畢卡索不僅是一名有潛力的門徒，而且是一位充滿活力的創新者——讓馬諦斯現在不僅需要納入考量，甚至可能要向其學習的人。同時，他堅決不讓他們的關係受到公然敵視的荒謬所影響，繼續以藝術家的同理心看待年輕畢卡索的困境，佩服他的才華並試著培養友誼。彷彿為了證明自己並不為此窘迫驚慌，在一九〇八年底，馬諦斯帶著自己最重要的買主——俄羅斯藝品藏家沙蓋·徐祖金，來到畢卡索的工作室。徐祖金見了作品深受打動，沒多久就成了畢卡索的支持者和其作品的

約莫此時，一九〇八年，馬諦斯的前門徒布拉克正在醞釀一種全新的繪畫方式，以《亞維農的少女》部分為例進行模仿，甚至更多的是出自他對塞尚的深入研究。他待在塞尚經常徘徊的小鎮——馬賽附近的埃斯塔克（L'Estaque），進行一段時間的實驗之後，便向秋季沙龍遞交了幾幅新畫作。

馬諦斯是當年沙龍的評審委員之一（也是秋季沙龍回顧展的主角）。當他看到布拉克在埃斯塔克創作的繪畫，似乎嗅到了更多的背叛。布拉克不僅放棄了馬諦斯的原則（尤其是他強調的色光），還運用了塞尚——馬諦斯視為自己的護身符一般深愛的塞尚（馬諦斯說：「如果塞尚的觀點正確，那麼我的見解就是對的。」），然而卻似乎完全誤解了塞尚。

馬諦斯自認他能看穿布拉克在新風格上的奇幻異想。他向創立「野獸派」這個詞的藝評家路易·沃克塞爾描述布拉克的作品，稱之為由「小立方體」構成的畫作。為了向沃克塞爾清楚傳達他的意思，馬諦斯甚至快速地畫了一張草圖，就像一名學校教師在黑板上示範，以證明學生錯誤的思考方式那樣。

布拉克的畫作被沙龍拒絕了。而馬諦斯——不管對或錯，都受到指責。但是布拉克開創的新風格現在有了一個名字：立體派。

狂熱藏家。

立體派為圖像空間的創造帶來革命性的變化，並且在過程中改變現代繪畫的發展。布拉克找了畢卡索同夥，迅速獲得他的支持和幫助，在接下來的一年裡繼續推展磨練這種新的風格。淡漠、刻意地迴避馬諦斯式的用色（作品全是棕和灰的色調），立體派畫具有出眾的創造性和鮮明的詩意。

一張畫不再像是一扇窗，迎向連貫、靜止、遵循不折不扣的物理規律而漸行漸遠的世界，它可能更像是一張移動的布幕，有著部分向前突出或折回的不同面向，遁入淺空間裡去。從此意義看來，立體派繪畫更像是意識的本身，某些學者認為，也像是現代科學在當時開始描繪世界的方式。然而，畢卡索和布拉克的立體畫作同時也相當有意思，彷彿令人想起教室後面低聲絮語的祕密交換。他們把圖像變成了一種矇騙視覺──「一會兒看見，一會兒不見」的遊戲。

這個新畫派很快就流行了起來。馬諦斯在教室前面探出頭來，盡力忽視後方不斷傳來毫不守規矩的喋喋不休。他寧願繼續推展自己的日常活動，愈加深入地探索飽和色彩的魅力、富表現力的裝飾和一種新式的巨大簡化印象。在此過程，他也創作出幾件在自己的藝術生涯裡，甚至是整個世紀中最了不起的作品。但是到了一九一三年左右，他再也不能忽視立體派的喧囂。隨著創作源源不斷湧出，畢卡索和布拉克已經以驚人的速度，建立起泛歐前衛藝術的新領導人物的地位。

他們並非完全靠自己的力量達到這樣的成績。尤其是畢卡索受到卡恩維勒的支持，他默默在幕後替這位西班牙藝術家的職業生涯進行精闢的整頓；葛楚・史坦則為營造畢卡索神話而努力加油添醋（特別是在法國境外）。再加上阿波里奈爾，一定是他的主意，在政府健康警語上增添反馬諦斯的塗鴉。接下來的十年中，阿波里奈爾將自己塑造成當代最有影響力的藝術評論家。他後來形容馬

諦斯爲「先天的立體派」，其諷刺力道一定讓馬諦斯感到難堪，因爲他無意間創造了立體派這個詞。

立體派繪畫主導了整個歐洲關於前衛藝術的討論，從義大利（被未來主義[131]畫家接納吸收）到英國（漩渦主義[132]藝文人士也深受其魅力吸引）。漸漸地，馬諦斯被推向了外圍。但是到了一九一三年，馬諦斯似乎執意要貫徹他不避諱受別人影響的承諾，開始眞正地接受了立體畫派的方法。面對故意的挑釁（支持立體派的人士高聲呼喊：「他被擄獲了！他屬於我們這國！」），他削減了明亮色彩，傾向於使用焦慮的灰、啞黑和滂沱淋漓的藍。接下來的三、四年裡，他也強調幾何形角度、極度簡化的外型，以及人物和背景之間模糊的關係——所有這些都是他著迷於新風格的痕跡。他甚至以一種明顯的立體派風格重畫了一幅他最喜歡的荷蘭靜物畫，是早期他曾經複製模擬的作品。通過這種方式，他將自己承認失敗的可能性，變成一種包含了承讓和另類、無可預期能量的綜合。

自一九〇七年他們第一次分手後，畢卡索和費爾南德·奧莉維亞又再度重修舊好。不過後來奧莉維亞和義大利未來主義畫家烏巴爾多·奧皮（Ubaldo Oppi）私通，這對情侶因此永久分開了。如同是爲了報復她，畢卡索喜歡上費爾南德的知己伊娃·古埃爾（Eva Gouel）。

一九一三年，畢卡索搬離了洗滌舫公寓，這是他成年以來首次嘗到財務豐收的果實。卡恩維勒成了他的經紀人，兩方都十分成功。但在同一年裡，畢卡索的父親去世了，不久後畢卡索自己也因爲一直未得到確診的發燒而病倒。慢慢地，他逐漸痊癒。

在康復期間，馬諦斯帶著鮮花和橘子來探望他。至此，這兩位強大的藝術家已準備好和解了。

更多的新畫作也陸續從他們的工作室中產出。如果這時跟隨畢卡索步伐的群眾看起來比馬諦斯的追隨者還要壯大，那終究並不代表馬諦斯比較差。然而，毫無疑問地，兩者間的權力態勢已經轉移，而現在縱使他們的名聲似乎都更為穩固，這兩個禮尚往來、相互欽佩的藝術家之間依然保持著一段謹慎的距離。

不久之後，兩人一起在伊娃・古埃爾的陪伴下出遊騎馬。他們友好的復合讓很多人感到意外。馬諦斯寫信給葛楚・史坦說：「畢卡索不愧是名騎士，我們一起去騎馬，讓大家都驚訝不已。」但是如果人們感到訝異，那可能是因為他們想見到這兩位畫家成為不共戴天的仇敵，而非現實中兩人和諧的狀態。

馬諦斯肯定受到了立體派的喧囂干擾，事情並非如他所預期的那樣。性格強烈的西班牙人從來不是他的跟隨者。畢卡索比馬諦斯當年在史坦家認識的年輕人——在彼此的工作室裡談論、觀看並在心中記下觀察，或是在盧森堡公園散步的時候——都來得更加強大、更具創造力，而且更具驚人的企圖心。

但令人感到不可思議的是，馬諦斯是多麼樂意——幾乎是渴望的，想要避免明顯的敵對反應。他拒絕抨擊畢卡索，也拒絕低調或阻擋影響力的可能。事實上他反其道而行，積極地向立體派畫家討教任何可學習之處，如同畢卡索曾經願意向他學習一樣。

269

兩人間存在著這種關於投降、糾纏、克服和再次屈服的模式，極為顯著。彷彿兩位藝術家正經歷一場美學領域上的微妙武術對決，並且每隔一段時間就上演一次，直到馬諦斯於一九五四年去世。

許多重要的展覽和書籍都討論過兩人之間的這種關係；學者們透過一件件的畫作和雕塑去比對，追溯兩者相互的影響和挑戰、致敬或抵制。有時，畢卡索多關注於馬諦斯一些，某些時候則相反；然而，誰都不曾遠離對方的心思。

馬諦斯在一九一三至一七年間創作了他作品當中最奇怪的一幅畫，又是瑪格麗特的肖像畫。那是一九一四和一五年間他為她繪製一系列肖像畫的高峰，瑪格麗特當時二十歲了，顯得愈發自信，更有女人味，而且顯然喜歡打扮。儘管系列當中每一幅畫裡的姿勢都一樣，她卻戴著不同的帽子（每一頂都以花朵點綴），穿著不同的上衣或裙裝。她甚至開始運用脖子上的黑緞帶——一件向來強烈象徵著她的疾病的飾品來創新。五幅肖像當中，有三幅畫裡的黑緞帶下懸吊著金色墜子。

系列中的前四幅肖像畫相當直接明瞭：馬諦斯在畫上淡淡地塗上鮮豔亮麗的油彩，以一種簡潔、表面化的語彙風格，讓人聯想到他早期以兒童畫的方式繪製的瑪格麗特肖像。然而在畫作進行的某個時間點，他似乎變得不耐煩了起來。他轉向瑪格麗特說：「這幅畫想帶我去別的地方。你準備好一起來了嗎？」

瑪格麗特答應了。

馬諦斯繼續完成的，是他藝術生涯中最奇怪的一張肖像畫——《白和粉紅的頭像》（White

and *Pink Head*）。這幅畫如同作品名稱所示，有著濃烈的用色和一種只有馬諦斯能掌握得當的情感昇華方式。但這也同時是一幅明顯透過立體派的過濾鏡所反射出來的作品。畫中，尖銳方正的角度成為輪廓線，背景和前景混在一起，交相錯綜又對仗平行的線條；嘴脣和眼睛減至純粹的符號，讓人感到似乎能輕易重新排列過。所有這一切使得這幅畫像是對畢卡索致敬的一種表現，透過眼前瑪格麗特強烈的影像流露出來。

《白和粉紅的頭像》這幅畫實在太怪了，以至於馬諦斯的畫商們都不知道該如何處置它，過了些時候，他們禮貌性地要求馬諦斯將這幅畫帶回去。他照做了，並且在他有生之年裡始終將它留在家裡，未曾露面；一如畢卡索長年收藏著馬諦斯早期交換給他的瑪格麗特肖像畫。

105 喬波隆那（Giambologna, 1529-1608），十六世紀來自法蘭德斯地區（今日比利時）的雕刻家，前往當時文藝復興勝地羅馬和佛羅倫斯發展。他受米開朗基羅的影響甚深，但終究走出自己的矯飾主義風格，後來成為梅迪奇（Medici）家族僱用的重要雕塑家。

106 一九○○年世界博覽會（Paris World's Fair）於巴黎舉行。

107 安德烈・德蘭（André Derain, 1880-1954），法國畫家。一九○五年和馬諦斯合作改革繪畫，創作了藝評家稱之為野獸派的畫作。一九○七年在藝術藏家暨經紀商卡恩維勒的支持下搬至蒙馬特區，並開始和畢卡索認識來往，進而受其影響，畫風轉為立體派。

108 《吉爾・布拉斯》（Gil Blas）是一本專門連載法國小說的文學期刊，左拉和莫泊桑都會以短篇小說的形式於此平台發表作品，之後才集結成冊。該雜誌同時也以藝術和戲劇的評論而知名。

109 獨立沙龍（Salon des Indépendants），又名獨立藝術家協會。自一八八四年由幾位後印象派的成員共同成立。參與多項二十世紀現代藝術運動的崛起，例如野獸派、立體派。和秋季沙龍一起成為官方沙龍外，也是藝術家嶄露頭角的新場域。

110 馬克斯・雅各布（Max Jacob, 1876-1944），法國詩人，身兼藝術家和藝評家。詩作風格介於象徵派和超現實之間。因認識了剛到法國發展的畢卡索，並幫助他學習法語，和其成為終生至交。

111 伯納德・貝倫森（Bernard Berenson, 1865-1959），美國哈佛大學的藝術史學家。貝倫森研究文藝復興時期大師作品，著作甚豐，進而成為美國富豪購買歐洲藝品的鑑定顧問，並從中抽取佣金而致富。為歐洲文藝復興時期畫作在美國的流動和購藏，可謂指標性的推手人物。

112 皮耶・波納爾（Pierre Bonnard, 1867-1947），法國後印象派和那比畫派（Nabis）藝術家。擅長以溫暖、鮮豔的色彩營造夢境般，充滿詩意的構圖，多數為他和妻子的家庭生活場景、自畫像、靜物畫。

113 喬治・布拉克（Georges Braque, 1882-1963），法國立體畫派藝術家。自一九○五年秋季沙龍裡見到馬諦斯的作品，開

始學習野獸派畫法。然而布拉克對塞尚作畫理念的深究，觸發他又轉和畢卡索合作，兩人共同發展出改變現代藝術史的立體派畫作。

114 多納鐵羅 (Donatello, c. 1386-1466)，活躍於文藝復興時期佛羅倫斯的知名雕塑家。作品豐富多元，多半為公共建築的聖人雕像，例如聖者喬治；也以構圖生動的淺浮雕技法聞名。知名作品之一是一座為梅迪奇家族庭院打造的大衛銅雕，現藏於佛羅倫斯巴傑羅美術館。

115 紀堯姆・阿波里奈爾 (Guillaume Apollinaire, 1880-1918)，二十世紀領導新詩潮流的現代詩人、劇作家和藝評家。英年早逝卻創作力充沛，一生著作廣泛。在藝術領域上，他為立體派發聲論述，創造奧菲主義 (Orphisme) 畫派這個詞，其詩風也引領了超現實主義。

116 四隻貓 (Quatre Gats) 是一家位於西班牙巴塞隆納的咖啡館，始自一八九七年。因多位當地現代藝術支持者暨藝術家在此聚會、討論而知名，團體也以其名稱之。畢卡索為成員之一。

117 阿卡迪亞 (Arcadia) 源自於希臘神話中牧羊神潘 (Pan) 所管轄的區域。今日仍為希臘地方區域名。在古羅馬詩人維吉爾對歐洲文學的影響下，阿卡迪亞一詞在文藝復興時期的藝術裡成了一個詩情畫意、人和自然和諧共處的境地，一再受到藝術家的探討。

118 《牧歌集》(Eclogues) 是公元前古羅馬詩人維吉爾的三部傑作中之首，其二分別為《農事詩》(Georgics) 和《埃涅阿斯紀》(Aeneid)。《牧歌集》共收錄十首詩，參照希臘田園詩的範例，以拉丁語寫成，描寫古羅馬田園風光和生活，也暗諷時局政治的動盪。

119 皮維・德・夏凡納 (Puvis de Chavannes, 1824-1898)，以壁畫作品聞名的法國畫家，活躍於第三共和時期。為國家美術協會創辦人之一。

120 《邀遊》(L'Invitation au Voyage) 是法國詩人波特萊爾的詩作，以浪漫的語彙邀約情人一同前往令人嚮往的國度，詩當中的疊句形容那裡「豐盈、寧靜和歡娛」(Luxe, calme et volupte)，畫家馬諦斯則取此句作為一幅畫作之名。

121 沙蓋・徐祖金 (Sergei Shchukin, 1854-1936)，俄國商業巨頭暨藝術品藏家。他的收藏早期多爲印象派畫作，包括如莫內、塞尚、梵谷和高更等人的作品。透過史坦家族和馬諦斯深交，收藏大量的馬諦斯作品，馬諦斯更爲他創作《舞蹈》、《音樂》兩幅代表性畫作妝點豪宅。

122 莫里斯・丹尼斯 (Maurice Denis, 1870-1943)，法國裝飾藝術畫家，在印象畫派至現代藝術間扮演橋梁角色，屬於那比畫派成員並支持象徵主義。一次大戰後他成立了神聖藝術工作坊，專爲教堂內部繪製宗教畫。

123 圖盧茲羅特列克 (Toulouse-Lautrec, 1864-1901)，法國後印象派畫家暨海報設計先驅。早年因意外導致身體殘疾，然繪畫天賦異稟。進入巴黎畫壇發展受到寶加影響深遠，畫風和題材轉朝現實生活發展，以巴黎蒙馬特區的舞者、女伶等中下階層人物爲對象。

124 希臘青年雕像 (Greek kouroi) 源自於公元前五百年古希臘時期，作爲獻身於神廟的石柱或墳墓的紀念碑，形象爲站立的裸體青年，左腳向前站立，雙臂置於身旁兩側，頭直視前方。雕像以大理石柱四面雕刻而成，保留了石柱的功能。

125 喜鵲在西方傳說中被認爲有偷竊的習慣，牠們喜歡蒐集閃亮的東西來築巢，或偷吃其他鳥類的蛋。

126 艾爾・葛雷柯 (El Greco, 1541-1614)，西班牙文藝復興時期畫家、雕塑家與建築家。他的畫作以彎曲瘦長的身形爲特色，用色怪誕且變化無常，融合了拜占庭傳統與西方繪畫風格。

127 《挑刺的少年》(Spinario) 最早爲一座源自於公元前三世紀的希臘石雕像。因其人體動作的繁複和多元的觀看角度，文藝復興時期成爲受歡迎的複製主題，有了銅雕、大理石雕和大小不同尺寸。

128 喬托 (Giotto, c.1267-1337)，文藝復興初期的義大利佛羅倫斯畫家。首位打破拜占庭藝術傳統保守、僵硬的外型，仿效融合了北方大教堂哥德風雕刻力求逼真的手法，開啓了義大利溼壁畫繪畫的新頁。

129 杜奇歐 (Duccio, c. 1255-1319)，文藝復興初期活躍於義大利錫耶納的宗教畫家。主要受僱於爲教堂內的主祭壇繪畫拜占庭式的聖母和聖子像，以蛋彩畫於木板上再施以金箔。

130 丹尼爾亨利・卡恩維勒 (Daniel-Henry Kahnweiler, 1884-1979)，德國藝術史學家、藝術品藏家。從股票交易商轉爲藝

術經紀人，二十世紀初於法國開了一家藝廊，是畢卡索和布拉克的立體派運動最早的支持者。

131　未來主義（Futurism）是由義大利詩人菲力波·托馬索·馬里內堤（Filippo Tommaso Marinetti）自一九〇九年於米蘭發起的一項全面性運動，不僅實踐於繪畫上，更廣泛涉及雕塑、詩歌、音樂和戲劇。繪畫主題多半描繪現代城市和工業化狀態，雕塑則著重於傳達空間和動能感。

132　漩渦主義（Vorticism）於二十世紀初英國倫敦發起，為時短暫，著重於藝術和詩作的現代主義運動發表，部分受到立體主義和未來主義的啓發，但試圖捕捉物像的運動方式和未來主義不同。例如，繪畫表現以一系列粗線條作漩渦形排列，將觀者眼光捲入畫心。

第四章

波拉克和德‧庫寧

POLLOCK
AND DE KOONING

一九五〇年代早期的某個夜晚，有人看到兩位畫家坐在格林威治村（Greenwich Village）雪松酒館[134]前的路邊，來來回回共著一瓶酒。其中一位是威廉・德・庫寧，當時的他年約五十多歲。

德・庫寧這人滿腦子都是惡作劇，慣常慷慨大方的表面下，難掩一抹嘲諷的氣息。「自我保護讓他覺得很無聊。」他的朋友愛德溫・鄧比[135]這麼說。而德・庫寧這人就怕無聊。德・庫寧非常聰明，雖已看盡世間百態，卻仍對世事感到驚奇。「傑克森，」他邊在傑克森・波拉克這位畫家朋友的背上拍了一下邊說：「你是美國最棒的畫家！」

波拉克的性情喜怒無常，喝醉酒時更是難以控制自己，而這些日子他總是醉醺醺的——尤其是在雪松酒館這個畫家和其追隨者聚會的場所、一個藉由酗酒大醉來展現男子氣概的地方。波拉克又常用他獨特、不善辭令且容易激動的方式表現機智。他渴望和人建立關係，卻又習慣性地破壞這些關係。他喜歡也崇拜德・庫寧，縱使兩人稱不上好友，在相識的十年間，兩人對彼此的觀感一直都差不多。儘管如此，這兩人的關係還是讓人一言難盡。

一般認為兩人互為競爭對手，從某種程度上來說也確實如此。然而，一開始並不是這樣的，而且競爭對手的角色也不完全適合他們。事實上，對這兩人來說，在似乎按月增長的觀眾面前扮演競爭對手的壓力，已經讓人感到疲憊又荒謬。

如今喝得醉醺醺的兩人，剛好藉機搞笑一番：「不，比爾（威廉的小名），」波拉克把酒瓶遞給德・庫寧時回答道：「你才是美國最棒的畫家。」德・庫寧表示異議，波拉克又繼續堅持。兩人就這樣你來我往，酒瓶也這樣遞來遞去，直到波拉克終於於醉倒路邊。

一九三八年，威廉・德・庫寧替兩名並肩站立的男孩畫了一幅美麗的肖像畫（見下頁圖四）。

他的手法如此細膩，讓人覺得只要靠得太近，呼出的氣就可能破壞石墨的痕跡。第一眼看到這件作

品時，馬上就能清楚感受到兩件事。首先，德・庫寧（這個名字在荷語中指「國王」）確實擅長畫畫。

他是個了不起的繪圖師，從傳統藝術的角度來看，畫技極其精湛，不過又能在作品中融入個人獨具

的表現手法——一雙古怪的靴子、一條塞了褲腿的褲子、一片茫然的目光。

你注意到的第二件事，是一種奇異的重疊感。雖然畫中的兩名男孩穿著不同的衣服，身高也不

同，更表現出不同程度的沉著冷靜，他們卻出乎意料地相似。難道實際上是同一個人嗎？德・庫寧

後來證實，答案確實如此——他不過是把自己畫了兩次。不過他的朋友索爾・斯坦伯格卻有不

同的看法。斯坦伯格買下了這件作品，後來將之命名為《和想像中的兄弟的自畫像》（Self-Portrait

with Imaginary Brother），並且一直沿用至今。

斯坦伯格至少在當時不知道的是，德・庫寧真的有一個同母異父的兄弟，名叫庫斯・拉索伊

（Koos Lassooy），不過就所有目的和意圖而言，他對畫家來說就是虛構的。德・庫寧早在十多年前

就和庫斯徹底斷了聯繫，表現得好像弟弟和家裡其他成員根本不存在一樣。一九二六年，德・庫寧

在二十二歲時偷渡登上英國貨船雪萊號，逃離故鄉荷蘭。當時他不告而別——完全沒有告訴他的雙

親、親愛的姊姊瑪麗・德・庫寧（Marie de Kooning）（剛剛生完孩子），更沒有告訴一直仰慕他的

弟弟庫斯。

德・庫寧可以說是逃避的天才，他的生命充滿了各種逃避（無論指個人的人際關係，還是他拒

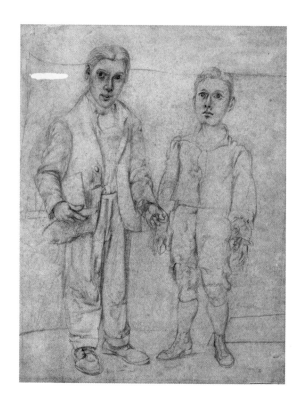

絕被約束在任何特定風格或美學學派的行爲），這種原始且具有毀滅性的逃避行爲經年累月地困擾著他。對他來說，這樣的割捨替他開闢出一個充滿機會的世界：德・庫寧後來在改變藝術史進程的美國抽象表現主義（Abstract Expressionism）運動中舉足輕重，成爲該運動的兩位領導人物之一。

然而，他又爲此付出了什麼樣的代價？

威廉、瑪麗和庫斯在鹿特丹度過了悲慘的童年。當時，坐落於新馬斯河河口附近的鹿特丹，是個快速擴張的港口。萊茵河和默茲河在朝北流入嚴寒北海之處形成了一個三角洲，新馬斯河是位於這片三角洲裡的人工河道。德・庫寧的父親林德特・德・庫寧（Leendert de Kooning）曾以賣花爲業，後來成立了一家小公司，替附近的海尼根啤酒廠等裝瓶配送。一八九八年，他認識了脾氣火爆的工人階級女孩柯尼莉亞・諾貝爾（Cornelia Nobel）。同年九月，柯尼莉亞就懷上了瑪麗。兩人倉促成婚的六個月後，瑪麗於一八九九年出生。隨後，柯尼莉亞又懷上一對雙胞胎女孩，不過她們出生後沒多久就夭折。柯尼莉亞的第四個孩子，同樣在出生後八個月夭折。

然後，威廉就來報到了。他出生於一九〇四年，在赤貧的環境中長大。在柯尼莉亞和林德特六年的婚姻中，他們曾在七間不同的公寓裡生活，而且在威廉出生後，仍然居無定所。一九〇六年，德・庫寧的父母婚姻破裂，性情冷淡、情緒受挫的林德特提出離婚訴訟，他後來用「歇斯底里」來形容太太。德・庫寧的傳記作家馬克・史蒂文斯（Mark Stevens）和安娜琳・斯旺（Annalyn Swan）表示，柯尼莉亞在家裡可能有暴力舉動，不僅對孩子，同時也對林德特拳腳相向。儘管如此，

280

柯尼莉亞還是贏得了瑪麗和威廉的監護權。一九〇八年春天，柯尼莉亞即將再婚，不過她的小兒子卻橫在自己和未婚夫中間，阻礙了剛萌芽的關係，因此她將威廉送回他父親那裡。後來，也許是出於內疚，她試圖讓其他人（包括德‧庫寧本人）相信，是林德特綁架了威廉，逼她不得不打一場冗長的監護權官司，才讓威廉回到自己身邊。然而，史蒂文斯和斯旺並沒有發現這方面的證據。

不久之後，林德特也再婚。他的第二任妻子年紀比他小了很多，當她在一九〇八年底懷孕時，四歲大的德‧庫寧又再次成為礙事的那個，被送回母親那裡。柯尼莉亞的性情難以捉摸，脾氣說來就來。隨著德‧庫寧年紀愈來愈大，兩人的爭執愈形激烈，經常惡言相向，諷刺挖苦，雙方都巧言善辯，態度固執，拒絕退讓。柯尼莉亞性情跋扈，品味俗豔且誇張。我們很容易能想像到，德‧庫寧臭名昭彰的《女人》（Woman）系列，著實把他對柯尼莉亞的記憶投射進去了——那些帶有威嚇感、戲劇性十足且狀似卡通的人像，有著寬闊的肩膀、豐滿的胸部、挑逗意味的露齒笑，以及可笑的痴呆眼神，在四十年後讓德‧庫寧一舉成名。

德‧庫寧八歲的時候，柯尼莉亞又懷上另一個孩子，這次是和她溫文爾雅的第二任丈夫雅各布斯‧拉索伊（Jacobus Lassooy）所生，拉索伊後來以經營咖啡館維生。這個名叫庫斯的男孩，在他尊敬的同母異父兄長的陰影下長大。威廉則長成一個競爭心很強的好學生，不過當時他家的經濟狀況持續惡化，財務極不穩定，淪落到以馬鈴薯和蕪菁維生的地步。

德‧庫寧私底下養成了對繪畫的興趣。十二歲時，他進入知名裝潢公司吉丁（Gidding and Sons），受僱成為學徒。他的天賦很快就受到公司共有人傑‧吉丁（Jay Gidding）所賞識，並催促

他去鄰近的美術暨應用科學學院（Academy of Fine Arts and Applied Sciences）註冊上課。這所學院頗具聲望，除了傳統的美術訓練以外，它也提供以進入現代工業為目標的技術培訓。德‧庫寧從一九一七到一九二一這四年期間，將該學院的每一個夜間課程都上完了。該學院的教育嚴謹又嚴格，競爭氣氛激烈。德‧庫寧一共耗費六百個小時和大半年的時間（每週工作兩天）畫了一幅畫：一張以桌上的一只陶瓷淺碗、一個大水罐和一具水壺為描繪對象的靜物畫。

德‧庫寧後來解釋，學院極其挑剔的訓練方式，目的在於「讓學生跳脫傳統的觀看方式，敦促學生只記錄自己的第一手經驗。」聽起來似乎是種解放、甚至很現代的做法，然而事實並非如此。那個過程是非常辛苦的。學生必須訓練自己，讓眼睛保持在固定的水平，並且維持住自己，靜物擺設和圖畫紙之間的相同距離。他們必須週復一週、月復一月地回到同樣的位置。德‧庫寧表示，最後的效果「就像照片一樣，只是比較浪漫一點。」

德‧庫寧的作品，並非全像他在學院中全神貫注的習作那樣精緻。他也喜歡漫畫和諷刺畫，還能熟練地再現那自信、富有表現力且往往非常誇張的線條。這樣的本領一直伴隨著他，對其成熟藝術作品的影響程度，至少和他受的古典美術訓練是一樣的。

一九二〇年，正值青春期的德‧庫寧在一位對現代主義感興趣的設計師伯納德‧羅曼（Bernard Romein）那裡找到工作，羅曼的主要客戶是一間鹿特丹的高檔百貨公司。羅曼介紹德‧庫寧認識了皮特‧蒙德里安[137]的藝術（蒙德里安在幾十年後會在波拉克的藝術生涯中帶來短暫但至關重要的影響）。德‧庫寧也在這個時期認識了荷蘭風格派運動（De Stijl，這個字的意思就是「風格」），

這是一九一七年始於阿姆斯特丹的荷蘭設計運動，和蒙德里安關係密切。荷蘭風格派運動試圖模糊藝術、工藝和設計的界線，它的成功消弭了一直以來和商業藝術形影不離的汙名──這基本上就是德·庫寧不斷在實踐的事。然而，德·庫寧的想像力已經開始偏離功能主義，遠離商業，也遠離他所受的嚴謹訓練。他開始旅行，在安特衛普和布魯塞爾都待了一段時間。他有個叔叔在荷美航運（Holland America Line）擔任海員，德·庫寧從他那裡聽到許多關於美國的故事。德·庫寧喜歡隨著美國爵士樂起舞，愛看雜誌上的美國美女照片，也喜歡電影。「牛仔和印第安人，嗯，」他後來說：

「很浪漫。」

他應徵了荷美航運碼頭裝卸工的工作，不過沒有成功。後來，他多次登上開往美國的船隻，試圖偷渡，卻都無功而返。最後，一名計劃返回紐約卻沒錢支付工會會費的仁兄給了德·庫寧機會。德·庫寧（向父親「借」錢）付了這個人的欠款，然後等待他的機會。過了好幾個月，德·庫寧都沒有收到消息，他以為自己被騙了。然而，這個人在沒有任何預警的情況下再次出現，將德·庫寧偷偷帶進雪萊號的引擎室。

那天是一九二六年七月十八日。德·庫寧不只沒有告訴任何人，甚至什麼都沒帶──連他打算用來在美國找工作的作品集都沒拿。事實也證明，那些資歷並非必要。

德·庫寧坎坷的童年，以及他後來倉促前往美國的過程，都是小說家菲利普·羅斯（Philip Roth）口中「奠定美國歷史基礎的戲劇性事件，突然離開的一場大戲──衝動所需要的力量和殘

酷」。這樣的事件當然是造成了破壞——不過破壞程度很難界定。它似乎也讓德‧庫寧愈加渴望夥伴關係、極其吸引人的兄弟搭檔，以及在同樣艱困的朝聖道路上能分享各種祕密和難以言喻之事的同志情誼。如果他在職業生涯早期一次又一次地找到這種夥伴關係，那是因為他不斷追求的緣故。

多年以後，他的姊夫康拉德‧弗里德（Conrad Fried）告訴史蒂文斯和斯旺，德‧庫寧在鹿特丹求學期間，有位老師非常鼓勵這名小男孩發展他的興趣。「看到坐在那裡的那個人了嗎？」某堂課上，這名老師在其他同學都在畫畫時跟德‧庫寧說：「去看看他在做什麼。」德‧庫寧照做了，看到另一個同學正自在流暢地畫畫。德‧庫寧自己的畫則是緊繃且受制的。兩人開始交談，這名學生告訴德‧庫寧，老師也跟他說了同樣的話：「去看看那個小孩在做什麼。」

多年後，類似的場景在更大的舞台上演。扮演另一名學生的角色是藝術家傑克森‧波拉克。

波拉克在家中五兄弟中排行老么，他非常受到霸道卻也情感疏離的母親所溺愛，也是最常惹麻煩的一個。他的父親雷洛伊‧麥考伊‧波拉克（LeRoy McCoy Pollock）在愛荷華州的廷里市長大，後來，雷洛伊被波拉克一家當成廉價勞力來使喚，他們甚至會出租養子的勞力。養父母姓波拉克。雷洛伊覺得這陰暗的童年記憶讓他感覺自己受到背叛，更逐漸對他造成負面影響，於是試圖將姓氏改回麥考伊，然而他卻無力承擔法律費用。

傑克森的母親史黛拉‧波拉克（Stella Pollock）也在廷里市長大。兩人在傑克森於一九一二年

一月二十八日出生之前，已育有四子。傑克森出生時有點癱，還長疹子，有瘀青胎記，被拍打了好幾下才活過來。

當時，波拉克一家住在懷俄明州的柯迪市。史黛拉後來覺得，傑克森出生時的各種併發症，意味著他會是她最後一個孩子。因此，傑克森在家裡備受嬌慣。她從不讓傑克森做家事，替他的不端行為找藉口，還放縱他的各種怪異想法。然而，傑克森的童年，就如他的傳記作家史蒂文‧奈菲（Steven Naifeh）和格雷戈里‧史密斯（Gregory Smith）在《傑克森‧波拉克：美國傳奇》（Jackson Pollock: An American Saga）一書中所言——和德‧庫寧一樣——都因貧窮而備受束縛，也經常受到伴隨而來的家庭紛爭所荼毒。一九二〇年，傑克森八歲的時候，雷洛伊離家了。所以——又再次和德‧庫寧一樣，傑克森在成長期間並沒有父親的陪伴。雷洛伊斷斷續續地和家人保持聯絡，當他們在柯迪市和加州的各種生意失敗以後，也曾經試圖讓全家人在亞利桑那州團聚，不過並沒有維持太久。

傑克森生性敏感，想像力豐富。他的哥哥查爾斯‧波拉克（Charles Pollock）從小就決定成為一名藝術家，而且衆人一致公認他很有天賦。然而對一個在美國西部鄉下長大的男孩來說，藝術抱負並不被看好，所以查爾斯對自己的職業選擇有著強烈的自我意識，也替自己塑造出相配的風格。他蓄長髮，還穿著波希米亞風格的衣服。儘管最初曾懷著不安全感，但他愈來愈堅定自己的信念，表現出的智慧和成熟也讓包括自家人在內的所有人對他另眼相待。比他小九歲的傑克森也深深為他著

迷。「傑克森小時候，曾經被問到長大想要做什麼，」他的母親史黛拉回憶道：「他總是會說：『我想要成為像查爾斯哥哥一樣的藝術家。』」

當查爾斯搬到洛杉磯，進入歐特斯學院（Otis Institute）修習藝術時，傑克森跟和他年紀最接近的哥哥桑德・波拉克（Sande Pollock），都夢想要跟隨哥哥的腳步。查爾斯很喜歡自己作為帶頭的角色，以及他在洛杉磯的冒險所帶給他的權威。他會將《日晷》（The Dial）這個備受推崇的藝術月刊寄回家，裡面有現代藝術報導和詩人艾略特（T. S. Eliot）、托馬斯・曼等人的文章。傑克森和桑德津津有味地讀著這些雜誌，不但為他們打開新世界的大門，也代表了他們和遠方兄長的精神聯繫。

查爾斯的聯繫時有時無，卻有一定的分量。因此在一九二八年，十六歲的傑克森從高中退學，自母親所在的加州河濱市搬到洛杉磯，進入手工藝術高中（Manual Arts High School）就讀，相當程度是因為想以哥哥為榜樣。

然而，傑克森並不是查爾斯，他不善辭令、非常敏感、脾氣暴躁，而且有自我毀滅的狂飲傾向（他十四歲時第一次喝酒）。他的生活也因此充滿掙扎。

同一時間，查爾斯在一九二六年從洛杉磯搬到紐約，在湯瑪斯・哈特・本頓（Thomas Hart Benton）底下學習。本頓是位魅力十足的壁畫家，也是美國地域主義[138]的支持者。查爾斯在聽到傑克森的困境以後，寫了一封充滿關懷的信：「我自己曾經歷過沮喪憂鬱的時期，甚至威脅到我的未來，讓我因此步入歧途，」他寫道：「對不起，過去這三年是你迅速成熟的時期，我卻很少見到你，導致我現在並不了解你的性情和興趣。顯然，你生性敏感、反應敏銳，應該要竭力讓這樣的特質正

斯的腳步，追求藝術生命。

這封信大大激勵了傑克森。儘管當時的他並沒有展現出任何明顯的資質，他還是決定跟隨查爾

波拉克想成為藝術家的決心堅不可摧，不過在手工藝術高中，他在技術能力上的欠缺，卻一再被暴露出來。他在繪畫方面的表現尤其笨拙，顯得粗枝大葉，曾被學校開除兩次。到了一九三○年，他被迫縮短上課時間，成為部分時制的學生，每週上課半天。此時的他似乎前途黯淡。

每個真正讓人難忘的成功，必然都會遇上阻礙。然而，阻礙並不代表缺陷，它有時候是一種能力，一種巨大的天賦或技能，只是由於某種未知的原因反而成了瓶頸或不被需要。如果波拉克的藝術生涯是一段要找到方法繞開或克服自身明顯缺點的奮鬥過程，那麼德·庫寧則完全相反，是持續不斷捨下或扯碎自己的天賦才能。

讓人驚訝的是，波拉克表現出的笨拙，卻幫助了訓練有素的德·庫寧放下自己的精湛技藝，找到表現原創性的方法。

和波拉克多年來為繪畫苦苦掙扎的情形不同，德·庫寧抵達美國時，已是一位出色的繪圖師，受過多年的傳統訓練，是廣告招牌繪畫的學徒，還有親身參與現代主義運動的經驗。然而，德·庫寧真正想要的，卻是打掉重練，完全捨棄這些得來不易的優勢，以某種方式讓自己跌一跤。「我喝

醉的時候覺得自己如魚得水，」他稍後這麼說：「我墜落的時候，覺得自己馬馬虎虎，不過失足的

時候，我會說，嘿，這很有趣！」

抵達美國四年後，德・庫寧做過許多工作，曾在曼哈頓畫招牌、裝飾櫥窗，也做過木匠。他開始認識現代藝術家，而且交了女朋友——來自馬戲團家庭的走鋼索藝人維吉妮亞・妮妮・迪亞茲（Virginia "Nini" Diaz）。兩人在一九三二年一同搬到格林威治村。在迪亞茲的印象中，德・庫寧總是在作畫。為了多掙點補貼（德・庫寧在一間名叫伊仕曼兄弟（Eastman Brothers）的設計工廠工作），迪亞茲試著在城裡兜售德・庫寧的畫。如果不是因為德・庫寧在這段時間對現代藝術的興趣愈來愈濃厚，她的運氣可能會更好。德・庫寧的現代主義傾向，讓他的作品愈來愈難賣。相較於傳統美術的精練優雅，現代主義更看重不加修飾的直接性、新穎的思維、個人原創性，以及最重要的真誠。因此，德・庫寧經歷了一段類似思覺失調症的緊張期。儘管他受的學院訓練仍然支持著他，甚至讓他畫出《和想像中的兄弟的自畫像》這樣的精湛之作，他還是一而再、再而三地抵觸著這樣的訓練。他運用傳統的模板如靜物畫、肖像畫和裸體畫等，將它們當成實驗的基礎，探索馬諦斯、畢卡索、米羅和德・奇里訶等人的創新畫法。

嚴格灌輸的紀律和天生才能的強大結合，並不是那麼容易剔除的。在德・庫寧於一九三〇年代末和四〇年代早期非常有自我意識的現代風格畫作中，你可以看到他和自己刻意卸載的技術知識不斷拉鋸，希望找到一種符合本能、自由且絕不搪塞的前進方向。身體各部位之間的空間關係，尤其是前縮透視法所帶來的挑戰，在強調平坦和迴避細節的新穎現代主義語彙中，都變得非常困難。手

是非常複雜的三維形體，相對於身體其他部位占的比例極小，不過卻讓他非常困擾。在坐姿時相較於身體其他部位往前推的膝蓋，更是讓他覺得十分棘手。這些挑戰如此有趣，吸引了他大部分的注意力，以至於他甚至無法開始處理頭髮的問題：他的背像畫裡全是光頭男子，手部被模糊或乾脆抹去，腳部看來沒有骨頭，似乎不知道該怎麼放。他的舞蹈評論家朋友愛德溫・鄧比是第一個買下他此時期作品的人。他在這些糾結的畫面中看到一種美感——「在複雜情況下的本能行為所具有的美感。」不過作品也展現出一種讓人驚奇的瘋狂，有著龐大且逐漸增長的壓力。「我常聽他說，他正絞盡腦汁想把一個人物和背景連結起來。」鄧比寫道。

畫畫時，波拉克飽受天資不足之苦——這樣的比較不但存在於他和查爾斯跟另一個哥哥桑德之間（桑德幾乎能和查爾斯一樣持續不斷又流暢地寫生），和藝術學校的同學之間亦是如此。接近資質更好的學生，只會增加波拉克的挫敗感。他在人體寫生課堂上表現得笨手笨腳，許多同學很早就展現出這方面的資質，並且以多年專心致志的練習提升那些能力。出自本能的進取心，讓波拉克試圖向他們看齊。他希望能看到進步的跡象。

他從一名叫作貝瑟・帕齊菲可（Berthe Pacifico）的同校音樂班妹身上尋求部分靈感。兩人在一次派對中認識，波拉克看著她彈鋼琴，被她穩健的台風給迷住了。他開始在下午放學後去她家看她練琴。她每天練琴五小時，波拉克會坐在那裡一而再、再而三地畫她的素描。「只要我在彈琴，那枝舊鉛筆就不會停下來。」她回憶道。然而，波拉克從來沒向她展示過自己畫了什麼——這大概

289

是因爲無論他多麼努力嘗試，似乎永遠都畫不好。他在一九三○年從洛杉磯寫給查爾斯的信中提到，

「坦白說，我的畫非常糟糕，似乎缺乏自由和韻律，看來冰冷又了無生氣。根本不值得花那個郵資寄過去……事實是，我從來沒有真正下工夫完成一件作品，我通常會感到厭惡，然後失去興趣……雖然我覺得自己會成爲某種藝術家，卻一直沒辦法向自己或任何人證明我擁有這個能力。」

換言之，波拉克的問題不只在於自信——雖然這肯定是其中一部分原因（他在給查爾斯的信中寫道：「對我來說，所謂一個人生命中快樂的青春時期，就是該死的地獄。」）他的問題也跟資質有關。「如果你看過他早期的作品」桑德表示：「你一定會說他應該去打網球或當鉛管工。」

一九三○年夏天，美國各地經濟動盪，政治不安（華爾街崩盤僅僅發生在六個月前），查爾斯和法蘭克‧波拉克（Frank Pollock，在哥倫比亞大學念文學的另一個波拉克兄弟）回到了洛杉磯。查爾斯帶傑克森去洛杉磯東部克萊蒙特的波莫納學院（Pomona College）欣賞墨西哥壁畫家荷西‧克萊門特‧奧羅斯科（José Clemente Orozco）的新作《普羅米修斯》（Prometheus）。這件作品徹底展現了史詩般的戲劇性，跳動的火焰襯托出英雄形象，以及純粹的雄心壯志，都給傑克森留下深刻的印象。兩人聊著墨西哥的壁畫家、左派政治和藝術，再次有了情感上的聯繫。傑克森似乎準備放下他在美西的生活，因此到了秋天，查爾斯和法蘭克就帶著十八歲的弟弟，一起回到紐約。

當時，紐約是美國唯一一個以國際視野來看待當代藝術的城市。該城人口多樣化，有許多移民，這些都有助於傳播來自於歐洲和墨西哥的現代主義運動意識。這些不同的藝術風格和手法（有些充

滿政治意識，其他如超現實主義結合了不同的哲學世界觀），都受到廣大公眾的懷疑，甚至抱持全然的敵意。然而，有關現代主義的議題，至少在紐約受到了討論，在美國其他地區的大部分城市則非如此。

到了九月底，傑克森進入了湯瑪斯‧本頓在紐約藝術學生聯盟主持的課程。本頓已經[139]對查爾斯造成很大的影響。他和他的學生肩負著使命，試圖運用動態但可辨識的人物形象（風格上近似蘇聯社會現實主義，卻反映出強烈的民族主義色彩，而且直截了當地反對抽象現代主義），讓民眾大開眼界，造成啓發，並影響政治變化。這意味著要盡可能讓更多人看到他們的作品。他們反對將藝術視為一種具有男子氣概的追求，剛強活躍、隱含著能改變世界的力量。對自尊心脆弱、人生目標總是搖搖欲墜的傑克森來說，本頓的言詞不但激勵人心，也有療癒效果。這給了他一種現成的明確目標。他加入了這個事業，而且過多久就把本頓和他的義大利籍妻子麗塔‧本頓（Rita Benton）當成家人，並在過程中取代了查爾斯的角色，成為本頓最愛的學生。

在藝術學生聯盟中，波拉克以算計十足的侵略性來面對可能威脅到自己抱負的人。他對於任何明顯比他更有天分的人都保持警戒——這意味著他大部分的同學。他可以表現得很有魅力，對他喜歡的人非常友善體貼；本頓和麗塔並不是唯一被他這一面吸引的人。然而，人們還是在他身上感受到一種反覆無常的危險性格。根據一位同學的說法：「他會很快地掃視你，就好像他正在決定到底要不要把你鼻子打扁一樣。」他最糟糕的行為都表現在他對於女性的態度上，女性代表著他另一個

受挫的領域。他無法或不願意交女朋友，他將自己對於性的困惑轉化成厭女情結，這樣的情緒爆發往往令人驚恐，而且涉及肢體暴力。

移居紐約的早期，波拉克和查爾斯和嫂嫂伊莉莎白（Elizabeth Pollock）同住。伊莉莎白不太能容忍傑克森情緒爆發的行為，不過彬彬有禮、才華洋溢、已婚且在許多方面仍然是傑克森的人生導師的查爾斯，才是逮到他最糟糕行為的人。某次，波拉克兄弟出席了查爾斯和伊莉莎白在他們第十街公寓舉辦的冬末聚會，傑克森很快就把自己喝到爛醉。他開始辱罵其中一位名叫蘿絲（Rose）的女性賓客，一開始是言語上的謾罵，後來卻開始動手動腳。當蘿絲的朋友瑪麗（Marie）試圖介入，將傑克森拉開時，傑克森就爆發了。他隨手拿起先前用來砍柴的斧頭，架在瑪麗頭上。「你是個好女孩，瑪麗，我喜歡你。」他冷笑道。「我不願把你的頭砍掉。」接著是幾秒鐘的靜默。然後，傑克森突然轉身，將查爾斯的一幅畫劈成兩半，力道大到直接讓斧頭嵌進牆裡。

德・庫寧於一九二九年結識了一位來自亞美尼亞的難民阿希爾・戈爾基（Arshile Gorky），後來更和戈爾基成了終生密友。經濟大蕭條（Great Depression）時期的紐約，就如鄧比所言，「人人喝咖啡沒人開展」，德・庫寧和戈爾基共用一間工作室，兩人一起談天、一起期待、一起畫畫，幾乎形影不離。在那十年期間，他們大都身無分文，卻也偏強地引以為傲。「我不窮，我是窮斃了。」德・庫寧喜歡如此宣稱。他們沒完沒了地討論現代藝術，一同度過漫長寒冷的冬天，就像一個牢不可破的聯盟，對於民眾無視於他們的努力，則毫不在意。在一九三〇年代晚期，他們甚至合作替一

間位於紐澤西州的餐廳繪製壁畫。當其他人聚集在工作室裡和德‧庫寧談話時，戈爾基很少參與。

有一天，話題來到美國畫家所面臨的不公平處境。鄧比回憶道：「人們對這個議題有很多話要說，也都侃侃而談，不過整個話題就在一片鬱悶的沉默中結束。停頓時，戈爾基深沉的嗓音從桌子底下傳了出來。『十九年不就是我在美國度過的悲慘時光。』每個人都忍不住爆笑了出來。再也沒人抱怨了。戈爾基並沒有談到正義，他講的是命運，每個人都放開心胸地笑著。」

講到藝術時，戈爾基是堅定且不感情用事的。他堅持高標準，知道什麼是好，什麼是假。當他初次看到德‧庫寧的作品時，說：「啊哈，所以你有自己的想法！」德‧庫寧回憶道：「不知何故，這似乎不是什麼好話。」

整個一九三〇年代，戈爾基放肆、高傲卻正直的態度支持著德‧庫寧，而且德‧庫寧後來更將戈爾基尊為兄長。因此，許多觀察家在德‧庫寧的《和想像中的兄弟的自畫像》和戈爾基令人心碎的名作《藝術家和他的母親》(The Artist and His Mother) 之間看到一種關聯性（我們可以稱之為手足之情），也就不足為奇。戈爾基的這件作品有兩個相關聯的版本，乃根據一張一九一二年的照片所繪製，描繪藝術家本人和生養他的女性。這張照片寄給了戈爾基早些時候移民美國的父親，這個舉動也許是為了提醒他他們母子的存在，懇求他不要忘了他遠在家鄉亞美尼亞的家人（戈爾基的父親確實在美國遇到另一名女性，建立了第二個家庭）。與此同時，戈爾基和母親受到當時歷史事件的波及，在亞美尼亞種族屠殺期間，他們居住的城鎮被圍困，兩人被送上了死亡行軍。戈爾基的母親在一九一九年時活活餓死在兒子懷裡。戈爾基移民美國以後，在父親家的抽屜裡找到這張照片，

後來按此照片畫下了兩個版本的《藝術家和他的母親》。

無論是德‧庫寧的《和想像中的兄弟的自畫像》或是戈爾基的《藝術家和他的母親》，都是雙人背像。而且在這兩件作品中，描繪對象都以悲傷困惑的眼神迎向觀看者的注視，深刻地表現出失落感。

對德‧庫寧來說，戈爾基是正直的化身。因此在十年的親密來往後，發現自己視爲拜把兄弟的好友私底下竟然心懷趨炎附勢的想法，意圖擠入上流社會，著實讓他感到沮喪。一九四一年初，戈爾基透過德‧庫寧和他未來的妻子伊蓮‧弗里德（Elaine Fried）認識了安涅絲‧馬格盧德（Agnes Magruder）──一名富有海軍准將的女兒。兩人墜入愛河，並在同年結爲連理。結果，戈爾基突然發現自己開始和富人往來，而德‧庫寧則繼續在沒沒無聞、幾乎赤貧的狀況下創作。無法忍受這種不協調感的戈爾基，基本上拋下了德‧庫寧，轉而和第二次世界大戰期間集體搬遷到紐約的歐洲超現實主義上流社會人士爲友。

德‧庫寧放手了，不過私底下卻懷著一股揮之不去的傷痛，那種沮喪感也許呼應著多年前對同母異父弟弟庫斯的感覺。史蒂文斯和斯旺旺寫道：「對德‧庫寧來說，看著戈爾基航向特權世界，表示他失去了他的美國兄弟。」

在本頓的影響下，波拉克終於開始掌握一些技巧。年長的本頓在尋找的學生，不但要能如實複

294

製作品，同時也要能傳達出活力和動態。在波拉克滿是色塊、尚未成熟的各種嘗試中（海岸風景、點點火焰閃爍的夜景、有著動物和人形且富含表現力的奇異夢境），他看到了少數人才有的潛能。他寫信給波拉克說：「我想告訴你，我覺得你留在這裡的小張素描非常棒，你的用色豐富而美麗，孩子，你是有天分的，你要做的就是堅持下去。」

本頓決定多花點時間在波拉克身上，任命他為教務助理（幫助他免除學費），並繼續和妻子麗塔一起將波拉克當成家人來照顧。在大蕭條持續期間，波拉克不停地素描，也繼續上課。他認識了墨西哥藝術家荷西・克萊門特・奧羅斯科，也就是他曾和查爾斯去波莫納學院欣賞的《普羅米修斯》壁畫的作者，當時的奧羅斯科正和本頓合作壁畫。然而，本頓在一九三二年年底離開學院，前往印第安那州進行一項州政府委託的大型壁畫製作。隔年年初，傑克森的父親雷洛伊病倒，在洛杉磯過世。查爾斯、法蘭克和傑克森等波拉克兄弟三人，完全負擔不起回去參加喪禮的費用。

雷洛伊的死讓傑克森度過了一段極度痛苦困惑的時期。似乎每隔一個月，他就陸續失去自己視為父親的榜樣、真正的父親，以及他的哥哥們。一九三五年，查爾斯和妻子伊莉莎白移居華盛頓特區，替政府的移墾管理局工作以後，傑克森便搭上了桑德。兩人搬入位於東八街四十六號的一間公寓，傑克森後也在這裡居住了十年，在桑德和女友雅洛伊・柯納威（Arloie Conaway）於一九三六年初結婚以後，仍然在此生活。

查爾斯前往華盛頓特區前不久，傑克森才加入了公共事業振興署140，一個在大蕭條期間聘僱了數千名藝術家（德・庫寧也曾經加入一段時間）的政府計畫。加入計畫意味著一份可靠的薪水（起

薪爲每月一百零三點四美元），作爲回報，加入者大約每兩個月要畫出一幅畫（義務會根據藝術家平時的創作速度和作品規模來調整）。這樣的安排幫助了波拉克，不過也只能勉強達到配額而已。

他的酒癮愈來愈大，破壞行爲有增無減，後來，在一九三六年秋天，他撞壞了查爾斯轉讓給他的車。

波拉克認識李・克拉斯納是一兩個月後的事。克拉斯納於一九○八年出生於紐約的布魯克林，是烏克蘭猶太人後裔，家人在一九○○年代逃離大屠殺，前往美國尋求庇護。她在十幾歲時開始學習藝術，就讀於格林威治村柯柏聯盟學院（Cooper Union）的女子藝術學院，後來進入位於曼哈頓上城的國家設計學院（National Academy of Design）。她和同學一起去欣賞畢卡索、馬諦斯和布拉克的現代繪畫展覽以後，像德・庫寧一樣，開始推翻自己原本的保守派訓練，並很快就打入了一個當時規模不大但是正在持續擴展的美國現代主義圈，一個藉由公共事業振興署在曼哈頓下城打造和維持的團體。

克拉斯納後來成爲波拉克的女友和妻子，她可以說是波拉克成年生活中最重要的人物。他們自一九四一年就在一起，一直到波拉克於一九五六年身故。兩人的關係很混亂，尤其是在最後幾年，成了那種明顯互相依賴卻似乎一心要毀滅對方的夫妻。儘管如此，他們還是一同度過了許多幸福時光，而且似乎大部分人都相信，若不是克拉斯納在擂台邊打氣，波拉克就不可能獲得短暫但驚人的成功（而且她還常常和他一起在場上）。克拉斯納是波拉克最有力的擁護者。

然而，兩人的初會並沒有讓人看出什麼發展的可能性。當時是波拉克深陷酗酒狂飲的時期，他

會在曼哈頓下城串酒吧、大喊大叫、在雪地裡招搖地撒尿（根據一位友人的說法，「從大街的一側撒到另一側」，同時狂吼：「我可以在全世界撒尿！」還蓄意挑釁幹架，再一次又一次地等待桑德一大早前來營救。他處於崩潰邊緣，無論對自己或他人都是威脅。當他在藝術家聯盟[141]的聚會上遇見克拉斯納的時候，他整個人醉醺醺的。他很粗魯地插入克拉斯納和她的男性舞伴之間，用臀部蹭了蹭她的腿，低聲在她耳邊大膽邀請她上床，還不停地踩她的腳。克拉斯納對此的回應，是狠狠甩了他一巴掌。

波拉克這個人有趣的地方，在於他就像許多依賴性很高的男性一樣，有扭轉劣勢的本能。儘管沉默寡言、執拗又常愛逞凶鬥狠，他仍然擁有迷人的魅力。「他會挑起爭端，然後試圖脫身。」他的朋友赫曼·切利（Herman Cherry）回憶道：「這就好比先去侮辱某人，然後上前親吻他們說：『噢，我不是故意的。』」他會咧嘴一笑，誠懇道歉，甚至訴諸奉承，不惜代價（假使他沒有太醉的話）。無論男女，都會輕易地解除武裝，並因為這突如其來的轉變而感到滿心歡喜。另一名友人魯本·卡迪什[142]會說：「波拉克總是有辦法讓情勢一觸即發。」

無論他當晚做了什麼，克拉斯納似乎是心軟了，原本對波拉克的敵意也緩和了下來。那天晚上她到底有沒有跟波拉克回家，似乎眾說紛紜。然而，兩人再次見面卻是五年以後的事。這次，她很快就愛上了他。不過就在這兩次邂逅之間，她還經歷了一段長時間的苦戀，對象是另一位同樣居住在紐約的藝術家：威廉·德·庫寧。

回頭看看一九三〇年代的德・庫寧，我們可以很清楚地看到，當時的他正朝著某種功成名就的道路前進。他很有野心，非常認真且天賦超群。然而多年來，他的前途仍然不明朗。他奮力抗爭，花了很多時間掙扎，一事無成。他這個人蘊含著大量的潛能，每個接近他的人都可以感受得到，不過他實際上完成的作品並不多。他一文不名，英文又很蹩腳，而且在多年前如此倉促地離開荷蘭的情況下，他完全全地割捨了自己的家庭和文化資產。他從來沒有後悔過，不過表現出來的整體挫折感卻顯而易見。根據鄧比的說法，他的朋友會說：「聽好，比爾，你對於完成工作有心理障礙；你現在的行為表現太過自毀傾向，應該去看看精神分析師。」德・庫寧會笑著回答：「當然，精神分析師需要我的故事當素材，就像我需要我的畫作一樣。」

儘管如此，或是就某種意義來說，由於他的奮鬥過程具有某種英雄特質，德・庫寧在紐約新生代的前衛藝術家眼中，因為認真和真實而獲得了非常高的評價。同儕藝術家敬重他，也喜歡和他為伍，而且他看來謙遜、誠懇、願意幫助他人，還有種帶著淘氣的幽默感。他尤其深受女性喜愛。他的荷蘭口音配上粗獷帥氣的容貌，加上魅力十足的身形體態（他不高但體格壯碩），無論走到哪裡，都會激起熱情的小風暴。

克拉斯納可能是透過她當時的男友，也就是名媛肖像畫家伊格爾・潘圖霍夫（Igor Pantuhoff）認識德・庫寧。克拉斯納和潘圖霍夫都曾經拜師在漢斯・霍夫曼（Hans Hofmann）門下。霍夫曼是非常有影響力的德國流亡分子，是現代主義、馬諦斯和畢卡索，以及抽象派的擁護者。克拉斯納就跟很多人一樣，受到霍夫曼的思想影響很大。在那個階段，她已經成為比潘圖霍夫更優秀的藝術家。

她敏銳的眼光、鮮明直觀的色彩感，以及她對現代主義的執著，都讓她在一九三○年代的前衛藝術圈中贏得了許多愛慕者。

對潘圖霍夫來說，接受委託繪製非寫實的名媛肖像畫，不但比較簡單，而且在財務和性關係的層面都能獲得回報。他的英俊外貌和難以歸類的異國背景都吸引著克拉斯納（他自稱是俄國白軍的一員——俄國革命後內戰期間布爾什維克紅軍的反抗勢力）。然而潘圖霍夫是個酒鬼，愛慕虛榮，而且性格卑劣。他在談到克拉斯納時曾說：「我喜歡和醜女在一起，因為這讓我覺得自己更帥。」

克拉斯納個性獨立，放蕩不羈，蔑視傳統的女性觀。她並不漂亮，但是很多男人覺得她很性感：她坦率且會調情，似乎渴望身體接觸。根據藝術家阿克塞爾·霍恩（Axel Horn）的說法：「她很敢，而且對男人非常積極。」儘管性情獨立且才華洋溢，克拉斯納卻有著服從男性伴侶的傾向，而且會容忍許多女性可能會覺得殘暴的行為。她容忍潘圖霍夫的殘忍，就如同她後來忍受波拉克無止境地亂發脾氣一樣。聽聽弗里茲·布爾特曼[143]的說法，「李這個人受虐狂的部分，無時無刻不在享受著。」

（當然，布爾特曼不一定是對的。）

儘管在偏傳統的藝術領域功成名就，潘圖霍夫還是喜歡認為自己是現代主義圈這個新興小團體的一分子，而且密切關注著他所崇拜的藝術家，其中一位是來自荷蘭的德·庫寧。他手上有一幅德·庫寧為公共事業振興署繪製壁畫時的習作；他把這幅畫掛在自己工作室的牆上，克拉斯納經常會看到。

潘圖霍夫和克拉斯納之間的關係逐漸瓦解，這主要是因爲潘圖霍夫多次出軌。就這樣，克拉斯納悄悄地迷戀上德·庫寧，到後來更是不再遮掩。她陸陸續續在市區遇到德·庫寧幾次，而且潘圖霍夫還會經常談起德·庫寧。他的所作所爲讓她印象深刻，過沒多久她就突然愛上了他。她會形容德·庫寧是「世界上最偉大的畫家」。然後，在一場除夕派對上，她藉酒壯膽，採取了行動。她以一種開玩笑、充滿深情的態度，坐到德·庫寧的大腿上。他似乎也配合演出，但是突然間，在毫無預警的情況下，他在她正要親吻他時把雙腿打開，讓她整個人摔倒在地。克拉斯納深受羞辱，連著灌下好幾杯酒，撫慰自己受傷的心靈，調整情緒再戰。在酒精的作用下，她開始嚴詞辱罵德·庫寧。

最後，她的朋友布爾特曼介入，將克拉斯納推到淋浴間，打開水龍頭往她身上沖水。

克拉斯納永遠忘不了那個晚上，也從來沒有原諒過德·庫寧。

直到一九三七年，波拉克一直都和本頓家族保持著密切的聯繫，每年夏天都會跟湯瑪斯和麗塔在瑪莎葡萄園島一起度過幾個星期。自一九三五年起，湯瑪斯開始在堪薩斯市的教學工作，不過他們仍然保持聯絡，而且湯瑪斯的建議和鼓勵仍然相當受到看重。

儘管如此，最終幫助波拉克在藝術家的道路上邁出重要步伐的，都和本頓的叮囑沒有太大關聯。那個決定是要完全捨棄傳統的「技術性繪畫」理念，轉而擁抱運氣。在繪畫的時候，多一點漸進式、出於直覺的展開，而不是有意識的選擇。這樣的新發展是有跡可循的。一九三六年，波拉克和墨西哥壁畫家大衛·希凱羅斯（David Siqueiros）的合作就是其中之一；當時的希凱羅斯在紐約的閣樓

上設立了一間「現代藝術技巧實驗室」，鼓勵藝術家運用意想不到的材料來進行實驗。此外波拉克還接觸了流亡海外的智利藝術家羅貝托・馬塔（Roberto Matta）。馬塔為了推廣超現實主義中「心靈自動主義」[144]的概念，鼓勵波拉克和其他藝術家蒙眼畫畫。他的想法吸引了波拉克，讓波拉克在一九三九年開始和一位榮格派[145]的心理分析師約瑟・韓德森（Joseph Henderson）會談。韓德森鼓勵波拉克在看診時帶上作品，將它們當成解釋分析的工具。榮格的思想，以及希凱羅斯和馬塔的技巧，都和波拉克長久以來對神祕主義、幻想藝術和無意識運作方式的興趣相吻合。

當波拉克在這個新脈絡裡進行實驗的時候，他也進入了約翰・葛蘭姆（John Graham）的圈子。葛蘭姆是位身材高大、魅力十足的藝術家，剃光頭，總穿著訂製西裝。葛蘭姆目光銳利，身上散發出非常惹眼的貴族氣息，傲慢的神態和富有感染力的繪畫熱情，在曼哈頓狹隘窮困的現代藝術圈裡引起一股騷動。葛蘭姆在一九二九年認識了德・庫寧，到一九三〇年代中期已經將這位荷蘭畫家視為「美國最優秀的年輕畫家」。幾年後，他認識了波拉克，與之交遊，同樣也讓他印象深刻。他承認波拉克性格上有著無法無天且往往幼稚的一面，不過他也率先發現波拉克有成為「一位偉大畫家」的素質，這一點後來德・庫寧也承認。「到底是誰選中他（波拉克）的呢？」德・庫寧在幾年後回顧時也曾問道。「其他藝術家很難看出波拉克在做什麼——他們的作品和他的作品實在是大不相同，」他繼續說道：「但是葛蘭姆卻看出他的潛力。」

在鼓勵美國藝術走出狹隘這方面，葛蘭姆做的也許比任何人都還要多。請注意，葛蘭姆並不

是他的本名。他原名伊凡・葛蘭達諾維奇・多姆布洛斯基 (Ivan Gratianovich Dombrowski)，出生

於一八八六年，來自俄國基輔的一個下層波蘭貴族家庭。一九一七年革命以前，他曾服役於沙皇騎

兵隊。革命後，布爾什維克紅軍將他關進監獄，不過後來受到釋放（他喜歡說自己逃獄），並於

一九二〇年來到美國。他對於早年生活（例如曾贏得聖喬治十字勳章）的許多聲明，都帶有捏造的

意味，不過他在莫斯科似乎確實認識不少俄國最知名的前衛藝術家。他也是俄國收藏家沙蓋・徐祖

金家裡的常客，在那裡見識到馬諦斯和畢卡索早期競爭最激烈時（一九〇六至一六年）的作品。畢

卡索的作品尤其讓他印象深刻，這位西班牙藝術家不但成為他的標準，現在也成為戈爾基、波拉克

和德・庫寧等人的標竿。

在整個一九二〇年代，葛蘭姆經常往返大西洋兩岸。他在巴黎開了兩次個展——這樣的成就讓

他在美國現代藝術家中獲得了相當的威望。他每年的固定旅行也在紐約發揮了重要的催化作用。史

蒂文斯和斯旺寫道：「在嚴峻的大蕭條時期，約翰・葛蘭姆是個了不起、超脫塵世的異象，他出席

的每個場合，都因為他而提升了層次。」他的人生觀（體現崇高成就的能力）正是波拉克和德・庫

寧所渴望的。

一九四一年十一月，在日本攻擊珍珠港之前不久，葛蘭姆開始規劃一檔展覽，首次在知名歐

洲現代主義藝術家如馬諦斯和畢卡索等人的作品中，穿插幾位他逐漸熟識、才華洋溢的美國畫家作

品。波拉克和德・庫寧就是在這次展覽中認識彼此，兩人和克拉斯納都是葛蘭姆替展覽選中的美

國藝術家。這檔展覽於一九四二年一月二十日在紐約東五十五街的一間古董暨高檔家具店麥克米蘭公司（McMillan Inc.）舉行。克拉斯納是唯一一位女性藝術家，她的參展作品是在該展覽結束後就遺失的《抽象》（Abstraction），波拉克則以《誕生》（Birth）這張讓人震撼、構圖擁擠的直式作品參展——這件作品可能是他當時的創作中最令人注目的單幅圖。《誕生》這件作品中分裂和螺旋的形狀以黑白兩色刻劃，從中迸發出紅色、黃色和藍色，部分靈感來自美洲原住民藝術（Native American art）。

克拉斯納看了看其他參展藝術家的名單，其中唯一一個她不認識的名字是波拉克（儘管他們多年前曾有過短暫接觸）。她四處打探，發現大部分人也都不知道，而德·庫寧也只是聳聳肩。後來在一間畫廊開幕時，她的藝術家朋友路易·本斯（Louis Bunce）表示他認得這個名字。他告訴克拉斯納，波拉克住在東八街四十六號，就在她位於東九街那間一房公寓的轉角處，也就是她和潘圖霍夫分手後自行成立的工作室附近。因此，她就在沒有事先聯繫的情況下，逕自去拜訪了波拉克。

當時，波拉克在他的小臥室裡，正從另一次狂飲宿醉中醒來。他的藝術或許隨著時間變得愈來愈有趣，不過他的私生活似乎愈加糜爛。他最近才經歷了一段嚴重酗酒且行為惡劣的時期，情況嚴重到桑德不得不將他送去精神病院。更糟糕的是，桑德和他的妻子雅洛伊才剛有了孩子，正打算離開紐約（雅洛伊之前曾向桑德發誓，只要波拉克和他們一起生活，她就不打算生小孩）。一九四一年五月初，波拉克的精神醫師德·拉斯洛（de Laszlo）寫信給美國徵兵局，將波拉克描述成「一個性格孤僻、不善言辭但相當聰明的人，可惜情緒極度不穩定，很難和人建立或維持任何關係。」醫

師差點做出思覺失調症的診斷，不過她還是特別註記他具有「一定程度的思覺失調傾向」。在貝斯以色列醫院 146 接受精神檢查以後，波拉克被列入不適合服兵役的 4F 類別。這一切對他的自尊毫無幫助，他被孤立的感覺更勝以往。

當他去替克拉斯納開門時，她認出這位是自己早些時候碰過的那個人。即使在宿醉中，波拉克還是讓克拉斯納留下強健、樸實和道地美國人的印象，讓她這個一心想逃避自己背景的布魯克林猶太女孩感到無可抗拒。「我被傑克森深深吸引，」她後來回憶道：「我的身心都完全愛上了他。一見到傑克森的時候，我便感覺到他有很重要的事情要說。我們開始相處後，我自己的工作變得無關緊要，他才是最重要的。」

波拉克的老朋友畫家雷金納德·威爾森 (Reginald Wilson) 曾說，波拉克「會接受任何向他敞開的空間」。威爾森描述的是波拉克危險駕駛的行為，不過這見解同樣也適用於他那種擁擠的創作風格，以及他的人際關係。他接受了克拉斯納自我犧牲、為他提供的空間。克拉斯納放棄了繪畫，一直到一九四八年夏天才試著重拾畫筆。

麥克米蘭畫展開幕之前，克拉斯納帶波拉克去拜訪了一位她覺得他應該要認識的人。一名才華洋溢、魅力十足且對繪畫極其投入的荷蘭藝術家，這名荷蘭藝術家曾讓她痴迷不已，就如她現在對波拉克的感覺一樣。德·庫寧的工作室位於西二十一街，克拉斯納和波拉克兩人步行前往，克拉斯納介紹了她的新男友——出生於懷俄明州柯迪市的「牛仔」畫家。兩個男人，兩種非常不一樣的

聲音…德‧庫寧音質粗糙，有慢聲慢氣的荷蘭腔，波拉克則帶著美國中西部口音，講話鼻音很重。德‧庫寧和波拉克兩人的話都不多，將早年和德‧庫寧碰面時受到的羞辱拋之腦後的克拉斯納，可能是最努力將此次會面的場子炒熱的人。在鹿特丹的時候，德‧庫寧發愁著幻想去美國，喜愛美國西部的浪漫。而在此時此地，面前有個活生生的西部牛仔，讓他忍不住感到好奇。至於波拉克，他知道自己的出身對於想要尋找某種「真實性」的人會有什麼樣的影響，像是對於東岸都會帶給人的不適可說是一種解藥，而且他也很刻意去強調出這一點。「我對西部特別有感受力，」他在隔年的一次訪談中表示：「例如寬廣無際的地平線」。

然而，這兩位改變二十世紀藝術的藝術家，這次可能意義重大的會面，基於某種未知的原因，可以說是失敗了。克拉斯納在回憶這件事時很直白地說：「我覺得兩人對彼此都沒留下什麼深刻的印象。」

不過，除了德‧庫寧以外，其他人都開始對波拉克留下深刻印象，克拉斯納對波拉克的評價，很快就受到其他人支持。在美國現代藝術早期，葛蘭姆的意見非常有分量。某天晚上，三位藝術家──葛蘭姆、克拉斯納和波拉克──正從葛蘭姆的公寓走出來，遇上了藝術家暨建築師弗雷德里克‧基斯勒（Frederick Kiesler），他同時也是葛蘭姆的朋友。「這位是弗雷德里克‧基斯勒。」葛蘭姆說：「而這位，」他轉向波拉克說：「是傑克森‧波拉克，美國最優秀的畫家。」

從我們現在這個桎梏和多疑的年代來看，二十世紀中前衛藝術界對於「優秀」的痴迷──誰最

有成就、誰上誰下——可以說是令人惱火、刺耳，甚至是滑稽的。這些人以為他們是誰？他們又想說服誰？

然而，「優秀」無疑是當時紐約新興藝術家、藝術評論家和藝術代理人的關注焦點——可以說是一種偏執。這樣的概念會促成競爭，也能培養同儕情誼。從最廣泛的文化意義來說，它具有樂觀主義的作用，以及能從四面八方找到潛能和宏偉的寬廣視野。當時的美國出乎意料地被捲入世界大戰，面臨存亡危機，也就有愈來愈沉浸在關於自身尚未顯露的優秀之處、以自身形象來修復並重塑世界的潛能等問題。藝術家和國內其他人一樣，全都陷入了這樣的思維。

而這種對於「優秀」的執著，同樣也源於一些匱乏消極的層面。當時的現代藝術著實微不足道，只有少數藝術代理人願意試著交易，對於買主可能是誰，也只有非常模糊的印象。因此，紐約藝術家之間為了奪得第一的爭鬥，有部分只是他們感到孤立且受到忽視的徵兆而已。畢竟如果實質報酬不多，超脫世俗的價值就會起作用。

葛蘭姆對波拉克這種恭維式的介紹可能是脫口而出——因為情緒高昂和熱情而自然流露——不過對波拉克脆弱的自我，卻有著像是火箭燃料般的效果。這同樣對克拉斯納產生了不小的影響：在一年之內，她就以一模一樣的方式，將波拉克介紹給克萊門特·格林伯格這位後來最盡力提升波拉克聲望的藝術評論家。「這傢伙，」她說：「是個很棒的畫家。」

格林伯格很把克拉斯納的話當一回事。在一九三〇年代晚期，他花了很多時間和克拉斯納一起討論並欣賞藝術，一次又一次的聚會，最後讓格林伯格決定從文學批評轉進藝術評論。格林伯格早

期的藝術概念深受克拉斯納影響。很快地，格林伯格開始附和克拉斯納的說法，後來更將波拉克描述成「同世代畫家中最優秀的一位，或許也是自米羅以來最優秀的一位。」這篇報導後來更是讓波拉克的職業生涯一飛沖天。

格林伯格在一篇發表於《國家》（The Nation）雜誌上的評論，將波拉克描述成「同世代畫

這樣的盛讚對波拉克的意義重大，不過對克拉斯納來說，這是一種澄清，證明了她的直覺是對的，而且更重要的是，她犧牲自己的藝術抱負來成就波拉克的做法是值得的。兩人形成了影響力十足的搭檔，在接下來的幾年，克拉斯納也成功改變了波拉克的生命。克拉斯納面對著波拉克的無助，卻也受到他雄心壯志的激發，因此，她全心全意地照顧他，幫助他推展事業。許多在旁觀望的人，看了都驚愕不已。「真是令人震驚，」布爾特曼回憶道：「一個如此強悍的女性可以把自己的姿態放低到那個程度。」

一九四二年底，波拉克在短時間內陸續發表三件作品，包括《速記人物》（Stenographic Figure）、《月亮女人》（Moon Woman）和《男人和女人》（Male and Female），這幾件作品可以說是他第一個重大突破。大膽、彎曲的形狀或圖騰圖形，有部分是受到畢卡索的啟發，結合重複的圖案和覆蓋在上面的潦草字跡。這些作品非常有分量，它們毫不矯揉造作，沒有不必要的細節，展現出晦澀、難以破解的符碼，卻也傳達出即時且緊迫的直接感受。

至此，波拉克過去一直在努力尋找前進的道路——一條符合他的直覺和靈感，卻又能迴避或越

過繪畫技巧問題的道路。於是他開始塗鴉，為他的精神分析師畫了許多探索性、自由聯想的圖片。

他也嘗試過自動性書寫，並無拘無束地實驗了各種不同的媒材。他受到一種想法所吸引，認為成功會在某個靈感閃現的時刻來到，而不是透過汗水和辛勤勞動，靠的是直覺而不是堅持慎重的計畫。

如今，波拉克體內好像有什麼東西終於被啟動了。他總算找到一具有牽引力的引擎，不再只是空中踏板。

在他一生大部分的時間裡，他一直是個落魄無能的人，對身邊的人可以說是個累贅。他借錢度日、撞車、跟人討菸抽、討酒喝，完全倚賴兄嫂的慷慨和超乎常人的忍耐。作為一個藝術家，又特別注意幾位兄長的存在（尤其是查爾斯），他慣於不停地吹捧自己，不過幾乎所有人都知道，他並沒有技術天賦，而這種能力上的欠缺確實損及他在繪畫上的所有嘗試，讓他的表現打了折扣。他還有其他失敗的地方，最主要的是他離不開酒精。他的家人只能往好處想，盡量保持樂觀，不過也不得不做最壞的打算。而且這種擔心是永無止境的。

所以，我們可以想像，對波拉克的兄長查爾斯、法蘭克和桑德等人，以及對本頓夫婦、約翰·葛蘭姆和德·庫寧來說（德·庫寧已經很清楚波拉克的存在，不過兩人的社交往來仍然斷斷續續），看著那時已和克拉斯納共結連理的波拉克顛覆眾人的期望，是什麼樣的景況。

成功的到來快得讓人措手不及。當然，中間曾出現過好幾位贊助人，讓他能更平順地進展。不過除了克拉斯納以外，沒有人比耀眼又任性的名媛收藏家佩姬·古根漢扮演更重要的角色。

佩姬・古根漢和她的戀人超現實主義藝術家馬克思・恩斯特（Max Ernst）於一九四一年七月來到紐約。該年早些時候，她已經把她的現代藝術收藏（包括畢卡索、恩斯特、米羅、馬格利特[147]、曼・雷等人的作品）運到紐約。她父親於一九一二年搭乘鐵達尼號遭遇船難離世，留下大筆遺產，不過和她其他極其富有的親戚相比，那樣的遺產只不過是零頭。她的伯父所羅門・古根漢（Solomon Guggenheim）和希拉・馮・瑞貝[148]一起在紐約創立了非具象繪畫美術館（Museum of Non-Objective Painting），後來重新命名為所羅門古根漢美術館（Solomon R. Guggenheim Museum）。一九二○年代早期，她在巴黎的一間書店工作過，那時曾與多位藝術家墜入愛河，也愛上放浪不羈的波希米亞式生活，並和馬歇爾・杜象、康斯坦丁・布朗庫西（Constantin Brancusi）、曼・雷、朱娜・巴恩斯（Djuna Barnes）等人為友（巴恩斯的成名作《夜林》〔Nightwood〕就是在古根漢的贊助下撰寫完成）。佩姬・古根漢在倫敦開設了她的第一間畫廊，稱為青年古根漢畫廊（Guggenheim Jeune），展出尚・考克多、瓦西里・康丁斯基[149]和伊夫・坦基[150]等人的作品。在這段期間，她漸漸認為自己不該只是畫廊經營者，也應該扮演經理人的角色。她開始規劃在倫敦設立一座現代藝術博物館，不過戰爭的爆發讓她不得不暫緩計畫，因此她將博物館預定地點改到巴黎的芳登廣場（Place Vendôme）。然而，納粹入侵法國，古根漢在納粹打到巴黎的幾天前逃到法國南部，並在幾個月後輾轉回到美國。

抵達紐約一年多以後，她以相當浩大的聲勢開設了一間新的當世紀藝廊（Art of This Century gallery）。這間藝廊位於西五十七街三十號七樓的兩個空間，距離甫開幕的現代藝術博物館（Museum

of Modern Art）並不遠。一開始，古根漢只展示她歐洲移民友人的作品，這些人多半爲超現實主義藝術家（當時她和恩斯特已經結婚）。她對美國現代藝術家的興趣並不大，不過她的助理霍華德‧普策爾（Howard Putzel）非常看好波拉克，試著說服古根漢給波拉克展覽的機會。

古根漢對此深感懷疑。當普策爾推薦將波拉克的《速記人物》納入一項爲青年藝術家舉辦的評選群展時，古根漢和五位評審一起進行評估，評審中包括馬歇爾‧杜象和皮特‧蒙德里安。這幅畫以醒目的亮藍色爲底，還有一個向後退縮、窗口般的黑色長方形。玉米黃的波浪狀長布橫過整塊畫布。桌旁坐著兩個圖騰般的人物，左側較明顯的是畢卡索式的女性畫像，大於一般的手臂向外伸展，臉部由大膽的筆觸構成，既有曲線又有角度。她有隻可怕的大眼睛、張開的咽喉和紅黑相間的牙齒。難以理解的符號，狀似速記或數學家思考時匆促寫下的黑板筆記，散布在整個平面上。

古根漢對這幅畫的印象平平，不過蒙德里安似乎有不同的想法。過了一會兒，古根漢對於蒙德里安持續全神貫注在這件作品上感到不安，於是說道：「這幅畫完全沒有繪畫訓練可言，這名年輕人有嚴重問題……繪畫是其中之一。我覺得不該納入他的作品。」然而，沉默的蒙德里安沒那麼容易被說服。「我不太確定，」他最後說：「我正試著了解這件作品到底要表現什麼。我認爲這是我至今在美國看到最有趣的作品……你得好好注意這個人。」由於古根漢非常敬佩蒙德里安，所以蒙德里安不需要額外提出什麼論點就能說服她。於是，她將《速記人物》納入參展名單，而這幅作品在開展時也非常受到矚目。《紐約客》（The New Yorker）雜誌的藝術評論家羅伯特‧科茨（Robert Coates）是該展覽的評論家之一，他特別讚揚了波拉克，寫道「我們眞的挖到寶了」。

波拉克的藝術生涯就此起飛。在意義重大的一九四三年年底，古根漢（在杜象、普策爾等人的說服之下）為波拉克舉辦第一次個展。她也給了波拉克一紙合約——沒有其他美國藝術家能享有此殊榮。這合約保障他一份穩定且急需的收入，另外也包含一件替古根漢的公寓繪製壁畫的委託案。波拉克原本在希拉·馮·瑞貝的非具象繪畫美術館擔任工友。為了準備個展，他辭去工作，拆了他和克拉斯納兩人工作室之間的牆壁，然後開始幹活。

這個突如其來的個展在財務上並不成功，只賣出一張畫作。儘管如此，這個展覽卻獲得不下八份刊物報導評論，其中包括《紐約時報》、《紐約客》、《紐約太陽報》（The New York Sun）、《黨派評論》（Partisan Review）和《國家》雜誌等。突然間，人們似乎開始關注現代藝術。愛德華·阿爾登·傑威爾（Edward Alden Jewell）在《紐約時報》以「過度、甚至可以說是粗暴的浪漫」來描述波拉克的繪畫作品。科茨則在《紐約客》雜誌表示，波拉克是「真正的發現」，而《藝術文摘》（Art Digest）的一位評論家則認為藝術家「正在探索……每幅畫都不擇手段……大量運用漩渦。」其他評論家則比較沒有被波拉克的作品說服：亨利·麥克布萊德[151]在《紐約太陽報》將這些作品比作「未被充分搖晃的萬花筒」。不過這些都沒什麼關係，因為在此之前，從來沒有一位美國年輕現代藝術家如此受到矚目。

一九四四年五月，極具影響力的紐約現代藝術博物館策展人阿爾弗雷德·巴爾（Alfred Barr）克服了他對波拉克作品的保留態度，以六百五十美元的價格收購了《母狼》（The She-Wolf）。隔年三月，古根漢在她的當世紀藝廊替波拉克舉辦第二次個展。藝術評論家格林伯格在評論這次個展

時，將波拉克稱爲「同代畫家的佼佼者」。

格林伯格在替評論作結時表示：「我找不到足夠有力的讚美之詞。」

德·庫寧看著這一切發生，有點羨慕，也有點興奮。德·庫寧比波拉克年長八歲，當時已年屆四十。截至這個時間點，他總共只賣出一幅畫。波拉克掙得的名利，在在提醒德·庫寧自己的不穩定和孤立。儘管如此，他和許多畫家不同，並不嫉妒這位年輕人意想不到的成就。他愈來愈常在市區各種場合遇到波拉克，兩人也處得很好。他知道波拉克一直很努力才能獲得目前的成就，他也很欣賞波拉克的性格——獨立的方式，以及「蔑視只說不做的人」。

此外，德·庫寧很清楚事態的發展。他感覺到波拉克的成功可能會適得其反，但願能替他帶來好處。人們開始談論有關現代藝術的話題，再者，這個話題並不是由總是擺貴族架子、態度高傲的歐洲超現實主義藝術家所引起的，而是由一位年輕任性、從前不爲人知的美國藝術家起的頭。這一點很重要。一位《藝術新聞》（ARTNews）雜誌的評論家曾在波拉克第一次個展後表示：「他的畫作沒有巴黎的影子，還帶有一種訓練有素的美式狂暴情感。」

「波拉克是領導者，」德·庫寧後來說道：「他是牛仔畫家，第一個受到認可的人……他走得已經比我遠，我還在尋找自己的方向。」

波拉克終於得償所願：得到可以衡量的成功。這也是能反駁反對者的證據。

然而，他初次的世俗突破性進展——儘管相較於它所預示的成功巨浪，只能說是一股漣漪——仍然令人沮喪地感到岌岌可危。所有的讚譽和鼓舞人心的評論都未能轉化成實質的銷售。波拉克和古根漢之間的合約，引起其他藝術家同儕的嫉妒，不過它帶來的收入說不上優渥，反而讓波拉克和克拉斯納處於財務極度不穩定的狀態。同時，又有來自極度政治化的公共事業振興署時期的前同事，在背後說他壞話又滿腹牢騷，這反過來助長了他的不安全感，增加他要在成功的基礎上更上層樓的壓力，造成他又開始酗酒。

替古根漢繪製壁畫的委託案是個很特別的考驗。當波拉克準備迎接挑戰時，發現自己卡住了。所以他不停拖延時間，甚至到截止期限的前一晚都還未動手。克拉斯納當晚就寢時，深信這幅壁畫永遠都無法完成，他們也會因此失去古根漢的贊助。

沒想到，岌岌可危的情況卻變成一個大獲全勝的成就：波拉克花了一個晚上的時間，就畫好了一整幅面積近十七平方公尺的壁畫。這是一件極其精采的作品：一種有節奏的、從一邊橫跨到另一邊的環形結構，黑色鉤狀形式覆蓋著不同色調的線條，有些幾乎如螢光色般明亮，每一層都果決地刻劃出各自的空間，即使相鄰的記號滾壓過去也無妨。在那個年代，無論是在歐洲或美國，這件作品都是前所未見的創作。它是自發性、直覺力和冒險的勝利——膽量的勝利（儘管過程中經歷了莫大的痛苦）。

然而，這個成功同樣讓他付出了代價。在慶祝壁畫完成的派對上，波拉克喝了個酩酊大醉，最後走進古根漢的客廳，在壁爐裡撒尿。

長久以來困擾他的情緒動盪仍然持續著，在某種程度上也因為結交了古根漢在上流社會圈往來的富有收藏家、歐洲藝術家和各種放浪不羈的文化人而加劇。古根漢把波拉克帶入那個令人陶醉卻又讓人混淆的社交世界以後，又試圖勾引他（她風流韻事不斷，私生活混亂眾所皆知）。結果就是一場不得體的邂逅，兩人發生一夜情，最後以波拉克的另一次狂飲作結。

在這段期間，德‧庫寧的狀況若不用完全卡住來形容，至少也是備受挫折的。他就好像是在狹窄陰暗的迷宮裡表演阿拉伯舞的舞者。不過他又很固執，所以實際上他花在畫顏料的力氣，幾乎和把顏料刮掉的力氣一樣多。他長時間在工作室裡幹活，以及和部分自我施加的問題奮鬥而掙得的名聲，其實是一種有悖常理的自豪感。

花了很大力氣說服古根漢支持波拉克的霍華德‧普策爾同樣對德‧庫寧的作品充滿熱情，也試圖引薦，不過卻失敗了。德‧庫寧本人可能得負一部分責任（這又更加證實他的反常）⋯有一天，盛裝打扮的古根漢似乎很無聊，還大肆抱怨自己宿醉。古根漢翻看作品的時候，她傲慢且不專注的態度，喚起了德‧庫寧打從心底對時髦富人懷抱的敵意。古根漢泰然自若地表示，他可以在兩週內將這幅畫送到當世紀藝廊，普策爾帶古根漢去德‧庫寧在市區的工作室。

德‧庫寧也不願意開口說些什麼。最後，古根漢選了一幅畫，表示她希望將這幅畫送到當世紀藝廊完成，再親自送去藝廊。然後她就離開了。

「這件作品還沒完成。」德‧庫寧回答。

德‧庫寧的友人魯迪‧布克哈特[152]表示：「兩週後，比爾讓這件作品的完成度又變得更低了。」

當時，德‧庫寧和他的藝術家妻子伊蓮‧弗里德一起住在卡明街的一間公寓裡。兩人相識於一九三八年，當時伊蓮才二十歲，是藝術系學生。她在一間酒吧遇到德‧庫寧，一見鍾情，後來她說德‧庫寧吸引她的是「他水手般的眼神，似乎一整天都盯著非常寬廣的空間看。」德‧庫寧邀請她去參觀他的工作室，幾乎也是馬上墜入愛河。他非常喜歡她的直率、美麗的頭髮和奇怪卻不知從何而來的口音。他也欣賞她坦率的野心。弗里德在位於下東區的達文西藝術學院（Leonardo da Vinci Art School）就讀了好幾年，後來去了現代藝術家圖亞特‧戴維斯（Stuart Davis）任教的美國藝術家學院（American Artists School）。她非常關心繪畫，而這一點對德‧庫寧十分重要。伊蓮身形瘦小，卻自然流露出對外在的自信，身邊也圍繞著許多愛慕者，許多人都會向她尋求建議，以及倚賴她那外向堅強的性格。認識德‧庫寧的時候，她為了賺錢而擔任藝術家的模特兒，並以社會現實主義風格描繪城市風景和人像。兩人於一九四三年十二月結婚。她後來告訴藝術家友人海達‧斯特恩（Hedda Sterne），自己和德‧庫寧結婚是「因為有人告訴她，他將成為最傑出的畫家」。

[153]

這對夫婦在一九四〇年代早期有過一段非常幸福的時光，但此後兩人的關係每下愈況，一直很緊張。兩人都很極端又不講理，只不過方式不同。伊蓮合群、善交際且戲劇性十足，而德‧庫寧則喜歡獨處。儘管有著與生俱來的魅力，德‧庫寧總是感到焦慮，而且經常沉浸在自己的世界中。兩人一起作畫，只是速度不同，心態也不同。伊蓮作畫時需要安靜，但動作迅速，一頭大膽往前衝的態度對德‧庫寧來說是完全陌生的。此外，她不愛烹飪，也不願做家務。兩人的生活有個很有名的軼事，有一天，德‧庫寧站在公寓裡看著一團混亂，以很重的荷蘭口音向伊蓮表示：「我們需要的

是一位主婦！(Vot ve need is a vife!)」兩人經常激烈爭執，各自也J多次出軌。

後來在一九四〇年代末，兩人婚姻終於宣告破裂。不過在經過一切動盪之後，他們反而建立起長久且密切的關係。兩人分手很久以後，伊蓮仍然積極宣傳德‧庫寧的藝術，尤其是在受到威脅的時候。只要李‧克拉斯納在場，她總是顯得特別好戰。

一九四六年十一月末，德‧庫寧在東十街和東十一街之間第四大道上的恩典教堂（Grace Church）對面租了一間工作室，後來也愈來愈常在工作室裡過夜。他身上沒什麼錢（當他去填寫所得稅表格時，他發現自己賺的錢少到不用繳稅）。不久，他開始只用黑白兩色創作抽象作品──他後來表示，這主要是因為沒錢買比黑色和白色琺瑯還貴的顏料。這些作品呈現的是瞬態的形狀，有些聚焦，有些失焦⋯受到畢卡索啟發的頭、生物形態的斑點、臀部、乳房、伸展的手臂、精神錯亂地獰笑時露出的牙齒，以及怪異的身體。它們讓人想起畫家波希[154]和布勒哲爾[155]作品中熙熙攘攘、充滿幻想的形體，也和在大西洋彼岸創造風格強烈的新興繪畫語彙的法蘭西斯‧培根近期的作品有相似之處。

德‧庫寧的友人查爾斯‧伊根（Charles Egan）在第五十七街一間面積不大的一房公寓裡開了一間畫廊，他非常想要幫德‧庫寧開個展。伊根碰巧也愛上了伊蓮，而且在一九四七和另一名女性貝希‧杜赫森（Betsy Duhrssen）結婚沒多久，便和伊蓮開始了一段漫長的地下戀情。當時，德‧庫寧和伊蓮的關係已經破裂，後來得知兩人的曖昧情事以後，他也表現出若無其事的樣子。在他們放

浪不羈的環境中，一夫一妻顯然不被期望；那時也有許多女性向德‧庫寧投懷送抱。德‧庫寧喜愛伊根的陪伴，而且伊根對他的支持擁護也是真心實意的，顯然，兩人的友情可以承受得住這些事情。

伊根和伊蓮絕對不是唯一熱中支持德‧庫寧的人。對許多在下城區辛苦掙扎的畫家來說，這位荷蘭畫家幾乎可以說是一種魔性的存在。德‧庫寧代表真實，也代表奮鬥，而且他周圍籠罩著接地氣的魅力和感召力，能夠讓這些特質依附上去。他即將能有所作為。

對波拉克來說，他和佩姬‧古根漢的成功所引發的困擾和混亂，如今慢慢平靜了下來。戰爭造成的貧困和衝擊給他們的生活增添了太多色彩，隨著戰爭結束，波拉克和克拉斯納決定結婚。他們在長島度過了一個悠閒的夏天，開闊天空和廣闊海洋撫慰了他的心靈（波拉克曾說，遼闊景色堪比美國西部的只有大西洋），也帶給他創作的能量。接著，他們做了一件許多人感到驚訝的事，貸款買下紐約斯普林斯鎮的壁爐路上一間用隔板搭建的十九世紀農舍。這間房子沒有管線配置也沒有暖氣，他們在那裡度過的第一個冬天很辛苦，既沒有浴室也沒有車，不過他們撐過了，共同努力讓這個地方變得適合居住。在好幾個月的空白後，波拉克重拾畫筆，開始了他職業生涯中最持久、成果最豐富的一段時期。

一九四六年是波拉克這輩子最幸福的一年。「他總是睡得很晚，」克拉斯納回憶道：「無論有沒有喝酒，他早上從不起床……他吃早飯時我吃午餐……他會坐在那裡，喝那杯該死的咖啡喝上兩個小時。喝完咖啡已是下午，他起身工作，直到天黑。他的工作室沒有燈，白天很短的時候，他只

能工作幾個小時，不過他在那幾個小時內創作的成果，著實讓人難以置信。」在長島，他遠離了紐約的競爭和社交圈的混亂。他讓克拉斯納照料他所有的需求，並讓她不停地一再告訴他，她對他有信心。慢慢地，經過一段時間毫無拘束的實驗以後，他找到了一種徹底改變西方藝術的繪畫方式。

盧西安·佛洛伊德晚年時喜歡講一個故事，有一名連環漫畫家在去度假之前，讓漫畫的主人翁「被困在海底，左側有一條大鯊魚正往他游過去，還有一隻大章魚慢慢接近。」接手畫漫畫的人不知道該如何讓主人翁脫離險境，失眠好幾個晚上以後，終於發了一封電報給漫畫家，問他該怎麼辦。

他收到的回覆是，「奮力一跳，主人翁就自由了。」

波拉克的代表性成就始於一九四三年至一九四四年間的一幅壁畫，在一九四六年有了更大的突破，達到巔峰，他的作品具有這種不可思議的逃避特質，如逃脫大師胡迪尼（Houdini）般，從自己強加的桎梏中解放。事實上，這個過程是漸進式的，不過波拉克的創造力，在這個階段確實具有一種如火山爆發的特質。它受到一種不尊重規則的內心信念所激發，樂於本著近乎天真、毫無戒備的遊戲精神去創造新規則。

在壁爐路的新工作室裡，波拉克開始使用畫筆的另一端作畫，甚至用筆桿在畫作表面鑿出痕跡。這是數世紀以來畫家常用的手法，不過波拉克卻異常積極地運用。他買了液狀的工業用漆，如此一來就不用面對將顏料擠出來混合稀釋劑的繁瑣過程。他發現工業用漆有自己的特性，便開始探討這種媒材的運用，把畫布鋪在工作室的地板上，自己繞著畫布走動，從每一個角度靠近畫布。接著，

他開始用滴或倒的方式上漆，或者更準確地說，將筆桿或刷子浸在一罐罐油漆裡，然後在畫布上方的半空中揮筆作畫。他藉著向前或往後撲的動作，揮動著手腕和手臂，就好像動作嚴謹的指揮家隨著腦海中的音樂揮舞一般，讓油漆一圈圈雜亂地滴落到畫布上，

在實驗期間，藝術評論家格林伯格前去拜訪克拉斯納和波拉克。他在波拉克工作室的地板上看到一幅未完成的作品，上面覆蓋著一團雜亂的黃色線條，從畫布的一側延伸到另一側。牆壁上還有幾幅看起來不那麼大膽的成品，大部分顏料都是以較傳統的方式畫上去的。然而，格林伯格瞇著眼看了看地板上的作品說：「那很有趣。你何不畫個八幅十幅那樣的作品？」

波拉克採納了他的建議，用這樣的方式日復一日地創作出畫布完全被油彩覆蓋的大型作品。這樣子畫出來的作品，不只是非常引人注目地粗暴直接，在顏色、紋理和情感調性上也非常多樣化。部分作品中，一攤攤鋁漆交錯著蜿蜒飛濺的線條或是輕輕甩上的幾筆，就如帶著尾巴的彗星或被風吹拂的雨水，整個看來狀似紗線或蜘蛛網。如此畫成的作品顯得閃爍且盎然勃發，讓人想到遙遠的星系和深遠的太空。藝術評論家亨利‧麥克布萊德在一九四九年替《紐約太陽報》撰文時，用「漂亮且有組織性」來描述其中一幅作品色彩潑濺的情形，創造出的效果如「在月光下從高處看著一座被夷平、飽受戰爭踐躪的城市，可能是廣島。」其他作品則顯著擁擠不堪，厚厚的顏料夾雜著腳印、手印、小石子或工作室裡的瓦礫，全都在畫面上喧鬧地展現。注意到這些作品的不一樣，波拉克適切地替它們下了能夠喚起其特質的標題，從《銀河》（Galaxy）、《磷光》（Phosphorescence）到《五噚》（Full Fathom Five）、《魔法森林》（Enchanted Forest）、《路西法》（Lucifer）和《大教堂》

（Cathedral，見彩圖十三）等。

藝術評論家帕克・泰勒（Parker Tyler）曾在一九五〇年寫道：「波拉克的顏料就像彗星拖著長長的尾巴，在空間中飛翔，撞在平坦畫布形成的死巷，爆發成凍結的景象。」一攤攤的顏料就像迷宮，「沒有主要出口，也沒有主要入口，每個動作都自動成為一種解放，同時是入口和出口。」

佩姬・古根漢是最早看到這些畫作並加以購藏的人之一。她也可以是第一個展示這些畫作的人，不過當時的她已經厭倦了紐約，在一九四七年決定關掉當世紀藝廊，搬去威尼斯。在她離開以前，她設法哄騙另一位藝術經紀人貝蒂・帕森斯（Betty Parsons）接下波拉克。因此，這些滴彩畫初次大量展覽，是在貝蒂帕森斯畫廊（Betty Parsons Gallery）。

當然，並不是所有人都欣賞這批作品。有些評論家將它們貶為幼稚且原始的衝動之作，其他則認為這些作品極具裝飾性、自鳴得意且缺乏張力。然而，每個人都知道，這些是史無前例的創作，從來沒有人這樣畫畫。而且其中有些東西擄獲了人們的想像力——不只在像是格林伯格（他繼續鼓勵波拉克朝著這條路走下去）等評論家的腦海中，還有波拉克的同儕藝術家。少數藝術家能夠清楚表達出波拉克的作品中，到底是什麼地方讓他們感到興奮，不過其中幾位最優秀的藝術家（包括德・庫寧在內）確實感覺到有什麼非比尋常的事情發生了，也因此格外關注。

回到曼哈頓市區，波拉克無法無天的行為——喜歡挑釁鬧事、猥褻地向女性求歡、無時無刻不

320

在破壞禮節——都透過羽翼未豐的前衛藝術圈傳播開來。對大部分人來說，波拉克的行為表示他心理失常。他的行為讓人難以理解，也難以忍受。然而，德・庫寧卻以本能的同理心回應了波拉克，每當波拉克從長島下來（通常在其他藝術家如弗朗茲・克林因[156]的陪伴下），德・庫寧都會花時間陪伴波拉克。德・庫寧本身是個無情、任性且嚮往自由的人。他意外聊到這位年輕人的喜悅——「絕望的喜悅」，而且他坦承自己很羨慕波拉克（無論是他的人還是他的藝術）：

德・庫寧繼續說道：

有趣，他甚至不用看他一眼……

我嫉妒他，嫉妒他的天賦。不過他是個很了不起的人。他會做那些嚇人的事……他有自己的方法，能夠很快地打量新認識的人。如果我們坐在桌子旁，有個年輕小夥子走了進來。波拉克甚至不用看他，只會像牛仔一樣領首，好像在說：「滾開。」那是他最喜歡的表情——「滾開。」真的很

弗朗茲・克林因給我講了一個故事，說有一天波拉克盛裝去找他，打算帶弗朗茲去午餐——他們要去一間高檔餐廳。吃到一半，波拉克注意到弗朗茲的杯子空了。他說：「弗朗茲，再來點酒吧。」他開始倒酒，結果注意力完全被酒從瓶子流入酒杯的過程吸引，他把整瓶酒倒光了。酒溢出來淹過了食物、桌子、一切。他說：「弗朗茲，再來點酒吧。」他像個孩子一樣，覺得把葡萄酒弄得到處都是真是個棒極了的主意。接著，他抓起桌布的四個角落，將桌布拿起來放在地板上。就在

所有人面前！他把那該死的桌布放在地上——他們付了錢，餐廳的人就讓他離開了。他能夠這麼

做，真是太神奇了？那些侍者也沒有不高興，門口還有人站著。整件事實在讓人激動不已——太棒

的生活。

另一次，我們在弗朗茲家。很棒的聚會，規模不大，很溫暖，很多人在喝酒。窗戶是一小塊一

小塊的玻璃構成。波拉克看著弗朗茲說：「你需要多一點空氣。」然後一拳打破一扇窗戶。那真是

妙趣橫生的一刻——看來如此好戰。我們像孩子一樣，把所有窗戶都打破了。能夠做這樣的事情，

真是太棒了。

換言之，德・庫寧欣賞波拉克的地方，和佛洛伊德在法蘭西斯・培根身上看到的特質並無不

同：那樣的特質和波拉克的人生觀跟他身為藝術家的成就相關聯——然而最讓人讚嘆的地方，可能

是兩者的不可分割。若吸引力在某種程度上和美學相關，它主要關乎的並非畫布上顏料的美，而是

去除枷鎖的生命所展現的美。這是關於從期望、禮儀和道德中自我解放的籲求，也是期望觸及內心

純真的請求。

因此，當德・庫寧在一九四八年看到貝蒂・帕森斯替波拉克開的個展時（總共展出十八件作品），

他特別留意了一下。當他開始注意到波拉克讓人感到興奮的態度、蠻橫的行為、尤其是他的繪畫風

格時，他可以清楚看到自己的作品到底欠缺了什麼。「在地板上，我更自在了，」波拉克解釋道：「我

覺得更靠近，更能成為畫作的一部分，因為如此一來我可以繞著畫走，從四面八方工作，真正身在

畫中……當我身在畫中時，我無法意識到自己在做什麼。只有在經過某種『變熟悉』的過程以後，我才能看到自己剛剛所經歷的一切。」

德‧庫寧也想要體驗這種感覺——這種身在畫中、無法意識到自己在做什麼的感覺。波拉克這個人缺乏自我意識、不受阻礙的感覺，和他的畫作所傳達出漣漪般此起彼伏的釋放感，為阻撓德‧庫寧的一切（所有無止境的修改和擦除）提供了解藥。波拉克在貝蒂帕森畫廊展出的十八件作品，都展現出一種近乎厚顏無恥的感覺。它們並沒有要在那裡等待任何人的認可。

此後，德‧庫寧開始從自己的繪畫中解脫出來，在某種程度上張開雙臂擁抱了他一直以來都在抵抗的自發性，用蘸滿顏料的筆刷在畫布上刷上厚厚一層顏料——就如他所言：「別節制了。」和波拉克不同的是，他主要還是以畫筆和豎立的畫架來作畫，不過他採用濕畫法，運用滴落的顏料和不同程度的黏度和阻力，這些並非全都在他的掌控之中。他和波拉克一樣，經常旋轉畫布（你可以看得出來，因為畫布上顏料滴落的方向會改變）。從德‧庫寧完成的一系列黑白抽象畫來看，他終於能擺脫多年來認為自己還沒準備好的抗拒態度，同意公開展示他的作品：在查爾斯‧伊根的畫廊舉辦個展。

這個個展於一九四八年四月舉行。展出作品共十件，所有作品都是前一年的創作。在黑色和骯髒的白色中，可以瞥見幾抹明亮的色彩，挑動著觀看者的目光。許多作品表面上看來抽象，實際上附帶著具象元素。還有作品由隨機排列的大型字母或數字構成。陰影中隱約可以看到三維形狀的輪

323

廊；其他則有滴落的顏料和具有明顯紋理的厚塗顏料，讓人目不轉睛。德‧庫寧常常直接在畫布上混合顏料，以至於他那彎曲和鉤狀的白色線條都被抹成濃淡不一的灰色。被畫在開始變乾的亮光黑色上的液狀白色顏料，往往散開成紋理粗糙的痕跡，表示他下筆迅速造成汙跡，或是動物皮毛。在德‧庫寧嘗試壓縮空間並將空間雕塑出來的時候，正空間和負空間不停地變換位置，他一會兒運用線條，一會兒運用色調，一會兒運用顏料的特質，再搭配擦除和隱約可見的輪廓，還有塗汙、刮擦和刷的技法等來表現。這樣的創作成果驚人且得來不易。它們證明了德‧庫寧激動的心情。看著這些作品，你可以感受到藝術家似乎已經掌握了什麼東西，而且幾乎快找到了。

伊根盡可能地提升人們對德‧庫寧個展的興趣。在一封寫給現代藝術博物館館長阿爾弗雷德‧巴爾的信中，伊根聲稱德‧庫寧「創作了我們這個時代最重要的繪畫作品」。然而，預計一個月的展期即將結束之際，伊根的努力似乎是失敗了，一張畫都沒賣出去。因為延長展期並不會造成什麼損失，所以他決定將展覽延長一個月。然而，還是沒有魚兒上鉤。展期愈長，德‧庫寧就愈感到羞愧。「這讓情況變得更加絕望。」當時已經和德‧庫寧分開、但是仍然密切推廣其藝術的伊蓮如是說。

儘管如此，這次個展也不是完全徒勞無功。展覽也許受到主流媒體忽略，不過好幾個藝術雜誌的評論家都來了。他們的評論很有見地，有些也相當熱情。山姆‧杭特（Sam Hunter）無法判定德‧庫寧的創作方法整體而言到底是「一種禁錮的印象……還是一種憂傷的躊躇」──這是相當驚人的敏銳觀察。德‧庫寧作品中的矛盾心理，正是格林伯格所喜愛的。即使格林伯格一直在提防著

對藝術的愛好淪爲媚俗的傾向，他還是很欣賞能將誕生的痛苦過程加以轉化昇華的作品。在格林伯

格的眼中，不圓滑、勤奮的證據和完成感的欠缺都是眞正奮鬥的徵象，都是眞誠的表現，不是在精

神上毫不費力就取得的成就。他寫道：「(德·庫寧)在四十多歲終於決定展示自己的作品，他以

成熟且保有自我的姿態來到衆人眼前，能嫻熟運用創作手法，也夠了解自己，能排除各種不恰當的

事物。」對於德·庫寧的作品在精湛技藝和追求眞實原創性之間存在著一種張力，格林伯格有所警

覺。「需要獨特原創表達的情緒往往會受到眞正純熟的技能封鎖，因爲這樣的技能本身有其頑強之

處，不願意放棄容易得到的滿足感。」他認爲，德·庫寧作品中的「不確定性或模糊性」，是藝術

家本身勇敢「壓抑自己的技能」的結果。格林伯格相信，在這個階段，德·庫寧仍然欠缺「波拉克

的力量」和「戈爾基的感性」，他「比這兩人都更加深陷矛盾之中」，不過他身上有一種特質，能

夠「獲得更澄清的藝術，能夠爲繪畫的問題提供更可行的解決方案」。根據格林伯格的說法，這一

切足以讓他躋身成爲「國內最重要的四到五位藝術家」。

多虧了伊根的堅持，這次展覽最終還是賣出了幾件作品，其中有一件還賣給了現代藝術博物館。

突然之間，更多人開始討論德·庫寧了——幾乎可以媲美波拉克在三年前引發的風潮。這位漂泊異

鄉、如此受到同儕畫家廣泛讚賞、且因爲爲人正直以至於拒絕在貧困中掙扎的那幾年展示自己作品

的荷蘭畫家，終究向全世界展示了自己，而且他展現出來的東西看起來非常棒。

更何況，德·庫寧的藝術也替他的同儕畫家指出了一條道路。波拉克滴濺和潑顏料的古怪創作

手法，對許多仍然致力於在畫架上創作的藝術家來說，是令人難以接受的，而德·庫寧所提出的，

則是一種仍然在傳統框架中，卻又直接有力、甚至具爆炸性的繪畫方式。

此時，波拉克又再次漸漸陷入絕望和恐慌之中。儘管收到許多衷心的評論（而且德‧庫寧顯然也很熱情），他在貝蒂帕森斯畫廊的突破卻沒有帶來財務上的回饋。抽象藝術在紐約仍然很難賣。一個中西部出身、將顏料噴濺到地面上的畫布創作出來的抽象藝術，更是難賣。這就是現實。更重要的是，佩姬‧古根漢促離開前往威尼斯，讓波拉克和克拉斯納失去了重要的財務支持。他們最後一次收到古根漢的支票，是帕森斯畫廊的個展結束時。波拉克一直到隔年六月，才和帕森斯簽了類似的合約，而在三月的時候，他和克拉斯納的生活已經非常困難。

因此，在德‧庫寧的個展開始贏得掌聲時（一開始靜悄悄的，不過後來就像滾雪球一樣，在個展結束以後仍然好評不斷），波拉克覺得自己受到威脅，失去了冷靜。在意識到所有年輕畫家突然都開始談論德‧庫寧之後的某一天，他眼帶挑釁，來到在第八街採蠔人傑克海鮮餐廳（Jack the Oysterman）裡一場為藝術家舉辦的派對。「他猛烈抨擊在場的每一個人，沒有人能說些什麼讓他平靜下來，」埃塞爾‧巴吉歐特[157]回憶道：「他以前所未見的方式侮辱他的幾個好友。」這件事最後以衝突作結，而且不是和德‧庫寧，而是和德‧庫寧的前導師兼戰友戈爾基。

戈爾基當時的狀況並不好，波拉克必然知道。兩年前，他的工作室燒毀了，然後他又為了治療結腸癌做了結腸造口術。他現在隨時都得倚賴一個連著腹部造口的袋子來排泄身體的廢物。波拉克接近並開始大喊大叫，出口侮辱嘲笑他的作品時，他正拿著刀削鉛筆。整個氣氛陷入緊張僵局。戈

326

爾基保持沉默，繼續削鉛筆。直到藝術家威廉·巴吉歐特介入，堅持波拉克閉嘴，激烈爭吵的情況才宣告結束。

波拉克不是一個事先長遠算計的人。然而，由於德·庫寧先前對戈爾基的依賴，波拉克很有可能藉由這次攻訐，間接發洩出他對德·庫寧成功的嫉妒。如果是這樣的話，這也不是波拉克最後一次用這種方式來壓抑、曲解自己的情緒了。

波拉克和德·庫寧都敏銳地意識到，評論家和同代人都已經將他們兩人視爲開拓者和領導者，因此也無可避免地互爲對手。兩人自然對彼此都懷有戒心，不過無論兩人之間曾經有過什麼樣的緊張關係，很快就化爲一股淡淡的同袍情誼，以及對彼此的真心欽佩。

那年春天，在接受北卡羅萊納州黑山學院（Black Mountain College）的暑期授課邀請之前，德·庫寧第一次去了長島。他在伊蓮·弗朗茲·克林因和查爾斯·伊根的陪伴下，前去拜訪波拉克和克拉斯納。他們在那次拜訪中到底說了什麼，並沒有任何記載，不過這趟旅行顯然有其效果……在接下來幾年中，德·庫寧在這個地區花的時間愈來愈多，最後也搬去東漢普頓。他選了一個離波拉克和克拉斯納只有幾分鐘的地點定居——就在目前波拉克長眠的墓園對面。

波拉克在那個夏天和秋天展現出相當的創造力，繼續發展他的新繪畫風格。然而，他的行爲仍然一如既往地古怪危險。他花了九十美元買下一台破舊的福特A型二手車，喝醉酒駕車在長島四處

穿梭。克拉斯納很擔心。波拉克的母親史黛拉在聽到這台車的事情以後，給波拉克的哥哥法蘭克寫了一封令人不安的告誡信說：「他喝了酒就不應該開車，否則他會害死自己或其他人。」

在曼哈頓的某個聚會上，波拉克的行為從讓人困惑變得讓人害怕。他蓄意挑釁《黨派評論》的編輯威廉・菲利普（William Phillips），準備往他身上撲過去，結果突然決定奪取克萊門特・格林伯格的女友蘇・米契爾（Sue Mitchell）腳上那雙昂貴的鞋子，然後在眾人面前將鞋子扯爛。接下來，他跑到窗邊，在這個好幾層樓高的地方開始往外爬，似乎打算往下跳。馬克・羅斯科[159]和菲利普及時趕到他身邊，把他拖到地上。

戈爾基也參加了那次聚會。諸事不順的他，在經歷工作室火災和罹患癌症以後，又因為近來出車禍而撞斷了脖子。對方駕駛是他的藝術代理人儒利安・利維[160]。這次車禍發生前不久，他剛發現愛妻安涅絲和藝術家羅貝托・馬塔有染。多重打擊下，他再也無法承受，於該年七月上吊自殺。

這些瘋狂行徑不能再繼續下去了，不過仍然一而再、再而三地發生。然後，有一段時間，波拉克停止喝酒了。

表面上看來，讓波拉克停止酗酒的原因很簡單：他去看了一個新的醫生。這位醫生名叫愛德溫・海勒（Edwin Heller），他馬上就獲得波拉克的信任。這樣就足以讓他改變。和克拉斯納一起住在斯普林斯，被寬廣空間和明亮光線包圍，四周是長島地區受沼澤海灣和開闊海洋孕育而成的平坦沙地，這麼多年以來，他初次感到頭腦清醒，創造力爆發。每季一千五百美元的一年期補助金，暫時解除

328

了這對夫妻的財務危機。然後，在一九四九年中，波拉克從帕森斯那裡獲得一份合約，也就是說，這份合約按照的是他早先和古根漢協議的條件。更重要的是，他開始獲得他一直想要的那種關注，也就是，他的名氣愈來愈響亮了。

波拉克於一九四九年一月在貝蒂帕森斯畫廊開了第二次個展：二十六件作品，其中包括許多大型滴畫和各種紙上作品。人們對此次展覽的反應依然有著很大的差異。有位評論家表示，這些畫讓她想到「一團亂糟糟的頭髮，讓我很想去梳開」。然而，格林伯格仍然堅定地維持著他的立場，在替《國家》雜誌撰文時表示，波拉克的所作所為，足以證明「他是我們這個年代最重要的畫家」。

在提到波拉克的作品《第一號》（Number One，這件作品後來在一九五〇年改名為《第一A號》並由現代藝術博物館收藏）的時候，他表示，「我不知道有哪位美國畫家的作品，能讓我放心地放在這件以鋁、黑色、白色、茜草紅和藍色等繪製而成的巨型巴洛克式塗鴉旁邊。在明顯單調的表面構圖之下，其實隱含著各式各樣豐富多彩的設計和插曲。而且整體看來，它就如一件十五世紀大師的作品，被好好地局限在畫布之中。」

前一年秋天，也就是一九四八年，《生活》（Life）雜誌舉辦了一次圓桌會議，要求參與者針對「從整體上來看，現代藝術的發展到底是好是壞」的問題發表意見。雜誌方認為這個討論和他們自己是有利害關係的。《生活》是稍偏保守的週刊，每週讀者約五百萬人，是美國銷售量最大的雜誌。該雜誌的編輯群擔心，現代藝術似乎已經和道德脫鉤，和「倫理或神學毫無關聯」。因此，為了探討這個議題，雜誌方召集了包括阿道斯‧赫胥黎[161]和克萊門特‧格林伯格等人在內的公共知識

329

分子和評論家組成專題討論小組，來討論各種現代作品，其中一件比較「極端」的作品是波拉克於一九四七年創作的直式滴畫《大教堂》。

赫胥黎並沒有受到這件作品觸動。他表示：「對我來說，它好比是一塊貼了壁紙的壁板，在牆上無止境地重複。」另一位哲學教授則認為，波拉克的畫作可以是「討喜的領帶設計」。

然而，格林伯格卻以一貫一針見血的魄力，為波拉克和整個現代藝術提出辯護。格林伯格是個很愛發表意見的人。在接下來的幾年間，他在大力推廣自己獨特的藝術觀，以及其在戰後世界的地位。若說他採用的標準並不總是禁得起抱持懷疑態度的審查，他的文筆依然犀利，而且總是以評價的迅速和信心讓人留下深刻印象。

後來，隨著格林伯格的影響力愈來愈大，他開始去藝術家的工作室，指導他們該怎麼畫、該畫什麼，也因此變得惡名昭彰。德·庫寧就親身經歷了這個情況。格林伯格去了德·庫寧的工作室，而且在未被要求的情況下提出了他的建議。德·庫寧回憶道：「他一副無所不知的模樣。」德·庫寧很就對這次會面感到厭煩，並對他說：「滾出我家。」就此甩開了他。然而事實上，格林伯格的建議往往是有幫助的，至少對一九四六年的波拉克而言確實如此。現在，在這場由《生活》雜誌舉辦的討論會中，他不只是在捍衛現代藝術，也為他最青睞的現代藝術家提出辯護。他毫不畏懼地表示意見，將《大教堂》稱為「波拉克最上乘的作品，也是近年來美國藝術家創作的最佳作品之一」。

雜誌方感覺到他們即將要揭露什麼重要的事了。《生活》有一個非常活躍的文化部門，而且主編亨利·魯斯（Henry Luce）喜歡利用社論將現代藝術斥為騙局，藉此引發討論。因此，在討論現

代藝術的那期雜誌出版後幾個月，雜誌派了肖像攝影師阿諾德・紐曼（Arnold Newman）去波拉克的工作室，拍攝他創作的情景。

紐曼在壁爐路工作室的拍攝成果極具說服力，讓《生活》雜誌編輯群決定繼續寫一篇他們自圓桌會議以來就在琢磨的報導。他們再次委託攝影師替波拉克拍攝工作時的照片，此次邀請的攝影師是瑪莎・霍姆斯（Martha Holmes）。到了七月，波拉克和克拉斯納出現在《生活》位於紐約洛克菲勒中心的辦公室，接受一位名叫桃樂絲・塞伯林（Dorothy Seiberling）的年輕記者採訪。他們的談話範圍非常廣泛。在文字紀錄中，克拉斯納和波拉克的談話並沒有被區別開來，因此很難判定誰到底說了什麼。不過，波拉克後來必然對部分談話內容感到後悔，其中包括談話紀錄中出現波拉克是他家裡第一位畫家的說法，因為這席話暗示著查爾斯和桑德是受到他的啟發才步入藝術界，而不是反過來的情形。

然而，如果上面這個聲明是明顯的捏造，波拉克在訪談中做出的另一個聲明則是感人且真誠的。當被問及他最喜歡的藝術家時，他給了兩個名字：為眾人熟悉、長久以來被公認為現代抽象主義中心人物的瓦西里・康丁斯基，以及威廉・德・庫寧，一個《生活》雜誌讀者幾乎不認識的名字。

到了下個月，雜誌上出現了一篇兩頁半的整版報導，題為〈他是美國當今最棒的畫家嗎？〉。跨頁上有一張波拉克在一幅長形橫式滴畫前擺姿勢的照片。他雙臂交叉，狀似傲慢地歪著頭，嘴裡叼著一根菸。重心放在左腳，右腳交叉在前，看起來似乎靠在後方的畫上，好像這幅畫是老舊的小

331

卡車一樣。德‧庫寧表示，他看起來確實「很像是加油站的加油工」。

《生活》雜誌的這篇文章不僅在波拉克的生命中扮演了重要角色，很快也成為美國文化中早期力量歷史上的重要篇章。它的出現早已超越爭議，文章本身和它所引發的興趣，都成為美國文化中早期力量的種子結晶，是很難輕易歸納的。它包括了美國在戰後那種自吹自擂的自信（一種渴望能被反映在藝術上的自信），以及在猶太大屠殺和廣島核爆之後對於存在極端主義的意識——一種或許尤其渴望超越的意識。波拉克打出名氣的原因，一部分是因為他的畫作似乎回應了這些集體渴望。他的作品無疑是現代的、侵略性十足而且難懂，不過同時也可以是美麗的、具有裝飾性且超凡脫俗的，看起來和從前的藝術作品完全不同，即使讓《生活》雜誌的許多讀者感到驚愕。這些畫的外觀（和波拉克的照片所展現的力度）所造成的震撼，就足以戰勝任何嘗試貶低其重要性（如將它們貶為「壁紙」、「一團亂髮」或任何他們能想到的貶義詞）的企圖。

當波拉克於一九四九年十一月在貝蒂帕森斯畫廊開設第三次個展的時候，顯然一切都不一樣了。畫廊裡門庭若市，裡面不只是平常的藝術家和想要在藝術界出人頭地的奮鬥者，還有珠光寶氣、穿著時髦的仕女和身著正裝的男士。德‧庫寧和他的朋友米爾頓‧雷斯尼克[162]一起出席，雷斯尼克記得自己走進門時，注意到「人們在握手寒暄。大部分時候，當你去參加開幕式，你看到的都是你認識的人，不過那裡卻出現了很多我以前從來沒看過的人。我對威廉說：『一堆人在握手是怎麼回事？』他說：『看看周圍，這些都是大人物。傑克森打破僵局，開創出新局面了。』」

波拉克的勝利讓德・庫寧敏銳地意識到，自己就像其他苦苦掙扎的美國前衛藝術家一樣，處於波拉克的陰影下。不過他也夠聰明，意識到遊戲規則已經改變了。波拉克達到了迄今他們之中沒有人能做到的事：他強迫人們去觀看他的作品。而且他還確保人們在看了以後，不會毫無反應就移開目光，而且這樣的反應迎合了藝術本身的侵略性。他不只開創新局面，還打破了將現代美國藝術和它的潛在廣大群眾分隔開來的玻璃窗。新展望於焉開啓。

德・庫寧看到了這一切。不過當然，波拉克的成就不只是把現代藝術和它的群眾連結起來，他同時也爲藝術創作本身造就了諸多可能性。

從很多方面來看，波拉克的新繪畫語彙可以是讓人生畏且非常個人的——在空中揮灑縷縷油彩形成一團混亂模糊的圖像——而且表現的還正是波拉克永遠無法直接傳達的東西：他那戲劇化且常常讓人無法忍受的內心世界。然而，這個語彙也是寬廣、急迫且充滿潛力的。

波拉克在貝蒂帕森畫廊的幾次個展，至少讓德・庫寧受到了一些啓發。現在，當德・庫寧以這些啓發所促成的突破爲基礎繼續創作時，他似乎感覺到計畫趕不上變化。再也沒有什麼能夠阻止他，他必須把握住眼前的這一刻。

然而，個性從來就不乾脆的德・庫寧，似乎仍然猶豫不決。那就好像他站在門檻上，試圖決定自己到底要去哪個房間，琢磨著那種不確定性；那種矛盾的狀態，最能引發他的創作力。他自己的作品，不停在具象和抽象之間遊走，一邊是色彩鮮豔的女子坐像，另一邊是以黑白色爲主的抽象畫，

就如波拉克的滴畫，沒有焦點，只有彎曲勾勒、一會兒失焦一會兒聚焦的黑色線條，整體效果讓人想起畢卡索和布拉克的立體主義，不過又多了馬諦斯式的豐滿性感，更具爆炸性也更加混亂。他的作品滿是塗改和重新思考的痕跡。藝術家露絲‧阿布拉姆斯（Ruth Abrams）解釋道：「只要具體形象開始出現，德‧庫寧就會用交叉排線讓它凸顯出來。」不過最後的成果卻比他早期的作品來得更自由，也更統一。儘管滿是懷疑和含糊，它們仍然設法刻劃出一片連貫的時空，而不是在不和諧語域中無止境且痛苦的展現。

一九五〇年初，德‧庫寧開始創作《挖掘》（Excavation，見彩圖十四）。這件作品高度超過兩百公分，寬度超過兩百五十公分，是他畫過最大的畫布，花了四、五個月的時間創作。開始的時候是多人物的構圖，可能是在室內空間裡有三個人物，不過這些人物慢慢融入環境之中，畫像空間變得平坦，形成伸展開來、稍縱即逝的模糊形體，扭轉、打破、刺穿著表面。主要顏色是帶有黃綠色調的灰白色，由不同寬度的黑色和灰色線條區隔，好像在扭轉著畫作的垂直和水平界限。畫面點綴著明亮大方的色彩，尤其是紅黃藍三原色，在看似隨機的地方跳出來，以同樣方式處理的還有散布在畫面上的露齒和斜眼。儘管如此，就如哈洛德‧羅森伯格163在一九六四年所述：「儘管《挖掘》這件作品的創作源自於曠日持久的煩亂不安，它仍然是一幅經典，宏偉卻也遙遠，就如硬是讓人從炸藥測試中吐出來的配方。」

《挖掘》是德‧庫寧的巔峰之作。它是用畫筆畫出來的，並非使用倒或滴顏料的手法。然而，這幅作品就如同波拉克的滴畫，有著「全面」的構圖。它的能量和趣味在從上到下、從左到右的整

片畫布上均勻分布。上面可能有少許形象的意象，不過本質上還是抽象畫。爲了《紐約時報雜誌》的一篇報導，德·庫寧在一九八三年看著《挖掘》的複製品，對作家柯提斯·比爾·佩珀（Curtis Bill Pepper）描述了它的創作過程：

「『我想我是從這裡開始的，』他指著左上角說。『我說：「我們在這裡刺了一道。」我沒有考慮任何具有現實的方式或方法。所以你畫了一點，覺得這個畫法安當，然後說：「我要讓它在這裡打開，這邊圖上。」以這樣的方式，一點一點地持續從這邊畫到那邊。畫出來的結果總是很好看，因爲你可以從相連的部分繼續下去。因爲如果你對於一個部分覺得很滿意，你就可以從那裡開始，一點一滴慢慢往外建構。』」

德·庫寧面對畫布的方式，似乎和波拉克身在畫布中的概念有關；不過兩人的做法仍然有一個非常關鍵的區別：波拉克並沒有「一點一滴」慢慢作畫。

突然間，兩人都大獲成功。波拉克以一種自己從未想過的方式出名了，所有重要人士都在談論他的作品，而且他在大西洋兩岸都備受稱讚。他被稱爲美國最傑出的畫家，一位甚至會讓畢卡索看來過時的藝術家。

隔年，《挖掘》獲得芝加哥藝術學院（Art Institute of Chicago）授獎，隨後該學院的博物館也購藏了這件作品，此時，德·庫寧終於獲得第一筆重大的意外之財。儘管如此，其他獎項已經接踵而至。一九五〇年四月，阿爾弗雷德·巴爾選出《挖掘》和德·庫寧的另外三件作品，和波拉克及

其他六位畫家的作品，一起代表美國參加第二十五屆威尼斯雙年展（四年以後，培根和佛洛伊德同時代表英國參加了威尼斯雙年展）。無論是德·庫寧或波拉克的作品，都被現代藝術博物館和許多收藏家收藏。兩人受到暢銷雜誌報導，重要的評論家也紛紛品評兩人和其作品。

然而，在畫完《挖掘》以後，德·庫寧選擇退出抽象畫的領域。他後來反而開始了一系列具有侵略性的大型作品，描繪著面目猙獰、露出牙齒的豐滿女性，一個個似乎都懷著復仇之心，從《挖掘》中模糊的人形顯現出來。畫家用一連串激烈的筆觸描繪出她們的存在，反覆地弄糊、擦拭並重新畫上各種不規則的顏色。這個系列的第一幅作品是《女人一號》（Woman I），德·庫寧和它奮戰了將近兩年。波拉克的影響或許能幫助他在某些方面的解放，不過他仍然受到懷疑所折磨，而且他的畫技讓他無法獲得波拉克所擁抱的自由，這也讓他深感困擾。德·庫寧曾一度認為《女人一號》的完成遙遙無期，絕望到真的把這幅畫扔了出去。在評論家邁耶爾·沙皮諾（Meyer Schapiro）的說服下，他才把這幅畫從垃圾堆裡找了回來。

為了完成女人系列的作品所經歷的掙扎，讓德·庫寧日益感到焦慮和心悸。為了減輕這些症狀，他求助於酒精。儘管如此，至少在表面上，他確實已經成功；成功不再只是未來的一種可能性。

另一方面，對波拉克來說，一九五〇年是他的事業突然開始衰敗的一年——跌落的方式如此急遽，回顧起來好像他的生活就這麼停滯了下來，好像所有的勞累奮鬥，以及最後成果豐碩的泉湧，就這麼被關掉了，他的生活突然陷入一種不光彩且漫無目的的崩潰。

到底發生了什麼事？當波拉克的名聲終於到來時，整個是難以控制的。他之所以能夠經歷創造

力十足的突破，是因爲他的個性中缺乏他現在需要面對處理的工具，也就是約束感和權衡事物輕重緩

急的能力；在社會領域中，就是所謂的洞察力或成熟態度；也就是短篇小說作家愛麗絲·孟若（Alice

Munro）曾經委婉稱爲大多數負責任的人「合乎禮法的狹窄範圍」。這些東西的欠缺，是德·

庫寧會覺得波拉克非常吸引人的其中一個原因。不過如果這些欠缺的限制條件是創造力和令人興奮

事務的發動機，那麼從社會意義、甚至在生存意義上來說，同時也是極度的缺陷：波拉克酗酒的行

爲直接影響到他的生存能力。

波拉克的崩潰始於一九五〇年三月他的名聲達到高峰之際。當時，努力讓波拉克遠離酒精的治

療師愛德溫·海勒醫師，在一次車禍中喪生。同年七月，波拉克的家人齊聚在他壁爐路的住所。那

幾天，波拉克並沒有沉浸在甫得的名聲和隨之而來的認可之中，反而是陷入一團混亂。在家人面前

（包括他曾經努力摹仿並一次又一次把他從落魄窘境中拉出來的哥哥們），他完全不知所措。他的

行爲在親切殷勤的招待和讓人難以忍受的炫耀之間擺盪。他的哥哥和他們原本就心存懷疑的另一半，

一開始曾爲此沮喪不已，後來更是感到厭惡。於是，原該是波拉克最驕傲、最得意的一刻，反而成

了處處諷刺刻薄的會面。

幾個月以後，曾經前去波拉克工作室拍攝過幾次照片的漢斯·納穆斯（Hans Namuth）再次造訪，

打算拍攝波拉克工作的影片。拍攝工作在室外進行，進度緩慢地拖延了好幾個星期，讓人難以忍受，

而氣溫也隨著拍攝工作的進展緩緩下降。納穆斯若無其事地指揮著波拉克在攝影機前的動作，告訴他該做什麼，以及該怎麼做。他想要拍出盡可能戲劇化且扣人心弦的影片，而事實上，完成的影片確實也令人難忘。影片展現出畫家沉溺於作畫的情景，他專心致志，似乎和大自然、魔幻和本能融為一體，成為「西方的印度沙畫家」，而畫家還用簡短的旁白表達出一種特殊的親和力。「因為一幅畫有自己的生命，」他在某一刻說道：「我試著讓它活起來。」而且，「沒有意外，就如沒有開始也沒有結束。」

諷刺的是，如果說這部影片會對波拉克帶來偌大的心理負擔，它確實也確認了波拉克的傳奇。

這些影片就如同波拉克的繪畫作品，替接下來數十年無窮盡的文化開展鋪平了道路。人們用許多不同的方式去理解、去轉置。它們帶領或間接啟發了從前衛舞蹈、表演藝術、偶發藝術[164]、大地藝術[165]和塗鴉藝術，到一九六七年吉米・亨德里克斯[166]在蒙特利一把火燒了自己的吉他的行為，以及安迪・沃荷於一九七〇年代在銅版上撒尿以創作出他所謂的「溺尿繪畫」。不過最重要的是，他們傳達出「拋棄」的訊息——一種對於解放的渴望，以及一種很容易就能導致毀滅或引導出創造的不安定性。

在納穆斯開始拍攝的時候，波拉克的態度原本相當積極。然而，波拉克向來就厭惡「虛假」的想法。隨著拍攝工作的進行，他愈來愈覺得自己是個騙子，所以到了最後，他在精神上早已脫離。

隨著波拉克一天天在攝影機前擺弄，天氣逐漸變冷，他穿上濺滿油漆的靴子，在玻璃上作畫，讓納

穆斯的攝影機記錄下顏料滴落、手指輕彈和從下方攪動顏料的景象。等到拍攝工作終於結束，克拉斯納準備了一頓遲來的感恩節晚餐，在屋裡等待所有人到來。苦幹之後的拍攝日所帶來的磨難，讓波拉克陷入絕望。他對於自己在過去和當時所作所為的信念，以及他迄今所獲得的全部成就，似乎都隨著攝影機的運轉而明顯消失了。走進屋裡，他替自己倒了一杯酒。

那是結束的開始。到一九五一年，波拉克已戒酒三年、過了一段一切都有可能的日子後，他再次回到暴力、醉醺醺的生活，精神和健康都嚴重受損，再也找不到令人信服的方式發展他的藝術。

我們可以很輕易地說，波拉克的問題始於酒精，也終於酒精。然而我們不清楚的是他為什麼喝酒──這一點我們從來都無法弄清楚，因為喝酒就是為了讓視線模糊。奈菲和史密斯寫道：「醉酒實為恥辱。」不過他們又補充：「那是男子漢的恥辱。」這無疑是其中具有吸引力的一部分。對於那些像海明威（Ernest Hemingway）一樣嘟囔著狂飲、呼喊虐待的酒鬼，或是像田納西・威廉斯《欲望街車》裡的史丹利・科瓦爾斯基（Stanley Kowalski）一樣變得咄咄逼人的人來說，那裡存在著一個框架，有一種既定的寬容（很有趣的是，威廉斯是在普羅威斯頓〔Provincetown〕和波拉克待了一段時間以後才寫下這部作品）。波拉克過度誇張地展現男子氣概，在當時也是和時代同步的。那可以說是一九三○年代美國藝術在感受到「娘娘腔」，亦即一種軟弱無力的文化所帶來的威脅時所做出的恐同反應。本頓的地域主義論戰過分強調出狹隘的男性價值觀和美國偏遠地區的價值觀，其實也是其中的一個面向。從許多方面來說，一九四○年代末期逐漸受歡迎的抽象表現主義、那種英雄式存在主義和大男人主義的論述巧辯，其實只是同一主題的延續而已。

許多評論家也認為，波拉克的精神混亂以及他酗酒的行為，在某種程度上和性混亂糾纏不清。

傑佛瑞・波特 (Jeffrey Potter) 撰寫波拉克口述歷史時，曾經小心翼翼地向德・庫寧詢問有關波拉克可能是同性戀的謠言。德・庫寧稱之為「我這輩子聽過最怪異的想法」。然而，在被強力追問下，德・庫寧回想起波拉克可能會「把你摟在懷裡，給你一個大大的吻，然後我（會）回吻他。」不過德・庫寧表示，這樣的行為並不奇怪。他以夾雜著惱怒和興味的口吻推測道：「對於互相親吻這件事，藝術家也許比一般人更感情用事或浪漫一點。」如果波拉克是同性戀，他最後下結論說：「那麼那樣的情感一定是深埋在他的內心深處，而且是每個男人都有的。」

波拉克的傳記作家奈菲和史密斯提供了大量證據，削減了德・庫寧對此事的確定性。然而，這可能只是因為波拉克對自己的性別認同，就如他對其他方面的認同一樣地感到困惑上檯面時，以痛苦、自我厭惡和經常付諸肉體的極端社會行為來表現。厭女癖的爆發逐漸演變成對女性不得體的過分舉動（他行動時並未抱著明顯的預期，沒想到這些舉動可能導致的任何後果），多餘的身體接觸，以及實際的攻擊行為，而且都是定期會發生的舉止。和男性（尤其是那些會引發崇拜和競爭的混亂感的藝術家同儕）的鬧嚷也是例行公事。友人間的玩笑胡鬧、實際的熱情和讓人恐懼的攻擊等之間的界線其實是非常模糊的。

波拉克和其他男性打架的故事不在少數。菲利浦・古斯頓 (Philip Guston) 是波拉克在加州手工藝術高中時期的同學，兩人長久密切的友誼在一九四五年桑德舉辦的一場派對上來到了關卡。此時的波拉克已經擁抱了抽象藝術，正進入他成果最豐碩的時期，而古斯頓仍然就著具象風格繪製具

340

有諷諭意味的作品，在當時，這種風格已經有些過時。波拉克轉向古斯頓，突然發作：「該死的，我再也無法忍受你畫畫的方式了！我受不了了！」他威脅要把古斯頓扔出窗外，接著兩人之間就爆發了一場持續了非常久的鬥毆。

三年後的某一天，波拉克前去參加約翰・利特爾（John Little）和沃德・班尼特作東的晚宴（班尼特是同性戀），他後來聲稱他可以看出波拉克對他有性趣）。克拉斯納的前男友伊格爾・潘圖霍夫也參加了這場派對。波拉克開始醉醺醺地滿屋子追著他跑，兩個男人在感到窘迫的克拉斯納面前，跑到外頭被雨浸濕的草皮上。根據班尼特的說法，「他們開始在泥濘中打滾，不過那個景象看起來非常怪異。他們並不是真的在打架，反而像是在摔角，同時也在親吻對方。」（兩人看起來和法蘭西斯・培根一九五三年以摔角手或戀人為對象繪製的作品《兩個人》並沒有什麼不同，這幅作品後來被盧西安・佛洛伊德購藏）。

一九五〇年代，隨著波拉克和德・庫寧的聲望達到頂峰。酗酒、吹牛和暴力成了兩人經常光顧的酒吧（其中最著名的就是雪松酒館）常見的景象。推擠和拳打是司空見慣的事。史蒂文斯和斯旺講到某次波拉克不停地將德・庫寧的密友弗朗茲・克林因推下吧台椅。「他推了一次，又推了第二次，然後克林因突然轉向波拉克，猛然把他往牆上一推，分別用左手和右手狠狠地朝他的腹部打了一拳。『傑克森的個子高很多，』有個旁觀者表示，『他又驚又喜──一邊痛苦地笑著，一邊彎下腰』，就如弗朗茲告訴我的，他還小聲地說：『不怎麼痛』。」

波拉克到二十世紀中期雖說已經成名，儘管惡名昭彰，大受讚譽，大部分人還是覺得他的畫作過分激進。他在個展上賣不出作品，導致他和代理人貝蒂·帕森斯因爲金錢而起了爭執。在一九五一至一九五三年期間，他基本上把色彩從畫作中抹去，創作出數十幅黑色琺瑯漆在白色畫布上交織重疊的作品。許多作品的力道十足：波拉克於一九五一年十一月在貝蒂帕森斯畫廊舉辦的個展，就充斥著讓稀釋過的黑色琺瑯漆以噴灑、輕拍和滴落的方式落在沒有塗底的米色棉質粗布上畫成的作品，而且將這些作品放在一起所呈現的景象，帶來的衝擊著實可觀。大多數作品都有可辨識的具象元素——用清晰的線條界定出範圍，並以一塊漆黑雕琢而成的臉龐和身體。這些元素被其他線條遮蔽或糾纏，不過毫無疑問的是，這絕對是波拉克對具象繪畫的回歸，而且也暗示著波拉克對德·庫寧過去四年的黑白繪畫，以及出沒在《挖掘》的幽靈形象有著濃厚的興趣。

同時，波拉克和克拉斯納的關係也變得非常緊張。當波拉克又開始酗酒時，克拉斯納處於一個非常惹人嫌的位置，她是唯一一個和波拉克夠親近、能迫使他稍微控制一下生活的人，即使這樣的控制只是一種假裝。克拉斯納接受了這個角色，甚至完全融入。有些認識這對夫婦的人，指責克拉斯納的支配欲太高，反而加劇了波拉克的問題。然而這種情況其實不會有贏家，也沒有正確答案。在克拉斯納爲了處理這個問題而做的各種嘗試中，她試圖保護的，不只是波拉克作爲一個具有創造力的藝術家的聲譽和能力，同時也是在保護他的生活。沒有人在扮演這樣的角色時還能夠逃開被反控的下場，對配偶來說尤其如此。

波拉克那種不受控制、如孩童般單純的個性，讓他無法應付成名後的各種狀況。根據藝術家友

人席爾‧道恩斯（Cile Downs）的說法，「他永遠都接受不了一件事，那就是當你成功以後，人們

並不如你又窮又無足輕重時來得愛你。」就如所有喜歡自吹自擂的人（波拉克吹牛的行為近乎歇斯

底里），他正為自我懷疑所苦。他不知道自己是否能繼續創造出早期滴畫那樣讓他名望大增獲致成

功的作品。儘管他總是一副氣勢十足的樣子，他仍然很容易因為他人評論而感到受傷，即使對從前

的作品亦然。他從來沒有完全承認這些評論的正當性。

到了一九五二年，卻出現了一股強烈反對波拉克的聲浪。曾經擁護他的人開始對他大肆批評，

羨慕他的成功卻又懷疑其正當性的同儕藝術家和他起了口角，他們公開嘲笑他，無視於他持續不斷

地要求注意和尊重，紛紛轉向脾氣較好、知道如何和人交流的德‧庫寧。一個藝術家俱樂部因此形

成──而且就很直白地稱為「俱樂部」（The Club）。這個俱樂部由德‧庫寧主持。鮮少參加的波

拉克，在出現的時候很明顯地被邊緣化了。

聽到這些，一般人可能會搖著頭想：可憐的波拉克被誤導了。波拉克是個天才，要是他能相信

自己就好了。然而，情況並非如此簡單。人們按著他一次又一次的狂歡飲宴，逐月分析了他走下坡

的過程，每次災難性的不當行為都被拿來和兒童時期發生的事件和其他早期的預警徵兆交叉對照。

其中最被凸顯出來的，是他在最後這幾年那種讓人難以置信的孤獨感。不斷尋求和人連結的波拉克，

發現自己總是處於備戰狀態。飽受折磨的他，一步步走向個人災難的孤寂之中。不過在這段時間，

他並不只是和自己內心的惡魔搏鬥。他常和人打架，一再地和他可望獲得同情的人碰撞，其中包括

德·庫寧在內。

回首過往，似乎從一九五〇年起，波拉克和德·庫寧就好像同時進入了一齣戲裡，一部親密的

雙人戲碼，在一大群隱身黑暗中的群眾面前表演。他們知道自己受到的關注比任何一位同儕藝術家

都來得多。波拉克曾在一九五〇年直率地告訴藝術家葛莉絲·哈蒂根…[168]「除了德·庫寧和我以外，

其他人都是屎。」

然而，即使兩位藝術家都抓住了利害攸關的東西（勝利、辯護、持久的讚譽），他們似乎都認

爲，圍繞兩人身邊的這個「誰最優秀」的遊戲，本質上是荒謬的。如果不要去干涉波拉克和德·庫寧，

兩人可能可以維持著愉快、親密且富有創造力的關係。然而，兩人受到的干擾太多，所以當舞台上

的演員愈來愈多時，兩個主角就被蓋過去了。

台上的諸多演員，以當時兩位最主要的評論家哈洛德·羅森伯格和克萊門特·格林伯格的聲音

最大、最具威嚇性和占有欲。

羅森伯格在戰爭爆發前就活躍於下城藝術圈。留著鬍子的他體格高大健壯，野心十足。他也是

德·庫寧工作室的常客。他的下脣飽滿，眉色濃烈，儘管散發出知識分子的傲慢，卻是個友善且機

智的夥伴，喜愛狂歡，也會跟人打成一片。

羅森伯格和波拉克也是公共事業振興署時期的舊識，他的妻子梅·羅森伯格（May Rosenberg）

是波拉克和克拉斯納結婚時唯一的見證人。羅森伯格欣賞作爲畫家的波拉克，不過也開始覺得他的

行為讓人難以忍受。他們的友誼逐漸變質。有一天晚上，發生了一件讓羅森伯格難以原諒的事。波拉克開車將克拉斯納送到羅森伯格在斯普林斯鎮的租屋處，然後把羞愧的克拉斯納留在車上，跑去敲打羅森伯格家的門，叫嚷著要梅出來（當時哈洛德人遠在曼哈頓）。波拉克喝醉了，完全失去控制，跑出來是為了要向克拉斯納證明某件事。他站在羅森伯格家門前，開始大吼大叫。

「他說了好多嚇人又惹人厭的話，」梅告訴奈菲和史密斯：「用最粗魯的語言威脅要對我做些什麼，說什麼我從來沒有過得那麼好過。」羅森伯格七歲的女兒也被辱罵聲吵醒，適時出現，一邊歇斯底里地哭著，一邊向波拉克揮舞著一把大菜刀。梅不得不走到窗邊把他趕走，然後她看到了車裡的克拉斯納。她馬上明白，波拉克辱罵她的原因只是為了向克拉斯納證明些什麼。「他嘲諷她，而她就這樣承受著。」她說道。

不同於德‧庫寧的急智和流氓般的詭辯，波拉克天生就不聰明。如果這是他不安全感的一個源頭，那麼對羅森伯格來說，這也是持續沮喪焦慮的導因。熱中智力爭論的羅森伯格很快就得到結論，波拉克就是沒有能力處理當時的狀況。

羅森伯格對於波拉克的影響力不只是智力上的，同時也是身體上的。「哈洛德體型魁梧，」德‧庫寧回憶道：「他不怕任何人。這不是說他想打架，不過他會接受任何人的挑戰……傑克森無能為力，尤其是他喝醉的時候。」羅森伯格愈來愈蔑視波拉克，而波拉克對此無能為力。而且在經過這麼多年以後，這位評論家完全就是受夠了。波拉克酗酒的行為、拙於辭令和社會破壞力都讓羅森伯格感到厭煩。某一次波拉克去拜訪羅森伯格的時候，又開始出現一些惱人的舉止。羅森伯格站起身

來（他身高一百九十五公分），拿起一只高杯，在裡面倒滿烈酒，遞給波拉克。「喝下去。」他說。

波拉克喝了幾口，然後轉身離開。

一九五三年初，德‧庫寧與高采烈地來到波拉克和克拉斯納的住所。他最近讀了羅森伯格在《藝術新聞》上發表的一篇文章。波拉克和克拉斯納都已經拜讀過了。文章的標題是〈美國的行動繪畫家〉（American Action Painters），它是羅森伯格和藝術家交遊多年以後，第一次發表嚴肅且真正具有影響力的藝術評論文章。這個時期按他的說法，「在一位又一位的美國畫家眼中，畫布成了競技舞台，工作室裡看到的作品。在沒有提及任何名字的情況下，他積極擁護在二十世紀中於紐約各個而不是一個複製、重新設計、分析或『表現』實際或想像物品的空間。」

羅森伯格以斬釘截鐵且優美的文句表現出神似的自信，他認為，這件新作品徹底從過去的藝術中脫離了出來。他說，對新的美國藝術家來說，重要的不再是圖像，無論抽象或具象皆然，而是繪畫的行動。「畫布上畫的並不是圖畫，」他寫道：「而是一個事件。」

從很多角度來看，羅森伯格的評論其實傲慢地重複了從前浪漫主義所表達的個人對世界的不滿。然而他對個人的看法，和他所存在的歷史時期是非常吻合的──歐洲和日本經過戰爭淪為廢墟，見證猶太大屠殺和廣島原爆，之後又是互相指著對方的長程核武器。除非他能召集一些真正的英雄，否則這裡所謂的個人其實隨時準備好要被碾壓。羅森伯格堅信，在這樣的世界中，重要的藝術只可能出自傑出的所謂的個人──接受了新的存在主義現實、而且願意挺身反抗錯誤意識的個體。這些都是在

創作時非常真誠的藝術家。

從表面看，羅森伯格開出來的處方聽起來像是對波拉克的完全認可——波拉克那種解放般的新手法、將畫布當成實際舞台的做法、願意冒一切風險的態度，以及他和過去的決斷。即使在今天，羅森伯格那篇文章發表了半世紀以後，滴畫（為了形容波拉克的繪畫手法而創造的新詞）和行動繪畫仍然是可以互替使用的兩個術語。

因此，德‧庫寧提到這篇文章並表達讚許時，很意外地看到克拉斯納突然間勃然大怒。克拉斯納抨擊了羅森伯格的動機和誠實，指控羅森伯格暗中攻擊她丈夫，還從某次和波拉克的談話中盜取了行動繪畫這個詞語。對整個情況感到措手不及的德‧庫寧試著為羅森伯格辯護，不過克拉斯納一心只想報復，所以過沒多久德‧庫寧就打了退堂鼓。隔日，克拉斯納打電話給好幾個朋友，指責德‧庫寧「背叛了她，背叛了傑克森，背叛了藝術」。

羅森伯格後來試圖否認自己的文章是針對波拉克。不過克拉斯納並沒有錯，她仔細讀了〈美國的行動繪畫家〉一文，她清楚看到羅森伯格在大肆吹捧當代繪畫以後，卻轉而抨擊這種作品，表示這種繪畫雖然似乎符合他的所有標準，卻缺乏完整性，實際上是一種欺騙。儘管文章裡將德‧庫寧的繪畫概念視為一種持續不斷的掙扎，結合了許許多多的決定和經過計算的風險，它似乎將波拉克的創作貶斥為「欠缺關乎風險和意識之真正行為的辯證張力」，只是以藝術家「每天的自我毀滅」來裝飾的畫布。羅森伯格使用了一些似乎專門針對波拉克的詞語，例如「帶有商標的商品」和「預

示著大災變的壁紙」，藉此猛烈抨擊這種散播神祕主義且受到商業腐化的藝術。

即使如此，與其說這篇文章是對波拉克的攻訐，還不如說是對波拉克的優秀支持者克萊門特‧格林伯格的攻擊。格林伯格在紐約新興前衛藝術舞台具有主導性的影響力，這篇文章可以說是羅森伯格迄今對格林柏格發動的攻勢中最竭盡所能的一次。

短短幾年，格林伯格已經從一個缺乏藝術知識的二流馬克思主義文學評論家，發展成極具影響力的時尚領袖。他的成功激怒了羅森伯格，兩位出色且好戰的評論家互相厭惡，不得不在社交上保持距離，畢竟兩人只要一遇上往往都會打起來。諷刺的是，替格林伯格刊登他早期最重要的幾篇藝術評論的共產黨雜誌《黨派評論》，正是透過羅森伯格引介的。這幾篇評論包括〈前衛藝術和媚俗〉（Avant-Garde and Kitsch）以及〈走向更新的拉奧孔〉（Towards a Newer Laocoön），它們現在都成了所謂的權威之作。在這些文章中，格林伯格追隨托洛斯基（Trotsky）的腳步，堅持前衛藝術不僅要脫離中產階級的價值觀，更要和明顯的左派思想脫鉤；格林伯格相信，唯有獲得完全的獨立性，藝術才能徹底抵制社會上意圖讓它標準化並加以控制的力量。他認為，為了保持這種自主性，激進藝術必須要燒掉一切表現方法所伴隨的東西，也就是說，繪畫必須要擺脫傳統對創造立體假象和深度的關注，而這也就意味著，和表現方法之固有性質不相符的所有動作，都到了盡頭。他相信，藝術品必須要屈服於「表現方法的抗性」。

為了支持這個相當荒唐的論點，格林伯格描繪了一條現代藝術家的歷史軌跡，表示這些藝術家

藉著繪製對自我建構愈來愈具自我批判性或「誠實」、和幻覺技巧漸行漸遠的作品來推動藝術的前進。被他點名到的藝術家，從放棄傳統立體感的馬內，到風格上更不拘泥於深度錯覺的塞尚和馬諦斯。現在，隨著波拉克的滴畫（這是在格林伯格的鼓勵之下才逐漸形成的繪畫風格），新的章節於焉展開。這是一種全新的繪畫風格──一種抽象（沒有主題）、直接（沒有底稿）、沒有深度（顏料直接灑在畫布上）且「全面性」（沒有構圖；繪畫建立的是沒有中心或邊緣的平均領域）的風格。

羅森伯格的《美國的行動繪畫家》以不同的方式來架構出美國前衛藝術的發展，而在這麼做的同時，引發了兩位評論家之間的代理權戰爭──一場波拉克和德．庫寧、羅森伯格槓上了「浮誇的」格林伯格和「粗魯」的李．克拉斯納，她們覺得格林伯格和克拉斯納都在操控波拉克，以犧牲其他藝術家為代價來推銷波拉克。整個氣氛變得讓人非常不快──跟這些人在公共事業振興署和戰爭。在這篇文章發表時，格林伯格拒絕回應，不過兩位評論家的霸權爭奪戰卻往更廣闊的場景展開。

大部分評論家和藝術家都集結在德．庫寧和羅森伯格身邊，把矛頭指向波拉克和他的主要支持者格林伯格。藝術家和評論家的妻子也都加入這場戰爭，伊蓮．德．庫寧和梅．羅森伯格基本上被當成抵押品的戰爭時期建立起的親密友情完全相反。

他們終於得到了渴望許久的金錢、成功和公眾關注──不過由於這些東西分配不均，這夥人的交情也毀了。

格林伯格和他的敵人之間的爭辯，一部分是關於繪畫的未來是否如格林伯格相信的那樣，全然

操之於抽象（或非具象藝術）繪畫，或者是說具象繪畫仍然能夠占有一席之地。德‧庫寧的傑作《挖掘》在大多數觀察家眼中，似乎是完全的抽象畫，也因此受到格林伯格讚揚。然而，德‧庫寧本人並不覺得抽象和具象風格之間有什麼明顯的區別，而且在畫完《挖掘》以後，他馬上又回去畫人物了。

格林伯格對此感到震撼。不過對於非常崇拜德‧庫寧的波拉克來說，就複雜了許多。波拉克覺得疲憊不堪，一部分的問題在於他對自己的繪畫到底往哪個方向發展感到困惑。朋友們敦促他嘗試新事物，發展自己的作品。不過對於自己在兩年前藉由黑白繪畫所回歸的具象繪畫，他仍然對它的各種可能性感到好奇。對於將滴畫貶為空洞裝飾品的評論，他感到很受傷。他也擔心抽象繪畫的支持者，尤其是格林伯格，可能會對自己的作品中重新出現可辨識形狀——這邊出現一張臉、那邊出現一個身體的狀況——感到「不安」。然而，因為滴畫的作畫方式看來簡單，這也讓他從媒體和抱持懷疑態度的群眾身上承受了相當大的壓力，而且他想要向「那些認為要潑出『波拉克式畫作』並不難的人」證明自己。最後，他在這個時期的創作成果非常吸引人，不過卻沒有在貝蒂帕森斯畫廊賣出去，波拉克也因此再度陷入創作瓶頸。

羅森伯格的〈美國的行動繪畫家〉一文發表過後幾個月，德‧庫寧初次在西德尼‧詹尼斯的畫廊推出他的《女人》系列。波拉克前去參與開幕式，確實也對此次展出的作品印象深刻。這些畫表達出對女性的感情——一種令人著迷的厭惡和欣喜若狂的恐懼，近乎勢均力敵——他肯定看得

出來。德・庫寧暴力且頗獲好評的風格，儘管充滿大膽的筆觸，卻也是一種冒險的嘗試，將他從早期辛勤刻苦的創作方式中解放出來，這些可能會讓波拉克想到自己所突破之處。

然而，波拉克也對這些畫作感到困惑。它們是具象畫，並不抽象，顯而易見地以女性爲表現對象。波拉克對於具象圖像在他搖搖欲墜的作品中所扮演或即將扮演的角色仍然猶豫不決。他自己對於具象圖像的重新實驗，是否如他所懷疑的，也是格林伯格所相信的，代表了一種退避，是一種神經衰竭？或者，如此向前邁出的步伐是具有正當性的？無論如何，有一件事情是肯定的：《女人》系列背離了格林伯格犀利地用波拉克爲典範來理論化的抽象主義傾向。

在開幕式上，波拉克百感交集，喝得酩酊大醉——至少比友人喬治・默瑟（George Mercer）所見過的他都來得醉。後來在某一刻，波拉克看到德・庫寧穿過房間，便朝著他大喊：「比爾，你背叛了。你在畫具象畫，你還是做著同樣該死的事情。你知道，你永遠也擺脫不了人像畫家的角色。」

根據旁觀者所言，德・庫寧的回應很酷。那是他的個展，有很多支持者在旁邊。他說：「嗯，傑克森，那你在做什麼呢？」

從來沒有人搞清楚德・庫寧到底想問什麼。只是想提醒波拉克，他在貝蒂帕森斯畫廊舉辦的最後一場個展，也曾試驗性地納入了具象圖像嗎？或者剛好相反，是要藉此針對衆所周知的情形嘲弄一番——波拉克的創作障礙、他努力想構思出什麼新東西的掙扎、甚至是根本的畫畫能力？

無論波拉克如何解讀這個問題，他都因此沉默了下來。他離開開幕式，去了酒吧。過沒多久，

他從人行道路緣跑到一台迎面而來的汽車前面，駕駛必須急轉彎才能避開他。

波拉克是感謝格林伯格的。這位評論家在關鍵時刻做了很多，才促成了他的成功──格林伯格不只是在工作室裡提供建言，以及在許多場合宣揚波拉克的「偉大」，他還將波拉克當成藝術發展理論的主要範例。因此，波拉克會如此看重格林伯格的認可，也就不足為奇了。所以當別人開始攻擊他、質疑他的成就或評論他失去方向的時候，他很自然就會向格林伯格尋求支持。

然而，此時的格林伯格有更龐大、更需要腦力的戰爭要打。看著波拉克個人的墮落，他似乎已經意識到，自己不能把名聲交付在一個自我毀滅的酒鬼身上。因此在接下來的幾年間，隨著波拉克的作品品質下降，在一九四〇年代末展現出泉湧般的創作力慢慢衰退成散漫雜亂的涓涓細流時，格林伯格悄悄地撤回了他的支持。一九五二年，他確實替波拉克辦了一次回顧展──在佛蒙特州本寧頓學院（Bennington College）展出八件作品。他也寫了兩篇文章，試圖推廣波拉克在一九五一年末於貝蒂帕森斯畫廊舉辦的個展。不過在此之前，他已經有三年的時間，沒有評論過波拉克的作品了。當波拉克在一九五二年因貝蒂・帕森斯找不到買家感到不滿而轉投西德尼・詹尼斯時（當時詹尼斯也是德・庫寧的藝術代理人），格林伯格將波拉克在詹尼斯畫廊舉辦的第一次個展形容為「搖擺不定」。

格林伯格表示，所有藝術家「都有他們受歡迎的時期」，而波拉克「受歡迎的時期已經結束了」。

格林伯格並沒有評論波拉克在詹尼斯舉辦的個展，也沒有對波拉克接下來在一九五四年的個展發表

任何意見。後來到一九五五年,當波拉克處於人生低潮,格林伯格在《黨派評論》寫了一篇文章,公開宣布波拉克已經瘋了——他最新的作品充斥著「強迫」、「亢奮」和「裝扮」的感覺,從創意的角度來看,這個人已經完蛋了。

在評論波拉克一九五五年在西德尼詹尼斯畫廊展出的作品調查時,青年評論家萊奧・斯坦伯格[170]指出,「相較於其他在世藝術家,波拉克的作品已經過時;我曾聽到一個問題:『你認為傑克森・波拉克在公共聚會中以一種「你是跟我們站在一起還是反對我們?」的口吻喊道,有何看法?』」對斯坦伯格而言,作品本身已是對這類問題的猛烈抨擊,認為它們「不相干」。對他來說,波拉克的作品是「艱巨努力的體現⋯⋯證明了存在於藝術家和他的藝術之間的極度掙扎」。不過在那個時候,大多數和波拉克有任何接觸的人都覺得,波拉克看來氣力日益不足,而且愈來愈可憐。

波拉克仍然繼續四處挑釁。在雪松酒館,他曾經刺激德・庫寧揍他的嘴。這一拳讓他流了血,圍觀群眾力勸波拉克回敬幾拳,不過波拉克拒絕了,說:「什麼?要我打藝術家?」

一九五四年夏天,兩位藝術家之間的實質關係降到最低點。德・庫寧和友人去幫助卡蘿和唐納德・布萊德(Carol & Donald Braider)搬家。布萊德氏擁有圖書和音樂之家(House of Books and Music),這是一間位於東漢普頓的避難所,深受許多藝術家和詩人喜愛。他們以波拉克的名字,將兒子取名為傑克森。德・庫寧希望從布萊德家拿走幾件家具,帶回他在布里奇漢普頓租用的房子,名叫紅屋。波拉克在德・庫寧回去之前先到了紅屋,有點醉酒,處於一種想要找碴的狀態。伊蓮・

德‧庫寧在那裡，她看到波拉克的狀態，趕緊打電話給丈夫，要他趕快回來。伊蓮回憶道，當德‧庫寧和他的密友弗朗茲‧克林因抵達的時候，「他們用胳膊摟著傑克森，然後開始胡鬧。」他們緊緊擁抱，拒絕放開，在院子裡蹣跚前行，直到他們走到一條因為多年使用而深深凹陷的外側小路。

突然的凹陷讓波拉克重重跌了一跤，把德‧庫寧往下扯，摔在他身上，波拉克的腳踝也因為重量所致而摔斷了。

該年夏天的其餘時間，波拉克動彈不得。傷勢幾乎和他加速的衰敗同時發生，在某種程度上甚至加劇了他的衰退。波拉克愈來愈依賴克拉斯納，而克拉斯納當時才真正下定決心，剛重新開始創作藝術（她受到馬諦斯的啟發，將自己的舊作剪成細長的紙片，加上波拉克捨棄的作品，以這些為材料來製作拼貼畫）。波拉克在身體上和心理上的依賴，只是讓他變得更加憤恨不平，也嫉妒她重返藝術創作的懷抱。他在身體上的無助，以及每個人都很清楚造成這種無助的原因，讓人很透徹地看到，波拉克在其他方面也是無助的。

無論他參與的是什麼樣的無形戰爭，波拉克現在顯然是被打敗了。一年以後，他的腳踝再次於某次魯莽鬥毆中骨折。然而，第一次親密的決裂──德‧庫寧摔在波拉克身上，波拉克屈居下位──恰恰表現出兩人關係的新現實。

在波拉克的生命接近尾聲時，羅伯特‧馬哲威爾 171 在他位於紐約上東城的房子裡舉行了一場派對，邀請了德‧庫寧、弗朗茲‧克林因和約六十名賓客。波拉克沒有受邀。

「我知道有人想要以他們（德・庫寧、克林因和其他俱樂部成員）來取代波拉克，而且……我不想讓他總是喝得爛醉如泥，把所有事情搞得一團糟，」馬哲威爾解釋道。「所有客人都到了，當門鈴響時，派對正如火如荼地進行著。波拉克有點不好意思地站在門口，詢問他能不能進來……他非常清醒。德・庫寧和克林因的情緒高昂，兩人開始嘲笑波拉克，說波拉克已經是過去式等等。波拉克完全有權利喝醉酒，或狠狠揍他們一頓，不過他就這麼接受了一切。顯然，他下定決心要保持冷靜，過沒多久就離開了……這是我最後一次看到波拉克，著實很奇怪。」

一九五六年，亦即他生命的最後一年，波拉克明顯在一個令人震驚且著迷的世界裡崩潰了。他是美國最著名的藝術家，不過他已經有十八個月畫不出任何東西了。人們那時常常在雪松酒館出現，看能否碰上剛結束精神諮詢、跑去喝酒的波拉克，試圖摸摸他以求好運。他們會替波拉克買酒，希望看到他發洩的樣子——他總是讓大家如願。如果有一對夫婦在酒館裡用晚餐，他會坐到那桌去，但不理會同桌男士，而將所有注意力放在女士身上。等到男士提出抗議，他會戲劇性地把手往桌上一揮，把鹽罐、胡椒罐、銀器、奶油罐、帕瑪森起司、麵包、餐墊和飲料都掃到地上。那全是一場表演。波拉克知道人們期望他做些什麼，而他只能按照人們的期望來行事。

如照片所示，他的臉透露出他的狀況：看起來黏黏的，而且怪異地毫無特徵。原本經常透露著凶狠眼神的雙眼，看來軟弱無力又溫順，似乎不斷表露出歉意。他的肝臟也因為多年酗酒而又病又腫，不過他戒不了酒，甚至變本加厲，喝得比以前還多。他大都喝啤酒，也喝蘇格蘭威士忌，以及

任何倒進他杯子裡的東西。隨著喝酒而來的，是一波波脆弱哭泣的情緒、粗鄙且自我膨脹的言語，以及語無倫次的狀態。在人群中，他已經成為自己一直暗中害怕且不願承認的偽君子。在派對和聚會上，他被當成小丑，受到輕視或眷戀，不過總是帶著某種保留。對他周圍的每個人來說——從他的妻子到朋友、藝術代理人、撰文稱讚他的突破的評論家，以及大膽假裝內行收藏他的作品的收藏家——他的行為變得非常令人尷尬。

他和克拉斯納曾是一個強大的團隊，即使兩人的關係經常陷入危機，不過確實也產生了巨大的影響。對許多認識克拉斯納的人來說，她多年來決心控制一個不停朝向混亂發展的局勢，是相當英勇的行為，卻也令人不安：友人難免納悶，她是否對他施加了太多控制？她對於他的事業如此投入，那種想要保護他並替他宣傳的強烈需求，到頭來到底是對他比較好，還是對她有好處？這樣的關係難道沒有進一步孤立了他們兩人嗎？無論如何，在忍受多年心理虐待、甚至（根據某些人的說法）肢體暴力以後，她也到了崩潰邊緣。兩人之間的一切，已經慢慢且徹底被毒害了。月復一月，年復一年，毒素不斷累積，直到讓人再也無法忍受。

然後，在一九五六年夏天，波拉克就好像要激怒克拉斯納一樣，開始和一位迷人的年輕女性交往，不過這行為可能也是出於其他的絕望情緒。新女友名叫露絲·克里格曼。從外表看來，兩人對交往一事似乎也不是那麼認真以待。克里格曼是名藝術家，也是個藝術學生，同時還在嘗試經營一間畫廊。在波拉克和克拉斯納熟知的前衛藝術圈裡，克里格曼是個陌生人，直到有一天她突然出現

在雪松酒館，以一種讓人屏息的方式登場。作家約翰·格倫（John Gruen）表示，她「看起來像是個又胖又高的伊莉莎白·泰勒（Elizabeth Taylor），有點像電影明星。」她身著緊身洋裝，低聲細語的性感舉止讓男人性欲高漲，讓女人厭惡。伊蓮·德·庫寧稱她為「粉紅貂」。

然而，若說克里格曼在吸引男人時有點心計，她同時也是害羞且天真的。她執著於創意天才的浪漫想法，渴望和天才有所接觸。當波拉克氣喘吁吁且怒氣沖沖地走進雪松酒館時，大部分人看到的是傷感和同情，不過對克里格曼來說：「他具有非凡魅力。」「一個天才走了進來，我們都知道。」她在自己的回憶錄《愛情》（Love Affair）裡寫著：「號角已響，最偉大的鬥牛士已經抵達……」

克里格曼從來沒交過男友。她和許多組成下城喧鬧放蕩藝術圈的女性藝術家和男性藝術家的妻子或女友不同，覺得沒化妝就好像無法自我防禦。雪松酒館裡的嘈雜（她寫道，「我終於和一群真正的藝術家在一起。」）讓她因為驚懼而沉默了。她感到不自在，某種程度上覺得自己像是個騙子，也許那就是她吸引波拉克的原因，因為他也覺得自己是騙子、也沒有安全感、也無法自我防禦——正如他所言是「沒有殼的蛤」。他在性方面的經驗也不多（克拉斯納是他唯一的長期伴侶），同樣也執著於天才的想法。

兩人開始約會。波拉克在克拉斯納面前炫耀著和克里格曼的關係，如果可以的話，他會同時維持著這兩段關係，而事實上他表現得好像只是在等著別人告訴他，不可以這麼做。某天早上，克拉斯納看到克里格曼從他們在長島的家外頭的工作室走出來，很快就表明了她的立場：這種新關係不是她能忍受的。波拉克必須選擇。然而，波拉克持續忽略現實，到頭來克拉斯納別無選擇，只能採

取行動。她決定去歐洲旅行，讓波拉克和克里格曼自行其是。

一時之間，這對戀人對這樣的情況非常滿意。波拉克覺得自己脫離了克拉斯納那種控制欲極高、令人沮喪又窒息的存在，克里格曼則是終於能縱情於自己青春期的夢想——和一位傑出藝術家為伴，不必再去思考波拉克和克拉斯納的婚姻事實（以及波拉克對克拉斯納的依賴）。

然而果不其然，在短短幾週的幸福生活以後，波拉克再次陷入混亂和自我厭惡的精神狀況。過去，克拉斯納對此一直無能為力，克里格曼亦然。

八月十一日晚上十點半，醉醺醺的波拉克載著克里格曼和她的友人艾迪絲·梅茨格（Edith Metzger）在壁爐路上高速行駛時，車子失去了控制。那台波拉克在不久前一時衝動買下的一九五〇年奧茲摩比（Oldsmobile）敞篷車，突然轉向撞上兩棵榆樹，造成波拉克當場死亡，梅茨格也在意外中喪生。

克里格曼是唯一的倖存者。

在波拉克的葬禮上，德·庫寧是最後離開的悼念者。之後，他去了藝術家康拉德·馬爾卡雷利（Conrad Marca-Relli）的家，那裡距離壁爐路並不遠。波拉克的幾隻狗找不到主人，跑去馬爾卡雷利那裡。「這讓我感到毛骨悚然。」馬爾卡雷利回憶道。「我說了些什麼，然後比爾說：『沒關係，夠了。我看到傑克森躺在他的墳墓裡。他死了，結束了？沒有人能超越我了。』」

德·庫寧去了花園，後來被看到在那裡淚流滿面。

德‧庫寧現在確實成了第一把交椅。當然，在大多數人眼中，他早就坐上了那個位置。顯然，當波拉克在世時，敏感意識到自己虧欠波拉克的德‧庫寧，一直對自己的地位有所懷疑。

而現在，這已毫無疑問。

或者說，還是有讓他無法確信的地方？德‧庫寧現在表現得好像還要證明什麼似的。在波拉克死後一年，德‧庫寧和他死去對手的女友露絲‧克里格曼成為戀人，讓熟人和友人都大吃一驚。

這個消息就好像一場夢，一覺醒來，赤裸裸的解釋讓做夢者尷尬到陷入沉默。一名旁觀者說：「和露絲交往，真正宣告了傑克森的逝去。」

德‧庫寧和克里格曼的關係實際上持續了好幾年，比克里格曼和波拉克注定失敗的短暫調情長了好幾倍。儘管如此，也許因為缺乏了暴力死亡加諸在克里格曼和波拉克關係上的浪漫戲劇性，對克里格曼和德‧庫寧來說，這段關係並沒有相同的重要性。克里格曼和波拉克那段相對而言較短暫的關係。多年以後，當傑佛瑞‧波特向德‧庫寧問到和克里格曼的關係時，他表示，「她必然非常關心他（波拉克）。」然後又低聲說：「她後來應該也是關心我的吧。她確實是認真的。」他繼續談到克里格曼對他的感情，「不過你知道，那並不是什麼很強烈的情感。」

波拉克過世三年以後，德‧庫寧和克里格曼在歐洲度過夏季和秋季。兩人的關係開始惡化。德‧庫寧也遇上了讓波拉克掙扎不已的問題。五年前，除了曼哈頓的藝術愛好者圈子以外，並沒有多少

人聽過他的名號，他是非法移民，甚至沒有銀行帳戶。現在他卻享譽國際，持續不斷的奉承、聚會，以及癮頭比預期來得深的酗酒問題，在在損害著他。他感到煩躁，而那種煩躁感經常演變成徹頭徹尾的好戰情緒。

就如波拉克成年後每隔一段時間就故態復萌，德·庫寧開始在夜間上街閒逛，引發不必要的爭吵，而且最後往往演變成暴力相向。他曾經激怒一名女性，讓她用瓶子打他的頭；他也曾把一名男性的牙齒打掉，引發訴訟。

和克里格曼到了歐洲以後，兩人不時爭吵打架，最後在威尼斯分道揚鑣，後來又在羅馬——費里尼（Fellini）的羅馬相遇。他們前去旅館時被狗仔隊拍了照，然後兩人去了夜總會，結果在清晨時分打了起來。

恰巧在那裡的友人加布里埃拉·德魯迪（Gabriella Drudi）告訴史蒂文斯和斯旺：「那真是太可怕了。兩人互相叫罵，最後比爾說：『你怎麼沒和傑克森·波拉克一起死了。』……然後露絲說：『我只和傑克森·波拉克在一起兩個月，不過他會嫉妒。』」

一九五〇年代的最後幾年，德·庫寧獲得了波拉克極度渴望但不太可能實現的普遍性認可，不過他享受這種聲望的時間非常短暫。托馬斯·赫斯（Thomas Hess）提到了所謂的「德·庫寧學校」（l'école de Kooning），並寫了第一本有關其作品的專著。這本書出版於一九五九年，是「美國偉大藝術家」（Great American Artists）系列的其中一本。就在德·庫寧的作品代表美國參加冷戰時期的

美國視覺文化高峰會之際，這位荷蘭偷渡客成了美國公民。評論家爲他那種騎士式的解放繪畫風格而瘋狂。媒體也全都轉而支持德‧庫寧和他那種強硬浪漫的性格。

此時的畫面比一九三〇和四〇年代前衛藝術家親密聚會的規模更加龐大、更有活力，已合併起來，達到相當的分量。德‧庫寧被加冕爲王。格林伯格後來曾表示：「他帶領了整個世代，就像吹笛手一樣。」

更妙的是，當代繪畫的市場神奇地萌芽了。一九五九年，德‧庫寧在西德尼詹尼斯畫廊舉辦個展，收藏家在早上八點十五分就開始排隊等待進入開幕式會場。當天中午，二十二幅展示作品已經賣出十九件。費爾菲爾德‧波特[172]表示，德‧庫寧「生平第一次有錢了」。

然而，德‧庫寧並不滿足於此。即使在他最受吹捧的時期，他似乎愈來愈苦惱、沮喪和暴躁。波拉克大概是最能了解德‧庫寧當時所經歷的一切的人了；站在頂峰是什麼滋味，什麼力量在反覆打擊著你，讓你想要喝得醉醺醺的，好忘掉這一切。

獨自站在頂峰，他表現得好像隨時都會受到威脅，就如波拉克那樣。德‧庫寧也非常想念那些已逝的同伴──「虛構的兄弟」消失了。他很想念早就去世的老友戈爾基，也默默懷念著波拉克。波拉克大概是最能了解德‧庫寧當時所經歷的一切的人了。

此時此刻，德‧庫寧的作爲就是這樣，而且他後來也沒有眞的停下來──至少在接下來的三十多年都是如此（他於一九九七年去世）。德‧庫寧以喝酒來平息心中的焦慮，以及因爲焦慮而導致的心悸。有一次，他在半夜兩點跑去敲著馬爾卡雷利的門，把他吵醒後跟他說：「天哪，我想我快要死了，我停不下來。」馬爾卡雷利告訴史蒂文斯和斯旺，德‧庫寧的醫生告訴他要讓自己冷靜下

361

來：「你太焦慮了。這個畫下人物和毀滅它的想法……對你的影響太大了。」在接下來的幾十年間，

德·庫寧經常在醫院進進出出；一段段的感情，都因為酗酒和出軌而被破壞，他的身體也狀況百出，

從腳腫到無法穿鞋，到身體顫抖以至於無法簽名。馬爾卡雷利說：「別忘了，德·庫寧可以像安格

爾一樣地畫畫，可以畫得跟任何大師一樣甜美。然而他卻得以切除、毀壞、拍打的方式，表現出那

些非常強烈的筆觸。」

德·庫寧很長壽，不過他維持優勢地位的時間出乎意料地短暫，就如波拉克。到一九六〇年

代早期，他的聲譽已黯然失色。新世代的藝術家正在崛起，他們對德·庫寧的那種繪畫不感興趣，

更別說把德·庫寧捧上天的誇張言論。圍繞著德·庫寧這位「行動畫家」的英雄光環早已消逝，他

似乎隨時都可能成為被嘲弄的對象。他就好像是個龐大、膨脹的目標，在那裡等著被刺破。年輕一

代的藝術家，從羅伯特·勞森伯格（他說服德·庫寧給他一幅作品，讓他能把德·庫寧的作品擦

掉，將其當成自己的作品呈現，並將這件作品稱為《已擦除的德·庫寧作品》[Erased de Kooning

Drawing]）和賈斯培·瓊斯開始，再到普普藝術家[173]、極簡主義者[174]、觀念藝術家[175]等等，或多或

少都對認真熱情地在畫架上作畫的概念感到厭惡。他們的品味更酷、更理智、更機敏。他們被抽象

表現主義和其支持者瘋狂製造的神話給嚇著了。對他們來說，德·庫寧對輪廓和色彩的嫻熟運用、

和油畫之間的強烈關係，以及他對風景、大海和各種感官和內在事物的熱愛，愈來愈顯過時。

很諷刺的是，波拉克反而在死後聲名大噪。當他還活著的時候，他的聲望一直在下降，甚至整

個塌陷。然而，死亡淨化了他，讓他有資格重新成聖。更重要的是，他的作品似乎愈來愈切合實際，甚至出乎意料地表現出先見之明。無論從概念上、技術上或精神上來說，他的作品都充滿了可能性，對後代藝術家不斷地提出新的前進方向。舉例來說，波拉克在地板上的畫布周圍跳舞、從各個方向來接近畫布的繪畫方式，激發了實驗表演藝術的新形式。他的筆觸和作畫表面之間的距離，也賦予他的作品一種奇特的客觀性⋯色面繪畫[176]的畫家、硬邊[177]抽象主義者、極簡主義者、甚至大地藝術家都對此相當信服，也認為他的藝術從許多方面來看，都可以說是他們在德・庫寧的創作方式中感受到的矯揉造作、讓人臉紅的自我表達的解藥。

隨著前衛藝術的每一個新發展，以及每一年過去，波拉克看起來愈來愈配得上他作為革命者和開拓者的聲譽。另一方面，德・庫寧看起來雖然讓人欽佩，多少也稍顯陳腐——就像一個在傳統式微之際還是努力維持著傳統操作，而不是大膽開創新傳統的人。

回顧兩人成就時，艾爾文・山德勒[178]將德・庫寧稱為「畫家」，波拉克則是「天才」。

德・庫寧接受了這一切。他是個畫家，一個出於本能且感性的畫家，他並沒有試圖逃避，即使在一個藝術上愈來愈崇尚冷靜、極簡主義和非人格性的時代，他非常樂意反其道而行。「藝術似乎從來就不會讓我平靜或純潔，」他在一九五一年曾說過。「我似乎總是沉浸在粗俗的通俗劇裡。」

他的繪畫一直比波拉克來得肉慾橫生。他曾說：「肉體是油畫被發明的原因。」這種態度和法

蘭西斯・培根和盧西安・佛洛伊德等人產生了深刻的共鳴。

德・庫寧在波拉克死後的故事，並不只是一位畫家一連串大膽進步的過程，或是一系列大膽、富有表現力、雄心勃勃，以至於最終超越了歷史時期的風尚和情緒的作品，可悲的是，它同時也是無止境自我毀滅狂歡的故事。

事實上不只如此：它講述的還是一個從未完全進入「後波拉克時期」的生活，而且這樣的時期也許永遠不會到來。德・庫寧在波拉克死後，馬上因為太感激波拉克，以及太沉浸在羨慕和競爭的情緒之中，而甩不開波拉克。他對波拉克的態度非常矛盾。他過著自己的生活，而這樣的生活當然是沒有受到波拉克控制或限定，不過因為他和克里格曼的關係，以及他在一九六三年搬到斯普林斯鎮，就住在波拉克安息的墓園正對面的一間房子裡，他似乎一心想要和這位死去的朋友和對手維持聯繫。

133 亞當・菲立普 (Adam Phillips, 1954-)，英國心理學家、當代精神分析思想家、散文家。自二〇〇三年起擔任企鵝出版集團現代經典「西格蒙德・佛洛伊德」新版翻譯的總編輯，也是《倫敦書評》(London Review of Books) 的定期撰稿人。

134 雪松酒館 (Cedar Tavern)，當時的抽象表現主義藝術家常光顧這家傳奇酒館和其周圍的畫廊，為一九四〇和五〇年代時紐約藝術的中心。

135 愛德溫・鄧比 (Edwin Denby, 1903-1983)，美國舞蹈評論家、詩人和小說家。

136 索爾・斯坦伯格 (Saul Steinberg, 1914-1999)，羅馬尼亞裔的美國漫畫家和插畫家。二十世紀重要的藝術家，喜歡用線條來表現，影響後輩深遠，為《紐約客》畫過八十七次封面。

137 皮特・蒙德里安 (Piet Mondrian, 1872-1944)，荷蘭畫家，風格派運動幕後藝術家和非具象繪畫的創始者之一，對後代的建築、設計等影響很大。

138 美國地域主義 (American Regionalism)，美國現實主義的現代藝術運動，描繪了主要位於中西部和南部深處的農村和小城鎮的現實場景，包括繪畫、壁畫、石版畫和插畫。起源於二十世紀三〇年代，作為對經濟大蕭條的回應。

139 紐約藝術學生聯盟 (Art Students League of New York)，是一所在一八七五年成立於紐約市曼哈頓的藝術學校。創立時希望能提供喜愛藝術的校外人士一個長期進修的場所。目前已是紐約藝術家生活中不可或缺的一部分，許多知名藝術家都曾在此短暫學習過。知名的校友有喬治亞・歐姬芙。

140 公共事業振興署 (Works Progress Administration, 1935-1943)，簡稱為WPA，美國經濟大蕭條時，為了解決當時大規模的失業問題，羅斯福總統實施新政而建立的一個政府機構，先後為大約八百萬人提供了工作機會。

141 藝術家聯盟 (Artists Union)，經濟大蕭條時期，紐約的藝術家所成立的短暫組織，對於公共事業振興署的計畫具有影響力。在二十世紀三〇年代，提供市藝術家彼此聯繫的聚會場所，對美國藝術的社會歷史產生了深遠的影響。

142 魯本・卡迪什 (Reuben Kadish, 1913-1992)，美國藝術家，擅長雕塑、繪圖、壁畫和版畫。職業生涯晚期則在紐約教

授藝術史和雕塑。

143　弗里茲·布爾特曼 (Fritz Bultman, 1919-1985)，美國抽象表現主義畫家、雕塑家和拼貼畫家。

144　心靈自動主義 (psychic automatism)，源自一九二一年布荷東 (Breton) 所發表的超現實主義宣言，意指讓心靈無意識地真正運作，超現實主義者藉此和夢境來通往潛意識，擺脫理性、道德和美學的規範，最終達到想像力的解放。

145　榮格心理學 (Jungian psychology)，又稱分析心理學 (Analytical psychology)，榮格認爲自我只是整體心靈的一小部分，無意識的影響力更大。如果一個人有意識的自我和無意識相互矛盾，則會產生精神病的症狀。

146　貝斯以色列醫院 (Beth Israel Hospital)，一九一六年由波士頓的猶太社群所成立，一九二八年開始和哈佛醫學院合作。一九九六年和「新英格蘭女執事醫院」（成立於一八九六年）合併爲「貝斯以色列女執事醫療中心」(Beth Israel Deaconess Medical Center)，美國最好的醫院之一。

147　雷內·馬格利特 (René Magritte, 1898-1967)，比利時超現實主義畫家，以作品中帶有些許詼諧和發人深省的符號語言而聞名。

148　希拉·馮·瑞貝 (Hilla von Rebay, 1890-1967)，二十世紀初期的抽象藝術家、所羅門古根漢美術館的聯合創辦人。生於德國，一九二七年移居美國紐約，一年後在工作室遇到了前來訂製自畫像的富有商人所羅門·古根漢，兩人於一九三九年在曼哈頓創立了非具象繪畫美術館。

149　瓦西里·康丁斯基 (Wassily Kandinsky, 1866-1944)，出生於俄羅斯的畫家和美術理論家。他具有聯覺反應 (synesthesia)，可以聽得見顏色。這對他的藝術創作產生重大影響，被認爲是抽象藝術的先驅。

150　伊夫·坦基 (Yves Tanguy, 1900-1955)，超現實主義畫家。出生於法國，後移居美國，成爲公民。從未受過正規美術訓練，風格獨特。

151　亨利·麥克布萊德 (Henry McBride, 1867-1962)，美國藝術評論家，以支持二十世紀上半葉的歐洲和美國現代藝術家而聞名。作爲二十世紀二〇年代《紐約太陽報》等報章雜誌的作家，麥克布萊德成爲當時最具影響力的現代藝術支持

者之一。活到九十五歲的他見證了波拉克崛起的過程。

152　魯迪‧布克哈特（Rudy Burckhardt, 1914-1999），瑞士裔的美國電影製作人和攝影師，以拍攝手繪告示牌的照片而聞名，這些告示牌在二十世紀四〇和五〇年代的美國隨處可見。

153　社會現實主義（Social Realism），現實主義下的藝術運動，主要藉由描繪艱辛的生活來呈現社會或種族上的不平等和經濟困難，通常是勞工階級。此運動的畫風通常傳達出對社會或政治帶有諷刺意味的抗議，在美國一九三〇年代的經濟大蕭條時期達到巔峰。

154　耶羅尼米斯‧波希（Hieronymus Bosch, 1450-1516），原名耶羅恩‧安東尼松‧范‧阿肯（Jeroen Anthoniszoon van Aken），又名耶羅恩‧波希（Jeroen Bosch），是一位十五至十六世紀的多產荷蘭畫家。多數的畫作在描繪罪惡和人類道德的沉淪，常以惡魔、半人半獸，甚至是機械的形象來表現。他的畫相當複雜，有高度的原創性、想像力，大量使用各種象徵和符號。波希被認為是二十世紀的超現實主義的啓發者之一。

155　老彼得‧布勒哲爾（Pieter Bruegel de Oude, 1525-1569），文藝復興時期布拉班特公國（現今荷蘭）的畫家，以描繪居住鄉間的農民生活聞名，因此布勒哲爾又稱「農夫布勒哲爾」（Peasant Bruegel）。繪畫作品分爲幻想或寓意、風土人情和聖經故事，這三類有時相互混淆。

156　弗朗茲‧克林因（Franz Kline, 1910-1962），美國抽象表現主義畫家。四〇年代的紐約正值抽象主義風潮，他遇見了德‧庫寧和波拉克，受到影響而找到屬於自己的表現方式，以「黑白系列」聞名。

157　埃塞爾‧巴吉歐特（Ethel Baziotes, 1917-2017），美國抽象表現主義畫家威廉‧巴吉歐特（William Baziotes）的妻子，終生支持和推廣先生的作品。兩人於一九四一年結婚，皆熱愛古希臘藝術和波特萊爾的詩。

158　威廉‧巴吉歐特（William Baziotes, 1912-1963），美國畫家，受到超現實主義的影響，也是抽象表現主義的貢獻者。許多畫作的靈感來自古希臘藝術和波特萊爾的詩。

159　馬克‧羅斯科（Mark Rothko, 1903-1970），美國畫家，來自俄國移民美國的猶太家庭。最初的藝術形式是現實主義，

後來曾嘗試表現主義、超現實主義，直到四〇年代末期逐步形成了抽象表現主義的繪畫風格，後因患病、沮喪、憂鬱等因素於一九七〇年切斷靜脈自殺身亡。但他的作品和畫風依然被認爲是抽象表現主義的典範之作，在當代藝術品的拍賣市場上也保持著高價位。

160 儒利安・利維 (Julien Levy, 1906-1981)，知名藝術代理人，在紐約市所經營的同名藝廊 (The Julien Levy Gallery) 於二十世紀三〇和四〇年代是超現實主義者、前衛藝術家和攝影師往來的重要場所。

161 阿道斯・赫胥黎 (Aldous Huxley, 1894-1963)，英國作家，來自赫胥黎家族，祖父是著名生物學家、演化論支持者湯瑪斯・亨利・赫胥黎 (Thomas Henry Huxley)。一九三七年移居美國洛杉磯，在那裡生活到去世。創作了大量小說和散文作品，也出版短篇小說、遊記、電影故事和劇本。當中最具影響力的便是一九三二年的反烏托邦經典《美麗新世界》(Brave New World)。

162 米爾頓・雷斯尼克 (Milton Resnick, 1917-2004)，美國藝術家，以抽象畫作聞名。他的職業生涯很長且多變，持續了大約六十五年，一共創作了至少八百幅畫布和八千件作品。

163 哈洛德・羅森伯格 (Harold Rosenberg, 1906-1978)，美國作家、教育家、哲學家和藝術評論家。羅森伯格以其藝術批評而聞名。從一九六七年起，他是《紐約客》的藝術評論家。作了「行動畫作」(Action Painting) 一詞，後來被稱爲抽象表現主義。

164 自二十世紀初起，藝術家開始尋求在社會舞台上扮演更積極的角色，以更直接、具體的方式與大眾產生互動。偶發藝術 (happenings) 一詞爲亞倫・卡布羅 (Allan Kaprow, 1927-2006) 所發明，定義爲「空間之不可轉移性」，在時間中之不可再複製性」，爲行爲藝術 (Performance Art，又稱表演藝術) 的主要部分。

165 大地藝術 (Land art)，源自美國，在二十世紀六〇年代末和七〇年代早期的一種藝術運動，其表現爲大地景觀和藝術作品本身不可分割的聯繫，也是一種在自然界創作的藝術形式，材料多直接取自自然環境。

166 吉米・亨德里克斯 (Jimi Hendrix, 1942-1970)，暱稱爲吉米・罕醉克斯，著名的美國吉他手、創作歌手、音樂人。主

要的音樂生涯只持續了四年，但公認爲流行音樂史中最重要的電吉他演奏者，也是二十世紀最著名的音樂家之一。

167 沃德·班尼特（Ward Bennett, 1917-2003），美國設計師、藝術家和雕塑家。《紐約時報》將他的作品稱爲「一個時代」。

168 葛莉絲·哈蒂根（Grace Hartigan, 1922-2008），第二代的美國抽象表現主義畫家。一九四〇和五〇年代，波拉克讓紐約成爲當時全球藝術的重要焦點。而哈蒂根延續了這股浪潮，成爲紐約畫派中唯一受到矚目的女性成員。

169 西德尼·詹尼斯（Sidney Janis, 1896-1989），富有的服裝製造商和藝術品收藏家，於一九四八年在紐約開設同名藝術畫廊（Sidney Janis Gallery），很快就獲得卓越聲望，因爲不僅展示了大多數抽象表現主義新興領導者的作品，也展出許多歐洲重要藝術家的作品。

170 萊奧·斯坦伯格（Leo Steinberg, 1920-2011），出生於俄羅斯的美國藝術評論家和藝術史學家。

171 羅伯特·馬哲威爾（Robert Motherwell, 1915-1991），美國抽象表現主義藝術家，作品深受超現實主義的影響。也是名編輯，希望透過研究、教育和出版品讓大衆能夠更貼近現代藝術，對於抽象表現主義的推動和理論建立有不可忽視的貢獻。

172 費爾菲爾德·波特（Fairfield Porter, 1907-1975），美國畫家和藝術評論家。在哈佛大學主修美術，於一九二八年搬到紐約後繼續在藝術學生聯盟學習。

173 普普藝術（Pop Art），探討通俗文化和藝術關聯的藝術運動。普普藝術一詞於一九五六年由英國藝術評論家羅倫斯·艾偉（Lawrence Allowey）所提出。在六〇年代反抗當時的權威文化和架上藝術，試圖推翻抽象表現主義，進而轉向符號、商標等具象的大衆文化主題。

174 極簡主義（Minimalism），第二次世界大戰之後於六〇年代所興起的藝術派系，作爲對抽象表現主義的反動而走向極致，以最原始的自身或形式展示於觀者面前。

175 觀念藝術（Conceptual art），主張作品所牽涉的意念比當中的物質性、甚至傳統美學更爲重要。源自於一九六〇年代的美國，已經在美術或視覺藝術領域中占一席之地，也對當代藝術教育和其他藝術相關活動產生影響。

176 色面繪畫（Color Field），大約開始出現在一九四〇和五〇年代的紐約，被視爲美國抽象表現主義的支派，讓色彩成爲藝術主題。

177 硬邊藝術（Hard-edge），所謂「硬邊」指的是截然分明的色彩邊緣。硬邊藝術爲六〇年代繼色面繪畫後繼續發展的抽象藝術，在繪畫上將主題形象徹底剔除。

178 艾爾文・山德勒（Irving Sandler, 1925-2018），美國藝術評論家、藝術史學家和教育家，提供了許多關於美國藝術的第一手資料。

致謝

撰寫本書時，我曾參考過好幾本重要的傳記和展覽目錄，給了我相當大的幫助。我希望能感謝相關的作者、策展人和機構，謝謝他們能以如此清晰、有趣且具有權威性的方式，將這些故事和訊息公諸於世。我誠心將這些書推薦給所有對於本書內容感興趣的讀者。這些書籍包括：

有關佛洛伊德和培根的章節：麥可‧佩皮亞特的展覽目錄《一九五〇年代的法蘭西斯‧培根》（*Francis Bacon in the 1950s*）（New Haven, CT, and London: Yale University Press, 2006）、麥可‧佩皮亞特的傳記文學《佛朗西斯‧培根：謎的解析》（*Francis Bacon: Anatomy of an Enigma*）（New York: Skyhorse Publishing, 2009），以及威廉‧費弗的展覽目錄《盧西安‧佛洛伊德》（*Lucian Freud*）（London: Tate Publishing, 2002）；有關馬內和竇加的章節：羅伊‧麥克穆倫的《竇加：他的生平、時代和作品》（*Degas: His Life, Times, and Work*）（Boston: Houghton Mifflin, 1984），由讓‧薩瑟蘭‧博格斯（Jean Sutherland Boggs）和道格拉斯‧德魯克（Douglas W. Druick）、亨利‧盧瓦耶特（Henri Loyrette）、邁克爾‧潘塔奇（Michael Pantazzi）和蓋瑞‧丁特羅（Gary Tinterow）等共同策展的展覽目錄《竇加》（*Degas*）（New

York and Ottawa: Metropolitan Museum of Art and National Gallery of Canada, 1988），以及由法蘭西絲・卡湘 (Françoise Cachin)、查爾斯・莫菲特 (Charles S. Moffett) 和米歇爾・梅洛 (Michel Melot) 等共同策展之馬內特展的目錄《馬內一八三二—一八八三》(Manet 1832-1883）(New York: Metropolitan Museum of Art, 1983)；有關馬諦斯和畢卡索的章節…希拉里・斯珀林的《不為人知的馬諦斯…亨利・馬諦斯生平》第一冊 (The Unknown Matisse: A Life of Henri Matisse, Volume 1, 1869-1908）(London: Hamish Hamilton, 1998) 和《藝術大師馬諦斯…亨利・馬諦斯生平…征服色彩》第二冊 (Matisse the Master: A Life of Henri Matisse, Volume 2, The Conquest of Color, 1909-1954）(London: Hamish Hamilton, 2005)，約翰・理查森的《畢卡索生平》第一冊 (A Life of Picasso, Volume 1, 1881-1906）(London: Pimlico, 1992) 和《畢卡索生平…現代生活的畫家》第二冊 (A Life of Picasso, 1907-1917: The Painter of Modern Life, Volume II）(London: Pimlico, 1997)，以及由伊莉莎白・科林 (Elizabeth Cowling)、約翰・戈爾丁 (John Golding)、安・巴爾達薩利 (Anne Baldassari)、伊莎貝爾・莫諾方亨 (Isabelle Monod-Fontaine)、約翰・埃德菲爾德 (John Elderfield) 和柯克・華爾涅多 (Kirk Varnedoe) 等人共同策展的特展目錄《馬諦斯畢卡索》(Matisse Picasso）(London: Tate Publishing, 2002)；有關波拉克和德庫寧的章節…馬克・史蒂文斯和安娜琳・斯旺的《美國藝術大師德・庫寧》(de Kooning: An American Master）(New York: Alfred A. Knopf, 2005)，約翰・埃德菲爾德的展覽目錄《德庫寧回顧展》(De Kooning: A Retrospective）(New York: Museum

of Modern Art, 2011)，史蒂文‧奈菲和格雷戈里‧史密斯的《傑克森‧波拉克…美國傳奇》(Jackson Pollock: An American Saga)（Aiken, SC: Woodward/White, 1989），以及柯克‧華爾涅多和佩佩‧卡梅爾（Pepe Karmel）共同策展的特展目錄《傑克森‧波拉克》(Jackson Pollock)（New York: Museum of Modern Art, 1998)。

除了上面這些書籍以外，有兩篇非常棒的論文也帶給我許多靈感啟發。第一篇是詹姆斯‧芬頓（James Fenton）的《米開朗基羅教我們的一課》(A Lesson from Michelangelo)，一九九三年三月二十三日於《紐約書評》雜誌發表。第二篇是亞當‧菲立普的《猶大的禮物》(Judas' Gift)，二〇一二年一月五日於《倫敦書評》(London Review of Books)第三十四卷第一期刊登。

我也想藉此向新港灘公共圖書館基金會（Newport Beach Public Library Foundation）致意，尤其是珍納‧哈德里（Janet Hadley）和崔西‧基思（Tracy Keys），她們慷慨邀請我前去演講之舉，讓寫作這本書的想法逐漸成形。特別感謝本書的幾位早期讀者，如大衛‧埃博雪夫（David Ebershoff）、西西莉‧蓋福德（Cecily Gayford）、安德魯‧法蘭克林（Andrew Franklin）、凱特琳‧麥肯納（Caitlin McKenna）、麥可‧海沃德（Michael Heyward）、瑞貝卡‧史塔福（Rebecca Starford）、山姆‧尼可森（Sam Nicholson）、托瑪辛‧伯格（Tomasine Berg）、威廉‧費弗、安卓亞‧羅斯、我最棒的經紀人佐伊‧帕尼亞門塔（Zoe Pagnamenta），以及

最重要的——我的妻子喬‧薩德勒（Jo Sadler）。這一路上，也要感謝丹尼爾‧克魯（Daniel Crewe）、傑瑞米‧艾克勒（Jeremy Eichler）、詹姆斯‧帕克（James Parker）、喬迪‧威廉遜（Geordie Williamson）、羅亞爾‧韓森（Royal Hansen）、蘇珊‧漢彌頓（Susan Hamilton）、亞當‧戈普尼克（Adam Gopnik）、海倫‧哈里森（Helen A. Harrison）、班和茱迪‧沃特金斯（Ben and Judy Watkins）、安妮‧鄧恩、威廉‧科比特（William Corbett）、馬克‧費尼（Mark Feeney）、彼得‧施傑道爾（Peter Schjeldahl）、喬治‧沙克爾福德（George Shackelford）、瑞貝卡‧奧斯特里克（Rebecca Ostriker）、薇若妮卡‧羅伯茲（Veronica Roberts）、麥可‧斯密（Michael Smee）、安瑪格麗特‧斯密（Ann-Magret Smee）、史蒂芬妮‧斯密（StephanieSmee）、馬格莉‧薩賓（Margery Sabin）、丹‧基亞森（DanChiasson）和威廉‧凱恩（William Cain）等人給予我的大力支持。我在此致以最深切的感謝。

索引

畫作索引

法蘭西斯・培根 Francis Bacon （按出現順序）

愛德加・竇加 Edgar Degas（按出現順序）

愛德華・馬內 Édouard Manet（按出現順序）

亨利・馬諦斯 Henri Matisse（按出現順序）

傑克森·波拉克 Jackson Pollock（按出現順序）

威廉・德・庫寧 Willem de Kooning（**按出現順序**）

其他（按出現順序）

國家圖書館出版品預行編目（CIP）資料

藝敵藝友：現代藝術史上四對大師間的愛恨情仇 / 賽巴斯欽．斯密
（Sebastian Smee）著 ; 杜文田, 林潔盈譯. -- 初版. -- 臺北市：大塊
文化, 2019.09
　　面 ;　　公分. -- (mark ; 149)
譯自 : The Art of Rivalry
ISBN 978-986-5406-04-2（平裝）

1. 藝術家　2. 傳記　3. 文藝心理學

909.9　　　　　　　　　　　　　　　　　　　　108012758

LOCUS

LOCUS